KOREAN ART BOOK

KB107024

이 책을 만드는 데 도움을 주신
국내외 국공립·사립 박물관과 각 대학 박물관,
그리고 각 문화재 소장 사찰 및 개인 소장가 여러분들께
깊은 감사를 드립니다.

아름다움은 그것을 알아보고 아끼고 간직하는 이들의 것입니다.

옛 사람들의 삶 속에서 태어나 그들의 미의식을
꾸밈없이 담고 있는 한국의 문화 유산을
오늘의 삶 속에서 다시 새로운 눈으로 바라보고자 합니다.
우리의 눈을 가렸던 현학적인 말과 수식들을 말끔히 걷어내고,
가까이 할 수 없었던 값비싼 미술 도록의 헛된 부피를 줄여
서가가 아닌 마음 속에 담을 수 있는 책을 만들고자 합니다.
한점한점의 미술품에 깃든 우리의 역사와 조상의 슬기를 얘기하고,
시대의 그림자를 따라 펼쳐지는 아름다운 우리 미술의 변천을
뜨거운 애정과 정성으로 엮고자 합니다.
이 작은 책이 '우리 자신 속의 얼어붙은 바다를 깨는 도끼'가 되어
또 하나의 세계로 우리를 성큼 이끌고
문화의 새로운 세기를 여는 희망이 되기를 바랍니다.

예경

곽동석郭東錫

1957년 부산에서 태어났다.
부산대학교 사학과를 졸업한 후 한국학대학원에서
미술사학을 전공하고 동국대학교 미술사학과에서
박사 과정을 수료하였다.
국립중앙박물관 학예연구사, 국립경주박물관 및
국립전주박물관 학예연구관을 거쳐
현재 국립공주박물관 관장으로 재직중이다.
주요 논문으로 「금동제 일광삼존불의 계보」,
「고구려 조각의 대일교섭에 관한 연구」,
「연기지방의 불비상」,
「고려 경상鏡像의 도상적 고찰」 등이 있다.

일러두기

1) 불상 명칭은 지정 문화재의 경우 지정 명칭을 그대로 따랐지만,
 비지정 문화재는 필자가 임의로 정했다.
2) 게재 순서는 금동불, 철불, 소조불·건칠불, 목불로 장을 나누었다.
3) 같은 장에서는 가능한 한 시대순으로 배열하는 것을 원칙으로 하였다.

금동불

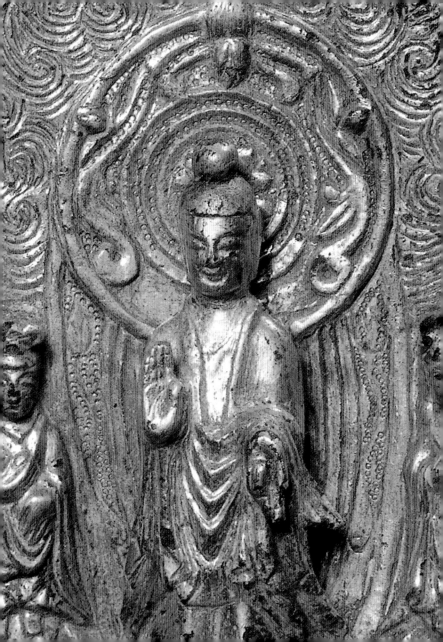

한국의 불상

　불상은 불교 교리와 신앙 내용이 상징적으로 표현된 종교적인 예배 대상이다. 그러나 깊은 산사에서, 혹은 박물관에서 우리가 만나게 되는 불상은 불교적인 것만은 아니다. 불상은 바로 우리 자신의 모습이다. 거기에는 우리 민족의 숨결과 정서가 담겨 있다. 우리가 백제 불상의 티없이 맑은 미소를 통하여 백제인의 심성과 지혜를 느끼게 되는 것은 불상 그 자체가 바로 과거의 진실을 있는 그대로 전해 주는 살아 있는 생명체이기 때문이다.

　4세기 후반, 삼국의 민족 국가 형성기에 중국에서 전해 온 불교는 우리에게 새로운 철학으로 받아들여졌으며 죽음과 내세의 문제를 인식시키는 새로운 계기가 되었다. 당시 불교는 동아시아를 휩쓴 위대한 사상이자 새로운 신앙이었던 만큼 이에 따라 이루어진 우리의 고대 문화도 불교적인 성격을 띠지 않을 수 없었다.

　그러나 아쉽게도 우리나라의 불교 조각은 불교 전래 이후 5세기까지의 유례가 남아 있지 않아 그 전모를 파악할 수 없는 어려움이 있다. 6세기에 이르러서야 본격적으로 불상이 등장하기 시작하는 것은 왕실에서 불교를 받아들였지만 민중 속에 뿌리내리기까지는 오랜 시간이 걸렸음을 말해 준다. 삼국은 처음부터 서로 다른 민족 구성과 풍토성 속에서 각기 따로 형성되었기 때문인지 현재 남아 있는 삼국의 불상들은 시대 양식은 같지만 조형성에서 차이가 난다. 고구려의 조각이 약동하는 힘있는 조형이라면 백제의 불상은 아름다운 조화의 미

로 특징지을 수 있다. 반면 신라는 불상 양식의 전개 과정과 조형적 특징이 뚜렷하지 않다.

6세기대의 불상은 기본적으로 중국의 북위 및 동·서위 양식의 영향이 짙지만, 중국 불상에 비해 단순화되며 연꽃의 양감이나 불꽃무늬의 역동성을 강조하는 등 한국적인 조형미도 함께 반영되어 있다. 우리는 이처럼 하나의 조각 양식을 수용할 때에도 생략할 부분은 과감하게 생략하거나 단순화시키고, 또 강조할 부분은 강조하면서 우리의 정서와 미감에 어울리는 조형미를 창출해 내었던 것이다. 이 시기의 조형 감각은 한마디로 엄격한 균제와 세부의 예리한 맛을 통하여 내면에서 발산하는 '기세'를 구상화한 것이라 할 수 있다. 이러한 삼국의 초기 불상 양식은 7세기에 접어들면서 정신성을 강조하던 지금까지의 엄격한 정면 관조성觀照性에서 벗어나 늘씬한 신체와 율동적인 자세를 통한 외형적인 형태미를 추구하기 시작한다.

불교에서는 어떤 관념도 하나로 고정시키지 않기 때문에 신앙 형태에 따라 독특한 도상圖像이 나타날 수 있다. 6세기 말부터 7세기에 걸쳐 크게 유행했던 독립된 반가사유상, 손에 보주를 받든 백제 특유의 관음보살상, 독특한 삼존 구도의 서산마애삼존불과 태안마애삼존불, 신라 지역에서만 유행했던 삼곡三曲 자세의 여래입상 등은 다른 나라에서는 볼 수 없는 것으로 이는 곧 불교 신앙의 체계도 한국적으로 전개되어 갔음을 의미한다.

통일신라시대는 한국의 역사에서 예술 표현이 가장 왕성했던 시대이다. 삼국시대의 복잡하고 다양한 문화 현상이 일소되고 중국의 성당盛唐 문화를 전폭적으로 수용하여 더욱 세련되고 사실적인 양식으로 발전하였다. 인간적인 친근한 매력을 풍기는 삼국시대의 불상에 비해 통일신라의 불상은 말 그대로 다소 통일적인 느낌이 없지 않다. 그러나 우리 역사에서 이 시대만큼 신앙 대상으로서 불상의 생명력을 이상적으로 구현했던 시기도 없다.

　　8세기 중엽의 석굴암 조각에서 정점을 이루는 통일신라의 조각 양식, 곧 위엄이 서린 얼굴 표정과 양감이 뚜렷이 드러나는 신체 조형은 지금까지 볼 수 없었던 새로운 조형 감각이다. 그것은 불격佛格에 대한 관념이 변화되었음을 반영하는 것이다. 삼국시대 불상의 '기세'와는 전혀 다른, 이른바 '생명의 숨prāṇa'이라는 몸에 충만한 내적 기운을 탄력성 넘치는 육체미를 통하여 생동감 있게 표현하는 조형 감각은 분명 인도적인 것이다. 이러한 조형 감각은 같은 시기 중국의 성당 조각에서도 나타나지만 중국의 그것은 탄력성보다는 비만화되는 경우가 많다.

　　미술 양식은 완전한 조화와 균형의 미를 이루는 정점에 도달하고 난 다음에는 그 영향에서 벗어나지 못하고 이를 무의식적으로 따르면서 형식화되는 경향이 있다. 통일신라의 불교 조각도 8세기 후반부터 서서히 형식화되면서 전반적으로 생기가 없고 체구는 위축되며 예배상으로서의 숭고미를 잃게

된다. 또한 신라 사회의 내부 혼란과 중국 불교 조각의 쇠퇴에 따라 조상 활동의 중심도 수도 경주에서 지방으로 확산되어 계보 파악이 어려울 정도로 다양한 지방 양식이 등장하게 된다.

여래상의 경우 석굴암 본존불을 모델로 삼은 촉지인觸地印의 여래상이 예배상의 주류를 이루는 가운데, 촉지인을 맺은 약사불과 여래 모습의 비로자나불이 창안되어 크게 유행하였다. 지방에서는 구리의 부족 때문인지 철불이 새롭게 등장하여 고려 초기까지 이어진다. 특히 통일신라 말기에 이르면 불상 자체의 양감은 현저하게 약화되는 반면 그 부속물인 광배나 대좌는 오히려 더 섬세하고 활력이 넘치는 경향을 띤다. 조각가의 관심이 공간을 점유하는 3차원의 원각상圓刻像보다는 평면적인 부조 조각으로 옮겨 가버린 듯한 이러한 경향은 고려 초기까지 계속 이어진다.

고려시대의 불교 조각도 중국과의 교류를 가지면서 다양한 양식으로 발전하였다. 후삼국의 분열기를 거쳐 새로운 고려 왕조가 건국되지만 고려 초에는 통일신라의 조각 전통이 고스란히 이어져 구별하기 힘들 정도로 동질성을 띠게 된다. 이러한 경향은 정치·문물 제도가 고려식으로 정비되는 11세기까지 계속되는데, 특히 철불은 신라말보다 지역적인 특색이 더욱 두드러져서 실제 인물을 모델로 삼은 듯한 예도 등장하게 된다.

고려 후기에는 고려적인 조형 감각이 완연히 드러나는 세

련되고 온화한 불상 양식이 유행하였다. 특히 14세기에는 풍만한 얼굴과 단순하면서도 부드러운 옷주름, 현실적인 신체 비례와 정교한 금구金具 장식이 특징인 의젓하고 단아한 모습의 불상이 크게 유행하여 조선 초기까지 이어진다. 재료면에서는 주조가 까다로운 철불이 거의 사라지는 대신 고가의 금동불이 다시 주류를 이루고 새롭게 목불과 건칠불이 유행하게 된다. 특히 고려 말기인 14세기와 조선 초기인 15세기에는 이국적인 분위기가 짙은 불상 양식이 크게 유행하는 등 이 시기는 한국 불교 조각의 새로운 부흥기라고 해도 과언이 아니다.

조선시대는 불교를 배척하고 성리학적인 이상 사회 건설을 궁극적인 목표로 삼았기 때문에 상대적으로 불교 미술은 쇠퇴한 미술로 인식되어 왔다. 그러나 조선시대에도 사회 전반에 걸쳐서 불교가 깊게 뿌리내려 있었고, 특히 초기에는 왕실을 중심으로 화려한 불사佛事가 끊임없이 이루어져 전통 양식과 새로운 양식을 적절히 조화시킨 이른바 '궁정 양식'의 우수한 불상들이 많이 조성되었다.

조선 전기에 비해 조선 후기에는 대부분 신체 비례가 자연스럽지 못하고 단순하며 표정이 굳은 불상들이 만들어졌다. 이들은 판에 박은 듯 모습이 흡사해서 개성을 찾을 수 없지만 민중 불교로의 성격 변화 때문인지 민예적인 친밀감을 주는 경우가 많다. 재료면에서는 나무와 흙을 재료로 하여 초대형 불상이 조성되는 한편 불상과 불화를 하나로 결합한 목각탱이라는 독특한 불상 형식도 유행하였다.

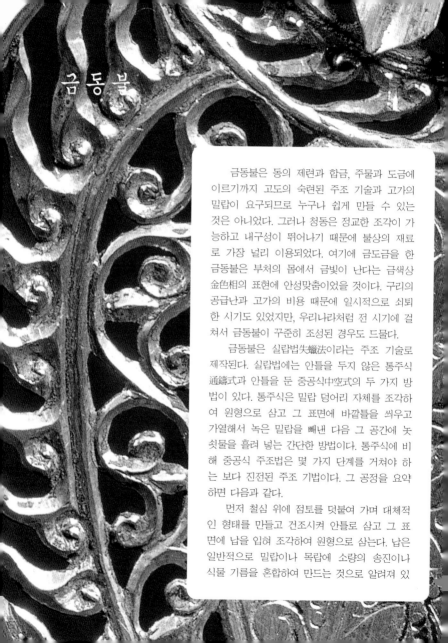

금동불

금동불은 동의 제련과 합금, 주물과 도금에 이르기까지 고도의 숙련된 주조 기술과 고가의 밀랍이 요구되므로 누구나 쉽게 만들 수 있는 것은 아니었다. 그러나 청동은 정교한 조각이 가능하고 내구성이 뛰어나기 때문에 불상의 재료로 가장 널리 이용되었다. 여기에 금도금을 한 금동불은 부처의 몸에서 금빛이 난다는 금색상金色相의 표현에 안성맞춤이었을 것이다. 구리의 공급난과 고가의 비용 때문에 일시적으로 쇠퇴한 시기도 있었지만, 우리나라처럼 전 시기에 걸쳐서 금동불이 꾸준히 조성된 경우도 드물다.

금동불은 실랍법失蠟法이라는 주조 기술로 제작된다. 실랍법에는 안틀을 두지 않은 통주식通鑄式과 안틀을 둔 중공식中空式의 두 가지 방법이 있다. 통주식은 밀랍 덩어리 자체를 조각하여 원형으로 삼고 그 표면에 바깥틀을 씌우고 가열해서 녹은 밀랍을 빼낸 다음 그 공간에 놋쇳물을 흘려 넣는 간단한 방법이다. 통주식에 비해 중공식 주조법은 몇 가지 단계를 거쳐야 하는 보다 진전된 주조 기법이다. 그 공정을 요약하면 다음과 같다.

먼저 철심 위에 점토를 덧붙여 가며 대체적인 형태를 만들고 건조시켜 안틀로 삼고 그 표면에 납을 입혀 조각하여 원형으로 삼는다. 납은 일반적으로 밀랍이나 목랍에 소량의 송진이나 식물 기름을 혼합하여 만드는 것으로 알려져 있

지만 아직 자세한 제조법은 알 수 없다. 이 원형 위에 다시 점토를 덧씌워서 바깥틀로 삼는데, 그 전에 안틀과 바깥틀이 서로 움직이지 않도록 틀 잡이型持를 밀랍 원형에 끼워 넣고 또 밀랍을 뽑아 내는 구멍과 놋쇳물의 출입구를 미리 설치한다. 틀잡이는 흙으로 굽거나 아니면 금속제가 이용되는데, 규모가 클수록 여러 군데 설치되며 주물이 끝난 뒤에는 제거하고 그 공간에는 구리 판을 끼워 넣어서 막는다. 또 대형의 금동불은 보조 틀잡이로 곳곳에 수많은 쇠못을 끼우기도 한다. 이 틀을 견고하게 묶어 고정시킨 뒤 전체를 가열해서 밀랍을 뽑아 내고 그 틈새로 놋쇳물을 부어 넣어 완성한다. 놋쇳물이 응고되면 밀랍 유출구나 쇳물 출입구, 철심, 안틀 흙 등을 제거하고 끌로 세부를 다듬은 뒤 도금하여 마무리한다.

　　대형의 금동불은 법당의 주존불主尊佛로 조성된 반면, 가장 많이 남아 있는 10센티 내외의 소형 금동불들은 여러 가지 다른 목적으로 조성되었다. 이들은 개인의 염원을 담아 기원하기 위해서, 또는 사리 장엄구의 일부나 탑의 안전한 건립을 위해서, 때로는 이동용 감실에 안치하기 위해 조성한 경우가 대부분이다. 그러나 무엇보다도 소형 금동불은 새로운 도상圖像이나 조각 양식의 전파 수단으로서 중요한 역할을 담당하였다는 데 그 의의가 매우 크다.

금동여래좌상 金銅如來坐像

불교는 우리의 민족 문화 형성기인 4세기 후반(372)에 처음으로 전래되었다. 이때 불상도 함께 전해졌을 테지만 현재 지상에 남아 있는 한국의 불상은 서기 500년대, 곧 6세기 이후의 것이 대부분이어서 그 이전의 모습은 알 길이 없다. 1959년 서울의 뚝섬에서 우연히 발견된 이 금동불은 손가락 마디 크기에 지나지 않지만 공백으로 남아 있는 한국 초기 불교 조각의 사정을 간접적으로나마 엿볼 수 있게 해주는 매우 귀중한 유물이다.

이 여래상은 양손을 깍지끼듯 몸 앞에 모으고 네모진 대좌 위에 앉아 깊은 사색에 잠긴, 이른바 선정인禪定印의 자세를 취하고 있다. 선정禪定이란 일종의 명상을 통하여 도달하게 되는 특수한 정신 상태를 말한다. 석가는 선정의 과정을 통하여 불교의 진리를 깨달았다. 그러므로 선정은 곧 불교의 가장 본질적인 수도 과정이라 할 수 있다. 이와 같은 선정인의 여래좌상은 인도는 물론 중국의 초기 불상에서 널리 유행했던 형식이다. 또 불교 경전에는 부처는 사람 중의 사자이므로 부처가 앉는 모든 곳을 사자좌라고 부른다고 했는데, 선정인의 여래좌상에는 이처럼 대좌 좌우에 직접 사자를 새겨 사자좌를 표현한 것이 많다.

이 금동불은 4세기부터 5세기에 걸쳐 크게 유행했던 중국의 여래상^{참고}과 모습이 같기 때문에 국내에 수입된 중국 불상으로 보기도 하고, 중국 불상을 모방하여 한국에서 직접 만든 불상으로 보기도 한다. 문화의 속성상 새로운 문화를 받아들

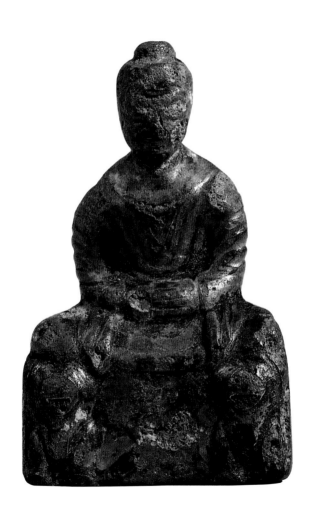

1 | 5세기 전반, 서울 뚝섬 출토, 높이 4.9, 국립중앙박물관

였을 때 처음에는 당연히 외국 것을 그대로 모방했을 것이다. 이 금동불을 같은 형식의 중국 금동불과 비교해 보면 다음과 같은 점에서 차이가 난다. 첫째 불상의 크기가 현저히 줄어들었고, 둘째 중국 불상은 속이 빈 이른바 중공식中空式 주물인 반면 이 불상은 속이 찬 통주식通鑄式이며, 셋째 성긴 옷주름과 불분명한 윤곽선 등 세부 표현에 초보적인 추상성과 단순화된 부분이 많다. 현재까지 알려진 중국의 초기 선정인 금동불 가운데는 이러한 특징을 지닌 예가 한 점도 없다.

세부 형식과 기법, 그리고 규모의 단순화는 원형의 모방과 창조화 과정에서 생기는 필연적인 산물이다. 이렇게 본다면 이 금동불은 중국의 선정인 여래좌상을 모방하여 만든 5세기 중엽의 우리나라 금동불일 가능성이 높다. 이러한 모방 단계를 거치고 난 뒤에야 비로소 우리의 정서와 미의식에 걸맞는 한국적인 조형 감각을 갖춘 불상이 조성될 수 있었을 것이다.

이 금동불이 한국 불상이라면 과연 삼국 가운데 어느 나라에서 제작되었을까? 5세기 중엽 신라에서는 아직 뚜렷한 불교 수용의 증거가 나타나지 않으므로 그 범위는 고구려와 백제로 좁힐 수 있다. 글쓴이의 견해로는 선정인의 여래좌상이 특히 고구려를 중심으로 널리 조성되었다는 점, 또 이 금동불과 동일한 형식의 벽화가 고구려에 남아 있는 점에 비추어 고구려에서 제작되었을 가능성이 크다고 생각한다.

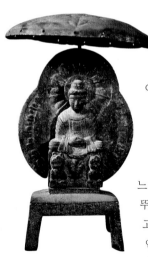

참고. 금동여래좌상,
4세기 전반, 중국 감숙성
경천현 출토, 감숙성 박물관

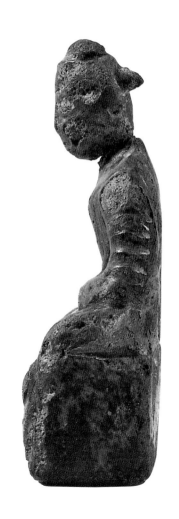

도 1의 측면

연가칠년명 금동여래입상 延嘉七年銘金銅如來立像

한국적인 조형 감각이 자신 있게 발휘된 최초의 작품이자 명문銘文이 있는 불상 가운데 가장 이른 시기의 불상이다.

옛 신라 지역인 경남 의령에서 발견되었는데 조각 기법과 주물이 다소 거친 편이며 광배의 불꽃무늬도 다듬어지지 않았다. 출토지와 양식적인 특징만을 고려한다면 신라 불상으로 분류해야 마땅하다. 그러나 광배 뒷면에 새겨진 명문에 의하면, 이 불상은 서기 539년 무렵 평양의 '동사東寺'라는 절에서 천불상千佛像의 하나로 만들어 신라 지역에 전파했던 고구려의 불상이다. 이처럼 고대의 소형 금동불은 쉽게 이동할 수 있어 양식과 도상을 전달하는 매개체로써 중요한 역할을 담당하였다.

삼국시대의 불상은 6세기에 접어들면서 앞의 뚝섬 출토 금동불도¹에서 보았던 외래 양식의 모방 단계에서 벗어나 한국적인 조형 감각을 갖추기 시작한다. 이 불상에 보이는 길쭉한 얼굴과 신체, 몸 좌우로 갈퀴처럼 예리하게 갈라진 옷자락 표현 방식은 같은 시기의 중국 불상과 똑같다. 그러나 중국 북위 시대의 금동불참고은 지나치리만큼 세부 표현이 치밀하고 장식성이 강하다. 그래서 옷자락 끝의 주름은 실제 모습과는 달리 판에 박은 듯 도식적으로 반복되는 경우가 많다.

반면 이 금동불은 칼로 면을 잘라낸 듯 전체적으로 단순화되어 있고, 옷자락의 끝마무리나 세부 표현도 소홀하다. 그러면서도 살짝 건드리기만 하면 터질 듯한 강한 볼륨의 연꽃과 역동적으로 꿈틀거리는 광배의 불꽃무늬는 오히려 상 전체

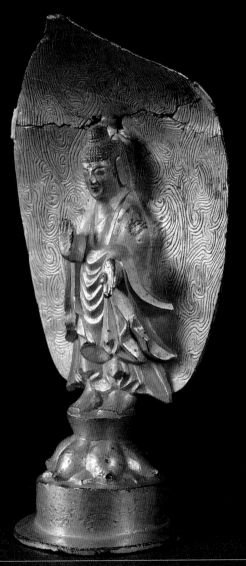

2 ｜ 539년 무렵(고구려), 국보 119호, 경남 의령 출토, 높이 16.2, 상 높이 9.1, 국립중앙박물관

에 강한 힘을 불어넣는다. 이는 곧 날카로움과 역동성이 어우러져 발산하는 눈에 보이지 않는 어떠한 힘, 즉 몸 속에서 발산하는 기氣를 표현하고자 했던 정신의 형상이다. 마치 고구려인의 상승하는 기세가 느껴지는 것 같다. 이처럼 우리는 하나의 조각 양식을 수용할 때 생략할 부분은 과감하게 생략하거나 단순화시키고, 또 강조할 부분은 강조하면서 우리의 정서와 미감에 어울리는 조형미를 창출해 내었다.

광배 뒷면에는 47자의 명문이 새겨 있다. 첫머리의 '연가'는 고구려가 독자적으로 사용했던 연호 가운데 하나로 생각되지만 기록에는 없다.

참고.
정광오년명 미륵불입상,
524년(중국 북위시대),
메트로폴리탄 미술관

도 2의 불신 부분

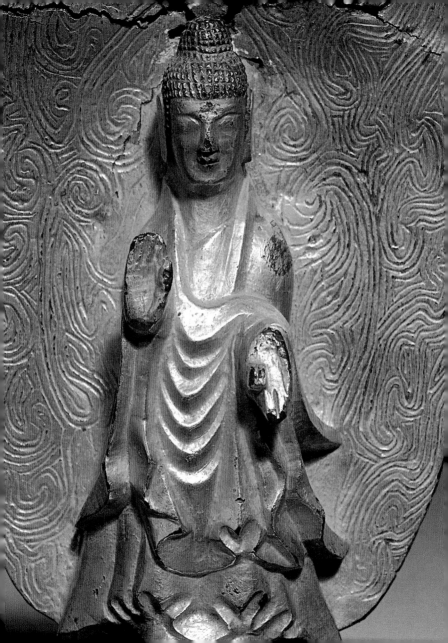

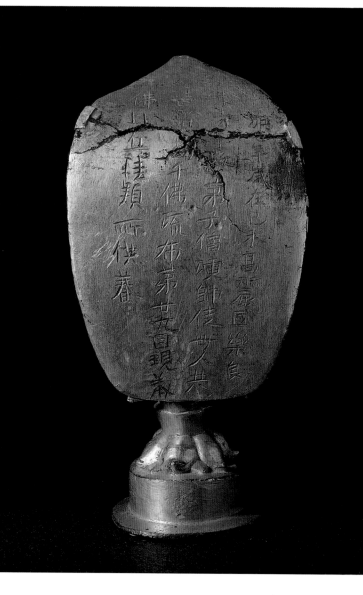

◀ 명문

延嘉七年歲在己未高(句)麗國樂良
東寺主敬弟子僧演師徒卌人共
造賢劫千佛流布弟廿九因現義
佛比丘法穎所供養

연가 7년인 기미년(539)에 고구려
낙랑 동사의 주지이며 (부처님을)
공경하는 제자인 승연을 비롯한
사도 40명이 현겁천불을 만들어
(세상에) 유포한 제29번째인
인현의불을 비구인 법영이
공양하다.

금동보살입상 金銅菩薩立像

관음보살이나 반가사유상처럼 예외적인 경우도 있지만, 일반적인 보살상은 성불成佛한 부처가 아니기 때문에 단독으로는 예배 대상의 중심에 설 수 없다. 따라서 보살상은 여래상을 좌우에서 보좌하는 삼존불의 하나로서 배치되는 경우가 많았다. 삼존불 가운데 삼국시대에 가장 널리 유행했던 형식은 이른바 '일광삼존불一光三尊佛'이다. 이는 하나의 커다란 광배 면에 각각 독립된 광배를 갖춘 삼존불이 배치된 형식을 말하는데, 특히 삼국시대 6세기에는 금동으로 만든 일광삼존불이 한 시대를 풍미하였다. 금동제의 일광삼존불은 삼존불과 광배가 한 몸으로 주조되기도 하지만 삼존불 전체를 따로 주물하거나 아니면 본존불만을 따로 주물한 뒤 광배 면에 끼워 결합한 경우가 더 많았다.

이 금동불은 머리에 세 개의 장식이 솟아 있는 보관寶冠을 쓰고 몸에는 목걸이와 함께 천의天衣라는 긴 스카프를 걸치고 있으므로 보살상이 분명하다. 그러나 현재의 모습이 원래의 모습은 아니다. 금동불의 뒷면은 마치 칼로 잘라낸 듯 평면적이며 아래위 두 곳에 광배를 끼웠던 광배촉이 솟아 있다. 아래쪽의 깔때기 모양 연육蓮肉 밑에도 길다란 촉이 달려 있는데 이 촉 역시 따로 주물한 연꽃 대좌에 끼우기 위한 장치이다. 이러한 특징에 비추어 이 보살상은 일광삼존불의 본존, 곧 좌우에 스님상이 협시로 배치된 보살삼존상의 본존일 가능성이 크다. 이와 동일한 형식의 일광삼존불로는 뒤에서 살펴볼 호암미술관 소장의 금동보살삼존상도9이 있다.

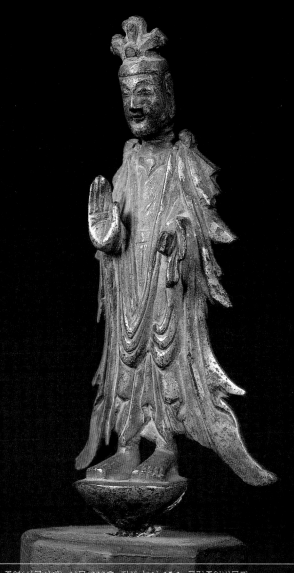

3 │ 6세기 중엽(삼국시대), 보물 333호, 전체 높이 15.1, 국립중앙박물관

일반적인 6세기대 조각과 마찬가지로 정면만 조각한 정면 관조성이 강한 이 보살상은 똑바로 선 신체는 움직임이 없고 세부 표현도 대칭적이다. 그러면서도 가슴을 당기고 아랫배를 앞으로 돌출시켜 당당하게 선 〈 형의 옆모습은 미묘한 움직임을 발산하며 정면의 평면성을 깨뜨린다. 몸 좌우로 육중한 듯하면서도 예리하게 뻗친 천의 자락 역시 신체 내부에서 발산하는 기세를 관념적으로 표현한 것이다. 꽃잎 모양의 완벽한 삼산관三山冠의 형태, 수직으로 올리고 내린 수인, 몸 좌우로 갈퀴처럼 예리하게 뻗친 천의 자락과 그 하단이 연육 밑으로 길게 쭉쭉 뻗어 칼코 형태로 마무리된 점, 그리고 S자형의 곡선을 그리면서 기세 좋게 뻗은 측면관의 형태는 고구려 보살상의 초기 양식을 보여준다.

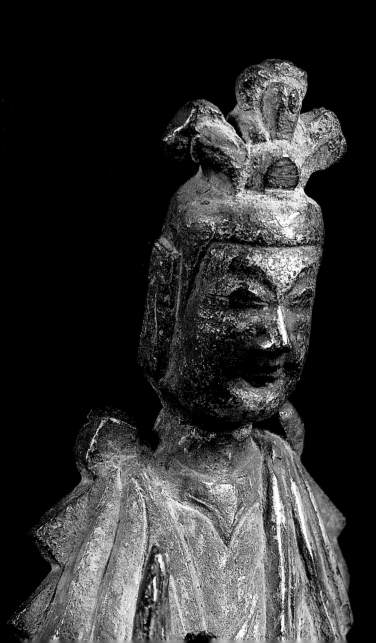

금동여래입상 金銅如來立像

백제는 중국의 북위와 고구려, 그리고 중국 남조의 양梁나라 등 다양한 양식을 수용하여 백제 특유의 조각 양식을 꽃피웠다. 이 금동불은 중국 양식의 모방에서 벗어나 이를 백제식으로 조형화한 백제 초기 양식의 여래상으로, 앞에서 살펴본 고구려의 연가칠년명 금동불도2과 양식이 같다.

가늘고 긴 신체, 오른쪽 어깨에서 내려오다가 왼쪽 팔에 걸쳐 드리워지고 그 끝단이 물고기 꼬리처럼 좌우로 예리하게 뻗치는 옷자락 표현, 배 부분에서 이어지는 폭이 넓은 V꼴의 계단식 옷주름 등에는 중국의 북위 양식이 반영되어 있다. 그러나 서서히 넓어져 안정감 있는 좌우의 옷자락과 섬세하게 표현된 치마 끝의 고리형 옷주름, 그리고 상 전체에서 풍기는 정적인 분위기는 고구려 양식과도 구별되는 백제 양식의 특징이다. 배 아래쪽의 계단식 옷주름도 몸 오른쪽으로 쏠리게 표현하여 변화를 주었다.

6세기 중엽에 만들어진 것으로 생각되는 이 금동불은 단면을 잘라낸 듯 평면적인 뒷면의 구조와 아래위 두 곳에 나란히 달려 있는 광배촉, 그리고 치맛자락 뒷면 안쪽에 양 발목이 조각된 점 등에서 일광삼존불의 본존불이었을 가능성이 크다.

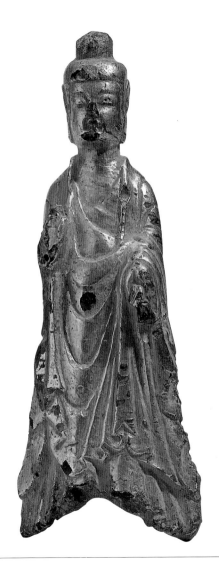

4 | 6세기 중엽(백제), 충남 서산 용현리 출토, 높이 9.4, 국립부여박물관

금동보살입상 金銅菩薩立像

이 보살상은 1936년에, 곱돌로 만든 여래좌상[참고]과 함께 부여 군수리軍守里의 목탑터에서 발견되었는데 백제의 초기 불상 가운데 조각이 가장 정교하다. 10센티 남짓의 조그마한 크기에도 불구하고 이 보살상에는 백제 불상 특유의 조형 감각인 온화하고 정적인 분위기가 가득 배어 있다.

통통한 둥근 얼굴에 눈매와 코, 입이 날카롭게 조각되었으며 앳된 미소가 입가에 가득하다. 이 얼굴은 바로 인간의 얼굴이다. 마치 백제인의 온화한 심성을 보는 듯한 앳된 얼굴은 뜬 듯 감은 듯 가녀린 눈매와 순진무구한 미소에서 비롯된 것이다. 반면 같은 시기 중국이나 일본의 불상은 근엄한 신의 얼굴이어서 누구나 선뜻 접근하기 어렵다. 몸 좌우로 뻗친 천의 자락은 우아한 곡선으로 도식화되었지만 좌우 뻗침은 과장되지 않았다.

군수리 보살상은 백제가 성왕聖王(523~554 재위) 때 부여로 서울을 옮기고 불교를 크게 일으켜 정치적·문화적 전성기를 이루던 6세기 중반기에 만들어진 것으로, 고구려 불상의 강한 기세와는 사뭇 다른 느낌을 준다. 평면적인 뒷면 구조와 세로로 잘린 대좌, 그리고 한쪽으로 쏠려 있는 광배촉 자국으로 보아 원래는 일광삼존불의 협시로 만들어졌을 것이다.

참고. 군수리 납석제 여래좌상,
6세기 중엽(백제), 보물 329호, 국립부여박물관

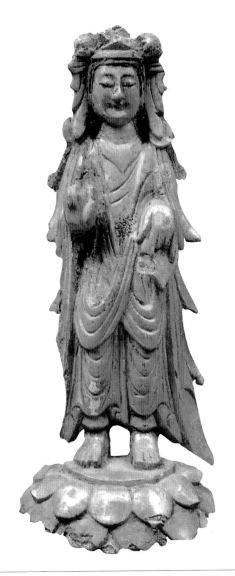

| 6세기 중엽(백제), 보물 330호, 충남 부여 군수리 출토, 높이 11.2, 국립부여박물관

금동계미명삼존불 金銅癸未銘三尊佛

광배와 대좌까지 모두 갖춘 금동제 일광삼존불의 대표작이다. 이 금동불을 백제 것으로 보는 견해도 있지만 공 모양의 둥근 살상투肉髻와 팽창된 긴 얼굴, 곧게 올리고 내린 수인, 밑으로 내려가면서 서서히 넓어지다가 그 끝이 과장되게 좌우로 길게 뻗쳐 일정한 형태로 마무리된 옷자락 표현, 단면이 삼각형을 이루는 복부의 V꼴 옷주름 등이 앞의 연가칠년명 금동불도2과 비교되므로 고구려 불상으로 생각된다.

일반적으로 일광삼존불의 광배는 머리 광배와 몸 광배 속에 넝쿨 형태의 당초무늬를 새기고 그 나머지 공간에 불꽃무늬와 화불化佛로 가득 메우는 형식이 지배적이다. 드물기는 하지만 광배의 가장자리를 따라 주악천奏樂天을 배치하는 경우도 있다. 그러나 여기서는 화불이 표현되지 않았으며, 특히 머리 광배와 몸 광배의 당초무늬 여백에는 물고기 알 모양의 둥근 무늬魚子文가 찍혀 있다. 소용돌이치듯 역동적으로 표현된 불꽃무늬는 연속된 용무늬를 형상화한 이른바 훼룡문虺龍文 계통으로 연가칠년명 금동불에서 보았던 초기적인 추상성에서 벗어나 일정한 틀을 갖추고 있다. 대좌의 기본 구조도 연가칠년명 금동불과 같은 형식이지만 세 겹의 연꽃이 중첩되고 맨 위의 것만 볼륨이 강한 복판複瓣으로 되어 있다.

삼존불은 광배와 본존, 대좌를 따로 주물한 뒤 각각 꼬다리로써 서로 결합한 것으로 지금도 광배 뒷면에는 본존불의 촉에 광배를 끼운 뒤 고정시켰던 빗장 모양의 끼움쇠가 그대로 남아 있다. 이처럼 제작 기법면에서 금동불은 각 부분을 따

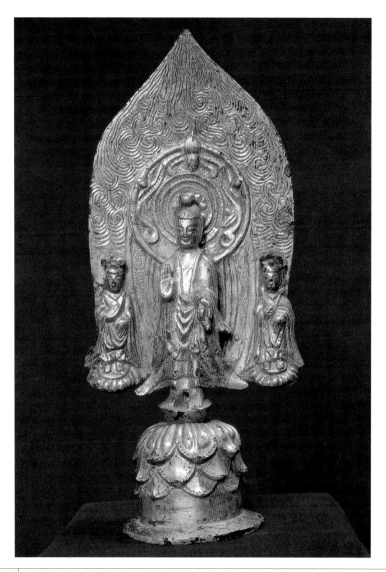

563년(고구려), 국보 72호, 높이 17.5, 간송미술관

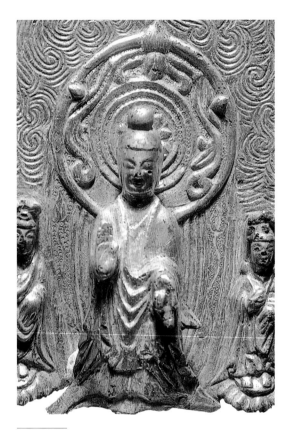

삼존불 부분

따로 주물한 뒤 결합하는 것이 한 몸으로 주물했을 때보다 훨씬 섬세한 조각이 가능하다. 연가칠년명 금동불의 경우 일광삼존불과 거의 동일한 구조임에도 불구하고 광배와 불상의 단면이 두껍고 조각이 단순화된 것은 전체를 한 몸으로 주물했기 때문이다. 여기서 우리는 금동불의 조형성과 주조 기법 사이의 밀접한 연관성을 엿볼 수 있다.

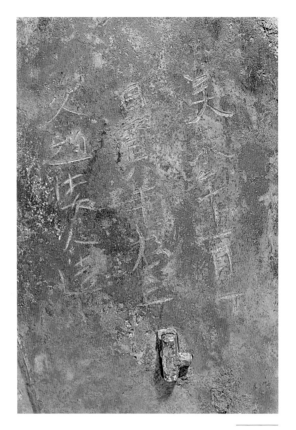

광배 뒷면에는 다음과 같은 17자의 명문이 새겨 있다.

癸未年十一月一
日寶華爲亡
父趙口人造

계미년 11월 1일에 보화가 돌아가신 아버지
조口인을 위하여 만들다.

금동신묘명삼존불 金銅辛卯銘三尊佛

6세기 후반 동아시아에서 크게 유행했던 금동제 일광삼존불은 특히 한반도에서 그 전형 형식을 확립하면서 꽃을 피우게 된다. 한반도의 일광삼존불은 삼국 중에서도 고구려에 의해 주도되어 그 영향으로 백제에서도 상당수 조성되었으나 아직 신라에서는 확실한 유례를 찾을 수 없다. 이 삼존불은 1930년 황해도 곡산谷山에서 출토된 것으로, 비록 대좌를 잃었지만 머리 광배와 몸 광배에 새겨진 인동무늬와 당초무늬, 기하학적이며 추상화된 불꽃무늬, 그리고 연화화생蓮花化生의 짜임새 있는 구성 등에서 고구려 일광삼존불의 한 전형이라 할 수 있다. 광배 뒷면에는 중국 육조풍의 해서로 된 67자의 명문이 새겨져 있는데 이 명문은 지금까지 발견된 삼국시대 불상의 명문 가운데 가장 체계적이고 구체적인 것이다. 명문 중의 '신묘년辛卯年'은 불상의 양식에 비추어 571년이 분명하다.

삼존불의 형식은 앞의 금동계미명삼존불^{도7}과 같지만 양식적으로는 상당한 차이가 있다. 본존불 머리의 공처럼 둥근 살상투와 곧게 올리고 내린 수인, 몸 좌우로 뻗친 옷자락은 계미명 삼존불과 동일한 형식이다. 그러나 얼굴은 길지만 살이 쪄 통통한 모습이며, 어깨도 좁고 옷주름은 단정하지만 볼륨이 약화되었다. 옷자락 끝의 좌우 뻗침도 둔화되면서 부드러워져 이미 6세기 후반에 고구려의 조각 양식에 상당한 변화가 일어나고 있음을 알

참고. 금동일광삼존불, 중국 산동성의 제성현에서 출토된 것으로 전체 형식과 양식이 삼국시대의 일광삼존불과 흡사하다.

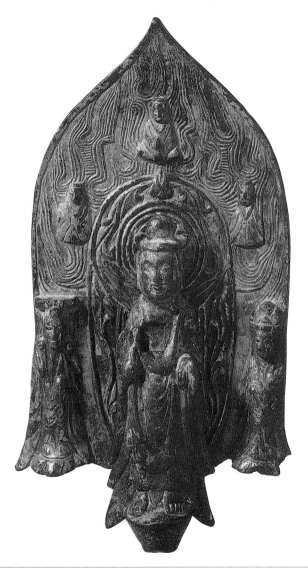

8 | 571년(고구려), 국보 85호, 황해도 곡산 출토, 본존 높이 11.5, 광배 높이 15.5, 호암미술관 (金東鉉 수집품)

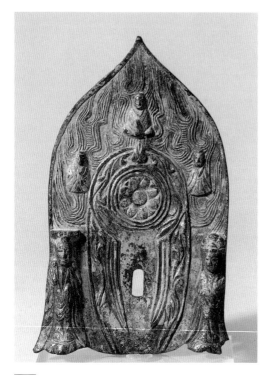

광배

수 있다. 광배의 훼룡문 계통의 불꽃무늬도 계미명 삼존불의 소용돌이치듯 휘감아 올라가는 율동적인 모습과는 달리 마치 포크 날처럼 딱딱하며 불꽃과 불꽃 사이는 여백으로 남겨 놓았다. 불꽃무늬 사이에는 화불 세 구를 배치하여 생명을 잉태하는 연화화생의 장면을 상징적으로 묘사하였다. 본존불의 가슴에 사각형으로 패인 홈은 주조 결함으로 생긴 것이다.

　　광배 뒷면에 새겨진 명문은 7행까지는 세로로 되어 있지만 마지막 8행은 여백이 부족했기 때문인지 맨 밑에 오른쪽에서 왼쪽으로 새겨 놓았다. 이 명문에는 '경景'이란 연호가 나오지만 외자여서 과연 연호인지는 의문이 든다. 또한 불상의 명칭이 북위시대에 널리 불리었던 무량수불無量壽佛로 되어 있어 6세기 후반에 이미 고구려에서는 아미타정토 신앙이 널리 퍼졌음을 알 수 있다. 그러나 무량수불을 만들면서 미륵불을 뵙기를 기원하는 내용은 당시 불교 신앙의 연구에 귀중한 실마리가 되지만 아직은 좀더 연구되어야 할 것이다.

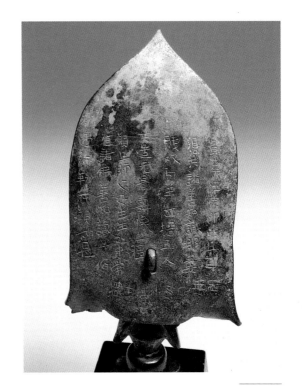

광배 뒷면

▶ 명문

景四年在辛卯比丘道□

共諸善知識那婁

賤奴阿王阿㹊五人

共造无量壽像一軀

願亡師父母生生心中常

値諸佛善知識等値

遇弥勒所願如是

願共生一處見佛聞法

경 4년 신묘년에, 비구 도□와 여러 선지식인
나루 · 천노 · 아왕 · 아거 5인이 함께 무량수상 1구를 만듭니다.
원컨대 돌아가신 사부와 부모께서 태어날 때마다 마음속으로
늘 여러 부처를 만나고, 선지식 등도 미륵을 만나게 하옵소서.
소원이 이와 같으니 원컨대 함께 한곳에 태어나서
부처를 보고 법을 듣게 하옵소서.

금동보살삼존상 金銅菩薩三尊像

전체를 한 몸으로 주물한 삼국시대 일광삼존불의 대표작이다. 현재로서는 보살을 본존으로 삼고 그 좌우에 스님상을 협시로 둔 형식의 삼존상으로서는 이 금동불이 유일한 예이다. 당시 보살 가운데 예배 대상이 될 수 있는 것은 관음보살과 미륵보살로, 미륵보살은 앉은 자세로 표현되는 경우가 많기 때문에 선 자세로 표현된 본존은 관음보살일 가능성이 크다. 일반적으로 관음보살은 보관에 표현된 화불로 구별하지만 이러한 도상 특징은 삼국시대 말기인 7세기에 들어서야 확립된다.

이 삼존상은 신묘명 삼존불^{도8}보다 약간 이른 시기인 6세기 후반에 만들어진 것으로 생각한다. 광배의 장식 무늬와 대좌의 연꽃 표현이 선각으로 새겨져 있어 기법면에서는 일종의 퇴영 양식으로 보기 쉽다. 그러나 과장되면서 힘차게 뻗친 본존의 옷자락 처리에 고식古式이 남아 있으며, 광배에 새겨진 스님상도 상당한 고부조로 조각되었다. 훼룡문 계통의 불꽃무늬도 계미명 삼존불^{도7}보다는 다소 단순화되었지만 신묘명 삼존불의 도식적이고 추상화된 표현보다는 훨씬 섬세하고 율동적이다. 꽃잎을 길게 늘이고 그 끝을 날카롭게 표현한 대좌의 연꽃은 고구려 고분벽화에 흔히 보이는 연꽃 양식이다.

참고. 보살삼존상 (중국 북제시대, 산동성 제성현 출토). 중국의 일광삼존불에는 이처럼 협시의 연꽃 대좌 아래에 줄기가 달린 경우가 많다.

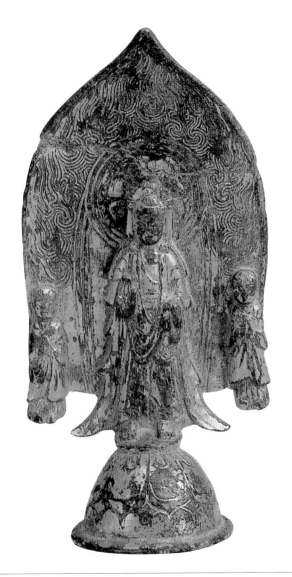

| 6세기 후반(삼국시대), 국보 134호, 전 강원도 춘천 출토, 전체 높이 8.8, 호암미술관

건흥오년명 금동석가삼존불 광배

建興五年銘金銅釋迦三尊佛光背

본존과 대좌를 잃었지만 전형적인 일광삼존불의 광배로 아래쪽에 본존을 끼워 결합했던 사각 구멍이 남아 있다. 머리 광배와 몸 광배의 형식, 불꽃무늬 사이에 배치된 연화화생의 화불 세 구, 보살상의 서로 다른 형태의 보관 등 앞의 신묘명 삼존불도8과 비슷한 점이 많다. 그러나 광배 띠 안쪽에 일반적으로 표현되는 당초무늬와 인동무늬가 생략되고 뒷면에 새겨진 명문도 투박하여 시대적인 차이를 나타낸다.

일반적으로 삼국시대의 금동일광삼존불은 입상 형식이 대부분이며, 본존이 좌상으로 표현된 것으로는 백제작으로 알려진 동경국립박물관의 오쿠라小倉 수집 금동삼존불좌상도11이 유일하다. 그런데 이 건흥명 광배는 협시와 본존불 몸 광배의 비례로 보아 없어진 본존은 좌상이 분명하다. 일본의 초기 불교 조각을 대표하는 호류지法隆寺 금동석가삼존상참고(623) 역시 광배의 기본 형식은 물론 본존이 좌상이라는 점에서 이 건흥명 광배와 비교된다. 두 삼존불은 존명이 석가삼존불이라는 점도 같다. 광배의 양식 특징에 비추어 명문 중의 '건흥'은 고구려의 연호로 생각되며 '병진'은 596년으로 추정된다.

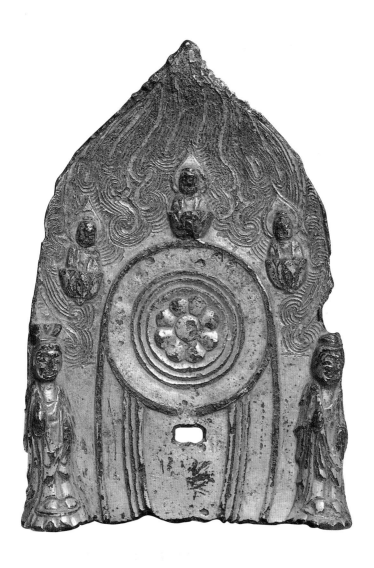

596년(고구려), 충북 중원 노은면 출토, 높이 12.4, 국립청주박물관

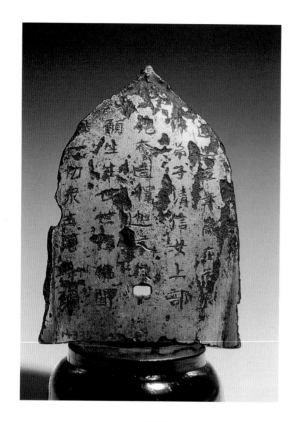

▲ 명문

建興五年歲在丙辰　佛弟子淸信女上部
兒奄造釋迦文像　願生生世世値佛聞
法一切衆生同此願

건흥 5년 병진년에 불제자이자 청신녀(재가의 여자 불교 신자)인
상부의 아엄이 석가여래상을 만듭니다.
원컨대 태어나는 세상마다 부처를 만나고 법을 듣게 하옵소서.
일체 중생도 이 원과 같이 하옵소서.

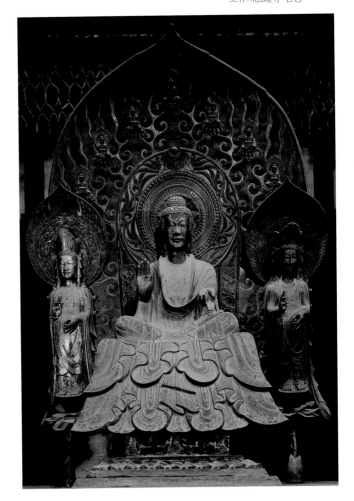

금동삼존불좌상 金銅三尊佛坐像

　　지금까지 알려진 삼국시대의 금동제 일광삼존불 가운데 본존이 좌상 형식으로 표현된 것으로는 이 삼존상이 유일하다. 조각 양식과 크기는 다르지만 삼존의 배치 구도, 본존의 수인과 옷차림, 협시의 자세 등에서 호류지法隆寺 석가삼존상^{도10 참고}과 닮은 점이 많다. 상 전체에 가득한 정적인 분위기와 통통하게 살찐 둥근 얼굴, 오른쪽 어깨에서 내려와 왼쪽 팔목을 감싸고 내린 옷자락 표현, 그리고 정교한 세부 표현 등에서 백제 불상 특유의 조형미가 엿보인다.

　　일반적으로 광배와 한 몸으로 주물된 금동제 일광삼존불은 세부 표현과 제작 기법이 단순화되는 경향이 있다. 광배의 세부 의장은 물론이고 본존과 협시의 세부도 선각되는 경우가 많다. 반면 이 삼존불은 특징적인 부분은 모두 돋을새김으로 표현하고 본존의 머리 광배 바깥선과 연꽃잎 및 인동무늬의 세부만을 주물 뒤에 선각하였으며, 특히 머리 광배 안쪽을 맞새김한 조각 기법은 일주식一鑄式 일광삼존불로서는 상당히 세련된 조형 감각을 보여 준다. 본존의 이목구비와 신체 표현도 명쾌하고 억양이 넘친다. 잘려 나간 본존의 대좌는 치마를 길게 늘어뜨린 상현좌裳懸座로 생각된다. 움직임은 없지만 가늘고 늘씬한 협시보살의 신체 모델링에서 이미 중국의 수대隋代 조각 양식이 유입되었음을 알 수 있다.

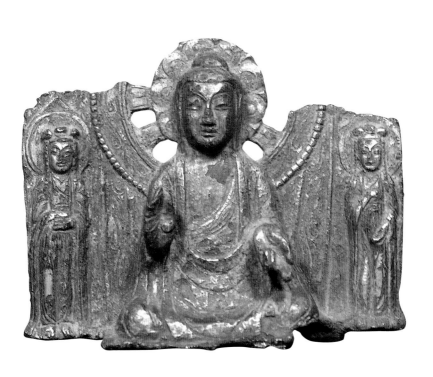

7세기 전반(백제), 높이 6.8, 일본 동경국립박물관(오쿠라小倉 수집품)

금동삼존불입상 金銅三尊佛立像

광배와 본존이 한 몸으로 주조되었지만 비교적 정교한 조각을 보여 주는 전형적인 일광삼존불이다. 살이 쪄 통통한 얼굴과 좁은 어깨, 좌우 뻗침이 둔화되고 부드러워진 옷자락 끝 처리 등에서 본존은 금동신묘명삼존불도8과 조형적으로 비교된다. 여원인與願印을 맺은 왼손은 약지와 소지를 구부린 고식古式이며, 끝이 뾰족한 단판의 연꽃을 조각한 대좌도 다소 볼륨이 약해졌지만 기본적으로 연가칠년명 금동불도2과 같은 형식의 고식이다. 그러나 신묘명 삼존불에서 보았던 팽창된 힘은 이제 약화되어 부드러워졌고 신체는 어린애 같은 작달막한 비례를 보인다. 두 손을 모아 합장한 협시의 천의도 몸 좌우에서는 갈퀴처럼 퍼졌지만 몸 앞에서는 교차하지 않고 U꼴로 부드럽게 드리워졌다. 머리 광배와 몸 광배의 당초무늬와 인동무늬, 불꽃무늬는 모두 주물 뒤 선각되었으며 연화화생蓮花化生의 화불은 생략되었다. 일정한 형을 잃고 도식화된 훼룡문 계통의 불꽃무늬는 중국의 북제 양식을 따른 것으로 이는 다음에 살펴볼 정지원명 금동삼존불도13에서도 동일하게 반복된다. 이 삼존불의 기본 형식은 고구려 계열이지만, 일주식一鑄式으로서는 비교적 섬세한 세부 표현과 본존의 정적인 분위기, 팽창된 얼굴의 부드러운 모델링 등은 백제적인 조형 감각으로 생각된다.

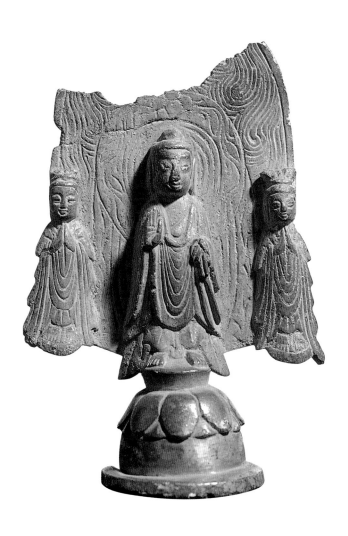

6세기 말(삼국시대), 높이 10, 국립경주박물관

정지원명 금동삼존불입상 鄭智遠銘金銅三尊佛立像

▲ 명문

鄭智遠爲亡妻
趙思敬造金像
早離三途

정지원이 죽은 처
조사를 위하여 금상을
공경되이 조성하오니
빨리 삼도를 떠나게
하옵소서.

전형적인 일주식 금동일광삼존불의 하나이지만 각 부분에 생략되고 불합리한 표현이 많다. 흔히 이 삼존불은 부소산성扶蘇山城에서 출토되었기 때문에 백제작으로 분류하지만 광배 뒷면에 새겨진 명문의 내용과 조각 양식은 백제와는 거리가 멀다.

우선 명문 중에는 '정지원'과 '조사'라는 이름이 등장하는데 백제에서 정씨와 조씨 같은 중국식 성이 사용되었다는 증거는 어디에서도 찾을 수 없다. 양식적으로도 이 삼존불은 백제의 전형에서 벗어나 있다. 앞에서 살펴본 군수리 출토 금동보살상[도5]처럼 백제의 불상은 아무리 작은 크기라도 구석구석까지 섬세하게 조각하여 전체적으로 정제된 느낌이 강하다. 그러나 이 삼존불에는 말기적인 추상성만 있다. 투박한 조형과 거친 선, 생략이 심한 세부 표현, 끝이 뾰족한 연꽃잎 형태 등 그 어디에도 백제 조각 특유의 엄정한 조형성은 찾아볼 수 없다. 광배의 불꽃무늬도 거친 선으로 대충대충 선각하였고 머리 광배는 일그러졌다. 한 구로 축소된 화불도 형태적인 특징만 간략히 표현하였으며, 거칠게 새겨진 광배 뒷면의 명문도 사택지적비砂宅智積碑로 대표되는 백제 특유의 우아한 필법과는 판이하다. 한마디로 이 삼존불의 조형적 특징은 추상화의 극을 보여 주는 간략화된 세부 표현, 곧 단순화와 미완성성에 있다고 하겠다.

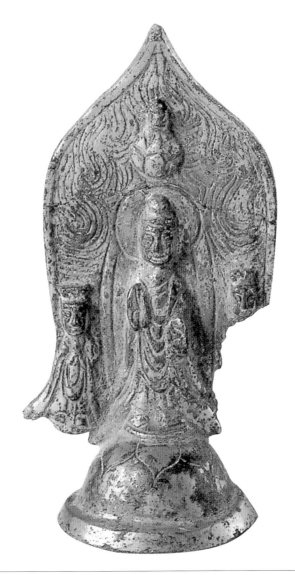

13 | 6세기 말(삼국시대), 보물 196호, 충남 부여 부소산성 출토, 높이 8.5, 국립부여박물관

금동선정인여래좌상 金銅禪定印如來坐像

한국이 중국으로부터 불교를 수용할 때 가장 먼저 만들었던 선정인禪定印 좌상 형식의 여래상이다. 이 금동불은 뚝섬 출토 금동불^{도1}과 같은 초기의 선정인 좌상과는 달리 대좌 밑으로 옷자락을 드리워 상현좌裳懸座를 이루고 주물도 속이 빈 중공식中空式이어서 시대 차이가 뚜렷이 드러난다. 선정인의 여래좌상은 삼국시대 한반도에서는 다수 만들어졌지만 일본에서는 전혀 볼 수 없는 형식이며, 특히 평양 토성리에서는 선정인 좌상을 찍어 내던 소조불 틀^{참고}이 발견되기도 하였다.

이 상은 두 눈을 지긋이 내려 감고 머리를 깊이 숙여 명상에 잠긴 모습으로 배에 댄 두 손은 비교적 큰 편이다. 상현좌로 늘어진 옷자락은 일정한 형이 없이 자유분방하여 매우 화려한 느낌을 주는데, 이러한 옷주름은 정적이면서 체계적으로 정리된 느낌을 주는 군수리 납석제 선정인 여래좌상^{도5 참고}과는 판이하다. 이처럼 율동적인 옷주름과 둥근 육계는 고구려 불상에 흔히 나타나는 특징이다. 대좌 아래로 드리워진 옷자락 하단에는 새 깃털 모양의 옷자락이 비어져 나와 있는데 이러한 형태의 치맛자락 표현은 일본의 초기 여래상에 많이 나타나고 있어 그 영향 관계를 짐작케 한다.

참고. 평양 토성리 출토
소조 여래좌상(복원한 모습),
6세기(고구려), 국립중앙박물관

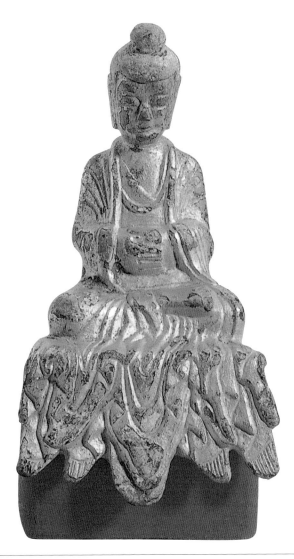

6세기 후반(삼국시대), 높이 8.8, 국립중앙박물관(南宮 鍊 수집품)

금동여래입상 金銅如來立像

경기도 양평의 한강변에서 나온 것으로, 삼국시대 불상으로서는 매우 특이한 형식과 양식을 띠고 있다. 얼굴은 팽창되어 힘찬 양감이 느껴지는 달걀 모양이며 눈을 감고 입을 꼭 다문 채 턱을 살짝 들어 먼 곳을 응시하고 있다. 육계는 낮아 그 윤곽이 불분명하며 목은 얼굴 폭만큼 두텁고 귀도 지나치게 길다. 신체도 얼굴처럼 팽창되어 긴 타원형을 이루는데 측면관에서도 배와 엉덩이 부분을 부풀리게 하여 타원형의 조형 틀을 유지하고 있다. 가슴의 긴 목깃이나 복부의 계단식 옷주름도 모두 타원형으로 조각하여 균형을 이루고 있는데 이처럼 장대한 신체와 최대한으로 절제하여 단순하게 표현한 옷주름은 상 전체에 담대한 생명력을 불어넣고 있다. 윤곽선을 묘사하지 않고 조각칼로 살짝 눌러서 표현한 내의內衣 자락에서도 조각가의 담대한 조형 의지가 느껴진다.

이와 같이 단순화시킨 조형 의지와 장대한 신체의 조형성은 중국의 수대隋代 양식에서 때때로 나타나는 특징이지만 중국 불상에는 이처럼 힘이 느껴지는 예가 드물다. 조각은 눈으로 관조하기보다는 직접 손으로 만져 보았을 때 그 질감이 파악되기 마련이다. 그래서인지 이 금동불은 어떤 금동불보다도 무겁게 만들어졌다. 그것은 상 전체에서 넘치는 힘찬 기상을 뒷받침하기 위한 조각가의 의도된 배려가 아니었을까?

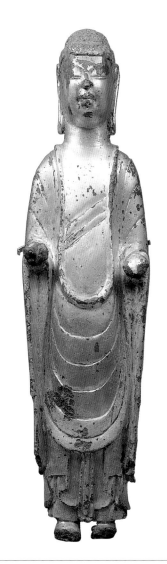

| 7세기 전반(삼국시대), 국보 186호, 경기도 양평 강상면 절터 출토, 높이 30, 국립중앙박물관

금동여래입상 金銅如來立像

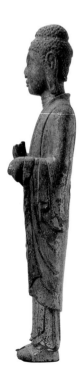

앞의 양평 출토 금동불^{도15}과 같은 형식의 여래상이지만 넘치는 힘보다는 세부 표현에 충실하려는 조각가의 사실 정신이 돋보인다. 머리는 촘촘한 나발螺髮에 육계는 낮고 크며, 얼굴은 긴 타원형이지만 살이 빠진 현실적인 모습이다. 지긋이 감은 눈과 입가에 머금은 은은한 미소에는 정적인 분위기가 완연하며, 활처럼 휜 귀와 목에 새긴 삼도三道도 안정적이다. 신체는 길어져 전체적으로 사각형의 조형틀을 이루지만 내면에서 발산하는 기세보다는 차분한 정신성이 강조되어 있다. 정확히 장타원형을 이루는 목깃과 그 사이로 드러난 내의 및 이를 단정하게 묶은 띠매듭, 적절한 비례의 양 손, 복부 아래 계단식으로 반복되는 타원형 옷주름도 정연하게 묘사되어 서로 유기적인 조화를 이루고 있다.

뒷면에는 왼쪽 어깨 뒤로 넘긴 옷자락이 드리워져 있고 그 오른쪽에는 커다란 사각 구멍이 뚫려 있다. 구멍의 가장자리는 낮게 턱이 져 있는데 이것은 주물 뒤에 별도의 동판을 끼워서 막음한 자리이다. 이 구멍을 통해 내형토內型土는 완전히 제거되었다. 이처럼 상의 뒷면에 주조 구멍을 둔 중공식 주조법은 삼국시대 말기부터 나타나 통일신라시대에 일반화된다.

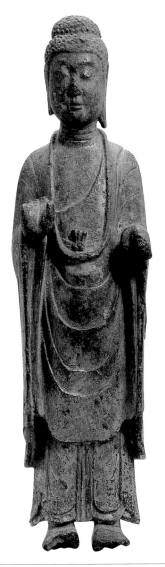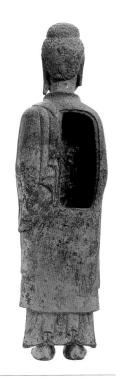

7세기 전반(삼국시대), 강원도 횡성 출토, 높이 29.4, 국립중앙박물관

금동여래입상 金銅如來立像

　　1953년 현재의 소수서원이 자리잡고 있는 숙수사지宿水寺 址에서 발견된 25구의 불상 가운데 하나이다. 이처럼 한곳에 서 발견된 여러 양식의 불상은 조각사적으로 매우 중요한 자 료를 제공하지만, 지금까지 국내에서는 숙수사지 외에 금강산 의 유점사와 영주 부석사 등 몇 예가 알려져 있을 뿐이다.

　　머리는 민머리素髮에 자그마한 육계가 솟아 있고, 얼굴은 둥글고 팽창되었으며 지긋이 감은 눈과 입가에 머금은 은은한 미소에는 정적인 분위기가 완연하다. 귀는 적당한 길이지만 목은 긴 원통형이어서 다소 불안정한 느낌을 준다. 사각형의 긴 신체와 시무외·여원인을 맺은 양 손도 현실적인 비례로 안정감이 있다. 복부에서 이어지는 계단식의 타원형 주름은 한쪽으로 비껴 내려 변화를 주었으며 주름과 주름 사이는 깊 은 골을 두어 약간 투박하면서도 강직한 느낌을 준다.

　　이 금동불에는 고구려 조각의 영향도 감지된다. 그 단적인 예가 대좌의 연꽃인데 단순하면서도 끝이 뾰족하고 볼륨이 강 한 연꽃은 기본적으로 연가칠년명 금동불도 2의 그것과 같은 양 식이다. 세부 표현에 전혀 선조線彫를 사용하지 않은 점이나 앞의 횡성 출토 금동불도 16과 달리 대좌 내부에 신체와 연결되 는 구멍이 뚫려 있는 중공식 주조 기법은 모두 고식의 전통이다.

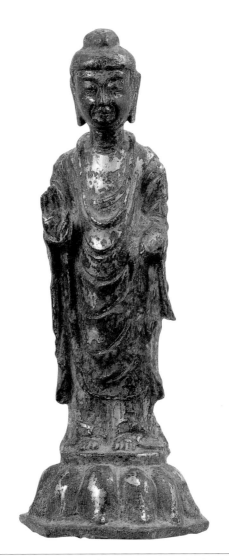

7세기 전반(신라), 경북 영풍 숙수사 터 출토, 높이 14.8, 국립대구박물관

삼양동 금동관음보살입상 三陽洞金銅觀音菩薩立像

지금의 서울이 위치한 한강은 삼국 당시 고구려, 백제, 신라의 각축장으로 세력권의 변화가 심한 지역이었다. 그러나 이 지역이 비록 정치와 군사면에서 각축장이었다고 하더라도 문화면에서는 삼국의 독특한 문화가 공존하며 서로 영향을 주고받았을 가능성이 크다. 이 보살상은 도상적인 측면은 물론 이러한 당시의 사정을 웅변으로 대변해 준다는 점에서 매우 중요한 불상이다.

얼굴은 팽창되었고 이목구비는 윤곽만을 특징적으로 나타내었으며, 삼면 보관의 중앙에는 연꽃 대좌 위에 가부좌한 화불을 상징적으로 표시하였다. 오른손은 정병淨甁을 쥐었고 왼손도 무언가를 쥔 모습이다. 지금까지 알려진 예에 비추어 이러한 관음보살의 도상은 삼국시대 말기 백제에서 비롯된 것으로 생각되는데, 이처럼 단독의 관음보살로 등장하게 되는 것은 이미 이 지역에 관음 신앙이 널리 퍼져 있었음을 의미한다. 천의는 가슴과 무릎에 두 겹으로 걸쳤으나 끝자락이 매우 짧아졌다. 옷주름은 생략되었으며 다리는 그 윤곽만을 추상적으로 나타내었을 뿐이다. 측면관도 매우 얇고 뒤로 심하게 휘어졌다. 반면 대좌의 연꽃은 고구려 불상에서처럼 양감이 있고 탄력적이며 신체 뒷면의 천의 자락에는 피건被巾처럼 뻗침이 남아 있다.

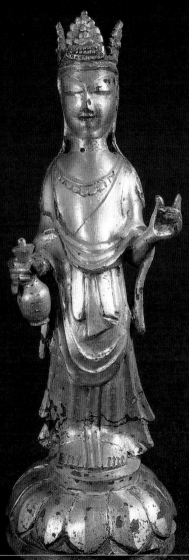

18 | 7세기 전반(삼국시대), 국보 127호, 서울 성북구 삼양동 출토, 높이 20.7, 국립중앙박물관

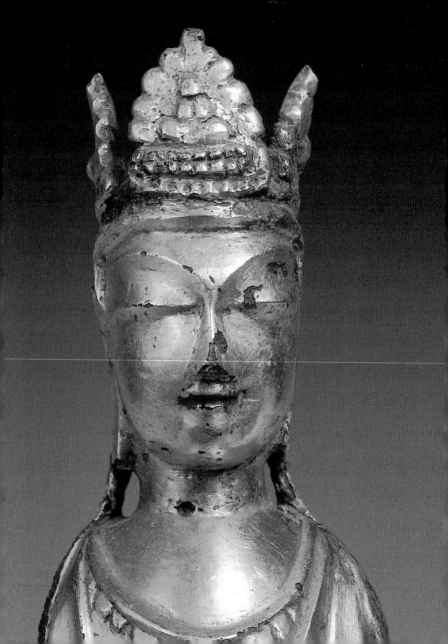

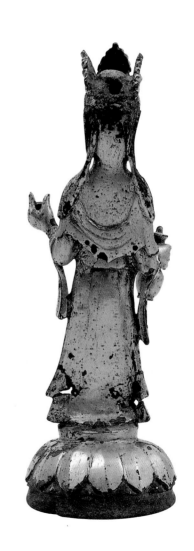

상호와 보관의 화불

금동보살입상 金銅菩薩立像

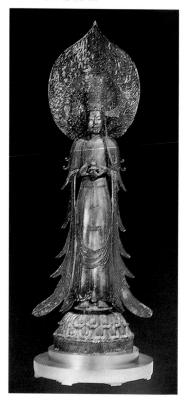

보살에는 여러 종류가 있지만 독립된 예배 대상으로 가장 많이 만들어진 것은 자비심을 상징하는 관음보살이다. 보관에 새겨진 화불을 그 표시로 삼는 관음보살의 도상은 중국에서는 수대 이후, 우리나라에서는 삼국시대 말기에 이르러서야 비로소 확립된다. 그런데 백제에서는 이러한 관음보살의 도상이 확립되기 전에 몸 앞에서 양 손을 아래위로 하여 보주寶珠를 받든 이상적인 관음의 모습을 창안하였다. 이러한 관음의 도상은 일본에까지 영향을 미쳐 수많은 예[참고]를 남기고 있지만 지금까지 신라의 것으로는 이 보살상이 유일한 예로 알려져 있다.

이 보살상은 보주 보살상에 공통적으로 나타나는 형식을 그대로 따랐다. 정면에서 단정히 보주를 받들었으며 천의는 몸 앞에서 교차의 흔적을 남기고 뒷면에서는 U꼴로 길게 드리워졌다. 그러나 얼굴은 무표정하고 현실적이며 신체 특징이 무시된 밋밋한 신체는 마치 돌기둥 같다. 몸 옆으로 갈퀴처럼 퍼진 천의 자락도 몸에서 직접 비어져 나온 듯 불합리하게 표현되었다. 이러한 추상성은 이미 정통적인 조형틀에서 벗어났음을 뜻한다.

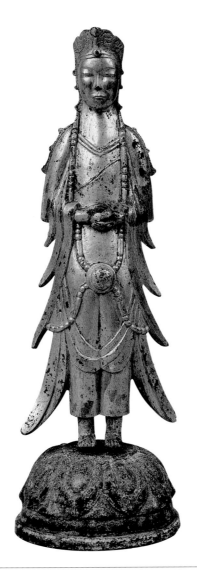

7세기 전반(삼국시대), 보물 285호, 경남 거창 출토, 높이 22.5, 간송미술관

금동미륵보살반가상 金銅彌勒菩薩半跏像

왼무릎 위에 오른다리를 걸치고 고개 숙인 얼굴의 뺨에 오른손가락을 살짝 대어 깊은 명상에 잠긴 모습의 반가사유상은 인도에서 처음 만들어졌다. 반가사유상은 원래 석가모니가 태자였을 때 인생무상을 사유하던 모습이어서 중국에서는 처음에 태자사유상이라 하였는데, 하나의 독립된 보살상 형식으로 확립되면서 '반가사유상' 또는 단순히 '사유상思惟像'^{참고}으로 불리게 되었다.

우리의 반가사유상은 가장 한국적인 보살상이다. 반가사유상은 삼국시대 6세기부터 통일신라 초기까지 약 100년 동안 집중적으로 조성되었는데, 형식이 독특하고 독립된 예배 대상이었다는 점에서 중국의 반가사유상과는 성격이 다르다. 우리의 반가사유상은 일본에도 큰 영향을 미쳐 고류지廣隆寺^{도23 참고}와 츄코지中宮寺의 반가사유상과 같은 많은 예를 남기고 있다. 반가사유상이 과연 어떤 보살을 표현한 것인지는 아직 명확하게 밝혀지지 않았지만 역사적으로 미륵 신앙과 관련이 깊기 때문에 흔히 미륵보살로 불린다.

조각은 입체적인 덩어리의 예술이다. 반가사유상은 반가좌라는 특이한 자세 때문에 얼굴과 팔, 허리 등 신체 각 부분이 서로 유기적으로 조화를 이루어야 하며, 또 치마의 처리도 매우 복잡하고 어렵다. 이런 점에서 반가사유상의 등장은 진정한 의미에서 한국 조각사의 출발점이라고 해도 지나치지 않다.

국보 83호 금동반가사유상^{도23}과 함께 우리나라를 대표하는 조각으로 널리 알려져 있는 이 반가사유상은 우선 복잡한

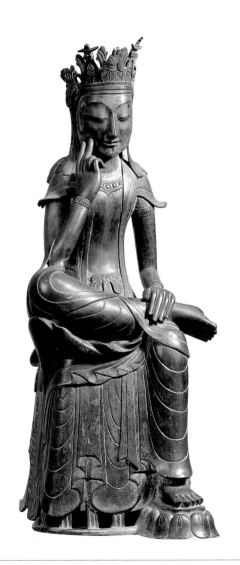

| 6세기 후반(삼국시대), 국보 78호, 높이 83.2, 국립중앙박물관

참고.
수하樹下반가사유상,
중국 북제시대,
동경국립박물관.
이처럼 중국의
반가사유상에는 좌우에
협시를 거느리고
나무 아래 앉아
사유하는 이른바
'수하반가사유상'이
많다.

보관이 눈에 띈다. 이것은 태양과 초생달이 결합된 특이한 형식으로 흔히 일월식日月餰으로 불리고 있다. 이 반가사유상을 정면에서 보면 허리가 가늘어 여성적인 느낌이 들지만 측면에서는 상승하는 힘이 넘쳐남을 볼 수 있다. 전체적으로 탄력성 넘치는 신체의 곡선이 강조되었고 양 어깨에서 피건을 형성한 뒤 시원스럽게 흐르는 천의 자락은 유려한 선을 그리면서 몸에 밀착되어 있다. 양 무릎과 뒷면의 의자 덮개에 새겨진 주름은 타원과 S꼴의 곡선이 절묘한 조화를 이루면서 변화무쌍한 흐름을 나타낸다.

반가좌의 자세도 지극히 자연스럽다. 그것은 허리와 고개를 살짝 숙이고 팔을 길게 늘인 비사실적인 비례를 통하여 가장 이상적인 사유의 모습을 창출해 낸 조각가의 예술적 창의력에서 비롯된다. 더욱이 살짝 뺨에 댄 오른손가락은 깊은 내면의 법열法悅을 전하듯 손가락 하나하나의 움직임이 다르다. 한 마디로 이 불상의 조형미는 비사실적이면서도 자연스러운 종교적 아름다움, 곧 이상적 사실미로 정의할 수 있다. 고졸한 미소와 자연스러운 반가좌의 자세, 신체 각 부분의 유기적인 조화, 천의 자락과 허리띠의 율동적인 흐름, 완벽한 주조 기법 등, 우리는 이 금동불에서 가장 이상적인 반가사유상의 모습을 만나게 된다.

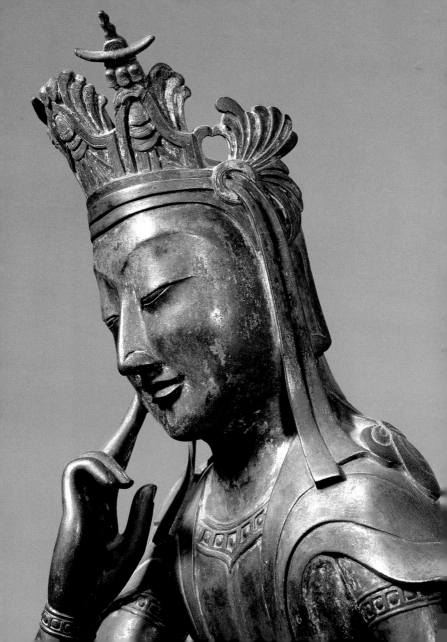

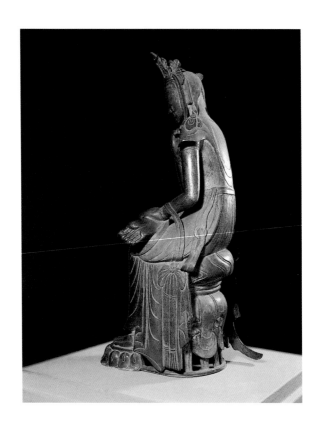

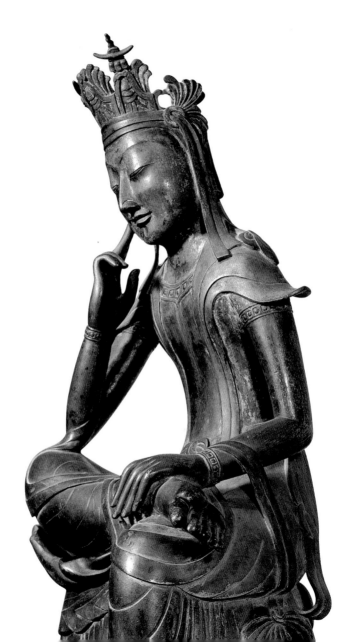

금동미륵반가상 金銅彌勒半跏像

고구려의 불교 미술은 적어도 6세기까지는 삼국 가운데 가장 선진이었다. 그러나 7세기에 들어서면 중국으로부터 도교를 받아들여 고구려의 불교는 상대적으로 약화된다. 반면 백제와 신라는 오히려 이 시기에 불교 미술의 절정기를 맞이하여 수많은 석조 미술품을 남기게 된다.

이 금동불은 출토지가 확실한 7세기 전반기의 유일한 고구려 반가사유상이다. 네모진 얼굴과 가늘고 긴 신체, 원통형의 팔, 도식적인 옷주름 등에서 중국의 隋 양식이 반영되어 있음을 알 수 있다. 반가좌의 자세와 원을 사등분한 보관 형태, 발대좌足座의 형식 등은 일반적인 반가사유상과 다름이 없다. 반면 가냘프게 표현된 상체에 비해 아랫부분은 비대해져 육중한 느낌을 준다. 이 부분은 구리의 두께도 두껍고 치맛자락과 허리띠 장식의 조각도 깊다. 단면을 보면 백제와 신라의 반가사유상은 타원형 내지는 모를 죽인 단정한 형태를 이루지만 여기서는 일정한 형이 없다. 연꽃 대좌와 족좌가 함께 조각된 것은 금동제의 반가사유상에서는 처음 나타나는 형식이며, 따라서 평면에서 족좌 앞쪽이 심하게 돌출되었다. 단편적이나마 우리는 이 금동불을 통해서 고구려에서도 독특한 양식의 반가사유상이 성행했음을 알 수 있다.

7세기 전반(고구려), 국보 118호, 평양 평천리 출토, 높이 17.5, 호암미술관(金東鉉 수집품)

금동반가사유상 金銅半跏思惟像

생기 넘치는 조형 감각에서 고구려 양식으로 분류되는 반가사유상이다. 얼굴을 보면 코 밑에 수염이 선각되어 있는데 이는 한국 고대 불상 가운데 유일한 예이다.

신체와 팔은 가늘고 길지만 치마의 옷주름은 힘차고 활달한 융기선으로 표현하였으며, 밑으로 가면서 넓게 퍼져 원추형의 조형틀을 이루는 전체 구도는 안정감이 있다. 뒷면의 대좌 윗덮개에 새겨진 소용돌이무늬도 마치 불꽃무늬를 보는 듯 기세가 넘친다. 두터운 층단을 이루는 모든 옷주름의 경계선 사이에 선각을 돌린 기법은 평양 토성리에서 출토된 소조불틀도14 참고과 똑같다. 가늘고 뾰족한 족좌의 연꽃도 고구려에서 흔히 보이는 특징이다. 보관은 중앙에 일월식을 새기고 그 좌우에 인동무늬를 선각하였으며 팔찌에는 인동당초무늬를 선각하였다. 앞뒷면 중앙에는 U꼴의 주름이 도식적으로 반복되면서 그 좌우로 연결되는 옷자락의 끝은 넝쿨잎 형태로 마무리되었는데 이러한 단위 옷주름은 일본의 고대 조각에서 발견되는 특징이다. 오른쪽 무릎에는 구릿물을 부어 땜질한 흔적이 남아 있다.

6세기 후반(삼국시대), 높이 20.9, 국립중앙박물관

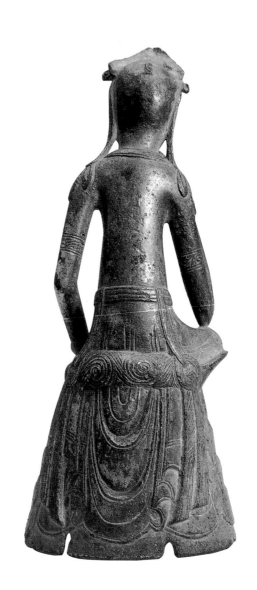

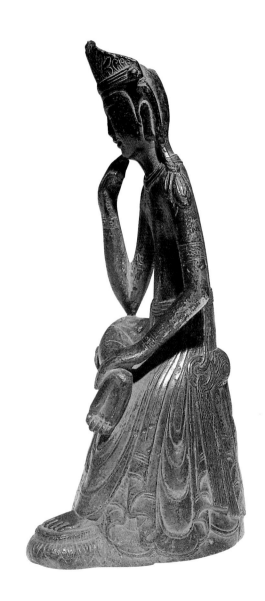

금동미륵보살반가상 金銅彌勒菩薩半跏像

우리나라 고대 조각사 연구의 출발점이자 6~7세기 동양의 가장 대표적인 불교 조각 가운데 하나이다. 특히 이 반가상과 비슷한 목불^{참고}이 일본 교토의 고류지廣隆寺에 있어 한일 문화 교류사에서 가장 큰 쟁점이 되어 왔다.

얼굴은 풍만한 가운데 양 눈썹에서 콧마루로 내린 선의 흐름이 시원하고 날카롭다. 눈은 매우 가늘지만 눈매가 날카로우며, 입은 힘있게 다물고 고졸한 미소를 머금었다. 가슴과 팔은 가냘프지도 풍만하지도 않으며, 손은 비교적 작고 통통하지만 손가락 하나하나에도 미묘한 움직임이 있어 생동감이 느껴진다. 반가한 오른다리의 발도 오른손과 대응하여 미묘한 생동감이 가득하며, 마치 진리를 깨달은 순간의 희열을 표현한 듯 발가락 하나하나에도 힘이 주어져 있다. 이에 비해 족좌에 내린 왼발은 경직되어 균형을 잃은 모습인데, 이것은 연꽃과 함께 뒤에 수리한 것이다.

반가사유상에서 조형적으로 가장 어려운 부분이 뺨에 댄 오른팔의 처리이다. 이 팔은 무릎에서 꺾여서 뺨에 다시 닿아야 하므로 길기 마련이다. 그러나 여기서는 무릎을 들어 팔꿈치를 받쳐 주고 그 팔 또한 비스듬히 꺾어서 살짝 구부린 손가락을 통해 뺨에 대고 있어 치밀한 역학적 구성을 보여 준다. 이러한 유기적인 관계는 살짝 숙인 얼굴과 상체로 이어진다. 이

참고. 목조 반가사유상,
7세기(일본 아스카시대), 교토 고류지

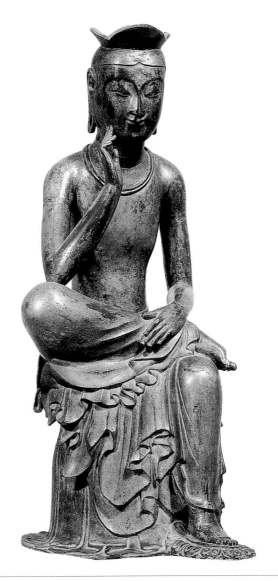

7세기 전반(삼국시대), 국보 83호, 높이 93.5, 국립중앙박물관

처럼 사유상의 복잡한 신체 구조를 무리 없이 자연스럽게 조각하는 것은 결코 쉬운 일이 아니다. 삼국의 초기 양식 금동불은 공예적인 성격이 강하다. 그러나 여기에는 자세의 과장과 단순화, 동일한 단위의 옷주름이 반복되는 도식성과 공예적 성격이 말끔히 해소되고 불필요한 장식이 없다.

이 반가사유상을 둘러싼 가장 큰 쟁점은 신라작인가 백제작인가 하는 제작지의 문제와 일본 고류지 목조상과 어떤 관계에 있는가 하는 점이다. 삼산관三山冠의 형태, 가슴과 허리의 처리, 무릎 밑의 옷자락과 의자 양 옆으로 드리운 허리띠 장신구 등 실제 두 상은 똑같은 부분이 너무나 많다. 그러나 고류지상에는 약동하는 생명력보다는 정적인 느낌이 강해 두 상은 서로 다른 조형 감각을 나타낸다. 지금까지 이 금동반가사유상은 신라작으로 보아왔다. 『일본서기』에 신라에서 가지고 온 불상을 고류지에 모셨다는 기록이 있고 상의 재료도 일본에는 드물고 한국에 많은 적송赤松이라는 점 때문이다. 그러나 최근에는 기록보다는 미술사적인 양식 분석을 우선하여 신라작보다는 백제작으로 보는 견해가 우세한 편이다.

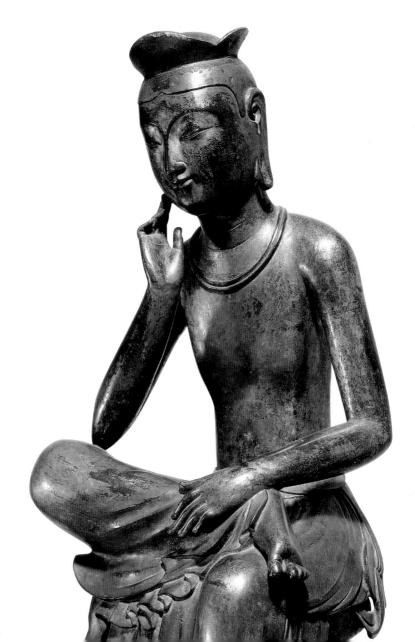

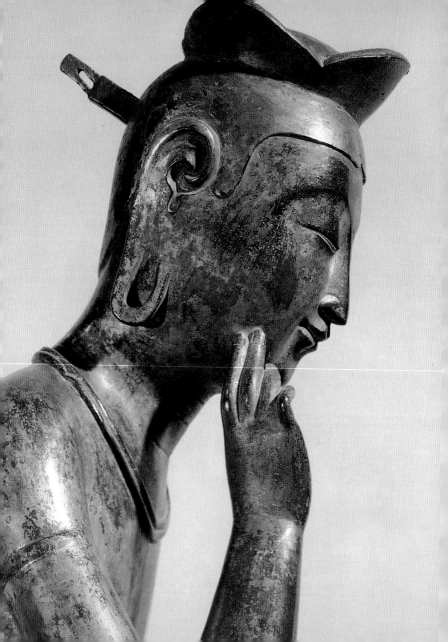

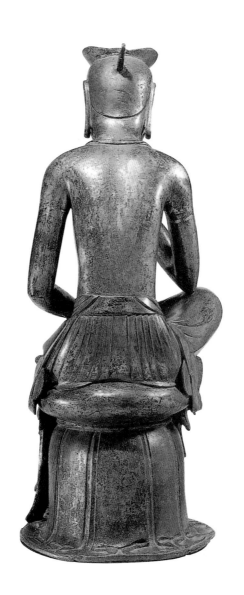

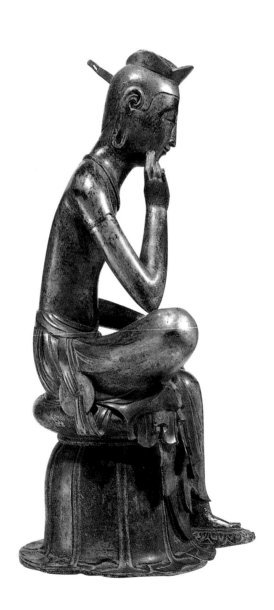

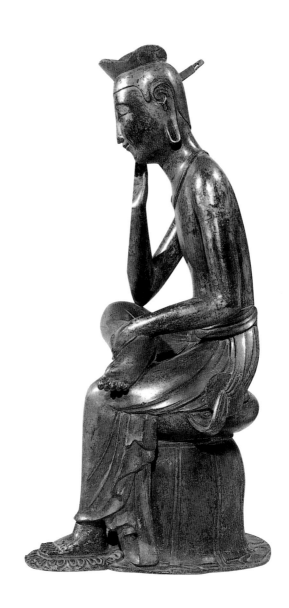

금동반가사유상 얼굴 金銅半跏思惟像佛頭

　　삼국시대 불상의 얼굴은 신의 얼굴이 아니라 사람의 얼굴이어서 항상 친근한 느낌을 준다. 그것은 순진무구한 미소와 뜬 듯 감은 듯 가녀린 눈매 때문이다. 이 미소는 흔히 '백제의 미소'로 불리지만 고구려와 신라의 불상에서도 곧잘 나타나는 특징이다. 경주의 황룡사 절터에서 나온 것으로 알려진 이 조그마한 보살상의 얼굴은 백제의 군수리 출토 곱돌제 여래좌상 도5 참고과 함께 우리의 고대 조각사에서 가장 아름다운 미소를 지닌 불상 가운데 하나이다.

　　머리의 보관은 원을 분할한 단순한 형식의 삼산관이며 통통하게 살찐 둥근 얼굴은 두 눈을 가늘게 뜨고 뺨을 팽창시켜 입가에 밝은 미소를 머금었다. 가녀린 두 눈은 주조한 뒤에 끌을 대고 새긴 것으로 이러한 불완전성은 숙수사지 출토 금동불도17에서도 흔히 나타난다. 삼산관의 양 옆에는 꽃 모양의 조그마한 장식판이 붙어 있다. 오른쪽 뺨에 손가락을 댄 자국이 남아 있어 반가사유상의 얼굴임을 알 수 있다.

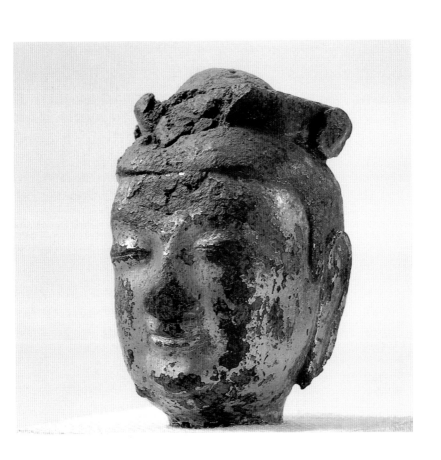

7세기 전반(신라), 전 경북 경주 황룡사 터 출토, 높이 8.3, 국립경주박물관

금동반가사유상 金銅半跏思惟像

 도금이 모두 벗겨지고 상 전체에 푸른 녹이 심하게 슬어 있지만 반가사유상 특유의 까다로운 신체 조형을 무난히 소화한 우수한 금동불이다. 경남 양산이라는 출토지를 중시하여 신라작으로 보는 견해도 있지만 이동이 쉬운 금동불의 제작지 추정은 출토지보다는 양식 분석이 우선되어야 할 것이다.

 흔히 작품성이 떨어지는 반가사유상은 상체를 꼿꼿이 세워 정면관의 자세를 취함으로써 상대적으로 팔이 지나치게 길어지는 등 추상화의 경향을 보이기 마련이다. 그러나 여기서는 머리를 상당히 숙이는 동시에 약간 옆으로 기울이고 오른손 두 손가락 끝을 오른뺨에 살짝 대어 사실적인 양식을 보여준다. 길고 가는 신체에 비하여 대좌와 족좌는 매우 낮은데, 이러한 비례 감각은 백제 특유의 것이다. 은은한 미소를 머금은 둥근 얼굴과 당초무늬 모양의 꽃무늬를 새긴 보관도 정교하게 조각되었다. 신체는 전체적으로 긴 편이지만 살이 붙어 상당한 양감을 느낄 수 있으며, 의자 위로 늘어진 치맛자락과 좌우의 허리띠 장신구緄帶도 대좌와 분리시켜 입체적으로 성형하였다. 이러한 조형 표현은 조각가가 얼마나 사실에 충실하려고 하였는지를 여실히 보여 준다. 치맛자락의 처리는 더욱 절묘하다. 왼쪽 다리에 드리워진 옷자락이 이중이므로 두 겹의 치마를 입었음을 알 수 있는데, 대좌 정면에 길고 넓게 드리워진 옷자락은 변화가 풍부하고 구성이 자연스럽다.

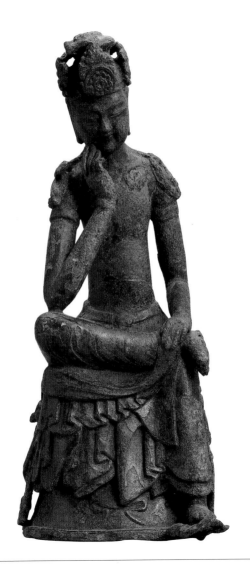

7세기 전반(삼국시대), 경남 양산 물금면 출토, 높이 27.5, 국립중앙박물관

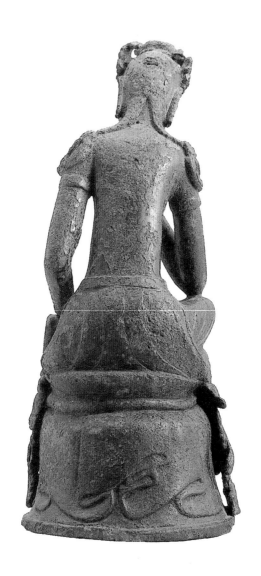

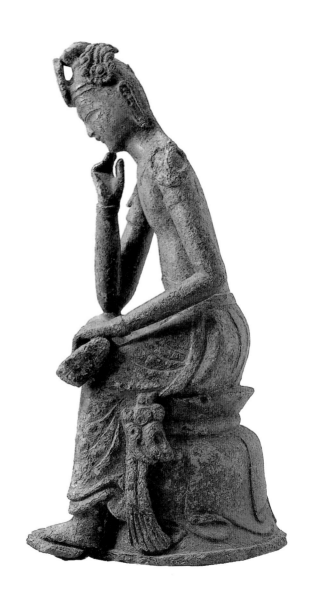

방형대좌 금동미륵보살반가상

方形臺座金銅彌勒菩薩半跏像

삼국시대 반가사유상으로서는 매우 특이한 형식과 양식의 금동불로 특히 고대 금동불의 주조 기술 연구에 실마리를 제공하는 중요한 불상이다. 이 반가사유상은 우선 반가사유상을 만들 때 가장 먼저 부딪치는 문제, 곧 반가좌 특유의 부자연스러운 자세와 복잡한 치마 표현을 해결하기 위해 대담하게 조형적 변형을 시도했음을 볼 수 있다. 사유의 모습에 걸맞게 숙여야 할 얼굴은 최대한 들어 정면을 향하고 있으며, 따라서 허리도 곧게 펴고 오른쪽 무릎에 댄 팔도 지나치게 길어져 전체적으로 어색한 느낌이 강하다. 그러나 이러한 불균형은 극단적인 대조와 추상화를 통해 양식적인 조화를 이루어 내고 있다.

일반적인 형식과 달리 이 반가사유상은 사각의 넓고 높은 대좌 위에 앉아 있다. 반면 불상 자체는 신체가 지나치리만큼 가늘고 길다. 가슴과 허리, 팔도 비현실적으로 가늘고 길게 변형되어 극단적으로 추상화되었으며, 정면 치마의 옷주름도 얇은 판을 서로 포갠 듯 도식적이다. 반면 양 어깨에 걸친 천의는 두 팔에 밀착되어 흐르다가 각각 팔목과 팔뚝을 휘감아 대좌 옆으로 드리워져 있어 시각적으로 전혀 거슬리지 않는다. 허리와 반가한 무릎에는 옷주름을 표현하지 않았다.

이같은 극도의 추상화 속에서도 정교한 세부 표현과 절묘한 구성이 돋보인다. 보석 띠 장식은 곧게 편 상체에서는 양 어깨에서 곧게 내려오다 연꽃판으로 매듭진 뒤 반가한 하체에 이르러서는 몸의 무게 중심에 맞게 자연스럽게 반전되며, 왼쪽 다리와 대좌 모서리에서 다시 새끼줄처럼 매듭진 뒤 입체

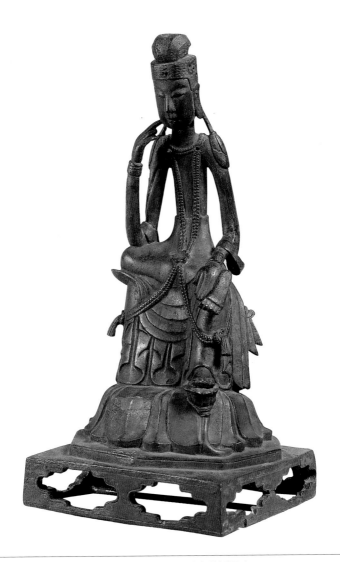

7세기 전반(삼국시대), 보물 331호, 높이 28.5, 국립중앙박물관

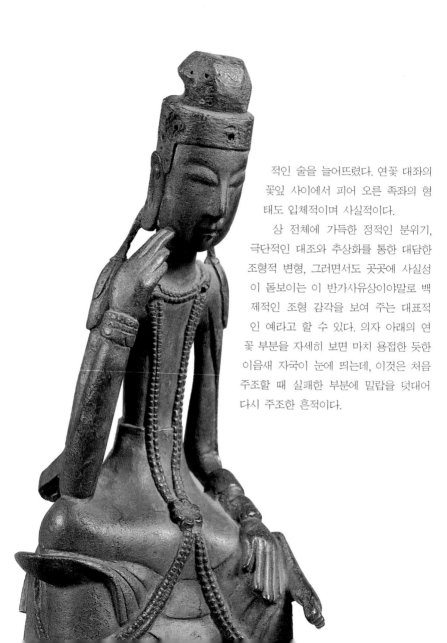

적인 술을 늘어뜨렸다. 연꽃 대좌의
꽃잎 사이에서 피어 오른 족좌의 형
태도 입체적이며 사실적이다.

상 전체에 가득한 정적인 분위기,
극단적인 대조와 추상화를 통한 대담한
조형적 변형, 그러면서도 곳곳에 사실성
이 돋보이는 이 반가사유상이야말로 백
제적인 조형 감각을 보여 주는 대표적
인 예라고 할 수 있다. 의자 아래의 연
꽃 부분을 자세히 보면 마치 용접한 듯한
이음새 자국이 눈에 띄는데, 이것은 처음
주조할 때 실패한 부분에 밀랍을 덧대어
다시 주조한 흔적이다.

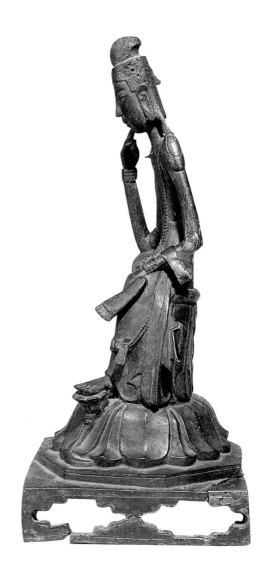

금동반가사유상 金銅半跏思惟像

소형의 금동반가사유상은 대부분이 비사실적이어서 추상적인 경향을 띠기 마련이지만, 이 금동불은 치밀한 구성으로 조각가의 자신감 넘치는 조형 감각을 보여 준다. 억양이 있는 온화한 표정의 얼굴 위에는 해와 달 장식이 솟은 높고 넓은 보관을 쓰고 있다. 상체는 반가사유상에서 흔히 보이는 자세의 변형이 전혀 보이지 않는다. 약간 기울인 얼굴을 살며시 받친 손가락과 오른발목에 올려 놓은 왼손에서는 미묘한 움직임이 나타난다. 하체의 치마는 매우 두텁지만 질서 정연하고 깊은 옷주름으로 안정감을 얻고 있다. 옷주름은 대좌 위쪽은 음각선으로, 의자 아래쪽은 두툼한 융기선으로 표현하여 변화를 주었으며, 대좌에 드리워진 측면의 내림띠 장식도 몸 왼쪽은 나비 매듭인 반면, 오른쪽은 장방형이어서 대조를 이룬다. 이처럼 율동적이고 변화무쌍한 표현은 백제 양식의 반가상에서 흔히 나타나는 특징의 하나이다.

이 반가사유상에서 주목되는 부분은 오른쪽 무릎을 받치는 옷자락 받침의 형태이다. 흔히 이 부분은 무릎을 치받쳐서 솟아 오르지만 여기서는 반대로 아래로 드리워져 일정한 형을 이루고 있다. 이것은 옷자락 받침의 형태만을 남기고 있는 신라의 추상적 양식과 구별되는, 백제적인 변형일 가능성이 있다. 몸 뒷면에 사각형 구리판을 끼워 막은 자국이 보인다.

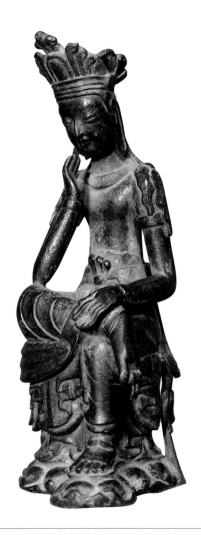

| 7세기 전반(백제), 전 충남 공주 출토, 높이 16.3, 동경국립박물관(오쿠라 수집품 No. 573)

금동반가사유상 金銅半跏思惟像

 반가사유상 특유의 유기적인 신체 조형성을 획득하지 못한 반가사유상은 과장된 자세와 단순하고 도식적인 표현이 나타나기 마련이다. 이 금동불은 경주에서 멀리 떨어진 안동에서 나온 것으로 신라에서는 가장 이른 시기의 반가사유상으로 생각되는데 앞에서 살펴보았던 고구려와 백제의 반가사유상과는 달리 변형되고 도식화된 부분이 많다.

 흔히 반가사유상은 오른손의 둘째와 셋째 손가락을 펴서 살짝 숙인 얼굴로 가져가 뺨에 댄다. 그러나 여기서는 얼굴은 정면관이지만 손가락을 모두 뺨에 대면서 손바닥으로 턱을 괴었다. 신체의 조형도 약하여 상체가 빈약하고 팔은 마치 원통처럼 뻣뻣하여 세부 변화가 전혀 없다. 무릎도 오른쪽 팔꿈치를 안정되게 받치기 위해서는 곡선을 그리면서 위로 돌출되어야 하지만 여기서는 밋밋하고 평면적이다. 오른쪽 무릎 밑의 옷자락 받침도 원래의 조형 목적에서 벗어나 그저 흔적만을 남기고 있고, 의자에 드리워진 옷주름은 도식화되어 같은 형식의 주름이 뒷면까지 반복되고 있다. 왼발을 받치는 족좌는 일반적인 연꽃과 달리 의자 밑부분에서 솟아 나온 연잎을 조형화한 하엽좌荷葉座이며 머리 뒤에는 긴 광배용 촉이 솟아 있다.

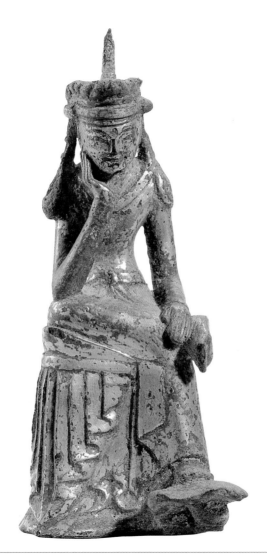

| 7세기 전반(신라), 경북 안동 옥동 출토, 높이 13.6, 국립청주박물관

금동반가사유상 金銅半跏思惟像

이 반가사유상은 얼굴을 너무 숙여 정면에서는 얼굴을 볼 수 없다. 손가락 끝을 뺨에 살짝 대지 않고 손바닥 전체로 얼굴을 받치고 있어 깊은 생각에 잠겼다기보다는 잠을 자는 듯한 모습이다. 이러한 자세는 오히려 실제 모습에 가깝다. 반가좌한 자세에서 얼굴이 보이려면 상대적으로 팔이 길어지거나 오른쪽 무릎을 높이 들어야 하는데 여기서는 전혀 그러한 조형적 배려가 보이지 않는다. 종교 조각에서 반드시 필요한 이상화된 사실적 조형미보다는 실제의 신체 구조에 더 충실했다는 느낌이 든다. 신체나 팔다리의 조형도 비사실적이어서 뻣뻣한 원통형으로 처리하였다. 층을 이루는 대좌의 하부 구조와 판에 박은 듯 도식적인 옷주름, 극도로 단순화된 허리띠 장식은 기하학적인 구성을 나타낸다. 반면 뒷면에서 보면 대좌는 사실적인 형태의 돈자墩子로, 아랫부분은 맞새김되었고 윗덮개를 갖추고 있다. 의도적인 것인지는 알 수 없지만 맞새김된 대좌의 다리가 어린아이 모습인 점도 흥미롭다. 높은 보관은 세 곳에 국화꽃 모양의 장식이 솟아 있는 삼산관으로 관띠冠帶와 내림 장식도 사실적으로 표현되었다. 이러한 파격적인 자세와 도식적인 세부 표현, 그러면서도 의도적인 변형을 배제하고 사실에 충실한 조형 감각은 신라적인 특징의 하나로 오히려 친밀감을 느끼게 한다.

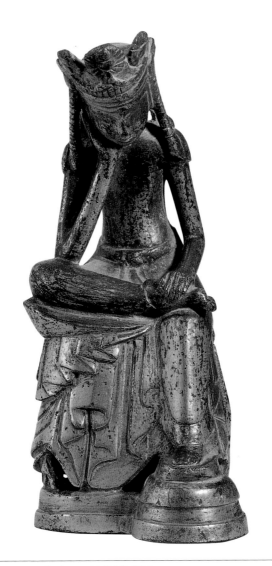

7세기 전반(삼국시대), 높이 17.1, 국립중앙박물관

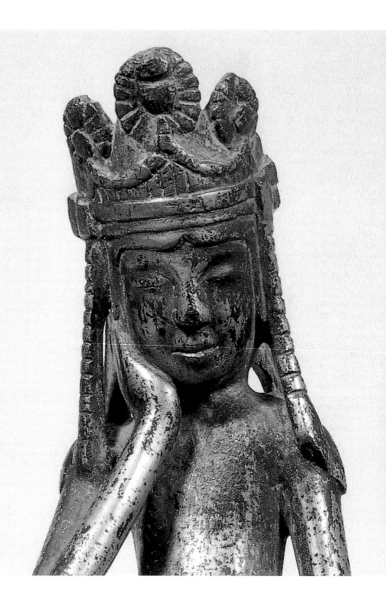

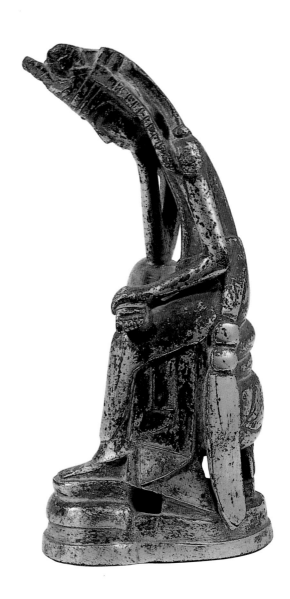

금동미륵보살반가사유상 金銅彌勒菩薩半跏思惟像

양식화의 경향이 뚜렷한 반가사유상으로 투박한 조각과 거친 주물, 미숙과 생략으로 인한 극단적인 추상성에서 신라 작으로 생각된다.

보관은 꽃잎 형태로 과장되었고, 얼굴은 정면관이지만 손가락을 모두 곧게 펴서 뺨에 대었다. 신체의 조형도 약하여 상체는 허리가 짧고 팔은 마치 원통처럼 뻣뻣하고 세부 변화가 전혀 없다. 어깨 위에 드리워진 머릿결寶髮은 보관의 장식 띠와 맞붙어 윤곽이 불분명하며, 허리 중앙에서 늘어진 허리띠 치레는 반가한 무릎을 치받치는 옷자락 받침으로 연결되어 불합리하다. 대좌의 옷자락도 뾰족한 꽃잎 형태의 단위 주름을 이루면서 도식적으로 반복되었다. 뒷면을 보면 단순한 형태의 목걸이가 표현되었지만 정면에서는 생략되었다. 여기서 우리는 소형의 반가사유상에 나타나는 말기적인 양상, 곧 과장과 단순화와 도식화와 불합리성을 경험하게 된다.

이 금동불의 지정 명칭처럼 흔히 반가사유상의 존명을 미륵보살로 보는 경우가 많다. 그러나 반가사유상은 태자 석가상일 수도 있고 미륵보살일 가능성도 있으므로 이러한 문제점은 앞으로 더 연구되어야 할 과제이다.

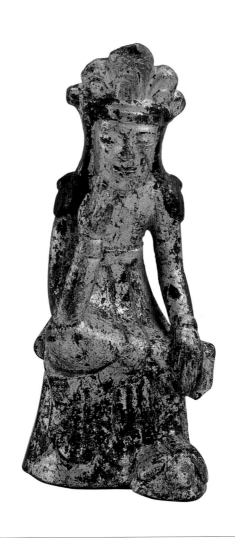

7세기 전반(신라), 보물 643호, 전 경남 출토, 높이 11.1, 호암미술관

금동여래입상 金銅如來立像

삼국시대 말기인 7세기 전반에 신라에서는 고구려와 백제에서 볼 수 없는 특이한 형식의 여래입상이 널리 유행하였다. 어린애 모습의 얼굴에 대의大衣를 우견편단右肩偏袒으로 착용하고 오른손에는 둥근 구슬을 쥐며, 왼쪽 무릎은 살짝 구부린 반면 오른쪽 엉덩이 부분을 심하게 내밀어 전체적으로 굴곡이 심한 자세를 취한 여래입상^{참고}이 그것이다. 대의를 우견편단으로 걸쳤기 때문에 오른쪽 젖가슴이 드러나며, 이 대의는 얇게 몸에 밀착되어 하체의 몸매가 여실히 드러난다. 이러한 특징은 6세기 여래상에서는 볼 수 없는 것으로 말기에 이르러 삼국시대 불상에 새로운 변화가 일어나고 있음을 알 수 있다.

명상에 잠긴 눈을 가늘게 뜨고 입가에 밝은 미소를 머금은 동안童顔으로 얼굴은 몸에 비하여 매우 크고 네모졌지만 통통하게 살이 쪘다. 신체도 좁은 어깨와 둥근 가슴, 통통하면서 밋밋한 팔을 통하여 어린아이 같은 신체 구조를 나타내고 있어 얼굴과 조화를 이룬다. 왼쪽 무릎은 살짝 구부리고 오른쪽 엉덩이를 심하게 내밀어 율동적인 자세가 역력하며, 이러한 자세 때문에 오른발이 약간 들려 있다. 율동적인 자세에 걸맞게 대의의 끝자락도 한쪽 방향으로 벌어져 마치 바람에 휘날리는 듯한 율동감을 보여 준다. 측면과 뒷면에도 시원스럽게 흘러내린 옷자락이 사실적으로 표현되어 있어 본격적인 원각상圓刻像으로서의 형태미가 완연하다.

일반적으로 여래상은 동작이 전혀 없는 직립의 자세가 보통이며 여성적인 자태의 삼곡三曲 자세는 보살이 취한다. 간혹

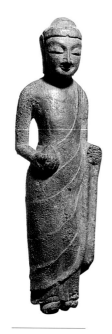

참고. 숙수사지 출토
금동여래입상

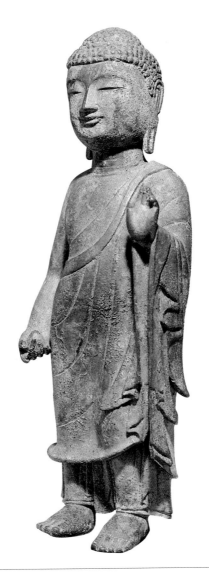

인도의 굽타시대 불상이나 남인도와 실론 등지에서 이러한 자세의 여래상이 있지만 이처럼 심한 삼곡 자세에 오른손으로 보주를 든 예는 없다. 이러한 특이한 도상의 여래상을 약사불로 보기도 하지만 손에 들고 있는 것은 약그릇이 아니라 연봉이나 보주이다. 손에 약그릇을 든藥器印 약사불의 도상은 중국에서도 8세기 전반기에야 비로소 나타나며 또 인도의 간다라 불상에는 바리를 쥔 석가여래상奉鉢釋迦像도 있으므로 이를 약사여래로 단정하기는 어렵다.

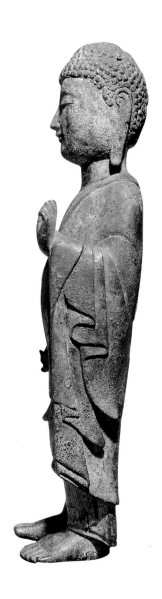

금동보살입상 金銅菩薩立像

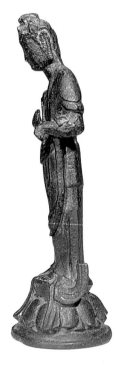

　　여성적인 자태가 완연한 삼곡 자세의 보살상으로 왼쪽 무릎을 살짝 구부린 반면 오른쪽 엉덩이를 심하게 내밀어 전체적으로 율동적인 자세가 역력하다. 보살이 주로 취하는 삼곡(트리방가tribhaṅga) 자세란 목과 허리 부분에서 몸이 세 번 꺾이는 율동적인 자세를 말한다.

　　미소를 머금은 작고 통통한 얼굴에 비해 훨씬 길어져 늘씬해진 신체, 구부린 팔의 사실적인 모델링, 왼다리에 중심을 실은 신체 구조에 걸맞게 한쪽으로 쏠려서 드리워진 천의 자락, 허리띠로 묶은 뒤 접어 내린 치마 상단의 표현 등에서 삼국시대 말기 보살상에 보이는 외형적 사실미가 돋보인다. 끝에 두툼한 드림 장식垂飾이 달린 목걸이와 허리띠 장식을 길게 연장시켜 대좌 아래까지 드리운 형식은 수나라 불상의 영향으로 국내에서는 처음 나타나는 형식이다. 천의는 상체와 하체에 이중으로 걸쳤는데, 가슴의 천의는 양 어깨 위에서 뻗침이 약화된 피건을 형성하며, 하체에 길게 드리워진 천의는 다시 양 손목을 감싸고 대좌 밑으로 곧게 내렸지만 현재는 끝자락만이 대좌에 남아 있다. 대좌에 보이는 끝이 뾰족하고 볼륨이 강한 단순한 형식의 연꽃은 고구려 양식의 잔재로 생각된다.

　　이 금동불에서는 새로운 제작 기법의 구사가 눈에 띈다. 왼쪽 팔목의 천의 자락과 대좌 윗면의 천의 자락 끝은 한 단 낮게 깎은 뒤 구멍을 뚫었는데 이는 따로 주조한 몸 좌우의 천의 자락과 결합했던 장치이다.

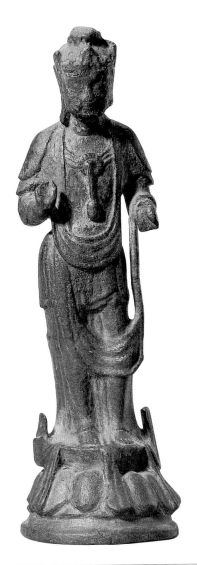

| 7세기 전반(삼국시대), 강원도 영월 북면 문곡리 출토, 높이 20.2, 국립중앙박물관

금동관음보살입상 金銅觀音菩薩立像

삼국시대의 불상은 7세기에 접어들면서 지금까지 정신성을 강조하던 엄격한 정제미에서 벗어나 탄력성 있는 신체의 미묘한 움직임을 통해 점차 외형적인 형태미를 표현하기 시작한다. 이러한 조형 감각의 변화는 백제 말기의 금동제 보살상, 특히 보관에 화불이 새겨진 전형적인 관음보살상에서 뚜렷이 드러난다.

이 금동불은 가장 아름다운 백제 불상의 하나이다. 미소를 띤 통통한 얼굴과 늘씬한 신체, 머릿결을 사실적으로 묘사한 보발寶髮, 살짝 구부려 동세를 띤 무릎과 경계가 뚜렷한 면으로 이루어진 층단식 옷주름, 시원스럽게 흘러내려 교차하는 천의 자락, 도깨비 장식판을 중심으로 두 가닥으로 갈라지는 영락瓔珞 띠, 낮지만 안정감이 있는 연꽃 대좌 등이 매끄러운 표면 질감과 어우러져 아름다운 형태미를 발산한다. 몸 앞에서 교차하는 천의는 어깨 뒤로 넘어가 뒷면에서 U꼴로 길게 드리워져 있는데 이는 보주를 받든 백제 특유의 관음보살상에 흔히 나타나는 특징이다. 피건을 형성하고 교차하는 천의는 고식이지만 사실적인 보발과 긴 장식 띠는 중국 수나라 때 유행했던 것이다. 대좌 내부에는 주조 때의 철심이 일부 남아 있다.

이 보살상은 독립적인 예배 대상으로 만들어졌고, 보관 중앙에 불완전하지만 화불 형태가 새겨져 있으며, 오른손에 연봉을, 왼손에는 정병을 쥐고 있어 관음보살로 생각된다.

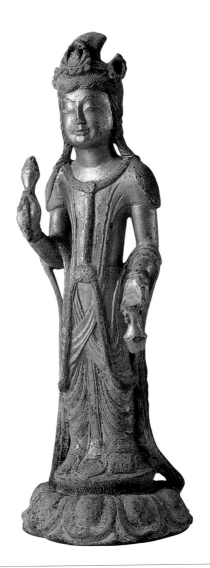

7세기 전반(백제), 국보 247호, 충남 공주 의당면 송정리 출토, 높이 25, 국립공주박물관

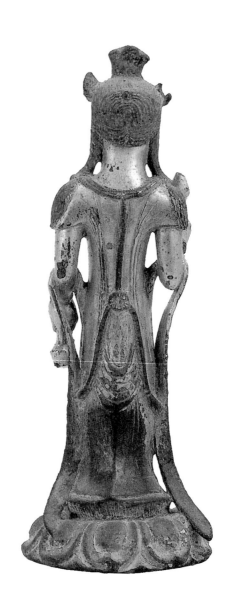

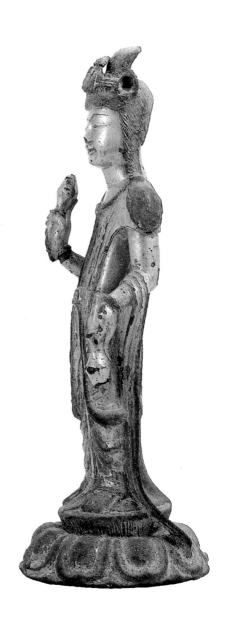

금동관세음보살입상 金銅觀世音菩薩立像

이 보살상은 삼면 보관 정면에 뚜렷이 새겨진 화불과 손에 쥔 보주, 뛰어난 기법으로 조각된 우아한 자태, 자유로운 천의 자락의 흐름 등 양식과 도상면에서 백제 조각의 완숙미를 보여 주는 걸작품이다.

가냘픈 신체에 비해 크고 풍만한 둥근 얼굴에는 밝은 미소를 머금었으며 오른쪽 무릎을 살짝 구부려 상대적으로 허리 왼쪽 부분을 강조하였다. 오른손은 가슴 위로 들어 보주를, 왼손은 내려서 천의 자락을 쥐었는데, 엄지와 검지 두 손가락만으로 살짝 쥔 모습이 날렵하면서도 앳된 느낌마저 들게 한다. 천의 자락도 정면에서는 곧게 내렸지만 측면에서는 너울거리는 듯 율동적으로 표현되어 직립에 가까운 가냘픈 신체에 생동감을 불어넣는다. 몸 앞뒷면에는 염주 모양으로 돋을새김한 영락 띠를 교차시켜 신체의 평면성을 깨뜨렸다. 팔찌와 가슴에 비스듬히 새겨진 웃옷의 끝자락, 그리고 하반신 앞뒷면에 새겨진 옷주름은 모두 미세한 선각으로 표현하였는데 이것은 지금까지 보이지 않던 새로운 특징이다. 길고 간결한 신체에 비해 대좌의 연꽃무늬는 볼륨이 있고 넓어 안정감이 있다.

이 금동불은 부분적으로 변형과 생략이 있어 백제 불상으로서는 정교성이 다소 떨어지지만 간결함에서 초래되는 고졸한 조형미는 오히려 세련된 멋을 풍긴다. 조각이 원각상에 가깝고 대좌도 완전한 원형이어서 삼존의 협시가 아니라 독립상으로 만들어졌을 가능성이 높다.

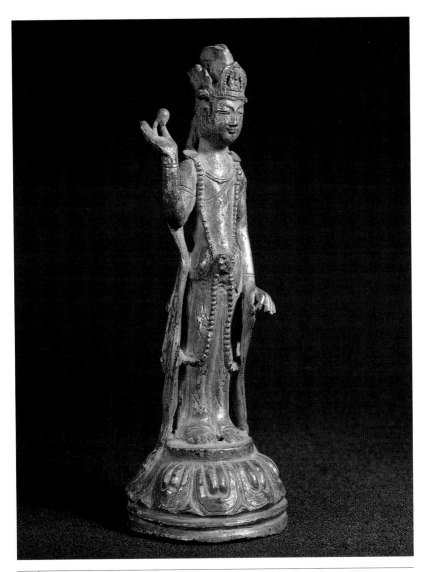

7세기 전반(백제), 국보 293호, 충남 부여 규암면 출토, 높이 21.1, 국립부여박물관

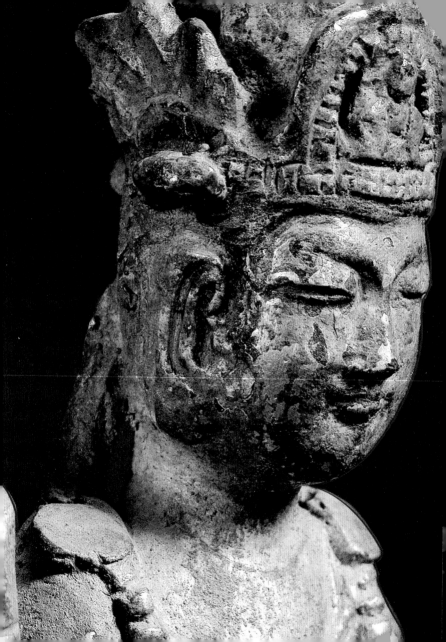

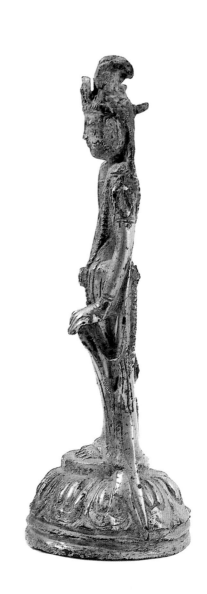

상호와 보관의 화불

금동관음보살입상 金銅觀音菩薩立像

오른쪽 무릎을 살짝 구부려 동태를 띤 날씬한 신체의 조형과 몸의 굴곡과 조화되게 흘러내린 천의 자락, 그리고 치밀한 세부 의장이 돋보이는 금동불의 수작이다. 전체적인 자태와 조각 양식이 앞의 규암면 출토 금동관음보살상도34과 비슷한 부분이 많아 백제작으로 생각된다.

통통한 얼굴에 가득 머금은 자비로운 미소, 보관에 뚜렷이 새겨진 화불, 오른손은 들어서 보주를 쥐고 왼손은 내려서 천의를 살짝 쥔 모습(지금은 파손되었지만), 신체에 밀착시켜 대좌 끝까지 드리워진 천의 자락, 가늘고 긴 늘씬한 몸매, 신체 앞뒷면에서 교차하는 영락 장식, 비스듬히 선각으로 표현된 웃웃 자락 등 모든 면에서 이 금동불은 규암면 출토 관음보살상과 닮은 점이 많다. 그러나 양식은 다소 차이가 난다. 고졸한 맛보다는 표면 구조에 충실하여 형태미가 강조되어 있고 주조도 완벽하여 표면이 매우 매끄럽다. 옷자락 가장자리에 당초무늬를 선각하고 허리에 접혀진 치맛자락 밑으로 수술이 달린 허리띠 치레가 왼무릎 아래쪽으로 비스듬히 늘어진 점도 다르다.

이 관음상은 1976년 신라의 영역인 경북 선산에서 통일신라 양식의 여래상도47과 또 다른 보살상도36과 함께 발견된 것으로, 통일신라 초기에 이처럼 서로 다른 양식의 불상을 모아 삼존불로 구성한 점이 흥미롭다.

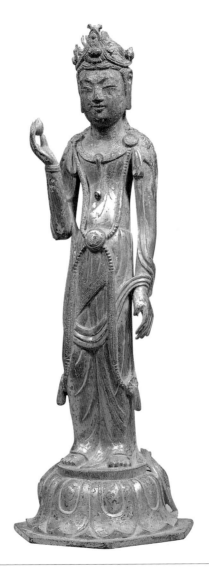

7세기 중엽(삼국시대 말), 국보 183호, 경북 선산 고아면 출토, 높이 33, 국립대구박물관

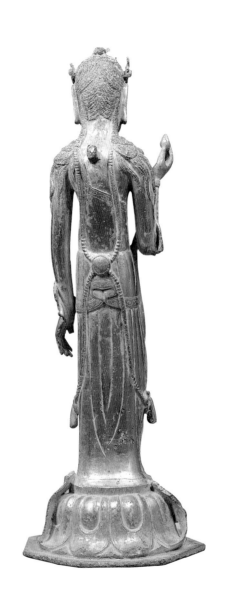

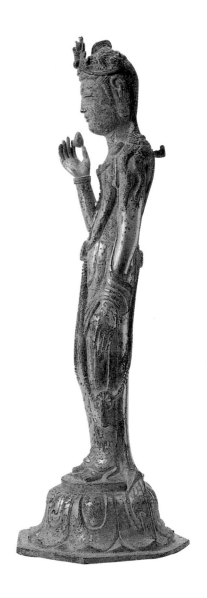

금동보살입상 金銅菩薩立像

앞의 금동관음보살상[도35]과 함께 발견된 관음보살상으로 긴장감 넘치는 얼굴과 복잡하고 다양한 장식을 신체와 분리시켜 구성한 조각 기법이 우리나라 금동불에서는 보기 드문 예이다. 경직된 얼굴 표정, 억양이 있는 신체 모델링, 신체와 분리시킨 영락 장식, 오른손으로 영락 띠를 살짝 쥐어 좌우 대칭을 깨뜨린 점, 지금은 없어졌지만 정병을 쥔 왼손의 형태, 측면과 뒷면의 구조 등 실제로 이 금동불은 중국 당나라의 보살상[참고]과 비슷한 점이 너무나 많다.

영락 띠 곳곳에 달린 장식판에는 홈이 패여 있어 보석을 끼워 장식했던 것으로 보이며 양 무릎 위의 영락 띠 교차면에 도깨비를 새긴 의장은 특이하다. 앞면과는 달리 뒷면은 영락 띠를 분리시키지 않았지만 목걸이 띠와 천의, 나비 매듭을 맺고 늘어진 허리띠 드림 장식 등이 오히려 회화를 보는 듯 더 섬세하고 사실적으로 표현되었다. 양 발바닥에는 네모진 긴 촉이 달려 있어 별도의 대좌에 끼워 결합했던 것으로 보이는데 이러한 제작 기법은 우리나라에서는 통일신라시대 금동불에 많이 나타난다.

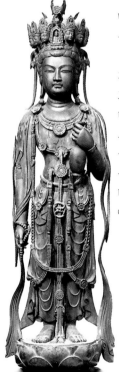

참고. 목조 구면九面 관음보살입상, 7세기(당나라), 일본 호류지

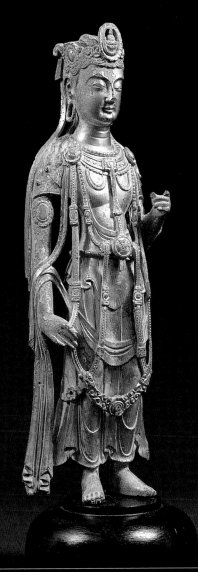

36 7세기 중엽, 보물 184호, 경북 선산 고아면 출토, 높이 32, 국립대구박물관

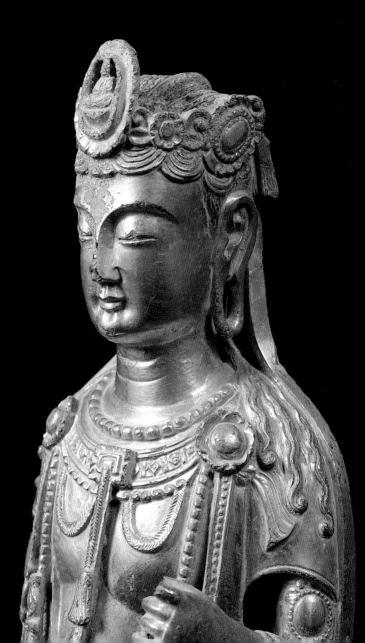

발 부분.
대좌에 고정시키기 위한 촉이 달려 있다.

금동관음보살입상 金銅觀音菩薩立像

　　지나치게 길어진 신체 구조와 왼손을 내려서 천의 자락을 살짝 쥔 모습, 그리고 원형 장식판으로 나누어지는 영락 띠 표현 등에서 부여 규암 출토 관음보살상[도34]과 비슷한 형식이지만, 곳곳에 변형되고 도식화된 부분이 많다. 왼손에 정병을 쥐었으나 보관에 화불이 없어 관음보살로 단정하기는 어렵다.

　　고졸한 미소가 사라진 긴 얼굴은 경직된 표정이 역력하며 얼굴을 따라 드리운 보발도 마치 투구를 쓴 듯 뻣뻣하여 시각적으로 얼굴과 신체의 흐름에 방해가 된다. 신체는 길어져 늘씬한 모습이나 억양이 전혀 없이 밋밋하여 여성적인 자태가 보이지 않는다. 신체 구조도 양 무릎을 밀착시키고 오른팔을 막대처럼 허리에 붙임으로써 오히려 위축된 느낌을 자아낸다. 왼손에는 완전한 형태의 정병을, 오른손은 내려서 천의 자락을 쥐었음에도 동작의 변화에서 오는 미묘한 움직임이 전혀 없다. 주물도 거칠어 단면을 칼로 잘라낸 듯 편평한 뒷면 곳곳에 응고된 용동溶銅과 잡물이 붙어 있다. 불상과 한 몸으로 주조된 대좌는 3단의 구조와 바닥의 다리 부분에 안상眼象이 맞새김되어 있는데, 이는 통일신라시대에 일반화되는 3단 대좌의 초기적인 형태여서 흥미롭다.

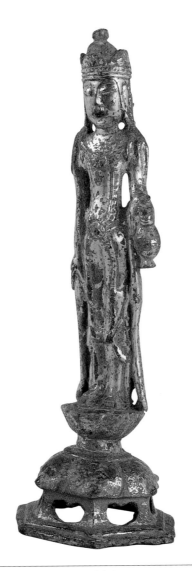

| 7세기 중엽, 국보 128호, 높이 15.2, 호암미술관

금동탄생불 金銅誕生佛

탄생불이란 태어나자마자 일곱 걸음을 걸은 뒤 오른손을 들어서 하늘을 가리키고 왼손은 내려서 땅을 가리키면서 인간의 존엄성을 설파했다는 석가 탄생의 모습을 형상화한 것으로 불교 조각의 중요한 소재 가운데 하나였다. 인도와 중국에서는 부조 조각^{참고}으로 크게 유행한 반면 우리나라에서는 독립된 금동불로 꽤 많이 만들어져 일본에까지 영향을 미쳤다.

일반적으로 삼국시대의 탄생불은 귀여운 어린아이 얼굴에 상체는 나체이고 아래에 짧은 치마를 입는데, 대체로 양감이 없이 편평하고 도식화된 경우가 많다.

그러나 이 탄생불은 비교적 양감이 있고 신체의 세부 변화와 치마가 상당히 사실적으로 표현되었다. 치마를 묶은 뒤 두 갈래로 드리운 허리띠 장식도 대체로 섬세하게 표현되었다. 신체에 비해 비교적 큰 얼굴과 민머리에 봉긋이 솟은 상투도 어린아이 같은 신체 모델링과 조화를 이룬다. 책상書案 모양의 좌대는 탄생불에서 처음 나타나는 예이다.

참고. 석가 탄생 부조상,
2~3세기(간다라), 파키스탄 카라치 국립박물관.
마야 부인의 발 아래에 갓 태어난 석가모니의 모습이 보인다.

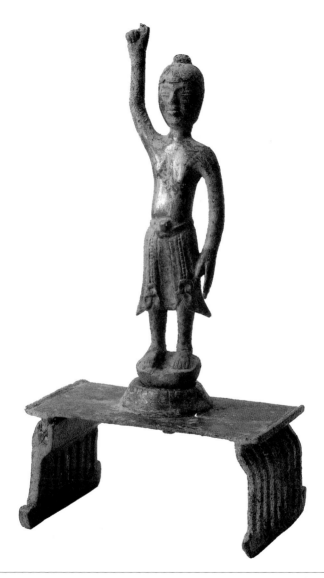

7세기 전반(삼국시대), 보물 808호, 높이 23.4, 호림박물관

금동보살입상 金銅菩薩立像

　　지금까지 살펴보았던 삼국시대 불상과는 전혀 다른 신체 조형을 보여 주는 보살상으로 통일신라적인 요소가 많이 반영되어 있다.

　　작고 둥근 얼굴은 어린아이 모습이지만 미소가 사라져 경직된 표정이며, 머리의 상투도 여래상의 육계처럼 둥글다. 이마 중앙에는 따로 만든 보관을 못으로 박아 고정시켰던 조각이 일부 남아 있다. 늘씬하면서도 장대화된 신체는 오른무릎을 구부려 동세를 띠었는데, 허리를 가늘게 하고 가슴의 양감을 강조한 신체 모델링은 중국의 수·당대 양식을 반영한 것이다. 가슴에 비스듬히 걸친 천의 자락의 끝이 중간에서 한 번 접혀진 형식이나 양 팔을 휘감아서 물결처럼 몸 좌우로 늘어진 천의 자락의 흐름, 그리고 무릎 밑에까지 U꼴로 길게 드리워진 한 가닥의 영락 띠 표현은 통일신라시대 보살상에 흔히 나타나는 특징이다.

　　이 보살상은 인간적인 얼굴과 기세를 바탕으로 고졸한 아름다움을 표현하고자 했던 지금까지의 조형 감각과는 전혀 다른 모습을 보여 준다. 그것은 팽창된 육체를 통해 생동감을 표현하고자 하는 인체 조각에 대한 새로운 관념을 바탕으로 이루어진 것이다.

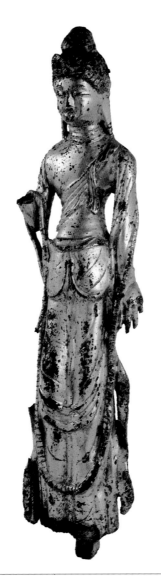

7세기 중엽, 보물 780호, 높이 28, 호암미술관

동판삼존불 틀 銅板三尊佛型

참고. 일본 호류지 금당의 나무 천개

1980년 김제의 한 밭에서 발견된 이 동판은 예배 대상의 완성된 불상이 아니라 압출불押出佛을 만들기 위한 틀이라는 점에서 그 의의가 크다. 바닥 네 귀퉁이에 달린 다리로 움직이지 않게 고정시킨 뒤 그 위에 얇은 동판을 올려 놓고 두드려서 여러 장의 압출불을 찍어내었을 것이다. 여기서 찍어낸 압출불은 발견되지 않았지만 일본에서처럼 소형의 감실 내부를 장식했을 것으로 생각된다.

이 삼존불은 협시보살까지 모두 좌상으로 표현된 매우 드문 예로서, 좌우의 보살은 한 손에 연꽃을 들고 본존 쪽으로 몸을 틀어 꽃 공양하는 자세를 취하고 있다. 본존의 수인은 옷자락에 가려졌지만 두 손을 모둔 선정인으로 생각된다. 머리 위의 천개天蓋는 육중한 영락 장식이 달린 간략화된 상장형牀帳形 천개로 백제의 것으로는 유일한 예이다. 이것은 통일신라 초기에 나타나는 사리기의 천개와 일본 호류지法隆寺 금당에 있는 나무 천개^{참고}의 원류일 가능성이 있다. 꽃잎이 맞붙어 각각 아래위로 뻗은 연꽃 대좌는 통일신라 초기에 흔히 나타나는 형식이다. 살이 찐 통통한 본존불의 얼굴, 본존 쪽으로 몸을 튼 협시보살의 율동적인 자세와 당초무늬 형태의 보관 등에는 중국 당나라 양식이 반영되어 있다.

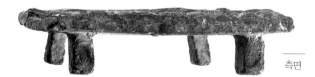

측면

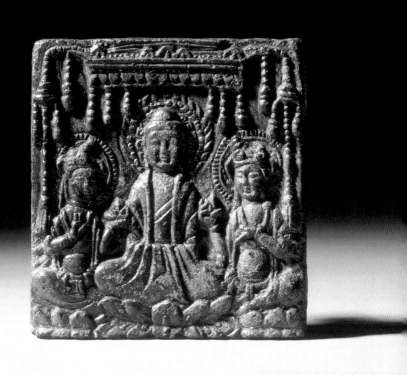

40 | 7세기 중엽(백제), 전북 김제 성덕면 대목리 출토, 7.3×7.8, 국립전주박물관

동판반가사유상 틀 銅板半跏思惟像型

앞의 삼존불^{도40} 틀과 함께 나온 것으로 중앙에 반가사유상이, 그 좌우에 승상僧像이 배치된 특이한 형식이다. 이러한 삼존 형식의 반가사유상은 중국에서는 크게 유행했지만 우리나라에서는 처음 등장하는 예로, 이것 외에는 백제 양식을 계승한 통일신라 초기의 불비상佛碑像이 한 점 있을 뿐이다.

반가사유상은 평면 조각으로서는 드물게 복잡한 자세가 능숙하게 표현되었는데, 양 어깨에 천의 자락이 드리워진 것은 보기 드문 예이다. 반가한 오른쪽 무릎의 소용돌이 주름은 신라의 삼화령 돌미륵삼존불에도 나타난다. 머리 위에 드리워진 나뭇잎으로 이루어진 장막과, 본존 뒷면에 있는 의자 등받이 모양의 장식은 중국 보경사寶慶寺의 삼존불 석판^{참고}과 똑같다.

오른쪽 스님은 두 손으로 향로를 받들고 본존을 향해 공양하는 자세이며, 왼쪽 스님은 오른손으로 머리를 만지고 있는 유머스런 자세를 취하고 있다. 이러한 도상은 어떤 이야기를 전해 주려는 듯하지만 그 내용은 알 수 없다. 이처럼 자세가 서로 다르고 또 특이한 모습의 승상이 협시로 등장하는 삼존 형식의 반가사유상은 중국에서도 볼 수 없는 것이다.

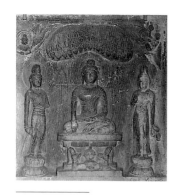

참고. 석조 삼존불좌상,
8세기 전반(당나라), 서안 보경사 전래,
일본 동경국립박물관

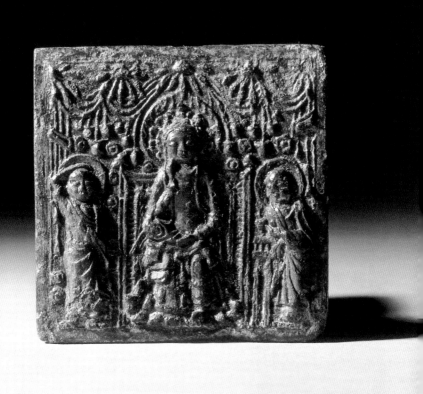

7세기 중엽(백제), 전북 김제 성덕면 대목리 출토, 6.4×6.4, 국립전주박물관

금동여래입상 金銅如來立像

통일신라시대는 한국의 역사에서 예술 표현이 가장 왕성했던 시대로, 삼국시대의 복잡하고 다양한 문화 현상이 일소되고 중국의 성당盛唐 문화를 전폭적으로 수용하여 새로운 문화를 꽃피웠다. 불상에서의 새로운 면모는 당의 세력을 축출하여 실질적인 통일을 완수하는 680년 전후부터 나타나기 시작한다. 통일신라의 불상은 인간적인 친근한 매력을 풍기는 삼국시대의 불상에 비해 말 그대로 다소 통일적인 느낌이 없지 않다. 그러나 우리 역사에 신앙 대상으로서 불상의 생명력을 이 시대만큼 이상적으로 구현했던 시기도 없다.

이 금동불은 8세기에 확립되는 전형적인 통일신라 조각 양식의 전환기적 양상을 보여 준다는 점에서 매우 중요하다. 뚜렷한 나발로 표현된 머리와 근엄한 표정의 얼굴은 삼국시대 불상의 얼굴과는 판이하다. 오른쪽 다리에 무게를 실어 동세를 띤 자세와 통견식通肩式이면서도 오른쪽 가슴을 거의 드러낸 옷차림은 특이한 형식이며, 앙련과 복련이 맞붙어 있고 그 아래에 팔각의 투각 받침이 있는 대좌는 통일신라 초기의 과도기적 형태이다.[참고] 완전한 내부 중공식의 주조 기법과 따로 주조하여 불상의 발바닥에 달린 촉으로 고정시킨 대좌 등 제작 기법도 삼국시대의 금동불과는 다른 양상을 보여 준다.

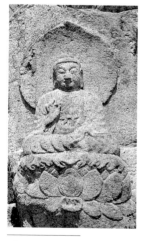

참고. 칠불암 마애불 서면
사방불의 연화 대좌,
7세기 말(통일신라), 경주 남산

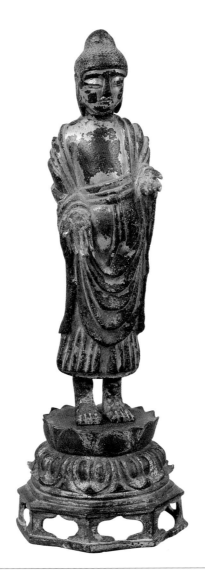

7세기 말(통일신라), 보물 284호, 높이 37.9, 간송미술관

경주 구황동 금제여래입상 慶州九黃洞金製如來立像

우리나라에서는 보기 드문 순금제 불상으로 경주 구황동에 있는 황복사 터皇福寺址 삼층석탑의 사리 그릇^{참고} 속에서 또 다른 여래좌상^{도46}과 함께 발견되었다. 사리 그릇의 뚜껑에 새겨진 명문에 따르면 이 탑은 692년에 효소왕孝昭王(692~702 재위)과 신목태후神睦太后가 신문왕神文王(681~692 재위)을 위하여 세운 것이며, 그 후 706년에 다시 성덕왕聖德王(702~737 재위)이 두 사람을 위하여 사리와 다라니경陀羅尼經 및 순금제 아미타상 1구를 넣었다고 한다. 발견된 두 순금불상 가운데 이 불상이 고식古式이므로 692년 탑 건립 때 봉안된 것으로 보이는데, 사리 장엄구의 하나로서 불상이 안치된 것으로는 최초의 예에 속한다.

얼굴은 신체에 비해 크고 민머리에 고졸한 미소를 머금었다. 대의 옷주름은 넓은 층단으로 완만한 곡선을 그리며 끝자락은 뻗쳐 있다. 광배는 불꽃무늬가 정교하게 맞새김 되었는데, 이와 똑같은 형식의 머리 광배가 일본의 호류지 헌납 보물 중에도 있어 좋은 비교가 된다. 단층의 대좌는 납작하여 안정감이 있다. 이처럼 이 불상은 얼굴 모습과 옷차림 및 옷주름 등이 고식이어서 통일신라 초에는 삼국 말기의 불상 양식이 어느 정도 지속되었음을 알 수 있다. 왼손은 허리 높이에서 옷자락 끝을 살짝 쥐었는데, 백제 말기의 보살상에 천의 한쪽 자락을 쥔 예가 있지만 이처럼 여래가 가사 자락을 쥔 예는 오직 신라에서만 나타난다.

참고. 구황동 황복사 터
석탑 발견 사리함

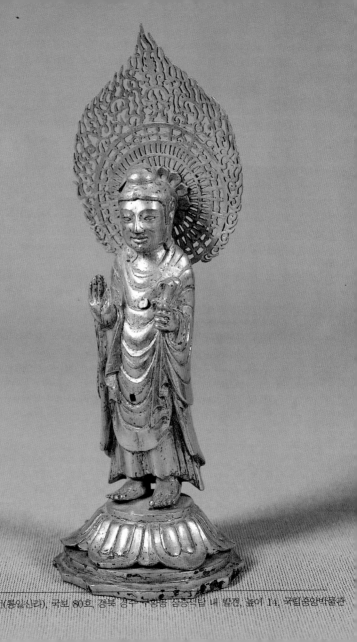

43 | 692년 이전(통일신라), 국보 80호, 경북 경주 구황동 금동석탑 내 발견, 높이 14, 국립중앙박물관

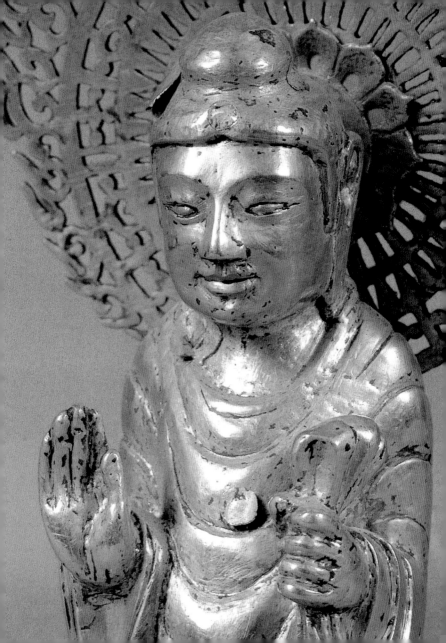

금동판 삼존불좌상 金銅板三尊佛坐像

안압지는 신라가 삼국을 통일한 직후인 680년 무렵에 조성한 연못으로 원래의 이름은 '월지月池'였다. 이 금동판불은 월지의 동쪽 언덕에서 발견된 10점의 판불 가운데 하나로, 탄력감 넘치는 육체미를 통해 생명력을 표현하고자 했던 통일신라 조각의 새로운 조형 사상을 보여 주는 대표적인 불상이다.

당당한 체구에 설법인說法印을 맺고 가부좌한 본존은 통통한 얼굴에 이목구비가 작고 예리하게 조각되어 근엄한 표정이 역력하다. 얇게 몸에 밀착된 옷자락은 탄력성 있는 몸매를 완연히 드러내며 높낮이를 달리하는 전형적인 잔물결식翻波式 옷주름에서는 팽팽한 긴장감마저 풍긴다. 두 협시보살은 본존 쪽으로 몸을 틀어 완전한 대칭을 이루고 있는데, 가슴에 비해 허리는 급격히 가늘어져 관능적인 삼곡 자세를 취하고 있다. 당초무늬로 이루어진 광배도 지금까지 보지 못하던 특이한 의장이다. 꽃잎 안에 다시 인동무늬가 배치된 복합적인 연꽃무늬는 같은 안압지에서 나온 조로調露 2년(680)명 보상화무늬 전과 흡사하여 제작 연대 추정에 참고가 된다.

이러한 형식과 양식은 당시 7세기에서 8세기에 걸쳐 동아시아를 풍미했던 이른바 국제 양식으로, 일본의 호류지 헌납 보물 중에 이와 비슷한 도상의 압출불^{참고}이 있다.

참고. 아미타오존판불,
7세기(일본 나라시대),
동경국립박물관(호류지
헌납 보물 198호)

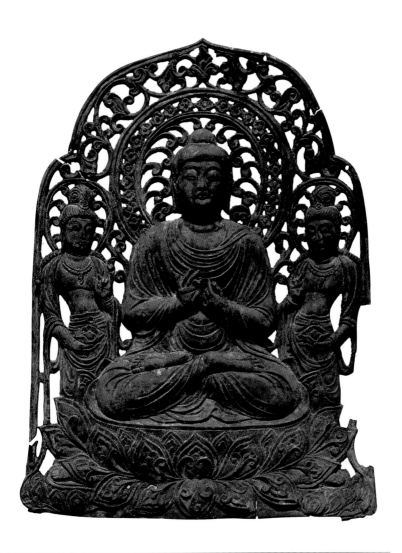

7세기 후반(통일신라), 경북 경주 안압지 출토, 너비 20.5, 길이 27, 국립경주박물관

금동판 보살좌상 金銅板菩薩坐像

월지에서 발견된 이 금동판불은 아래쪽에 꼬다리가 달려 있어 불감 같은 곳에 독립적으로 고정시켜서 예배했던 것으로 보인다. 특히 8점에 이르는 보살좌상판에는 한결같이 서로 길이가 다른 꼬다리가 두 개씩 달려 있는데 어떤 필요 때문에 고안된 것이었는지 그 이유를 알 수 없다.

앞의 삼존판불도44과는 달리 온화한 얼굴과 합장하여 가부좌한 안정적인 자세에서 정적인 분위기가 가득하다. 높은 보계寶髻는 머리띠로 정교하게 묶였으며 보발寶髮은 어깨선을 따라 늘어져 있다. 목걸이에서 늘어진 두 가닥의 영락 띠는 복부에서 고리로 묶여진 뒤 다시 두 가닥으로 나뉘어 양 무릎 밑으로 사라진다. 천의는 어깨 위로 부풀어 올라 마치 상승하는 듯한 강한 동세를 띠며 다시 팔목을 감싸고 나가 위로 흩날리며 슬그머니 광배의 꽃무늬로 연결된다. 맞새김된 광배 의장과 대좌의 형식은 기본적으로 앞의 삼존판불과 같다.

금동판 자체는 밀랍을 이용하여 주조한 것으로,^{참고} 일정한 틀에서 대량으로 찍어내는 압출불과는 그 성격이 다르다. 중국이나 일본에서는 7~8세기에 걸쳐 수많은 압출불이 나타나지만 아직 우리나라에서는 한 점도 발견되지 않았다.

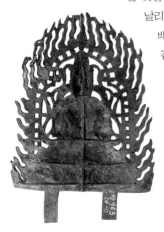

참고. 판불의 뒷면.
중국과 일본의 압출불과는 달리
주물 때의 철심 자국이 선명하다.

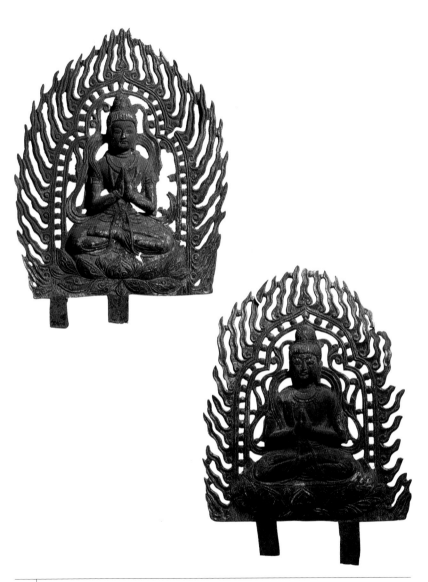

7세기 후반(통일신라), 경북 경주 안압지 출토, 너비 15.3, 길이 21.1, 국립경주박물관

경주 구황동 금제여래좌상 慶州九黃洞金製如來坐像

경주의 황복사 터 삼층석탑[참고]에서 발견된 또 하나의 순금 제 불상으로, 사리 그릇의 명문에 성덕왕이 706년(성덕왕 5)에 탑 속에 안치했다고 하는 아미타불로 생각된다. 이 순금 불상은 광배와 대좌가 원래대로 남아 있는 드문 예로서, 비록 높이 12센티의 소형 불상이지만 이를 얼마든지 확대해도 대형 불상을 보는 듯 조형에 전혀 무리가 없다.

동그랗고 통통한 얼굴은 이목구비가 뚜렷하고 입가에 잔잔한 미소가 보이나 전체적으로 당당한 자세에 위엄이 서려 있다. 몸의 굴곡과 조화되게 묘사된 옷주름 표현을 통해 엿볼 수 있는 숙달된 조각 기법, 팽팽하게 묘사된 양 무릎의 긴장감

참고.
황복사 터 삼층석탑

과 마치 움직이듯이 표현된 양 손의 입체적인 조형, 좌우 대칭성을 유지하고 있는 옷주름의 배치 등 이 불상에 보이는 이상화된 사실적 조형미는 8세기 초에 이미 성숙되어 가는 통일신라 조각의 새로운 면모를 보여 주는 것이다. 치마는 대좌를 덮어 수직으로 강하게 뻗었는데, 끝자락이 세 곳에서 각각 삼각형의 단위 옷자락을 형성하는 상현좌는 성당盛唐 조각에서 흔히 나타난다. 오른손으로 시무외인施無畏印을 맺고 왼손은 촉지인觸地印처럼 무릎 위에 살짝 놓았는데, 이러한 수인도 7세기 중엽부터 당나라에서 유행한 형식이다.

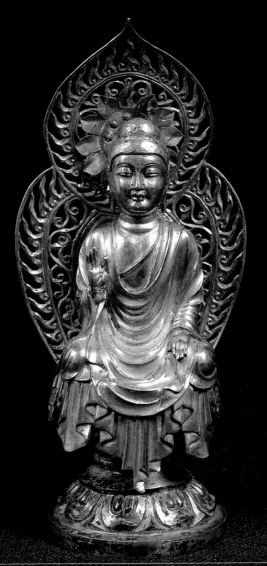

| 706년 무렵(통일신라), 국보 79호, 경북 경주 구황동 삼층석탑 내 발견, 높이 12, 국립중앙박물관

광배와 대좌

금동여래입상 金銅如來立像

1976년 경북 선산에서 삼국시대 말기 양식의 두 금동보살상^{도35, 36}과 함께 발견된 여래상으로, 앞의 안압지 출토 금동판 삼존불^{도44}과 함께 통일신라 초기의 중국화된 굽타 양식을 보여 주는 대표적인 예이다.

굽타 양식의 불상^{참고}은 정신성을 살려서 고요하고 양감이 있으면서도 생명력이 느껴지고 크기도 장대해지는 점이 특징이다. 이 여래상 역시 높이가 40센티를 넘어 통일신라 금동불로서는 상당히 대형에 속한다. 머리는 나발이 뚜렷하고 얼굴은 명상에 잠긴 듯 눈을 반쯤 감고 있으며, 건장하고 팽만감 있는 신체에 옷자락이 밀착되어 신체 굴곡이 드러난다. 그러나 아직은 옷자락이 두터워 탄력감 넘치는 육체미보다는 정신성을 강조하려는 조형 의지가 엿보인다. 옷주름도 굽타 불상과 같이 서로 평행되게 표현하려고 했지만 띠 모양의 가느다란 융기선이 아니라 억양이 있어 오히려 간다라 양식에 가깝다. 시무외인과 여원인의 통인通印을 맺은 두 손은 매우 작아졌는데 이는 8세기 불상의 특징 가운데 하나이다.

이 금동불은 굽타식의 신체 표현과 옷주름 표현 방식을 완벽하게 소화한 감산사 아미타석불 (719)^{도48 참고}에 비해 전체적으로 초기적인 경직성이 느껴진다. 속이 빈 중공식의 주조도 완벽하여 뒷면 3곳에 뚫린 주조 구멍은 8세기 중엽의 금동불에 비해 훨씬 작고 형태도 둥근 모양이다.

참고. 사암제 여래입상,
5세기(인도 굽타시대),
마투라 출토,
뉴델리 국립박물관

8세기 전반(통일신라), 국보 182호, 경북 경주 선산 고아면 출토, 높이 40.3, 국립대구박물관

금동여래입상 金銅如來立像

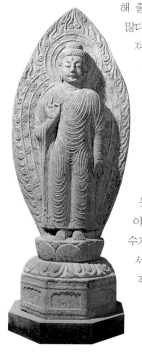

일본에는 삼국시대부터 조선시대에 이르는 수많은 한국 불상들이 남아 있다. 이들 가운데에는 우리가 불교 문화를 전해 줄 때 함께 전해진 것도 있지만 임진왜란 때 약탈된 것도 많다. 일본 나가사키 가이진진샤海神神社의 비불秘佛로 모셔져 있는 이 금동불은 규모와 기법면에서 일본에 있는 통일신라시대의 금동불 가운데 걸작으로 손꼽히는 작품이다.

네모진 얼굴과 육계는 지나치게 큰 반면 상체는 짧아서 신체 비례가 어색한 느낌을 주며, 활처럼 휜 눈썹과 눈초리가 긴 눈은 마치 모든 번뇌를 끊고 해탈의 경지에 이른 듯한 숭고하면서도 근엄한 표정을 자아낸다. 눈썹 선과 아랫눈꺼풀에 다시 각선刻線을 새겨 넣는 기법은 통일신라시대의 금동불에 흔히 나타나는 표현이다. 옷차림은 감산사 아미타석불참고로 대표되는 이른바 우드야나 식Udayana type의 전형을 따르고 있지만 옷주름의 수가 줄어들면서 보다 정돈되고 통일된 느낌을 준다. 그러면서도 탄력감 넘치는 몸매를 드러내며 유려하고 힘있게 조각된 옷주름은 오히려 불상 전체에 강한 생동감을 느끼게한다. 이 옷주름은 마치 띠 모양의 가느다란 융기선으로 보이지만 자세히 보면 주름과 주름 사이에 부피가 있어 생동감을 준다. 측면관도 조각적으로 배려하여 깊이와 억양이 있다. 표면 곳곳에 도금이 남아 있으며, 신체 뒷면은 크게 패여 있고 광배를 끼웠던 꼬다리는 보이지 않는다.

참고. 감산사 석조 아미타불입상,
719년(통일신라), 국보 82호,
국립중앙박물관

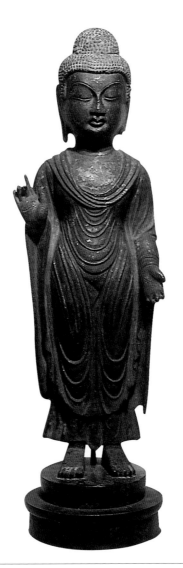

48 | 8세기 중엽(통일신라), 높이 38.2, 일본 나가사키長崎 가이진진샤海神神社

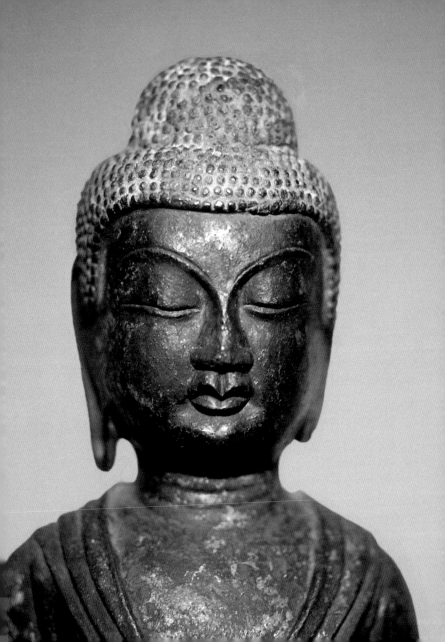

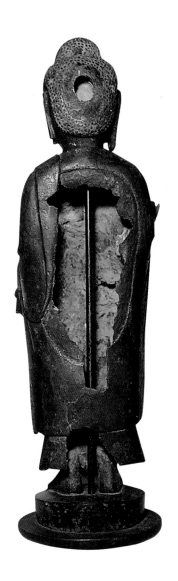

금동약사여래입상 金銅藥師如來立像

　　약사여래는 모든 질병을 고쳐 주는 여래로 삼국시대부터 예배의 대상이 되어 왔다. 특히 통일신라 중엽 이후에는 한국적인 창안이라 할 수 있는 항마촉지인의 약사여래좌상이 크게 유행하게 된다. 이러한 좌상 형식 못지 않게 많이 조성된 것이 이 금동불처럼 오른손으로 설법인을 맺은 입상 형식이다.

　　얼굴은 팽창되어 탄력성이 있으며 귀는 유난히 길다. 넓은 어깨에 비해 하체는 옷자락이 밀착되어 날씬한 편이며, 옷주름은 물결처럼 U꼴로 평행하는 단순한 형식이지만 옷주름 사이사이에 부피감을 주어 살아 있는 듯하다. 오른손은 내려서 엄지와 중지를 구부리고 왼손은 들어서 약단지를 받들었는데 여성처럼 가늘고 긴 손가락마다 미묘한 변화를 주었다. 주조도 뛰어나 뒷면의 머리 한 곳과 신체 두 곳에 아주 작은 구멍이 있을 뿐이다.

　　흥미로운 것은 옷차림이다. 오른쪽 어깨와 가슴이 노출되어 있어 우견편단이 분명하지만 오른쪽 어깨를 가리기 위해 별도의 웃옷을 걸쳤다. 그런데 실제로 이 부분은 따로 주조하여 끼워 고정시킨 것이다. 이 웃옷과 가슴의 옷깃 가장자리는 지그재그로 접혀 있고 왼쪽 어깨 밑으로 옷자락을 묶어 내린 가사 끈이 나팔 모양으로 드리워져 있다.

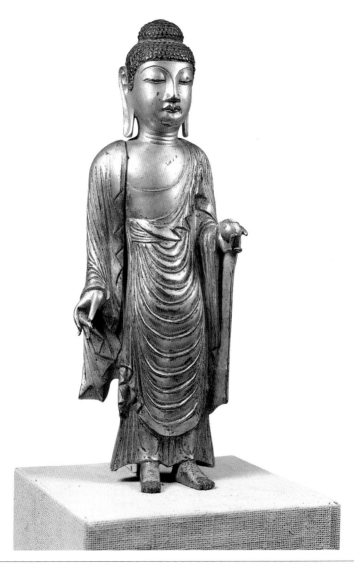

| 8세기 중엽(통일신라), 보물 328호, 높이 29, 국립중앙박물관

금동약사여래입상 金銅藥師如來立像

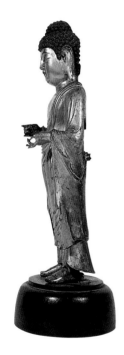

 통일신라시대에 유행하는 항마촉지인의 약사여래상은 좌상에 국한되는 반면 설법인의 약사여래상은 입상으로는 물론 좌상으로도 널리 조성되었으며 또 시대 범위도 훨씬 넓다. 이 여래상은 왼손의 손가락을 오므리고 손바닥이 둥글게 패여 있어 왼손에 약단지를 받들고 오른손으로 설법인을 맺은 약사여래입상이 분명하다.

 신체에 비해 지나치게 크게 표현된 얼굴과 선명하게 조각된 눈썹과 눈, 가슴과 배 및 허벅지의 양감을 강조한 신체 조형 등에서 통일신라 전성기의 조각 양식을 읽을 수 있는 금동불의 수작이다. 머리는 소용돌이무늬가 뚜렷한 나발이며 겨드랑이와 허벅지의 옷주름은 다소 얇고 경직되었다. 옷차림은 앞의 금동약사불도49과 마찬가지로 대의를 우견편단으로 착용하고 오른쪽 어깨를 가리기 위해 별도의 웃옷을 걸친 형식이다. 그러나 팔목 아래로 드리워진 옷자락 부분만 따로 주조하여 끼워 고정시킨 점이 약간 다르다. 가슴 사이로 비스듬히 노출된 속옷 전체에 접혀진 주름이 사실적으로 표현되었는데 이것은 통일신라시대 금동불에서는 처음 나타나는 예이다. 전형적인 중공식 주조에 뒷면까지 도금되었으며, 뒷면 상체에 뚫려 있는 구멍에 주물 결함이 눈에 띈다.

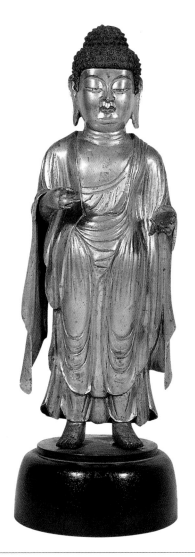
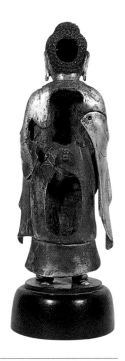

| 8세기 중엽(통일신라), 높이 37, 국립중앙박물관

금동약사여래입상 金銅藥師如來立像

국립중앙박물관에 있는 세 구의 금동약사불^{도49~51}은 모두 설법인 형식의 약사여래입상이면서 옷차림과 제작 기법이 특이하고 또 금동불로서는 비교적 대형에 속한다는 점에서 8세기 통일신라의 금동불을 대표하는 수작들이다. 이것은 세 구 가운데 가장 작지만 대의를 우견편단으로 착용하고 오른쪽 어깨를 가리기 위해 별도의 웃옷을 걸쳤으며 또 이 부분 전체를 따로 주조한 뒤 끼워 고정시킨 제작 기법은 도판 49와 똑같다. 머리를 제외한 신체 전면을 도금한 점도 같다. 반면 신체에 비해 얼굴이 지나치게 크고 나발이 뚜렷한 머리와 육계는 마치 가발을 쓴 듯 무겁다.

오른손은 높이 들어서 엄지와 중지를 맞대고 왼손은 약단지를 받들었는데 이처럼 작고 가느다란 손가락은 8세기 불상에 흔히 나타나는 특징이다. 넓게 드러난 속옷은 아무런 장식이 없는 단순한 형식이다. 겨드랑이로 모이는 옷주름과 양 다리에 U꼴로 반복되는 물결형의 굽타식 옷주름은 날카로운 융기선으로 표현하고 그 사이사이에 부피감을 주어 억양을 나타내었다. 주조는 전형적인 중공식이며, 신체 뒷면에 댓잎 모양의 길다란 주조 구멍이 하나만 있는 것은 8세기 후반부터 나타나는 특징이다. 라마Lama풍의 화려한 연꽃 대좌는 원래의 것이 아니다.

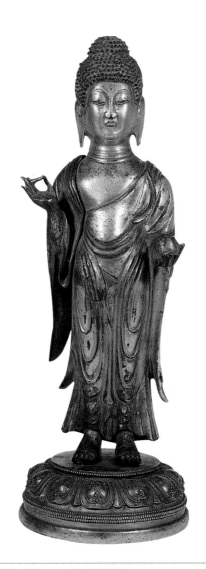

51 | 8세기 중엽(통일신라), 높이 29.2, 국립중앙박물관

금동약사여래입상 金銅藥師如來立像

　　도금이 대부분 벗겨졌지만 탄력적인 몸매와 잔물결 형태의 억양이 있는 옷주름이 서로 조화를 이루는 통일신라 전성기 양식의 금동불 가운데 하나이다.

　　대의를 우견편단으로 착용하고 오른쪽 어깨를 가리기 위해 별도의 옷옷을 걸친 옷차림은 앞의 약사여래입상^{도51}과 같으나 오른쪽 어깨 부분이 신체와 한 몸으로 주조된 점이 다르다. 가슴과 무릎 밑으로 연속되는 U꼴의 주름은 융기대 사이사이에 양감을 넣어 유려하면서도 힘이 있다. 깊은 사색에 잠긴 듯 엄숙한 얼굴은 비교적 큰 편이며 나발의 둥근 육계 또한 크고 우뚝하다. 윤곽이 뚜렷한 가슴과 볼록한 복부 및 허벅지는 부피감을 강조하여 불상 전체에 생동감이 가득하다. 왼손을 들어서 약단지를 쥔 약사여래입상이지만 오른손은 설법을 맺지 않고 가사 자락을 움켜쥐고 있다. 여래상이 한 손으로 가사 자락을 쥐는 표현은 고신라의 삼곡 자세 여래입상^{도31}에서 통일 초기의 구황동 순금여래입상^{도43}으로 이어지는 신라적인 전통으로, 이처럼 드물게 8세기 여래상에서도 나타난다. 주조는 내부 중공식이며, 뒷면의 광배용 꼬다리가 아랫부분으로 이동된 점이 특징이다.

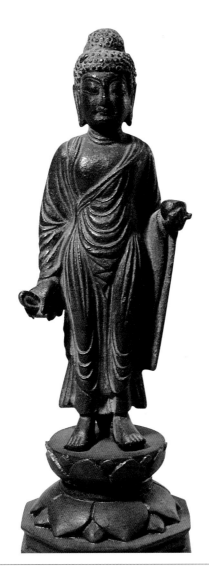

8세기 중엽(통일신라), 높이 16.6, 국립경주박물관

금동여래입상 金銅如來立像

8세기에 그 전형이 확립되는 통일신라시대 금동불의 대좌는 올림 연꽃받침仰蓮, 팔각 또는 원통형의 중대中臺, 내림 연꽃받침覆蓮으로 구성되는 3단 형식에 하단에는 다시 다리가 달린다. 다리의 각 면은 능형稜形을 이루는 경우가 많으며 내부에는 안상眼象이 맞새김된다. 대좌의 윗면에는 구멍이 뚫려 있어 불상의 발바닥에 달린 꼬다리로 끼워 고정시킨다.

이 금동불은 8세기 대좌의 전형을 모두 갖추고 있다. 3단 대좌의 각 부분은 별도로 주조한 뒤 서로 맞물리게 끼워 고정시킨 것으로 대좌의 복련 연꽃은 그 끝이 예리하게 돌출되어 귀꽃을 이루고 있다. 마치 서양 건축의 아칸더스 무늬를 연상시키는 이러한 장식적인 연꽃은 8세기 후반부터 나타나는 특징의 하나이다. 나발이 뚜렷하고 육계가 높아 육중한 머리와 끝이 뾰족한 귀, 선명하게 조각된 눈썹과 눈, 가슴과 배 및 허벅지의 양감을 강조한 신체 조형, 주름 사이사이에 억양을 넣은 유려한 옷주름 등에 8세기 양식이 반영되어 있다. 양 손은 엄지와 장지를 살짝 구부려 설법인을 맺었다.

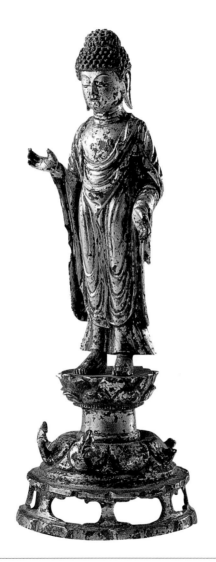

| 8세기 후반(통일신라), 충남 금산 음지리 출토, 높이 24.8, 국립부여박물관

금동여래입상 金銅如來立像

일본 나라의 코묘지光明寺에 있는 이 금동불은 금빛 찬란한 도금과 화려한 연꽃 대좌로 이름 높다.

오른손을 위로, 왼손을 아래로 하여 직립한 자세와 대좌의 형태 등 불상의 전체 형식은 앞의 금산 출토 금동불^{도53}과 비슷하다. 두 불상은 신체에 비해 큰 사각형의 얼굴, 눈과 눈썹에 선각을 덧붙여 엄정해진 표정, 억양이 있는 신체 모델링, 유려하면서도 힘이 넘치는 간다라식 옷주름에 보이는 생동감 넘치는 모델링 등등 여러 면에서 비슷한 점이 많이 발견된다. 단지 금산 출토 금동불은 통견인 반면에 이 금동불은 대의를 우견편단으로 착용하고 오른쪽 어깨를 가리기 위해 별도의 웃옷을 걸친 형식인 점, 나발의 머리가 낮고 표정이 지나치게 경색된 점, 그리고 가슴과 양 다리의 볼륨이 다소 약화된 점에서 차이가 난다.

대좌는 통일신라시대 금동불 대좌 가운데 가장 아름답다. 두 겹으로 이루어진 올림 연꽃받침의 꽃잎 내부에는 별도의 보석을 박은 홈이 패여 있고 내림 연꽃받침의 귀꽃은 용틀임하듯 화려하면서도 힘이 넘친다.

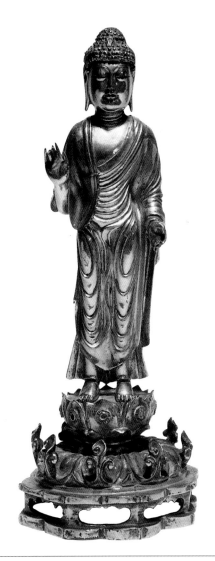

8세기 후반(통일신라), 높이 18.6, 일본 나라奈良 코묘지光明寺

금동약사여래입상 金銅藥師如來立像

　　우리나라의 금동불은 일본뿐 아니라 미국에도 많이 남아
전한다. 이 금동불은 미국의 여러 박물관에 소장되어 있는 금
동불 가운데 가장 아름답고 또 주물이 완벽한 불상이다.

　　풍만한 얼굴에는 다소 비만화의 경향이 보이며 크고 둥근
육계는 민머리이다. 명상에 잠긴 눈과 눈썹은 길게 치켜지고
여기에 선각을 덧붙여 엄정하며 코와 입은 얼굴에 비해 매우
작다. 오른손을 들어 설법인을 취하고 왼손에는 뚜껑까지 사
실적으로 표현한 약단지를 쥐었다. 대의는 통견으로 착용하였
으며 가슴에는 왼쪽 어깨의 가사 끈으로 드리워진 넓고 긴 옷
섶이 간략하게 표현되었다. 하체는 마치 파문이 이는 듯 융기
된 옷주름이 연속적으로 표현되었는데 한 주름 건너 가운데가
끊어진 주름이 반복되었다. 이처럼 옷주름을 간략화하여 신체
의 양감을 강조하려는 경향은 8세기 후반에 조성된 백률사 금
동약사여래입상도66에서도 나타난다.

　　대좌는 올림 연꽃받침과 내림 연꽃받침이 맞붙은 형태이
며 하단의 다리는 사다리꼴 형태여서 특이하다. 대좌의 연꽃
잎 속에는 꽃구슬 무늬를 새겨 넣었으며 이 꽃무늬는 안상이
맞새김된 다리의 위아래에도 베풀어져 있어 매우 화려하다.
이러한 연꽃잎은 8세기 후반의 석불 대좌에서 흔히 볼 수 있
다. 정교하게 조각된 정면과 달리 뒷면은 전혀 조각되지 않았
고, 신체 두 곳에 단정한 주조 구멍이 뚫려 있다.

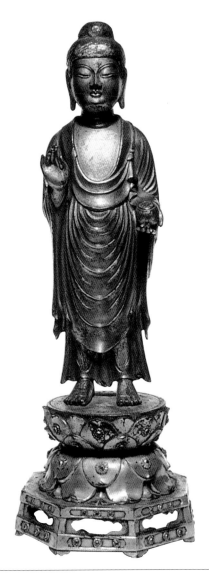

8세기 후반(통일신라), 높이 36, 미국 보스턴 박물관

금동비로자나불좌상 金銅毘盧遮那佛坐像

통일신라는 8세기 후반에 매우 중요한 불교 도상을 창안하게 된다. 그 가운데 하나가 여래형 비로자나불Vairocana이다. 원래 비로자나불은 불교의 진리 자체를 상징하므로 조각으로 표현할 수 없는 추상적인 개념이다. 그러나 밀교密教에서 그 표현 형식이 확립되어 보살 모습의 비로자나불이 만들어지게 되었다. 그러나 통일신라에서는 밀교와 상관없이 『화엄경』의 주불로서 여래 모습에 지권인智拳印의 수인을 맺은 독창적인 비로자나불을 창안하게 된다. 현재까지 알려진 통일신라의 여래형 비로자나불은 766년에 조성된 산청 석남암사石南巖寺의 석조 비로자나불좌상^{참고}이 최초의 예로 알려져 있다.

소형의 이 금동불은 우견편단 형식의 비로자나불로서는 가장 이른 시기의 것으로 생각된다. 작고 둥근 얼굴은 지긋이 눈을 감아 명상에 잠긴 표정이며 둥근 육계는 민머리이다. 우견편단으로 걸친 대의의 옷자락은 오른쪽 어깨를 살짝 덮으면서 풍만하고 탄력적인 몸매를 드러내며, 지권인을 맺은 양 팔의 신체 구조도 자연스럽다. 신체 구조와 조화를 이루도록 표현된 유려한 옷주름, 세 가닥으로 드리운 성당 양식의 상현좌, 오히려 측면관에 더 양감을 강조한 역동적인 신체 모델링 등은 통일신라 8세기의 전형 양식을 보여 준다.

참고. 석남암사 석조 비로자나불좌상, 766년, 경남 산청 내원사

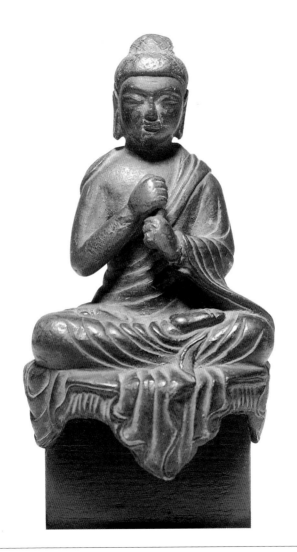

│ 8세기 후반(통일신라), 높이 12, 국립경주박물관

금동비로자나불입상 金銅毘盧遮那佛立像

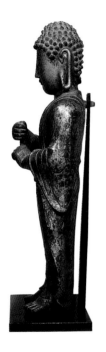

한국과 일본의 비로자나불은 일반적으로 좌상이 원칙이다. 그런데 통일신라 후반기에는 입상의 비로자나불이 창안되어 일정 기간 동안 유행하게 된다. 지금까지 알려진 통일신라시대의 입상 비로자나불은 금동불로서 4구 정도가 알려져 있는데, 그 가운데 이 금동불이 가장 크고 조각도 뛰어나다.

명상에 잠긴 풍만한 얼굴은 신체에 비해 크며, 길게 치켜진 눈과 눈썹에는 선각을 덧붙여 엄정하다. 머리는 소용돌이 무늬가 뚜렷한 나발이며 육계는 높다. 지권인을 맺은 양 팔의 구조와 여기에 드리워진 옷자락의 처리도 자연스럽고, 선각을 사용하지 않은 옷주름에는 아직 억양이 남아 있다. 9세기 불상과는 달리 가슴과 배가 불룩하며 발등도 통통하고 측면관도 충실하여 편평성이 보이지 않는다. 단지 손이 크고 신체 조형에 장대화와 비만화의 경향이 엿보이며, 뒷면의 주조 구멍이 크게 확대된 것은 8세기 전성기 양식과의 차이점이다.

해외에 있는 우리나라의 문화재는 일제 때 반출된 것이 많다. 이 금동불 역시 당시 한국에서 전기회사를 운영했던 오쿠라小倉武之助가 수집했던 1,000여 점의 문화재 가운데 하나로, 이들은 모두 일본 동경국립박물관에 기증되었다.

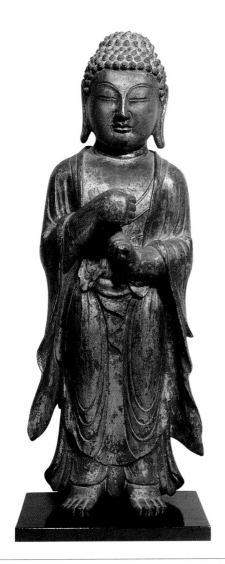
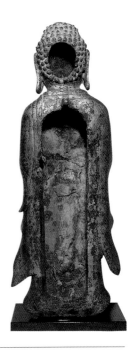

| 8세기 후반(통일신라), 높이 52.8, 일본 동경국립박물관(오쿠라 수집품)

금동관음보살입상 金銅觀音菩薩立像

삼국시대에는 일광삼존불이라는 삼존불 형식이 금동불로서 크게 유행하였지만 통일신라시대에는 금동제의 삼존불이 매우 드물다. 때문에 통일신라시대의 금동불은 여래상에 비해 상대적으로 보살상의 숫자가 훨씬 적다. 이 보살상은 지금까지 알려진 통일신라시대의 금동보살상 가운데 가장 아름답고 조각이 뛰어난 수작으로, 육체의 팽만감보다는 유연하면서도 율동적인 신체 조형이 돋보인다.

높은 삼면 보관의 정면에 화불을 새겼고 왼손에 정병을 쥐었으며, 통통한 얼굴은 조용한 미소를 머금었다. 신체는 얼굴과 상체와 하체가 세 번 꺾여지는 삼곡 자세를 취하여, 초기적인 불완전성이 말끔히 해소되었다. 왼쪽 무릎을 사실적으로 굽히면서 왼발은 옆으로 벌리고, 약간 뒤로 젖혀진 신체의 균형을 잡기 위해 오른팔은 가슴 위에서 구부려 바깥을 향하게 하는 등 신체 각 부분이 완벽한 조화를 이루고 있다. 어깨 위에서 두 가닥으로 걸친 영락 띠도 삼곡 자세에 맞게 한쪽 방향으로 쏠려 있다. 곧게 내려서 손목에 힘을 주어 정병을 쥔 왼손의 우아한 곡선, 양어깨를 감싸고 신체를 따라 물결 형태로 너울거리며 드리워진 천의 등에는 여성적인 곡선미가 가득하다. 반면 뒷면은 전혀 조각되지 않았고 머리 한 곳과 신체 두 곳에 있는 주조 구멍도 일정하지 않다.

참고. 삼곡 자세의 중국 당나라 금동보살상, 8세기

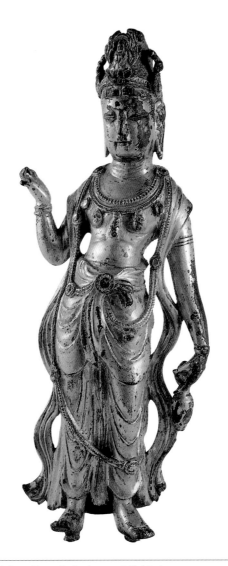

│ 8세기 중엽(통일신라), 보물 927호, 높이 18.1, 호암미술관

금동보살입상 金銅菩薩立像

통일신라시대의 금동제 보살상으로는 가장 큰 작품으로 당시에 일반화되었던 보살상의 전형적인 모습을 모두 갖추고 있다.

얼굴은 계란형이며 눈꼬리가 길게 치켜 올라가고 코가 날카로워 굳은 느낌을 준다. 귀도 지나치게 크고 끝이 뾰족하여 균형을 잃은 모습이다. 머리는 단정히 빗어 상투를 틀었는데 이마에는 따로 만든 보관을 올려 놓았던 턱이 나 있다. 자세도 경직되어 왼쪽 발꿈치만 살짝 들었을 뿐이다. 허벅지의 양감을 강조하고자 한 조형 의지가 엿보이나 상체는 볼륨이 약하고 다소 뻣뻣한 느낌이 든다. 나신의 상체에는 왼쪽 어깨에서 비스듬히 웃옷을 걸쳤으며, 어깨 뒤에서 걸쳐 내린 천의는 왼쪽에서는 팔목을 한 번 감싸 드리우고 오른쪽에서는 천의 자락을 손으로 움켜쥐어 변화를 주었다. 이처럼 보살상이 천의나 영락 띠를 살짝 쥔 형식은 삼국시대 말기부터 이어진 전통의 하나이다.

이 보살상은 기본적으로 8세기에 동아시아를 풍미했던 국제 양식을 반영하고 있지만 전반적으로 굳은 느낌이 강하여 보살상 특유의 여성적인 자태에는 이르지 못하였다. 뒷면은 위아래 두 곳에 광배용 꼬다리가 달려 있고, 머리와 신체 두 곳에 각각 단정한 주조 구멍이 뚫려 있다.

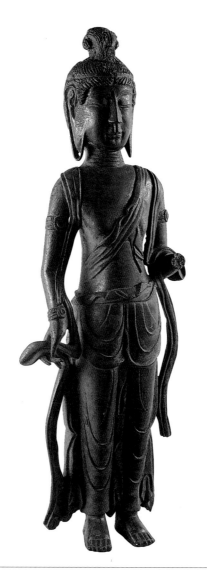

8세기 후반(통일신라), 국보 129호, 높이 54.5, 호암미술관

금동보살입상 金銅菩薩立像

미술 양식은 완전한 조화와 균형의 미를 이루는 정점에 이르고 나면 그 영향에서 벗어나지 못하고 이를 무의식적으로 따르면서 형식화되는 경향이 있다. 이러한 현상은 통일신라에서도 예외 없이 나타난다. 석굴암 조각으로 대표되는 통일신라 최성기 조각 양식의 여운은 비록 쇠퇴의 경향을 띠지만 8세기 말~9세기 초까지 약 50년간 지속된다. 이 보살상은 이러한 8세기 후반의 초기적인 양상을 보여 주는 금동불이다.

이마에 난 턱과 구멍은 별도의 보관을 끼워 고정했던 흔적이다. 단정히 빗어 상투를 튼 머리는 보관으로 가려지는 부분에서는 머릿결을 표현하지 않았다. 방형의 풍만한 얼굴에는 뺨이 부풀어올라 비만화의 경향이 보이며 매우 굳은 표정이다. 신체 모델링에서도 가는 허리와 가슴 및 허벅지의 양감을 강조하려는 조형 의지가 엿보이나 최성기의 생동감 넘치는 몸매와는 다소 차이가 있다. 짧게 접혀진 치마 윗단의 주름과 무릎 아래로 파문처럼 연속되는 옷주름에도 잔물결 주름의 여운이 남아 있으나 다소 굳은 느낌이 든다. 측면과 뒷면에도 충실하여 9세기 불상에 보이는 편평성이 없으며, 뒷면의 머리와 신체 두 곳에 있는 주조 구멍도 작고 단정하다.

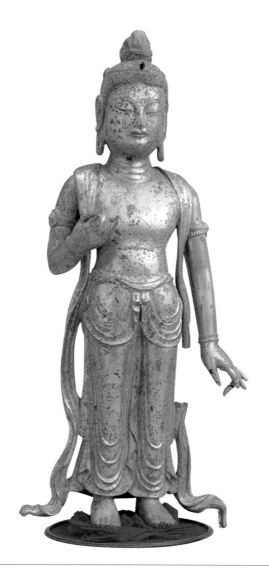

8세기 후반(통일신라), 국보 200호, 높이 34, 부산시립박물관

금동여래입상 金銅如來立像

 일반적으로 금동불의 광배는 매우 얇고 또 별도로 주조하여 불상 뒷면의 꼬다리에 끼우기 때문에 완전한 형태로 남아 있는 경우가 드물다. 이 금동불은 불완전하지만 드물게 광배를 갖춘 귀중한 예이다.

 풍만한 얼굴은 탄력성을 잃고 눈꼬리가 길게 치켜 올라가 매우 굳은 표정이다. 민머리의 머리는 도금되어 있는데 원래 불상의 머리는 도금하지 않는다. 금동불의 경우 도금하지 않으면 자연히 녹이 생겨서 군청색의 효과를 낼 수 있기 때문이다. 전반적으로 풍만한 모습이지만 각 부분의 양감이 뚜렷하지 않으며, 넓게 트인 목깃의 흐름과 허벅지를 강조한 옷주름에는 힘이 빠져 느슨해진 느낌이다. 대좌는 귀꽃이 있는 전형적인 통일신라의 3단 대좌로 조각이 선명하지는 않다. 광배의장을 알 수 있는 부분은 모두 없어졌지만 뒷면에 일부 광배 부분이 부착되어 있다. 이처럼 이 금동불은 통일신라 최성기의 고전 양식을 잇고 있으나 전체적으로 굳은 느낌이 강하여 신체의 탄력성이 줄어들고 부분적으로 간략화되려는 경향이 엿보인다.

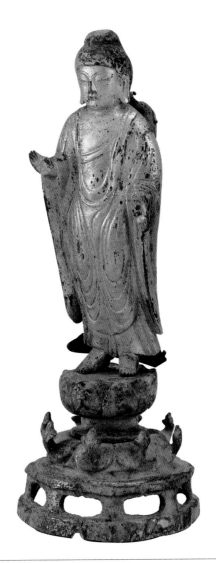

8세기 후반(통일신라), 보물 779호, 높이 25.4, 호암미술관

금동여래입상 金銅如來立像

통일신라 조각의 최성기인 8세기 불상의 가장 큰 특징은 신체의 볼륨을 강조하는 옷주름이 모두 면面으로 이루어진다는 점이다. 흔히 번파식(잔물결식) 옷주름으로 불리는 이 옷주름은 물결의 여운처럼 높은 옷주름 사이사이에 낮은 옷주름이 매우 강하고 예리하게 반복되는 입체적인 주름이다. 이처럼 사실적인 옷주름은 8세기 후반부터 서서히 양감을 잃고 단순화되거나 미세한 선각으로 변하며 9세기에는 극단적으로 추상화되어 평면적으로 변한다. 이러한 변화 과정을 단적으로 보여 주는 예가 안압지에서 나온 이 금동불이다.

네모진 얼굴은 지나치게 살이 올라 비만해졌으며, 입이 작고 눈과 눈썹에 선각을 덧붙여 표정이 엄정하다. 나발이 뚜렷한 육계도 높고 크며 귀도 활처럼 좌우로 길게 휘었다. 통견으로 대의를 걸친 신체 역시 가슴과 허벅지의 볼륨을 강조하려는 조형 의지가 남아 있으나 힘이 빠진 모습이다. 어깨, 내의의 가장자리, 다리에 새겨진 옷주름은 전성기의 불상과 형태는 같지만 모두 주조 뒤에 끌로 선각한 것이다. 이처럼 미세한 선으로 이루어진 옷주름으로는 생동감 넘치는 신체 표현이 불가능하다. 특히 무릎 밑의 옷주름은 두 줄로 선각하였는데, 이것은 전성기의 번파식 옷주름을 선각으로 변형시킴으로서 초래되는 불가피한 결과로 9세기 금동불에서 일반화된다. 3단의 대좌도 장식적인 귀꽃이 강조되어 있다.

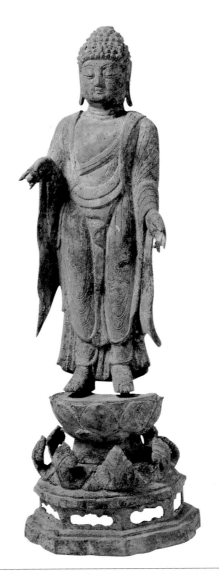

8세기 후반(통일신라), 경북 경주 안압지 출토, 높이 35, 국립경주박물관

금동여래좌상 金銅如來坐像

　　법당에 안치되는 대형의 금동불에는 좌상이 많았겠지만 이동이 가능한 소형의 금동불은 좌상이 드물다. 더욱이 이처럼 대좌까지 갖춘 여래좌상은 통일신라시대에는 보기 어렵다.

　　얼굴은 뺨이 팽창되어 둥글며 길게 치켜진 선명한 눈썹과 눈으로 굳은 표정을 짓고 있다. 나발이 뚜렷한 육계는 높고 뾰족하다. 오른손을 위로, 왼손을 아래로 하여 설법하는 듯한 자세를 취하였는데, 두 손 모두 구부린 엄지와 장지가 거의 맞닿아 있어 아미타불이 맺는 구품인九品印의 초기적인 형태일 가능성도 있다. 통견으로 대의를 걸친 신체에도 가슴과 배 부분에 억양이 있으며 중간에서 한 번 접혀진 목깃과 그 아래로 U꼴로 반복되는 융기된 옷주름 사이사이에도 부피감이 있지만 전체적으로 단조롭다. 폭이 넓고 무릎도 팽창되어 안정적인 가부좌를 취하고 있는 모습이나 양 발이 평면적으로 조각되어 균형을 깨뜨리고 있다. 오히려 대좌는 화려하고 입체감이 뚜렷하다. 전형적인 3단 대좌로 다소 높고 육중한 느낌이 들지만 내림 연꽃받침의 꽃잎이 고사리 형태로 끝이 말려 화려한 귀꽃을 형성하고 있으며 올림 연꽃받침의 꽃잎 속에는 모두 둥근 꽃무늬를 배치하였다.

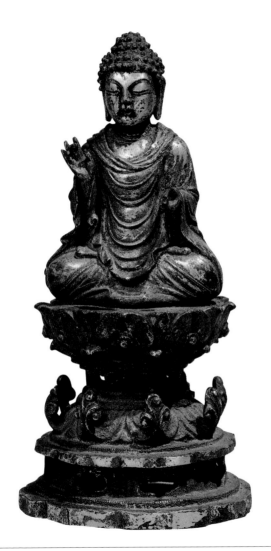

| 8세기 후반(통일신라), 높이 21.2, 국립중앙박물관

불국사 금동비로자나불좌상 佛國寺金銅毘盧遮那佛坐像

비로자나불의
지권인 수인

통일신라의 금동불은 8세기 후반부터 옷주름을 선각으로 표현하는 경우가 많아지는데 이러한 경향은 어디까지나 소형 금동불의 세부 표현에 국한된다. 이 금동불처럼 대형의 금동불은 세부 표현보다는 예배상으로서의 담대한 정신성에 치중하기 때문에 거의 선각을 사용하지 않는다. 불국사 비로전毘盧殿의 본존인 이 금동불은 당당한 규모와 뛰어난 조각에서 통일신라 3대 금동불의 하나로 손꼽힌다.

얼굴은 풍만하지만 다소 경직되고 표정이 굳었으며 두 귀는 활처럼 휘었다. 가슴과 복부에도 억양이 뚜렷하며, 상체를 꼿꼿이 세워 지권인을 맺은 양 팔의 신체 구조도 자연스럽다. 우견편단으로 걸친 대의의 옷주름은 다소 단조로운 느낌을 주지만 사이사이에 양감을 넣어 풍만한 신체를 효과적으로 드러내었으며, 가부좌한 하체는 넓고 무릎이 팽창되어 안정감이 있다. 측면관에도 충실하여 9세기 이후에 보이는 편평성이 전혀 없다.

일반적으로 비로자나불은 특이한 수인手印 때문에 대의를 통견으로 처리하는 것이 쉽다. 이 금동불처럼 우견편단으로 표현할 경우 오른팔과 몸이 분리됨으로써 생기는 공간 처리가 쉽지 않고 또 주물도 어렵기 때문이다. 그러나 여기서는 신체 구조에 불합리한 요소가 전혀 없고 오히려 장대성이 두드러져 보인다. 이처럼 탄력적인 몸매보다는 신체의 장대성을 강조하는 경향은 9세기에 이르러 일반화된다.

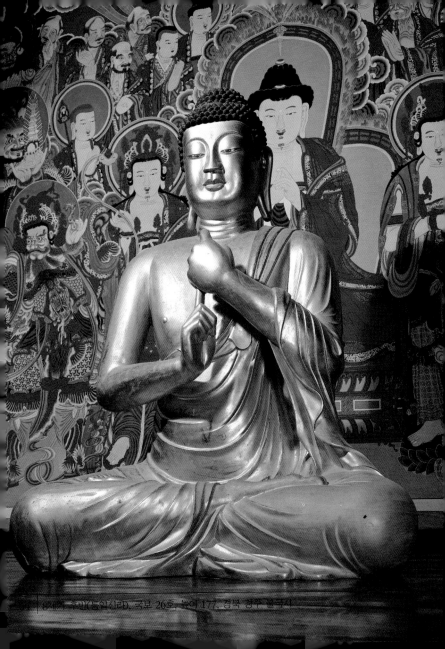

8세기 후반(통일신라), 국보 26호, 높이 177, 경북 경주 불국사

불국사 금동아미타불좌상 佛國寺金銅阿彌陀佛坐像

불국사 극락전極樂殿의 본존불로 봉안된 이 금동불은 비로전의 비로자나불도64과 양식이 같다. 양 손은 각각 엄지와 검지를 구부려 아미타 구품인阿彌陀九品印을 맺었는데 앞의 비로자나불처럼 좌우 손의 위치가 반대로 되어 있다.

굳은 표정의 넓적한 얼굴과 짧은 목에 뚜렷한 삼도三道, 지극히 절제된 옷주름으로 장대성이 돋보이는 신체 조형, 그러면서도 탄력성이 약화되어 느슨한 느낌을 주는 옷주름 처리와 번파식 옷주름의 여운 등에서 비로전의 비로자나불과 같은 시기 같은 조각가에 의해 만들어진 것으로 생각된다. 전체적으로 옷주름은 단순하게 표현하였지만 왼쪽 어깨에서 가슴을 비스듬히 가로지르는 가장자리와 왼팔을 덮어 내린 소맷자락의 주름은 유연하면서도 힘이 있다. 머리 뒤에 광배를 부착시켰던 홈이 있고 양 어깨 사이 두 곳에는 광배용 꼬다리가 달려 있다. 전반적으로 신체의 장대성이 돋보이고 옷주름 처리가 매우 사실적인 반면, 굳은 얼굴과 단조로운 옷주름에 도식화의 경향이 엿보이고 있어 앞의 비로자나불과 마찬가지로 통일신라 후기 조각 양식으로 연결되는 8세기 후반의 작품으로 생각한다.

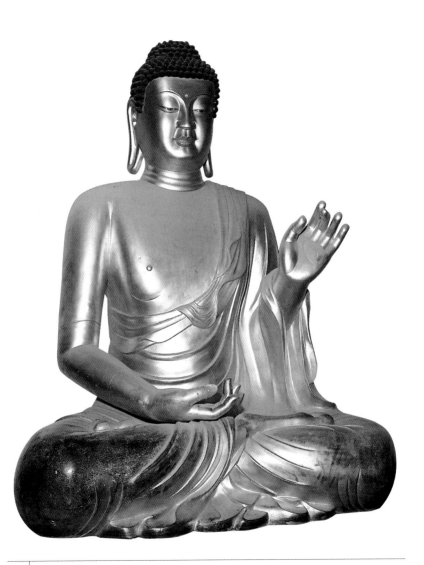

| 8세기 후반(통일신라), 국보 27호, 높이 166, 경북 경주 불국사

백률사 금동약사여래입상 栢栗寺金銅藥師如來立像

신체의 장대성과 함께 엄격한 균제미와 통일미가 돋보이는 통일신라 최대의 금동불이다. 통일신라시대에는 등신대 이상의 대형 금동불도 상당수 조성되었겠지만 현재 남아 있는 것은 입상으로서는 이것이 유일하다.

풍만한 얼굴은 눈매가 곱고 입가에 자비로운 미소를 머금고 있어 9세기부터 나타나는 굳은 표정의 여래상과는 거리가 있다. 신체는 상반신에 비해 하반신을 훨씬 길게 하여 장대성을 강조하였는데, 가슴의 볼륨은 다소 약화되었지만 배가 불룩하고 발도 통통하여 사실적인 경향이 뚜렷하다. 옷주름은 모두 날카로운 융기선으로 표현하였으며 한 주름 건너 가운데가 끊어진 주름이 반복된다. 이러한 옷주름의 단순화는 신체의 장대성을 돋보이게 하려는 조형적 배려로 생각한다. 현재 도금의 흔적은 전혀 없고 표면 곳곳에 채색 흔적이 남아 있다. 두 손은 따로 만들어 끼운 것으로 지금은 없어졌기 때문에 약사여래인지 확인할 수 없다.

온 몸에는 일정한 간격으로 모두 33개의 둥근 틀잡이型持 자국이 남아 있는데, 이처럼 많은 틀잡이를 사용했기 때문에 등신대의 큰 불상임에도 불구하고 주조 결함이 없고 두께도 고르다. 뒷면에는 머리 한 곳과 신체 세 곳에 사각형의 주조 구멍이 단정히 뚫려 있는데, 이들 구멍은 모두 턱이 나 있어 원래는 별도의 구리판을 끼워 마감했음을 알 수 있다.

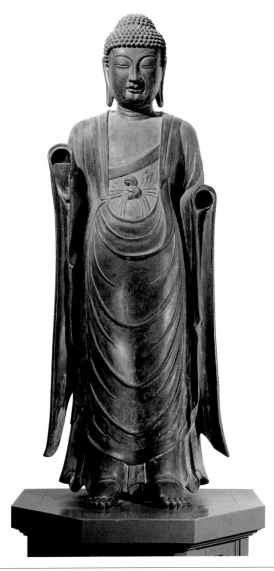

| 8세기 후반(통일신라), 국보 28호, 경북 경주 동천동 백률사 출토, 높이 177, 국립경주박물관

금동주악천상 金銅奏樂天像

주악천이란 악기를 연주하면서 불교 세계를 장엄하는 천인天人의 일종이다. 일반적으로 우리나라에서는 금동불의 광배나 석탑 기단부 등에 평면적인 부조로 많이 표현되며, 금동제의 독립된 주악상으로서는 이것이 유일한 예이다.

구름 위에서 오른쪽 무릎을 세우고 앉아 지긋이 눈을 감고 악기를 부는 천인의 모습이 사실적으로 조각된 수작으로, 두 손의 자세로 보아 피리橫笛를 불고 있는 모습이 분명하다. 특히 아랫입술에 힘을 주어 피리를 부는 모습은 마치 살아 있는 듯 생동감이 넘친다. 피리를 연주하는 복잡한 자세도 전혀 무리가 없이 자연스러우며, 피리를 연주하는 섬세한 손가락 하나하나에도 억양이 있다. 어떤 방향으로 돌려 놓고 보아도 조형에 전혀 무리가 없다. 머리는 단정히 상투를 틀고 단순한 형태의 꽃 보관을 썼는데, 보관 띠는 바람에 날리 듯 위로 치솟아 있다. 나신의 상체에는 한 줄의 천의를 비스듬히 걸쳤는데 그 끝 역시 어깨 위에서 날개처럼 치솟아 상승하는 기세가 가득하다. 대좌 역할을 하는 구름은 따로 주조하여 끼운 것으로 구름 자락 하나하나에도 변화무쌍한 힘이 넘친다.

주악천은 통일신라 하대의 석탑이나 범종에서 일반화된다. 때문에 이 주악천의 조성 연대도 내려보기 쉽지만, 이처럼 악기를 연주하는 자세와 표정을 사실적이고 입체적으로 조각한 주악상은 9세기에는 보기 어렵다.

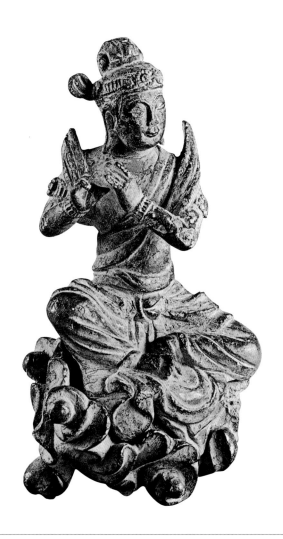

8세기 후반(통일신라), 경북 영덕 병곡면 유금사 발견, 높이 11.8, 국립중앙박물관

금동여래입상 金銅如來立像

　　미술 양식은 선진으로부터의 신선한 자극과 내적인 뒷받
침이 없을 때 창의력을 잃기 마련이다. 정치적 혼란기인 9세
기에 접어들면서 통일신라의 불교 조각도 쇠퇴의 길을 걷게
된다. 이 금동불은 토착화되어 가는 통일신라 하대의 불상 양
식을 단적으로 보여 주는 예이다.

　　전체적으로 얼굴 크기에 비해 목이 짧아 땅딸막한 느낌을
주는데 방형의 얼굴은 풍만하지만 탄력을 잃었으며 굳은 얼굴
에서는 8세기 불상에서 보았던 숭고하면서도 자비로운 모습을
찾을 수 없다. 나발이 뚜렷한 육계도 높고 크며 두 귀는 활처
럼 휘어서 어깨에 닿았다. 신체는 양감을 나타내려는 의도가
엿보이지만 탄력을 잃어 느슨해졌으며, 신체 각 부분의 비례
도 어색하다. 속옷을 묶은 띠매듭과 옷주름은 모두 주조 뒤에
선각으로 표현하였으며, 특히 무릎 아래에 두 줄로 새겨진 U
꼴 주름은 9세기에 흔히 나타나는 특징이다. 뒷면의 머리와
신체 두 곳에 뚫려 있는 주조 구멍도 크게 확대되었다.

　　생동감과 숭고미가 사라진 얼굴, 양감이 줄어들어 평면적
인 신체 조형, 거친 주물과 옷주름의 선각화 등 9세기 불상의
이러한 양식적 특징은 생명력을 통한 종교적인 숭고미보다는
오히려 대중의 정서에 부합하는 민예적인 친밀감을 느끼게 한다.

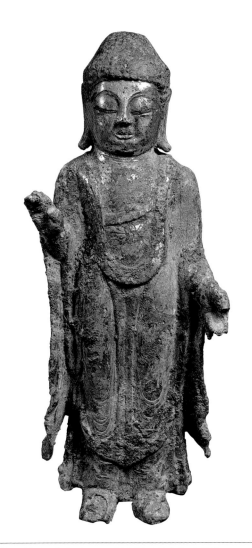

| 9세기(통일신라), 보물 401호, 높이 32.3, 호암미술관(金東鉉 수집품)

금동여래입상 金銅如來立像

익산의 왕궁리 석탑에서 여러 종류의 사리 장엄구^{참고}와 함께 발견된 불상으로, 완전한 형태의 광배를 갖춘 드문 예이다. 왕궁리 석탑에는 사리를 담은 그릇과 법사리法舍利인 『금강반야경金剛般若經』, 그리고 이 금동불이 함께 안치되어 있었는데, 이러한 전통은 통일신라 초의 황복사 터 석탑^{도43, 46}에서 비롯된 것이다.

사각형에 가까운 얼굴에 이목구비가 모여 있으며, 부은 듯한 눈과 굳게 다문 입은 8세기 불상의 이상적인 모습에서 멀어져 세속적인 느낌을 자아낸다. 귀도 길어서 활처럼 휘어 어깨에 닿았다. 머리는 민머리이고 육계의 윤곽도 뚜렷하다. 특히 머리와 눈썹을 군청색으로 칠하고 얼굴에는 콧수염과 턱수염까지 그려 넣었는데, 지금까지 알려진 소형의 금동불 가운데 얼굴에 채색을 사용한 것은 이 불상밖에 없다. 통견의 대의를 걸친 신체 역시 볼륨이 약화되었으며 턱이 짧고 상반신도 짧아 어린아이 같은 비례를 띠고 있다. 원추 형태로 변한 3단의 대좌와 뒷면 전체가 넓게 패여 평면적인 구조는 9세기 금동불에 흔히 나타나는 특징이다. 반면 별도로 주조하여 부착한 얇은 광배는 오히려 불상보다 조각이 정교한데, 머리 광배와 몸 광배 부분에는 보상당초무늬를, 그 바깥에는 불꽃무늬를 섬세하게 맞새김하였다.

참고. 익산 왕궁리 석탑 내 발견 사리병과 사리합

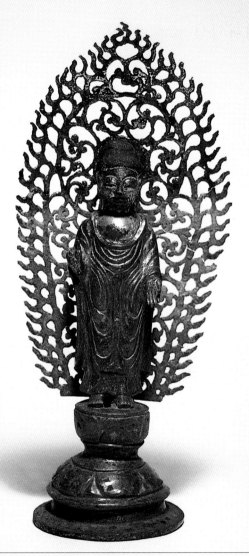

| 9세기(통일신라), 국보 123호, 전북 익산 왕궁리 오층석탑 내 발견, 높이 17.4, 국립전주박물관

금동여래입상 金銅如來立像

　　통일신라 금동불의 말기적 양상을 단적으로 보여 주는 예로, 경남 의령의 보리사 터에서 출토된 것으로 전한다.

　　네모진 얼굴은 풍만하지만 탄력이 없고 민머리의 육계는 마치 덮개를 씌운 듯 크고 뾰족하다. 선각을 덧붙인 긴 눈썹과 눈, 가운데로 모인 이목구비, 꼭 다문 입은 세속적이면서도 너그러운 느낌을 준다. 신체는 양감이 표현되지 않아 뻣뻣한 돌기둥을 연상케 하며, 옷주름은 모두 가느다란 선각으로 변하였다. 넓게 파여진 가슴 사이로 드러난 내의의 띠매듭과 그 아래 U꼴로 반복되는 두 줄의 옷주름은 마치 붓으로 그려 넣은 듯 힘이 빠진 모습이다. 대좌도 지나치게 높아 균형을 잃었으며, 안상이 맞새김된 받침대는 팔각이지만 연꽃 대좌 부분은 모두 원형으로 변하였다. 신체 뒷면은 마치 칼로 잘라 놓은 듯 넓게 패여 있다.

　　이 금동불에서 보듯이 비교적 얼굴은 입체적으로 조각하는 반면 신체의 양감 표현에는 무관심하고 옷주름을 모두 선각으로 처리하는 경향은 9세기의 대형 마애불에서도 그대로 나타난다.

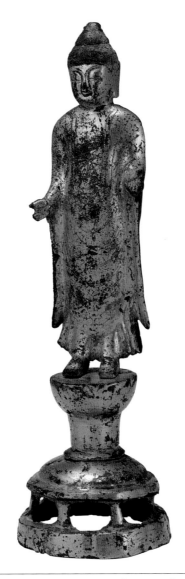

9세기(통일신라), 보물 731호, 경남 의령 보리사 터 출토, 높이 26, 동아대학교 박물관

영탑사 금동삼존불 靈塔寺金銅三尊佛

문화는 정치사의 흐름과 반드시 일치하는 것은 아니다. 후 삼국의 분열기를 거쳐 새로운 고려 왕조가 건국되지만 고려 초에는 통일신라의 문화가 고스란히 이어져 구별하기 힘들 정도로 동질성을 띠게 되며, 이러한 경향은 고려의 문물 제도가 완비되는 성종대成宗代(982~997)까지 계속된다.

이 삼존불은 양식의 불협화음이 심하다. 체구에 비해 크고 굳은 표정의 얼굴, 균형을 잃은 신체 비례, 여러 겹의 획일적인 옷주름, 마치 틀로 찍어낸 듯한 모습의 협시상, 반마름모꼴로 옷자락을 드리운 상현좌 등은 통일신라 말기의 양식을 이은 것이다. 반면 본존의 머리 중앙에 상투 끈 장식 구슬인 계주髻珠가 등장한 점, 본존의 왼쪽 어깨에서 내려뜨린 가사 끈의 매듭이 사실적으로 표현된 점, 협시의 어깨 위에 치렁치렁한 머리칼이 다시 등장한 점, 큰 리본처럼 묶은 협시보살의 허리띠 매듭 등은 새로운 경향이라 할 수 있다. 더욱이 본존은 지권인을 맺은 비로자나불인 반면, 두 협시는 관음과 세지보살이어서 도상적인 혼란상을 보여 준다. 비로자나 삼존불의 협시로는 문수와 보현보살이 원칙이다.

좌협시 보살상

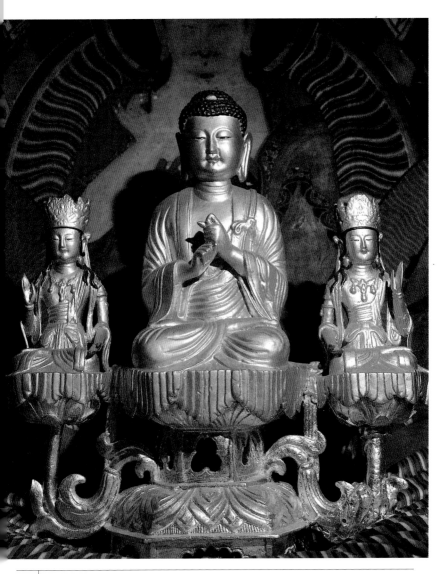

10~11세기(고려 초기), 보물 409호, 본존 높이 27.5, 충남 당진 영탑사

계유명 청동신장입상 癸酉銘靑銅神將立像

참고. 사자관을 쓴 건달바 상,
고려, 충남 서산 보원사 터
오층석탑

▶ 명문

白州□□　卜士順戌
特爲　聖壽天　長願以
妻氏同　願鑄成
癸酉九月日記

백주□□의 복사인 순무가
왕의 장수를 빌면서 처와 함께
발원하여 만들다.
계유년 9월에 이를 기록하다.

이빨로 신장상의 얼굴을 무는 듯한 짐승 얼굴이 있는 觀獸冠을 쓴 신장상으로, 불법을 지키는 팔부중 八部衆 가운데 하나이다. 우리나라의 팔부중 조각은 통일신라시대의 석굴암 조각에서 비롯되어 흔히 석탑의 기단부에 부조(참고)로 나타나는데, 독립된 원각상으로서는 이 청동상이 유일하다.

보관의 짐승은 뒷면에 갈퀴털이 있어 사자로 생각된다. 사자 얼굴의 관은 팔부중 가운데 건달바 Gandharva의 표식으로 알려져 있다. 얼굴은 풍만하고 작은 입에는 부드러운 미소를 머금었는데, 이처럼 뺨과 턱을 통통하게 하여 둥글고 부드러운 느낌이 강한 얼굴은 고려시대에 흔히 나타난다. 신체는 몸의 볼륨을 거의 찾아볼 수 없으며 갑옷에는 기하학적인 무늬가 가득 선각되어 있다. 오른손은 위로 들고 왼손은 아래로 하여 칼을 쥐었던 것으로 보인다. 천의는 좌우 팔꿈치에서 대좌로 곧게 내려 마치 견고한 지지대 같은 느낌을 준다. 신체와 대좌 및 천의는 각각 따로 주조하여 붙인 것이다.

사각 대좌의 세 면에는 보상화무늬가 맞새김되어 있고 정면에는 28자의 명문이 새겨져 있다. 명문 중 '계유' 년은 신장상의 양식적 특징에 비추어 973년 무렵일 가능성이 크다. 이 신장상은 경남 진양의 어느 절터에서 출토되었다고 전한다.

10세기(고려 초기), 높이 40.9, 부산시립박물관(개인 소장)

장곡사 금동약사여래좌상 長谷寺金銅藥師如來坐像

　　이 금동불은 초기의 보수적인 전통에서 완전히 벗어나 새로운 양식을 확립하는 고려 후기 불교 조각을 대표하는 중요한 불상이다. 단정하면서도 당당한 외모와 섬세하면서도 정제된 세부 표현, 사실적인 신체 비례가 특징인 이른바 단아한 조각 양식은 14세기에 크게 유행하여 조선 초기로 이어진다.

　　전체 모습은 우람한 편은 아니지만 의젓하고 단아한 모습이 역력하다. 계란 모양으로 갸름하면서도 부피감이 있는 얼굴은 이목구비가 단정하고 크기도 적당하여 엄숙한 느낌을 준다. 이 얼굴은 생기 발랄한 모습이 아니라 최대한 표정을 절제하여 맑고 조용한 내면의 정신성을 나타내려 했던 조형 의지의 표현일 것이다. 나발이 뚜렷한 머리 중앙의 육계가 시작되는 부분에는 구슬 장식髻珠이 덧붙여 있다. 오른손은 엄지와 장지를 맞대어 설법인을 맺고 왼손에는 약단지를 올려 놓았는데, 이러한 설법인의 약사여래상은 통일신라시대부터 시작된 오랜 도상이다.

　　신체는 통견의 두터운 대의로 덮여 있어 양감이 드러나지 않으며, 옷주름은 폭이 넓고 수가 줄어들었지만 예리하면서도 부드러운 흐름에서 오히려 사실적인 느낌이 든다. 신체의 장대성을 강조하는 데에는 오히려 이처럼 담대하면서도 날카로운 옷주름이 더 효과적이었을 것이다. 왼쪽 가슴에 살짝 드러난 마름모꼴의 금구金具 장식과 속옷을 묶어 내린 띠매듭도 사실적으로 표현되었으며, 가부좌한 하체는 무릎 폭이 넓어 불상 전체에 안정감을 주고 있다.

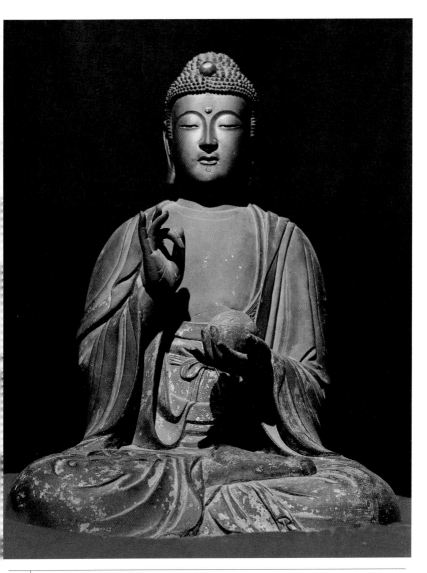

| 1346년(고려 후기), 보물 337호, 높이 88, 충남 청양 장곡사

이처럼 단아한 모습의 불상은 14세기에, 특히 충청남도와 전라북도 일원에 집중적으로 분포하고 있어 당시 이 지역을 중심으로 특정한 조각 유파가 형성되어 있었음을 상정케 한다. 불상 내부에서 발견된 복장물腹藏物 가운데 '至正六年丙戌六月十六日誌'라는 먹 글씨가 쓰여진 모시편이 있어 1346년에 조성되었음을 알 수 있다.

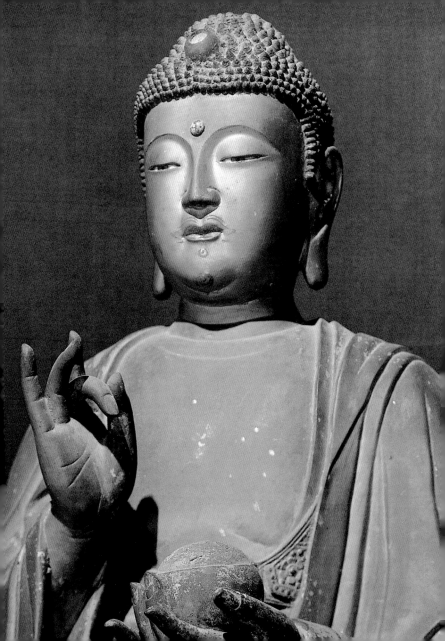

문수사 금동아미타불좌상 文殊寺金銅阿彌陀佛坐像

고려 후기의 불교는 민간 중심의 신앙 결사結社 조직이 활발하게 일어나면서 교세가 지방으로 널리 확산되는 계기를 마련하게 되는데, 이 금동불은 이러한 당시의 사정을 웅변으로 대변한다. 문수사 금동불은 앞의 장곡사 금동약사여래좌상 도73과 같은 해(1346)에 조성된 불상으로, 내부에서 발견된 복장기에 의하면 홍서洪瑞 부부를 비롯하여 스님·관료·일반 서민·노비에 이르는 300여 명의 발원發願으로 만들어졌다고 한다. 이처럼 대규모 집단에 의한 금동불의 조성 사실은 신앙 결사라는 불교 조직의 존재를 확인시켜 주는 한 예이며, 더불어 금동불을 주조하기 위해서는 얼마나 많은 인적·물적 자원이 필요했는지를 단적으로 보여 주는 예이기도 하다.

이 불상은 장곡사 금동불과는 달리 구품인을 맺은 아미타불이며, 크기가 작고 얼굴 표정도 약간 다른 느낌을 준다. 반면 세부 형식은 놀라울 정도로 일치한다. 갸름하고 현실적인 표정의 얼굴, 양쪽 팔목 위에 접혀진 옷자락의 형태, 가슴에 드러난 대의의 둥근 곡선, 오른쪽 어깨에서 내려오는 옷자락 끝을 가슴 속으로 여며 넣은 형식, 가슴 왼쪽에 드러난 마름모꼴 금구 장식, 오른쪽 다리를 덮은 치마의 옷주름 형태 등 두 불상은 닮은 부분이 너무 많다.

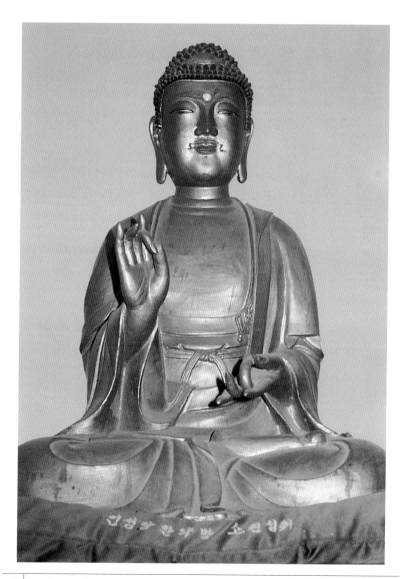

| 1346년(고려 후기), 높이 69, 충남 서산 문수사

당진 신암사 금동불좌상 唐津申菴寺金銅佛坐像

고려 후기의 단아한 조각 양식을 대표하는 불상 가운데 하나이다. 머리는 나발이 뚜렷하고 중앙에 구슬 장식髻珠이 선명하다. 이 구슬은 상투 끈에 달았던 장식으로 조선시대에 이르면 육계 위에도 장식된다. 떡 벌어진 어깨의 당당한 상체, 아래로 처진 젖가슴 표현, 가슴에 드러난 대의의 둥근 곡선, 오른쪽 어깨에서 팔목을 감싸고 드리워진 옷자락의 한쪽 끝을 가슴 속으로 여며 넣은 옷차림, 가슴 왼쪽에 드러난 사실적인 내의의 금구 장식 등은 앞의 장곡사 금동불도73에서 이미 살펴보았던 형식이다.

반면 이 불상은 전반적으로 보다 당당하고 양감이 있다. 얼굴 모습도 다소 굳은 느낌이 드는 장곡사 금동불보다는 탄력이 있고 원만한 편이다. 가부좌한 무릎도 탄력이 있고 발도 통통하여 사실적이다. 특히 신체의 장대성을 강조하기 위해 옷주름은 최대한 억제하고 단순화시켰다. 왼쪽 팔목에 도식적으로 접혀진 긴 옷주름과 양 다리 위의 옷주름도 장곡사 금동불에서는 볼 수 없는 형식이다. 특히 왼쪽 무릎 밑으로 나뭇잎 꼴로 드리운 옷자락은 앞의 두 금동불에서는 볼 수 없는 형식으로, 이러한 옷주름은 고려 후기의 양식을 계승한 조선 초기의 여래상과 보살상에서 흔히 나타난다.

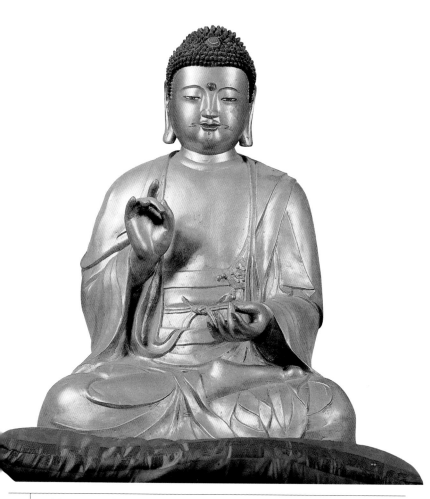

14세기 전반(고려 후기), 보물 987호, 높이 88, 충남 당진 신암사

금동아미타불좌상 金銅阿彌陀佛坐像

 고려의 불교는 몽고의 압제하에 들어가는 13세기 이후부터 당시의 어지러웠던 사회상을 반영하는 듯 차츰 기복적祈福的인 성격으로 변해 가는데, 이러한 경향은 당시에 조성된 불상의 존명에서도 여실히 드러난다. 지금까지 알려진 고려 후기의 불상이나 불화 가운데 여래로는 아미타불과 약사여래상이, 보살로는 관음보살상과 지장보살상이 가장 많다. 이들은 한결같이 현세에서의 삶과 죽음의 고통을 구제해 주는 이른바 정토 신앙淨土信仰의 주된 신앙 대상이었다.

 아미타 구품인을 맺고 있는 이 금동불은 이러한 당시의 흐름을 보여 주는 대표적인 예이다. 조각 양식은 앞에서 살펴본 장곡사 금동불도73과 같아 동일한 조각 유파에서 만든 것으로 생각된다. 머리와의 경계선이 불분명한 펑퍼짐한 육계, 나발이 뚜렷한 머리 중앙의 구슬 장식, 통통하면서도 현실적인 표정의 얼굴, 얼굴과 신체 비례의 적절한 조화, 아래로 처진 젖가슴 표현과 가슴에 드러난 대의의 둥근 곡선, 오른쪽 어깨에서 팔목을 감싸고 드리워진 옷자락의 한쪽 끝을 가슴 속으로 여며 넣은 형식, 가슴 왼쪽에 살짝 드러난 사실적인 금구 장식, 팔과 무릎의 부드러운 옷주름 형태 등 14세기 전반기를 풍미했던 단아하면서도 온화한 조형 감각이 단적으로 드러난 수작이다.

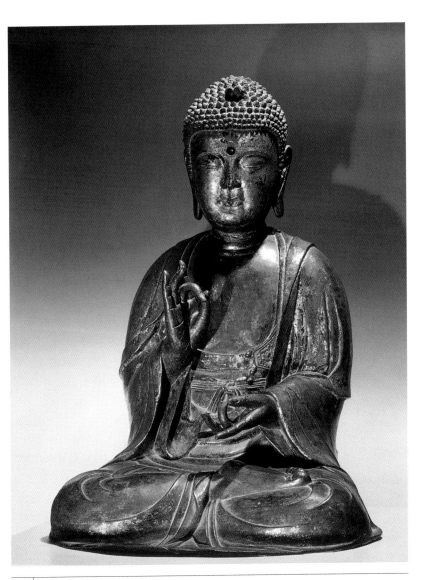

14세기(고려 후기), 높이 78, 국립부여박물관

금동아미타불좌상 金銅阿彌陀佛坐像

고려 말기인 14세기 후반의 기년명 불상들이 거의 전하지 않는 현재의 상황에서 14세기 전반에 크게 유행했던 이른바 단아한 작풍의 불상 양식이 이후 어떻게 전개되었는지 알 길이 없다. 그러나 이러한 고려 말기 양식을 답습한 것으로 보이는 몇몇 조선 초기의 불상에 비추어 볼 때 이 시기에도 14세기 전반의 경향이 지속되었던 것으로 보인다.

이 금동불은 이러한 14세기 후반의 조각 경향을 보여주는 한 예로서, 기본적으로 장곡사 금동불도73과 같은 양식 계열의 작품이지만 얼굴 표정과 신체 모델링, 그리고 세부 형식에서 다소의 차이점이 느껴진다. 우선 눈에 띄는 것은 침울해진 얼굴 표정이다. 길게 치켜진 눈꼬리와 잔뜩 힘을 준 입술로 인해 침울한 표정이 역력하며, 귀도 길고 직선적이어서 날카로운 느낌이 든다. 가슴을 U꼴로 길게 드러낸 대의의 목깃도 좁아졌으며, 가슴에는 비스듬히 걸친 속옷 자락과 수평적인 치마의 상단 자락이 두 겹으로 드러나 있다. 반면 14세기 전반기에 공통적으로 보였던 마름모꼴의 금구 장식은 보이지 않는다. 옷주름을 단순화하여 신체의 장대성을 강조했던 14세기 전반기의 경향과는 달리 다소 번잡하고 섬약한 느낌을 준다. 왼쪽 무릎 위에 드리워진 나뭇잎꼴 옷자락은 당진의 신암사 금동아미타불도75과 동일한 형태이다.

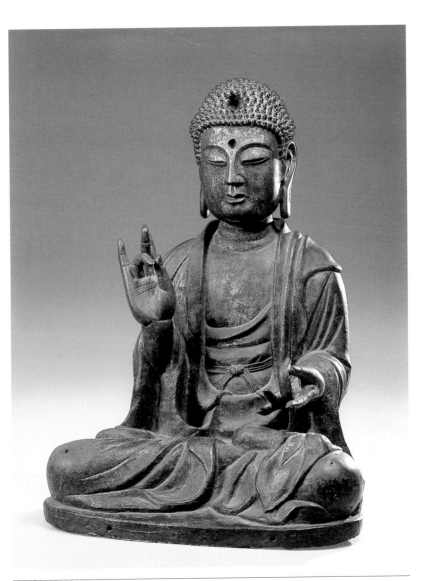

| 14세기(고려 후기), 높이 64.2, 국립전주박물관

금동관음보살좌상 金銅觀音菩薩坐像

고려 후기에는 보살상의 천의가 마치 여래상의 대의처럼 도포 형태로 변하기 때문에 보관이나 영락이 없으면 여래상과 구별이 쉽지 않다. 이 금동불은 이러한 고려 후기의 보살상 양식을 대표하는 수작이다.

통통하게 살이 붙은 둥근 얼굴에는 입가에 미소를 머금고 두 눈을 지긋이 감아 깊은 명상에 잠긴 평화로운 표정이 어려 있다. 머리에는 높은 상투를 틀었는데 이마 위에 별도의 보관을 올려 놓았던 턱이 나 있다. 보관에 화불이 있었는지는 알 수 없지만 두 손으로 아미타불의 구품인을 맺고 있어 관음보살임을 알 수 있다. 중간에서 한 번 매듭 지은 뒤 치렁치렁하게 늘어뜨린 어깨 위의 머리칼 표현과 두 무릎 위에도 화려한 영락 띠가 표현된 것은 처음 나타나는 형식이다. 내의의 금구 장식과 띠매듭 표현, 무릎 옆으로 내린 소맷자락의 형태, 왼쪽 무릎을 덮은 나뭇잎꼴 옷자락 등은 같은 시기의 여래상에 흔히 나타나는 특징이다. 이 금동불은 14세기 전반 보살상의 기준작인 서산 부석사 금동관음보살좌상[참고]과 여러 점에서 흡사하다. 그러나 부석사의 금동보살상은 얼굴이 다소 침울한 반면 이 보살상은 둥근 얼굴에 밝은 미소가 가득하며 체구도 당당하고 균형이 잡혀 있다.

참고. 서산 부석사 금동관음보살좌상,
1330년, 일본 대마도 관음사

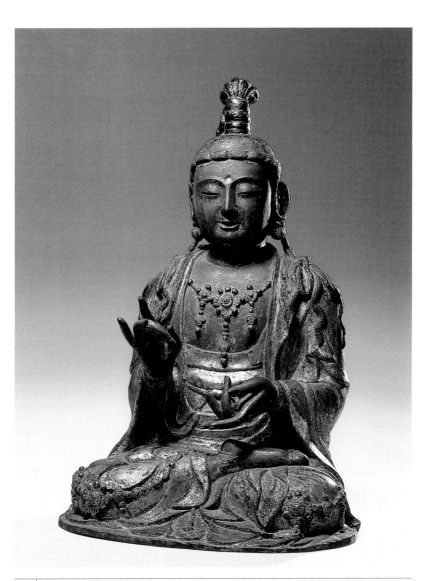

| 14세기(고려 후기), 높이 60, 국립전주박물관

선운사 지장보살좌상 禪雲寺地藏菩薩坐像

　　지장보살은 천상에서 지옥까지의 모든 중생을 남김 없이 교화시키는 자비의 보살로, 정토 신앙이 크게 유행했던 고려 후기에 관음보살과 함께 가장 널리 신앙되었던 보살상이다. '지장地藏'이라는 명칭에서도 알 수 있듯이 땅의 신, 곧 지신地神 신앙이 불교에 수용되어 이상화된 보살상이다. 지장보살은 다른 보살과 달리 머리에 보관을 쓰지 않고 민머리의 스님 모습으로 표현되는 점이 특징이다. 특히 우리나라에서는 고려 말기와 조선 초기에 걸쳐 머리에 두건을 쓴 독특한 모습의 지장보살상이 유행하였는데, 이러한 두건 지장보살상은 중국과 일본에는 없고 오직 서역西域 일대와 우리나라에서만 보이는 특이한 형식이다.

　　선운사 지장보살상은 두건 지장보살상의 기준작이자 단정한 자세와 단순하면서도 깔끔한 옷차림에서 고려 후기 문화의 귀족적인 분위기를 엿보게 하는 귀중한 작품이다. 둥근 얼굴에 온화한 표정을 지었고, 머리에 쓴 두건은 이마에서 관자놀이까지 두르고 이마 부분에 긴 끈을 돌려서 묶고 귀 뒤로 내렸다. 상체를 곧게 펴 의젓한 자세의 신체에는 가사를 걸쳤으며, 넓게 트인 가슴의 옷깃 사이로 수평적인 내의 자락과 사실적으로 묶은 띠매듭, 그리고 마름모꼴의 화려한 금구 장식이 드러나 있다. 이러한 표현 형식은 팔꿈치에서 삼각꼴로 접혀진 옷주름과 함께 장곡사 금동불도73(1346)로 대표되는 14세기 불상에 흔히 나타나는 특징들이다.

　　중생들을 지옥의 고통에서 구제한다는 구세주로서의 성격

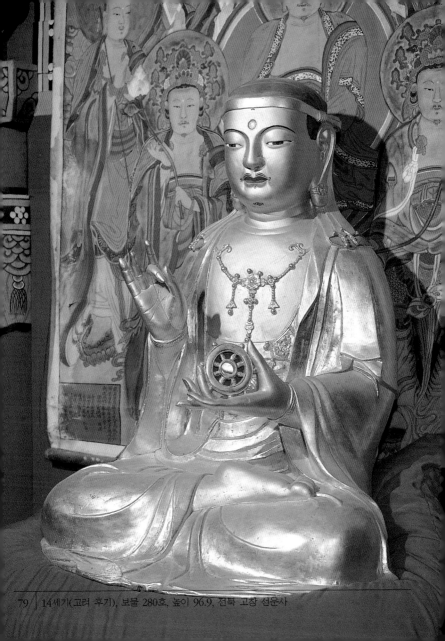

때문에 지장보살의 지물로는 보주나 석장錫杖이 일반적이지만
여기서는 오른손으로 아미타구품인의 수인을 맺고 왼손에 보
주 대신 법륜法輪을 쥔 점이 특이하다. 보주와 법륜은 모두 부
처의 진리와 법을 상징하므로 그 성격이 다를 바 없다.

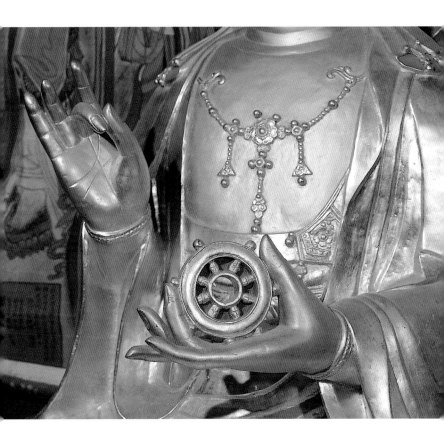

수인과 법륜

금동관음보살좌상 金銅觀音菩薩坐像

티베트 밀교의 속칭인 라마교Lama는 유달리 의식과 장엄을 강조하기 때문에 그 미술은 화려하고 금빛 찬란하며 관능적이고 섬세한 점이 특징이다.[참고] 라마 양식은 중국으로 유입되면서 다소 변화를 거치게 되는데, 라마 양식이 본격적으로 전해진 원대元代의 라마 양식 불상의 경우 티베트와 양식적으로 별다른 차이가 없지만 거침없고 관능적인 표현이 점차 절제되면서 보다 부드럽고 내적인 중국 양식으로 변모된다. 이처럼 중국화된 라마 양식은 앞에서 살펴본 현실적인 비례와 귀족적 풍모의 사실적인 양식과 함께 고려 말과 조선 초에 걸쳐 크게 유행하게 된다.

금강산에서 출토된 이 금동불은 이러한 라마 양식의 수용과 전개 과정을 보여 주는 대표적인 작품이다. 턱이 좁은 자그마한 얼굴의 정적인 표현, 화려한 꽃 모양 입식立飾이 달린 보관, 구불구불하게 꺾여 올라가는 리본 모양의 관대, 큼직한 원형 귀걸이, 가느다란 허리, 영락으로 뒤덮힌 신체, 양 어깨에 걸쳐서 팔을 휘감아 아래로 드리워진 천의, 세 겹의 앙련이 서로 엇갈리게 배치된 대좌 등 이 보살상의 화려하고 정교한 세부 표현과 뛰어난 균형 감각은 중국의 라마 양식 보살상에서 그 연원을 찾을 수 있다.

참고. 티베트의 라마 양식 금동불, 17세기, 화정박물관

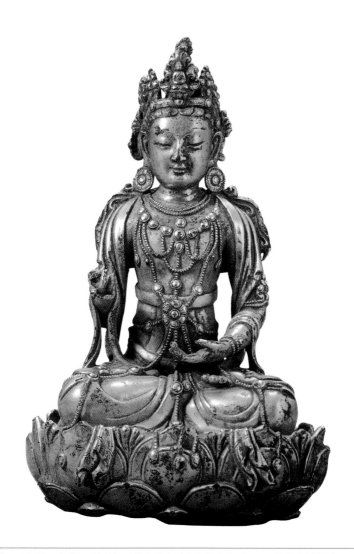

| 14~15세기(고려 말~조선 초), 강원도 회양 장연리 출토, 높이 18.1, 국립중앙박물관

금동대세지보살좌상 金銅大勢至菩薩坐像

불교 교리의 핵심은 지혜와 자비에 있다. 지혜의 상징인 세지보살은 자비의 상징인 관음보살과 함께 아미타불의 협시로서 많이 조성되었는데 흔히 보관에 새겨진 정병을 그 표식으로 삼는다. 라마 양식의 이 금동불은 보관에 정병이 있어 세지보살이 분명하지만 오른손에 경책經冊이 올려진 연꽃을 쥐고 있는 도상은 처음 보는 형식이어서 그 의미를 알 수 없다. 앞의 관음보살상^{도80}보다 약간 작지만 양식이 같고 또 같은 장소에서 나온 것으로 알려져 있어 이 두 금동불은 아미타삼존불의 좌우 협시로서 조성되었을 가능성이 없지 않다.

이 보살상은 뾰족하게 솟은 보관의 꽃 모양 입식 끝에 둥근 장식이 달려 있고 허리가 더 가늘어졌으며 또 내의 상단이 가슴까지 올라와 있다는 부분적인 차이점을 제외하고는 앞의 관음보살상과 형식이 같다. 역삼각형의 이국적인 얼굴과 부은 듯한 눈, 가느다란 허리, 작은 연주문連珠文으로 이루어진 정교한 영락 장식으로 뒤덮인 신체, 화려한 보관과 세 겹의 연꽃으로 이루어진 대좌의 형식 등 두 불상은 구별하기 힘들 정도로 조각 기법이 흡사해서 마치 한 조각가가 만든 듯한 느낌을 준다.

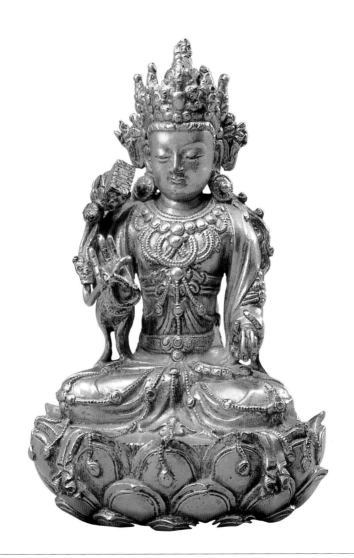

| 14~15세기(고려 말~조선 초), 보물 1047호, 전 강원도 회양 장연리 출토, 높이 16, 호림박물관

금동관음보살좌상 金銅觀音菩薩坐像

이국적인 조형 감각을 보여 주는 라마 양식의 보살상들은 외래 양식을 충실하게 반영한 것이 대부분이지만 이 가운데에는 한국적인 변형이 자연스럽게 진행된 것도 있다. 보관 정면에 화불이 있고 오른손으로 연꽃 봉오리를 쥔 이 관음보살상은 작은 크기에도 불구하고 비례감과 세부 묘사가 뛰어나며, 군데군데 외래 양식을 한국적인 감각으로 변형시킨 조형 의지가 돋보이는 작품이다.

이 보살상은 기본적으로 라마 양식에 속하지만 얼굴은 둥글고 모가 나지 않았고 뺨과 턱도 통통하게 살이 올라 부드러운 인상을 준다. 가늘게 치켜 올라간 눈과 코도 예리하게 표현되었다. 보관은 기본적으로는 라마 양식이지만 꽃 모양 장식이 가운데로 모여지고 또 훨씬 높아졌다. 신체를 뒤덮었던 영락도 단순화되어 양 무릎 위에 꽃 모양 장식이 있을 뿐이며, 목걸이에 달린 반원형의 치렁치렁한 고리형 장식도 커다란 U자형으로 강조하고 나머지는 과감하게 생략하였다. 어깨에서 걸쳐서 팔을 휘감아 아래로 드리워진 천의 자락의 흐름이 부드럽고 주름이 간략화되었으며, 대좌의 꽃잎 속에 새겨졌던 장식 무늬도 생략되었다. 이러한 얼굴과 세부 표현은 티베트나 중국의 라마 양식 불상에서는 볼 수 없는 한국적인 변형이라 할 수 있다.

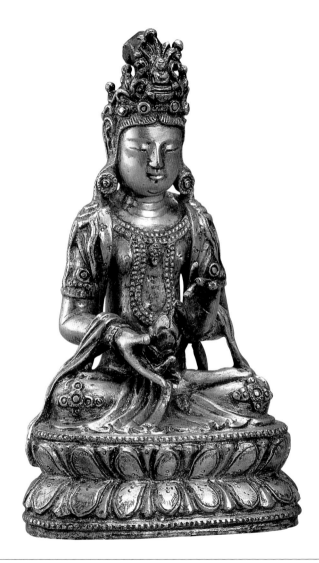

14~15세기(고려 말~조선 초), 높이 9.4, 국립전주박물관(東垣 수집품)

금동관음보살좌상 金銅觀音菩薩坐像

불상의 앉음새는 가부좌가 일반적이지만 보살상은 반가좌, 교각좌交脚坐, 유희좌遊戲坐, 윤왕좌輪王坐 등 앉음새가 매우 다양하다. 이 가운데 윤왕좌는 관음보살이 취하는 자세로, 이 보살상처럼 앉은 자세에서 오른쪽 무릎을 세우고 그 위에 오른팔을 자연스럽게 올려 놓은 뒤 왼손으로 바닥을 짚는 안정된 자세를 말한다. 윤왕좌의 관음보살상은 중국의 송, 원대에 크게 유행하였는데,참고 우리나라에서는 고려 후기와 조선 초기에 걸쳐 주로 불화에서 등장하며 조각에서는 보기 드문 형식이다.

참고. 중국 송대의 윤왕좌 관음보살좌상, 미국 프리어 갤러리

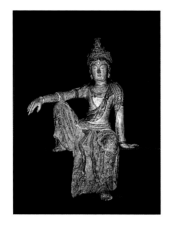

역삼각형의 얼굴과 가늘고 긴 상체, 원형의 커다란 귀걸이, 화려한 영락으로 뒤덮인 신체 등 이 금동불은 기본적으로 라마 양식의 범주에 속한다. 가슴에 U꼴로 늘어진 영락 장식이 허리 부분의 커다란 꽃잎 장식판으로 모아졌다 다시 갈라지는 것도 라마 양식과 같다. 반면 윤왕좌의 앉음새와 함께 끝이 뾰족한 삼각형의 높은 보관과 왼쪽 어깨 위에서 대각선 방향으로 비스듬히 웃옷을 걸친 점은 라마 양식에서는 볼 수 없는 요소들이다. 이 금동불은 한국적인 라마 양식의 전개 과정을 단적으로 보여 주는 귀중한 작품이며 윤왕좌의 특이한 자세를 유기적인 신체 비례를 통해 무리 없이 소화한 조각가의 감각이 돋보이는 수작이다.

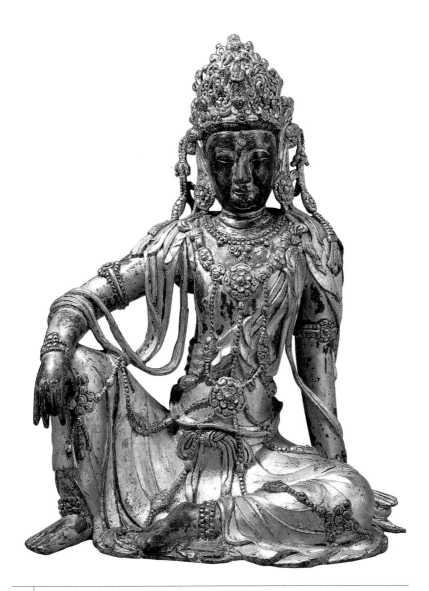

14~15세기(고려 말~조선 초), 높이 38.5, 국립중앙박물관

순금판여래좌상 純金板如來坐像

고려시대와 조선시대에는 금판을 두드리거나 맞새김해서 갖가지 정교한 무늬를 새긴 금속공예품이 크게 발달하였다. 이 순금제의 판불은 금판을 뒤집어 놓고 두드리거나 맞새김하여 부조로 불상을 표현한 다음 끌로 세부를 마무리하고 뒷면을 막아 완성한 것이다. 아마도 불감 형태의 조그마한 갑 속에 넣어 몸에 지니고 다니는 일종의 호신불護身佛로서의 역할을 했던 것으로 생각된다.

촉지인의 수인을 맺고 닷집天蓋 아래에 앉아 있는 불상은 얼굴이 작고 어깨와 무릎 폭이 좁아 위축되어 보이며, 턱이 뾰족한 얼굴은 이목구비가 오밀조밀하게 표현되어 민예적인 소박한 표정을 자아낸다. 반면 가운데가 뾰족하고 양쪽으로 구부러진 이마의 머리 선과 대의를 우견편단으로 착용했지만 오른쪽 어깨에 반달 모양으로 옷자락이 걸쳐진 점, 여래상이면서도 팔찌를 착용한 점, 그리고 아래위로 연속 구슬무늬가 둘러져 있고 연꽃잎이 대칭으로 맞붙은 대좌 등은 지금까지 볼 수 없었던 새로운 표현이다. 동그란 꽃무늬와 식물 줄기가 가득 맞새김된 키 모양 광배는 라마 양식에서 흔히 나타난다. 뒷면에는 '南善人辛丑正月日金□□'라는 짤막한 명문이 새겨져 있는데, 여기서 '신축'은 불상의 양식에 비추어 1361년 내지는 1421년 중의 하나이다.

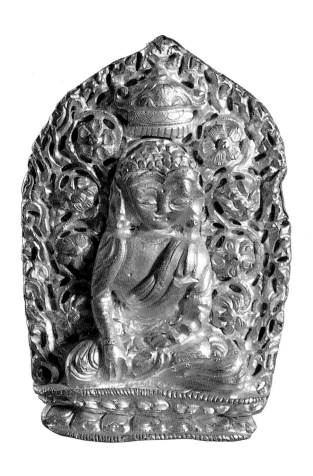

1361년 또는 1421년(고려 말~조선 초), 전북 익산 출토, 높이 5.1, 국립전주박물관

선운사 금동보살좌상 禪雲寺金銅菩薩坐像

고창 선운사의 관음전에 안치되어 있는 이 금동불은 조선 성종대(1469~1494)에 선운사가 왕실의 원찰願刹로 중수되면서 함께 조성된 것으로 알려져 있다. 현재 고창과 부안 지역에는 고려 후기에서 조선 전기에 걸쳐 조성된 4구의 두건 지장보살상이 전해지고 있어 이 지역 특유의 도상과 신앙 형태를 엿보게 한다.

앞의 선운사 도솔암 지장보살상^{도79}의 형식을 이어받았지만 세부 형식과 조각 양식은 판이하다. 전체적인 분위기도 도솔암 불상의 단정하고 엄숙한 모습과는 달리 다소 침울하고 굳은 느낌을 주며 사각형의 비만한 얼굴과 칼로 빚은 듯 경직된 표정에는 조선적인 특징이 완연하다. 신체는 상체가 짧고 무릎이 좁아 둔중한 느낌을 준다. 도솔암 불상과는 달리 머리 전체를 두건으로 감쌌으며, 두건을 묶은 두건 띠도 너무 넓고 끝이 날카롭다. 양 어깨를 덮고 있는 두건 자락은 두 겹의 비늘처럼 도식화되었는데, 이러한 두건 자락의 처리는 선운사 참당암의 석조 지장보살상^{한곳}에서도 나타난다. 가사는 두터워서 몸의 굴곡이 드러나지 않으며, 옷깃 사이로 드러난 가슴은 젖가슴의 윤곽이 전혀 없이 평면적으로 변하였다.

이처럼 신체 표현은 탄력성과 볼륨을 잃었으나 왼쪽 어깨 밑으로 긴 가사 끈과 금구 장식이 유난히 강조되어 부조화를 이룬다. 반면 가사 끈에 연결되어 팽팽하게 당겨진 옷자락과 이 옷자락에 살짝 가려진 가슴의 띠매듭은 사실적으로 표현되어 대조를 이룬다. 이에 걸맞게 무릎의 옷주름도 한쪽 방향으

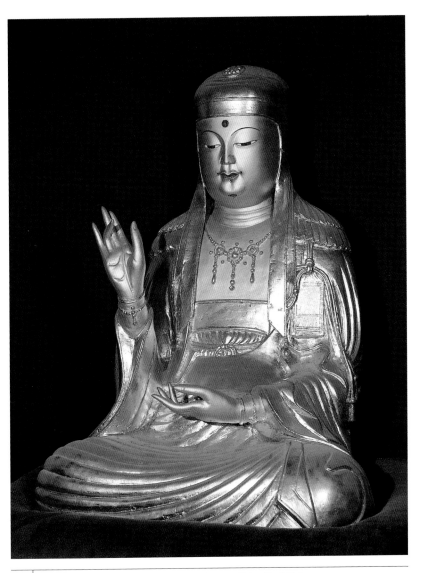

85 | 15세기 전반(조선 초기), 보물 279호, 높이 100, 전북 고창 선운사

로 일률적으로 표현되었지만 힘이 빠져 양식화된 모습이 역력
하다. 지장보살 특유의 지물인 석장이나 보주도 생략되었다.

참고. 선운사 참당암 석조 지장보살상, 조선 초기

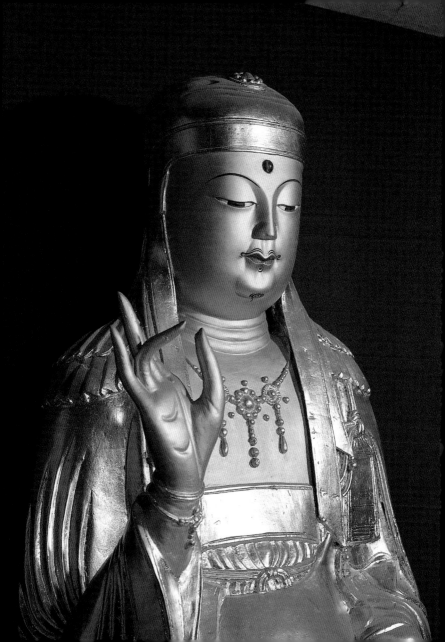

은해사 운부암 청동보살좌상 銀海寺雲浮庵青銅菩薩坐像

　　1392년에 건국된 조선은 불교를 배척하고 성리학적인 이상 사회의 실현을 궁극적인 목표로 삼았기에 상대적으로 조선의 불교 미술은 쇠퇴한 미술로 인식되어 왔다. 그러나 조선 초기에도 모든 계층에 불교 신앙의 뿌리가 깊게 남아 있었는데, 특히 상류층을 중심으로 화려한 불사佛事가 끊임없이 이루어졌다. 이와 함께 전통 양식과 새로운 중국의 명明 양식을 적절히 조화시킨 우수한 불상들이 많이 조성되었다. 조선 초기 불교 조각에서 주목되는 양상으로는 경상북도 일원에서 전해 오는 일련의 보살상들을 꼽을 수 있다. 이들은 화려한 보관과 도포식의 천의, 네모진 얼굴과 굴곡 없는 원통형의 신체를 특징으로 하는데, 은해사 운부암의 금동보살상 역시 이 계보에 속하는 작품이다.

　　얼굴은 고려 말기의 불상보다 커지고 눈썹과 코의 선도 굵고 딱딱해져 근엄해졌다. 이처럼 조선시대에 이르면 거의 모든 불화나 불상의 얼굴은 턱이 넓어져 사각형으로 변한다. 높은 보관은 복잡하고 화려한 식물무늬와 꽃무늬로 이루어졌으며, 좌우 끝에서 구불구불하게 꺾여 올라가는 리본 모양의 관띠에는 라마 양식의 영향이 엿보인다. 보관 중앙의 장식판에 화불이 있어 관음보살임을 알 수 있다. 넓은 직사각형의 하체에 비해 상체가 짧아 비례가 맞지 않으며, 몸 전체에 화려한 영락을 걸쳐 번잡한 느낌을 준다. 왼쪽 어깨 위에서 복부로 내려가는 옷주름에는 시원한 흐름이 남아 있고 섬세한 손은 미묘한 율동을 그린다.

15세기 전반(조선 초기), 보물 514호, 높이 102, 경북 영천 은해사 운부암

문경 대승사 금동관음보살좌상

聞慶大乘寺金銅觀音菩薩坐像

관음보살은 고려 말과 조선 초에 이르러 여래상과 거의 같은 비중의 신앙 대상이 된다. 이에 따라 다른 보살상들도 점차 여래적인 요소를 갖추게 되는데 그 단적인 예가 여래의 옷차림을 한 보살상의 등장이다.

이 금동보살상은 장륙사 건칠관음보살좌상,[도113] 파계사 목관음보살좌상,[도124] 은해사 운부암 청동관음보살좌상[도86]과 함께 조선 초기에 경상북도 지역에서 유행했던 일련의 보살상 양식을 대표하는데, 세부 형식면에서 앞의 운부암 관음보살상과 좋은 비교가 된다. 사각형에 가까운 얼굴과 근엄한 표정, 굴곡 있는 어깨와 건장한 체구, 대의의 착용 방식, 어깨 위에 물결 모양으로 드리워진 수발垂髮, 보관과 관대의 형태, 가슴과 복부 및 양 무릎 위의 영락 형태, 복부의 수평적인 옷자락과 단정한 띠매듭, 왼쪽 발목 아래의 나뭇잎 모양 옷자락 등에서 두 보살상의 너무나 흡사한 모습을 발견할 수 있다. 반면 운부암 관음보살상에 비해 신체의 볼륨이 약화되고 옷주름도 다소 경직된 점, 보관의 장식 돌기가 없어지고 관띠가 평면적으로 변한 점, 어깨의 영락이 옷 속에 감추어진 점 등에서 다소의 차이점이 엿보인다. 지나치게 길어진 상체의 균형을 맞추기 위해 상체를 양분하는 지점에 치마의 상단 자락을 표현한 점도 다르다.

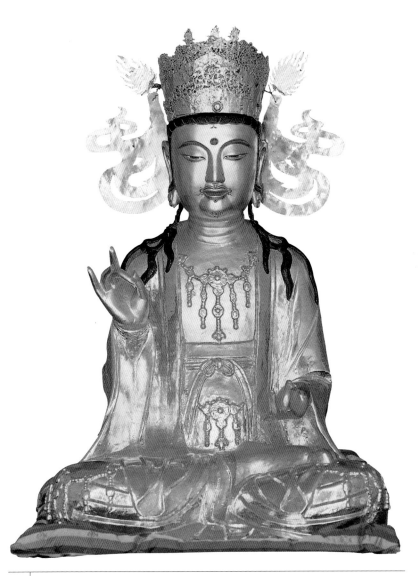

87 | 15세기 후반(1516년 개금, 조선 초기), 보물 991호, 높이 90, 경북 문경 대승사

금동석가여래삼존상 金銅釋迦如來三尊像

성리학의 국가 이념에도 불구하고 조선 초기에는 왕실 내부에서조차 불교 신앙이 계속되고 있었다. 이 금동불은 이런 당시의 사정을 대변하는 귀중한 예로서 수종사 오층석탑의 초층 탑신初層塔身에서 발견된 금동 사리기^{참고} 속에 안치되어 있었다. 본존불 속에서 나온 발원문에 의하면 삼존불은 수종사가 창건된 1459년에서 1493년 사이에 성종成宗(1469~1494 재위)의 후궁들이 왕과 왕자·왕녀들을 위해 발원하여 조성한 것으로 밝혀졌다. 한국의 사리 장엄구는 시대에 따라 다양한 변화상을 나타내지만, 이처럼 석탑 속에 사리기와 함께 불상을 납입하는 것은 통일신라 초기부터 시작된 오랜 전통이다.

삼존불은 본존 석가여래좌상과 반가사유보살상 및 두건 지장보살상으로 구성되었는데 특히 반가사유상의 자세가 통식과는 달리 왼다리를 올려 놓은 점이 흥미롭다. 석가불은 얼굴이 크고 넓적하며 괭이 모양의 육계 꼭대기에 계주髻珠가 달려 있는데, 이러한 육계 정상의 구슬 장식은 국내에서는 처음 나타나는 예이다. 반면 불상의 조형은 궁정 양식이라고 부르기에는 미흡한 점이 많다. 상체에 비해 하체가 다소 빈약하며, 목이 짧아 움추린 듯한 느낌을 주고 옷주름도 힘이 없어 전체적인 안정감이 떨어진다. 불상의 바닥에는 '시주명빈김씨施主明嬪金氏'라는 명문이 새겨져 있다.

참고. 수종사 오층석탑
내 발견 금동 사리기

1459~1493년(조선 전기), 경기도 남양주 수종사 팔각오층석탑 내 발견, 본존 높이 13.8, 국립중앙박물관

금동여래좌상 金銅如來坐像

수종사 석탑에서는 옥개석과 기단 중대석에서도 수많은 금동불들이 발견되었다. 이 가운데 앙련과 복련이 대칭적으로 맞붙은 라마풍의 대좌 위에 가부좌한 금동비로자나불상^{참고}은 대좌 바닥에 명문이 새겨져 있어 이들 불상이 인조 6년(1628) 인목대비仁穆大妃 김씨가 발원한 23구 중의 일부로 밝혀졌다. 이처럼 수종사 금동불들은 절대 연대가 있을 뿐 아니라 조선 전기와 후기의 양식을 일목요연하게 보여 준다는 점에서 매우 중요하다.

이들은 한결같이 머리가 지나치게 커진 반면 손이 매우 작고 하체도 빈약하여 균형을 잃었으며, 신체는 대충 면을 잘라낸 듯 단순화된 옷자락으로 덮여 있어 부피감을 느낄 수 없다. 특히 고개를 숙이고 허리를 구부려 움추린 듯한 자세는 종교 조각이 갖추어야 할 이상적인 숭고미가 상실된 모습이다.

참고. 비로자나불상 바닥의 명문

그러나 거의 사각형에 가까운 얼굴과 활짝 웃는 듯한 순박한 표정은 조선 후기 양식으로 이어지는 전조를 나타낸다. 이러한 특징들은 민중 불교로 전환되는 조선 후기에 이르면 순박하고 투박한 형태의 불상 양식으로 정립된다.

1628년(조선 중기), 경기도 남양주 수종사 팔각오층석탑 내 발견, 높이 10내외, 국립중앙박물관

철불

철불은 금동불보다 제작 공정이 훨씬 까다로운 단점이 있지만 한편으로는 비용이 적게 들고 짧은 시간에 제작이 가능하다는 장점이 있다. 금동불의 주조에 필요한 청동과 밀랍의 경우 수요가 충분치 못했을 뿐만 아니라 값비싼 재료였기 때문에 재력가의 뒷받침이 없거나 공급이 부족할 경우에는 다른 재료를 구할 수밖에 없었을 것이다. 그러나 이를 대체한 철은 쉽게 산화되어 금동불보다 내구성이 약하고 구리보다 유연성이 떨어져 주물에 실패할 위험이 크다. 또 굳으면 질감도 매우 거칠어져 금동불보다 정교성이 떨어지기 마련이다.

철불의 주조에는 일차적으로 기존의 금동불 주조법이 뒷받침되었겠지만 밀랍을 전혀 사용하지 않는다는 점에서 획기적인 주조 기법이라 할 수 있다. 금동불은 흙으로 대체적인 형상을 만들고 여기에 밀랍을 입혀 정교하게 조각하여 기본틀로 삼지만, 철불은 소조불塑造佛처럼 흙으로 실제 모습을 그대로 조각하여 원형으로 활용한다. 이 원형 위에 다시 점토를 발라 마치 석고본을 뜨듯이 여러 조각으로 나누어 틀을 떠낸 다음 이를 서로 결합하여 바깥틀로 삼는다. 주조하고자 하는 불상의 두께만큼 기본틀의 표면을 깎아 내어 안틀內型로 삼고 여기에 이미 떠낸 바깥틀을 씌워서 움직이지 않도록 단단히 고정시킨 다음 안틀과 바깥틀 사이의 틈새로 쇳물을 부어 넣는다. 이때 여러 조각으로 결합

한 바깥틀의 틈새로 쇳물이 스며 나와 마치 용접 자국 같은 흔적을 남기게 된다. 마지막으로 모든 주물 공정이 끝나면 표면에 두껍게 옻칠을 한 뒤 금박을 입혀 마무리한다.

우리나라의 철불은 통일신라 후기부터 고려 초까지 일정한 시기에 집중되어 있다. 철불이 처음 등장하는 시기에 대해서는 학자에 따라 이론이 있지만 현재 전하는 대부분의 철불들은 통일신라 하대인 9세기 이후에 제작된 것이다. 이처럼 중앙 정치의 기반이 흔들리고 지방 호족 세력이 대두하던 시기에 철불이 대거 등장하는 것은 구리의 부족과 철의 양산, 불교의 대중화가 이루어지는 당시의 시대 상황과도 결코 무관하지 않겠지만, 무엇보다 큰 이유는 구리의 공급난 때문일 것이다. 철은 지방 호족들이 무기 제작을 위해서 항상 준비했던 금속이었던 만큼 구입이 쉽고 또 금동불보다 적은 비용으로 대형 불상을 만들 수 있다는 점에서 매력적인 조각 재료였을 것이다. 현재 남아 있는 대부분의 철불이 여래상이고 또 규모도 매우 커서 법당의 주존으로 봉안된 것으로 추정되는 사실도 이를 뒷받침한다.

여러 가지 정황에 비추어 중국의 철불은 당나라 때 많이 제작된 것으로 생각되지만 당 무종(841~846)의 폐불 정책으로 대부분 파괴되고 현재는 12세기 송대의 것과 원·명대의 것이 전하고 있을 뿐이다. 반면 일본에서는 13세기 가마쿠라鎌倉시대에 이르러서야 비로소 철불이 제작되기 시작한다. 이처럼 한국의 철불은 비교적 제작 시기가 이를 뿐 아니라 주조 기술도 뛰어나 동양조각사상 주목할 만한 위치를 차지하고 있다.

철조여래좌상 鐵造如來坐像

한국의 철불 가운데 가장 아름답고 주조가 완벽한 작품으로는 단연 보원사지 철불이 손꼽힌다. 석굴암 본존불을 빼닮은 이 철불은 충남 서산군 운산면에서 옮겨 왔다고 한다. 따로 주조해서 끼웠던 두 손은 없어졌지만 촉지인의 수인이 분명하며, 밝게 미소짓는 원만한 얼굴에 체구가 장대하며 터질 듯한 양감이 돋보인다. 우견편단의 옷차림과 가부좌한 무릎 중앙의 부챗살 모양 옷주름도 석굴암 본존불과 똑같다.

이 철불의 조성 시기에 대해서는 통일신라 8세기 설, 9세기 설, 고려시대의 복고 양식으로 보는 설 등 아직 의견이 분분하다. 머리는 통일신라시대의 여래상에서는 보기 힘든 민머리이고 낮은 육계 가운데에 둥근 구멍이 뚫려 있다. 이 구멍은 주물 자국이거나 아니면 계주 구멍일 가능성이 높다. 자비로운 얼굴은 체구에 비해 작고 두 귀는 길게 활처럼 휘었는데, 이는 얼굴이 크고 귀가 작게 표현되는 8세기 불상과 구별되는 특징이다. 터질 듯한 팽만감과 당당한 어깨, 그리고 넓은 무릎 폭에서 오는 신체의 장대성長大性은 9세기대의 대형 여래상에서도 간혹 발견된다. 무릎 폭을 특히 넓고 육중하게 하여 신체의 장대성을 강조하고 있으나 비례면에서는 다소 부담스럽게 느껴진다. 이에 비해 8세기대의 여래좌상들은 상체에 비해 하체가 다소 빈약한 느낌을 주지만 전체적인 비례는 매우 안정되어 있다.

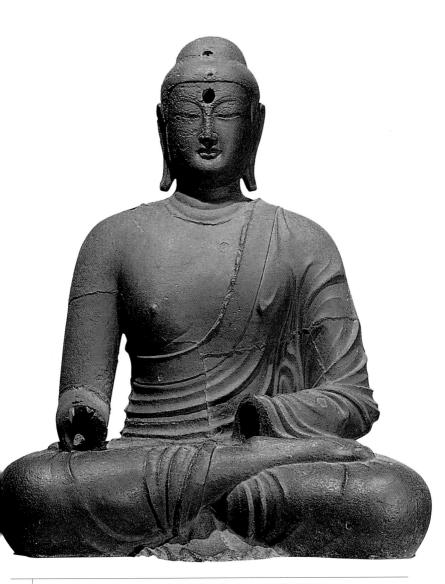

| 통일신라 후기, 전 충남 서산 보원사 터 출토, 높이 150, 국립중앙박물관

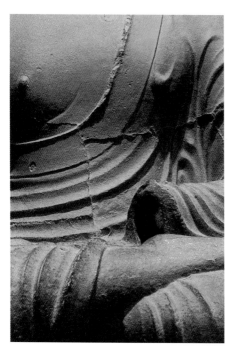

세부. 마치 용접한 듯한 주물
자국과 낮고 높은 골로 이루어진
번파식 옷주름이 뚜렷하다

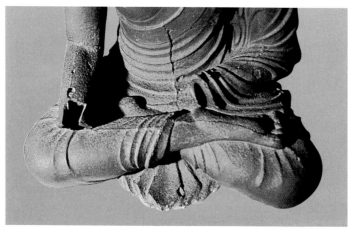

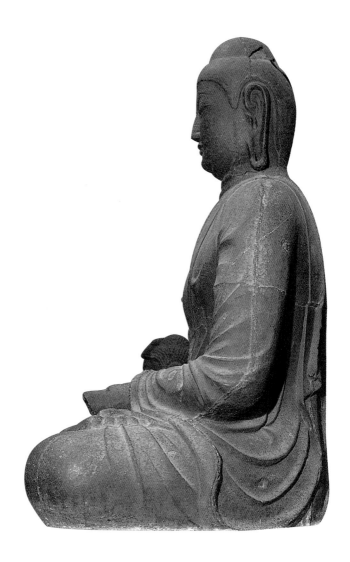

실상사 철제여래좌상 實相寺鐵製如來坐像

 통일신라 후기에는 여러 선종 사찰들이 앞다투어 개창되는데 그 가운데 가장 먼저 성립된 것이 실상사를 본거지로 한 실상산파實相山派이다. 중국에서 선종을 배우고 돌아온 선사禪師들은 지방 호족의 정신적 지주로서 그들에게서 막대한 후원을 받았으므로 이 시기에 들어오면 이전과는 달리 지방에서도 사찰 건립과 불상 조성이 빈번하게 이루어지게 된다. 통일신라시대 철불의 대부분이 선종 사찰에 봉안된 사실도 이러한 사회적 분위기와 무관하지 않다. 이들 선종 사찰에서 조성한 불상들은 이 철불에서도 볼 수 있듯이 수도 경주의 획일적인 중앙 양식과 달리 지방 양식을 띠기 마련이다.

 실상사 철불은 길고 장대한 상체에 비해 가부좌한 하체가 상대적으로 빈약하여 마치 입상 같은 느낌을 준다. 얼굴은 신체에 비해 크고 둥글며, 수평으로 길게 새긴 눈과 짧은 코는 굳은 표정을 자아낸다. 얼굴에 비해 신체는 다소 볼륨이 떨어지지만 층단으로 새긴 대의의 옷주름에는 아직 억양이 있고 흐름도 활달한 편이다. 신체 비례가 어색하고 몸의 양감도 약화되었지만 8세기 조각 양식의 여운이 아직 남아 있어 이 철불은 실상사 창건 당시(828)에 조성되었을 가능성이 크다. 이에 비해 9세기 후반에 만들어지는 대형 불상들은 얼굴이 작은 반면 신체의 장대성이 강조되고 얼굴 표현에서 좀더 친밀감 있고 인간적인 모습으로 변모된다.

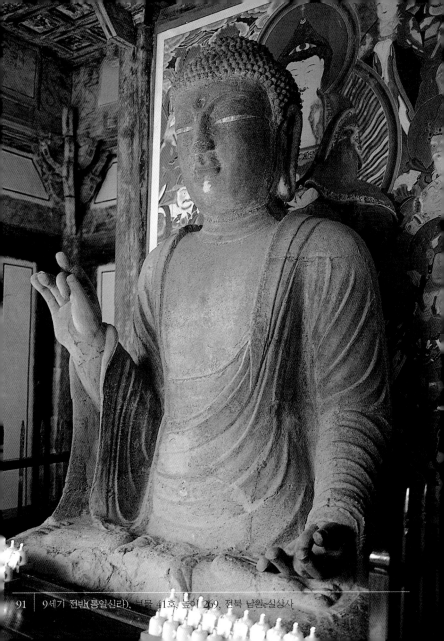

9세기 전반(통일신라), 보물 41호, 높이 269, 전북 남원 실상사

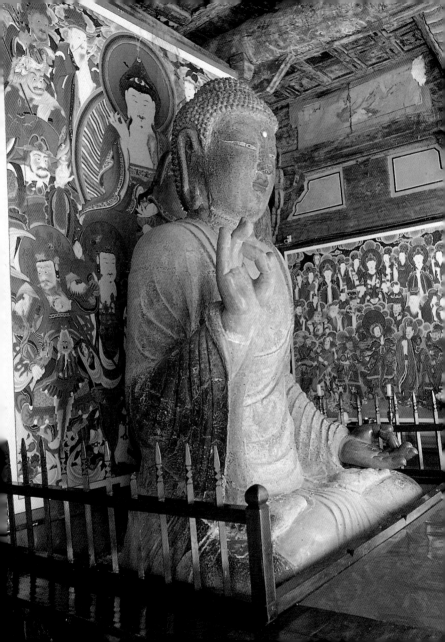

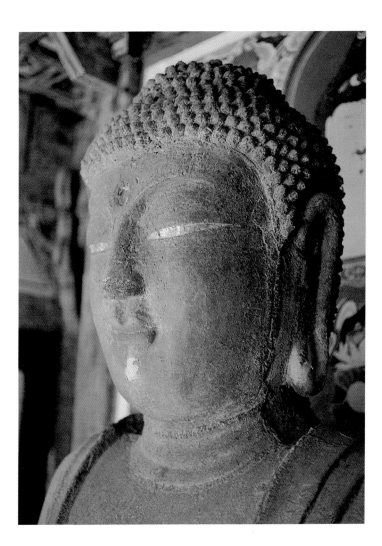

한천사 철조여래좌상 寒天寺鐵造如來坐像

8세기와 9세기를 가늠하는 통일신라 불상의 양식적 편년은 신체의 팽창감을 통한 생동감의 부여와 옷주름을 비롯한 세부 조각의 선각화를 기준으로 삼아 구분짓는 경우가 많다. 흔히 통일신라 하대에 해당하는 9세기 불상들은 신체의 양감이 약화되고 세부 또한 선각화되는 것으로 알려져 있다. 이같은 현상은 일반적인 추세이며 많은 예들을 통하여 확인해 볼 수 있는데, 특히 중앙에서 멀리 떨어진 지방 양식일수록 그 정도가 더욱 현저하다.

그러나 법당의 주존불로 안치되는 대형 불상들의 경우, 특히 수도 경주와 그리 멀지 않은 고신라 지역의 대형 불상에서는 볼륨 있는 신체 조형과 옷주름을 통하여 오히려 신체의 장대성이 돋보이는 예가 있다. 그 대표적인 예가 한천사 철불이다. 한천사 철불의 당당한 체구는 8세기 불상에서 보이는 풍만한 양감의 신체 억양을 통한 팽창감과는 구별되는 장대성에서 비롯된 것이다.

이 철불은 얼굴이 갸름하고 이목구비가 작아 여성적인 모습이다. 신체에 비해 얼굴이 매우 작아진 반면 체구는 장대하고 허리가 매우 길다. 무릎 폭도 넓고 육중하여 안정적이다. 9세기대의 불상들은 한결같이 얼굴이 작고 장대화되는 경향을 나타내지만 한천사 철불은 그 정도가 심한 편이다. 우견편단으로 걸친 대의의 옷주름은 번파식으로 새겨 억양이 있으며, 어깨와 팔의 옷주름은 유연한 반면 가부좌한 하체의 옷주름은 흐름이 활달하다. 머리의 육계는 손상되었는데 원래는 민머리

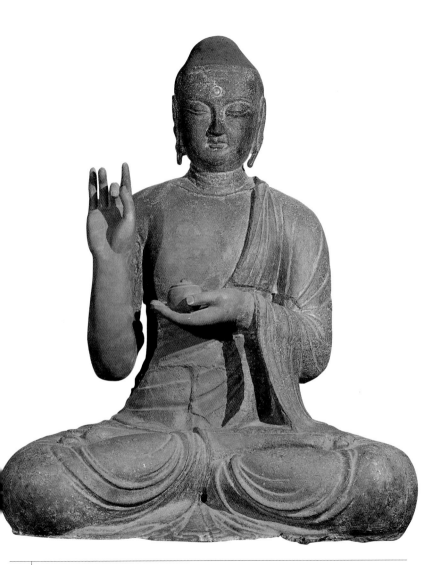

9세기 후반(통일신라), 보물 667호, 높이 147, 경북 예천 한천사

가 아니라 흙으로 빚은 나발을 따로 붙였던 것으로 보인다. 왼손과 가슴의 오른쪽 부분은 수리된 것으로, 현재 약단지를 든 설법인의 약사여래상으로 복원되었지만 팔의 각도로 보아 조성 당시에는 지권인의 수인을 맺은 비로자나불이었을 가능성이 크다.

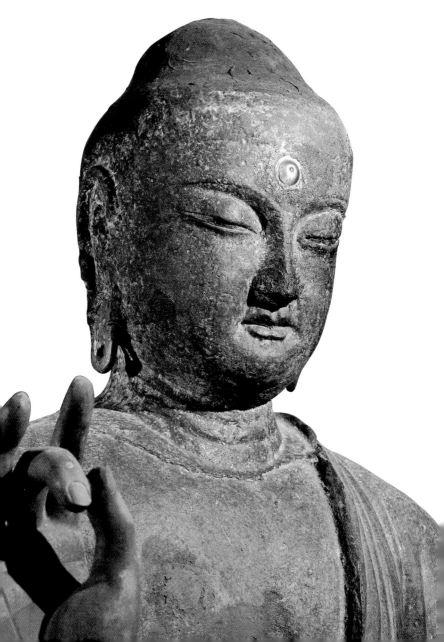

보림사 철조비로자나불좌상 寶林寺鐵造毘盧遮那佛坐像

통일신라 후기에 유행하는 철불과 비로자나불은 선종 사찰과 밀접한 관계가 있는데 이 가운데에는 명문이 있어 조성 연대와 배경을 알려 주기도 한다. 그 대표적인 예가 선종 구산 禪宗九山의 하나인 가지산파迦智山派가 개창되었던 보림사의 철불이다. 철불의 왼팔 뒷면에는 헌안왕憲安王 때(858) 김수종이 왕의 허락을 받아 불상을 조성했다는 명문이 주조되어 있다. 이 명문을 통해 볼 때 신라 하대의 불상 조성이 국가적으로 엄격히 제한되었음에도 불구하고 지방 유지가 사재를 들여 조성할 정도로 전국적으로 확산되었음을 짐작할 수 있다. 그래서인지 이 철불은 유난히 지방 양식의 특징이 뚜렷이 나타난다. 이 경우의 지방 양식이란 특정한 미술 양식이라는 의미보다는 중앙 양식에서 벗어난, 그러면서도 대중의 정서에 부합되는 민예적인 친밀감이 느껴지는 양식을 말한다.

계란형의 얼굴은 비만해졌고 이마가 유난히 좁으며, 편평한 콧잔등과 사다리꼴의 두드러진 인중에서 딱딱하면서도 굳은 표정이 역력하다. 귀도 마치 고드름이 녹듯이 힘없이 늘어져 있다. 좁은 어깨와 밋밋한 가슴, 힘을 잃고 후줄근히 드리운 옷자락, 지나치게 작아 비례가 맞지 않는 지권인의 수인 등 전반적으로 이 철불은 생동감과 사실성이 떨어지고 추상화되어 있다. 비슷한 시기에 조성된 신라 지역의 대형 불상들이 신체의 장대성을 강조하는 것에 비하면 토착화된 모습이 역력하며, 대의의 목깃이 양 어깨 위에서 가슴 중앙으로 모여 V꼴을 이루는 것은 8세기에서는 찾아볼 수 없는 새로운 특징이다.

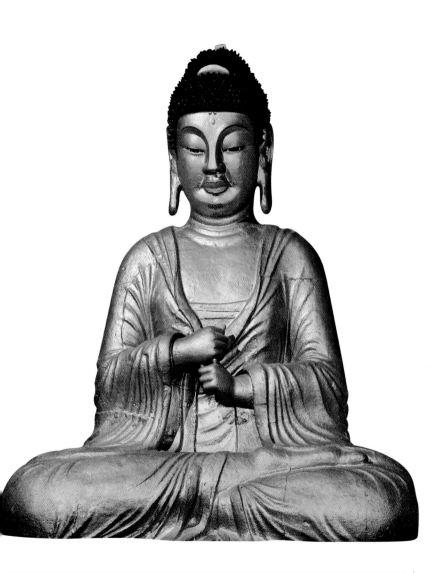

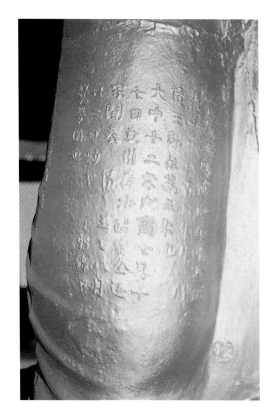

◀ 명문

當成佛時釋迦如來入滅
後一千八百八年耳此時
情王卽位第三年也
大中十二年戊寅七月十
七日武州長沙副官金遂
宗聞奏 情 王王八月
卄二日勅下令口躬弁不
覺勞困也

불상이 완성된 것은 석가여래가
입멸한 뒤 1808년 되는 해로,
이때는 정왕이 즉위한 지 3년
되는 해이다. 대중 12년(858)
무인 7월 17일에 무주 장사의
부관이던 김수종이 불상 만들
것을 왕에게 간청하였는데
헌안왕(情王)이 8월 22일에
만들도록 허락하니
힘든 줄도 몰랐다.

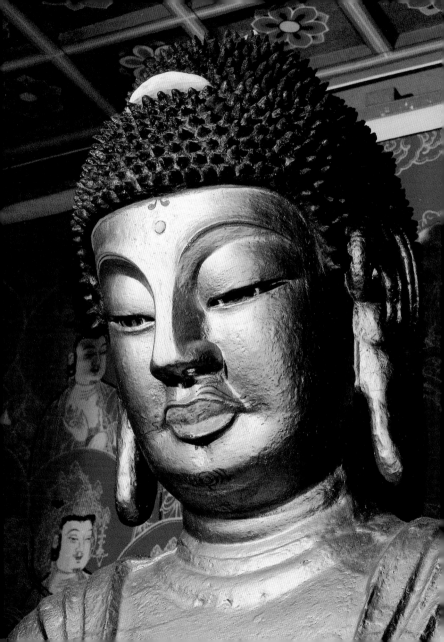

도피안사 철조비로자나불좌상

到彼岸寺鐵造毘盧遮那佛坐像

보림사 철불[도93]과 함께 절대 연대를 알 수 있는 9세기의 주요한 철불로, 철로 만든 대좌까지 갖추고 있다. 일반적으로 철불의 대좌는 돌로 제작하는데 이처럼 대좌까지 철로 만든 경우는 지금까지 알려진 것으로는 유일하다. 불상의 뒷면에 새겨진 명문에는 무려 1,500명의 신자居士들이 결성하여 이 불상을 만들었다고 기록하고 있다. 통일신라 하대에 지방 민중들이 대규모 조직을 만들어 불상을 조성할 정도로 불교가 민중 속에 널리 퍼져 있었음을 보여 주는 귀중한 사료이다.

보림사 철불과 비교해서 얼굴이 유난히 작아졌고 전체적으로 보아 움츠린 모습은 아니지만 신체도 더 빈약해진 느낌이다. 갸름한 얼굴은 이목구비가 모두 작고 섬약해져 지금까지 보았던 숭고한 표정의 얼굴과는 달리 민예적인 친밀감을 느끼게 한다. 머리는 나발이 뚜렷하고 육계의 윤곽도 불분명하다. 신체는 볼륨이 약화되어 전혀 억양이 없으며 지권인을 맺은 두 손도 아주 작아서 균형을 잃은 모습이다. 평면적인 신체는 일률적인 옷주름으로 뒤덮혀 있다. 마치 얇은 판자를 잇대어 놓은 듯 폭이 일정하고 딱딱한 계단식의 옷주름은 통일신라 말기와 고려 초기의 불상에서 흔히 나타나는 형태와 동일하다. 섬약해진 얼굴과 신체에 비해 대좌는 오히려 당당하고도 화려하다. 단정한 3단 구조에 하단의 연꽃은 잎끝이 예리하게 휘어 올라 귀꽃을 형성하였다. 마치 주변의 실제 인물을 모델로 삼은 듯한 현실적인 얼굴과 신체 비례, 다소 투박한 조각 기법 등에서 지방적인 성격을 엿볼 수 있다.

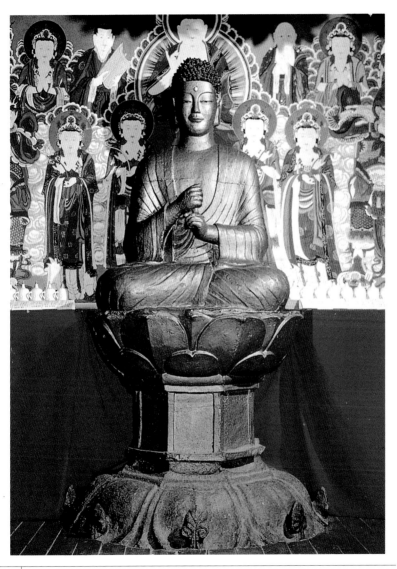

94 | 865년(통일신라), 국보 63호, 전체 높이 184.5, 상 높이 103.5, 강원도 철원 도피안사

▶ 명문

香徒佛銘文幷序
夫釋迦佛晦影歸眞遷儀越世紀世掩色不鏡三
千光皈一千八百六載耳慨斯怪斯彫此全□□
□來哲困立願之唯願卑姓室逐柴椎自擊□
□覺長昏換庸鄙志契眞源怒以色莫朴□見
唐天子咸通六年乙酉正月日新羅國漢州北界
鐵員郡到彼岸寺成佛之侍士□
龍岳堅淸于時□
覓居士結緣一千五百餘人
堅金石志勤不覺勞困

대저 석가불이 모습을 감추고 진리로 돌아가시어
삼천 빛光이 비치지 않은 지가 무릇 1,806년이 되었으니
슬프고도 기이하다…
이에 많은 백성들이 (불상 조성의) 뜻을 내어 세웠다.
당 함통 6년(경문왕 5년, 865) 1월에,
신라국 한주 북쪽 경계의 철원군 도피안사에서
불상을 조성할 시사侍士가 거사를 구하여 1,500여 명과 결연하고,
금석처럼 변하지 않는 뜻을 굳건히 하여 힘쓰니 피곤한 줄 몰랐다.

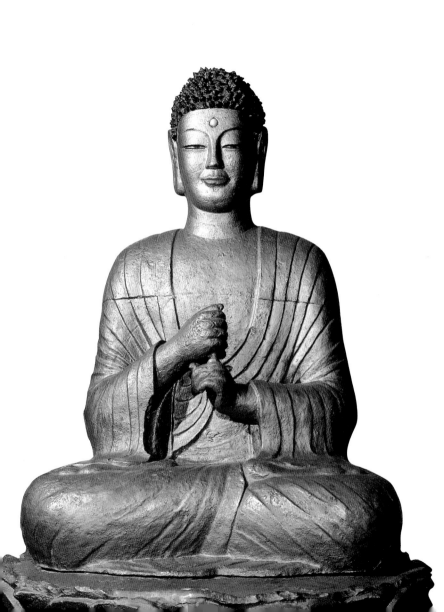

철조비로자나불좌상 鐵造毘盧遮那佛坐像

　　철은 재료의 특성상 구리보다 유연성이 적기 때문에 쇳물을 구석구석까지 곱게 부어 넣기가 힘들 뿐 아니라 굳으면 표면 질감이 매우 거칠어지기 마련이다. 또 쇳물을 부어 넣는 과정에서 서로 짜맞춘 바깥틀이 조금이라도 움직이면 각 부분의 조각이 서로 어긋나기도 한다. 그러나 이 철불은 가슴을 경계로 위아래 두 부분으로 틀을 나누었기 때문에 주물 결함이 발생하지 않았을 뿐더러 표면의 질감도 매끄럽다.

　　머리는 날카로운 나발이 선명하며 육계의 윤곽도 어느 정도 구분된다. 인간적인 모습에 원만한 미소를 머금은 얼굴은 뺨의 굴곡이 선명하고 눈꼬리가 살짝 꺾인 특이한 눈매를 하고 있다. 신체는 양감이 약화되고 어깨가 움츠러들어 당당한 느낌이 줄어든 반면 지권인을 맺은 두 팔의 자세는 사실적이고 손의 비례 또한 알맞다. 우견편단으로 걸친 대의의 옷주름은 9세기 불상에서 성행했던 평행하는 넓은 띠주름으로, 왼쪽 어깨에서 한 번 접혀져서 드리운 가슴의 옷깃을 한 단 높게 조각하여 입체감을 살리고 있다. 가부좌한 무릎 아래로 부챗살 모양으로 주름잡힌 옷자락은 다소 묵중하고 일률적인 느낌을 준다.

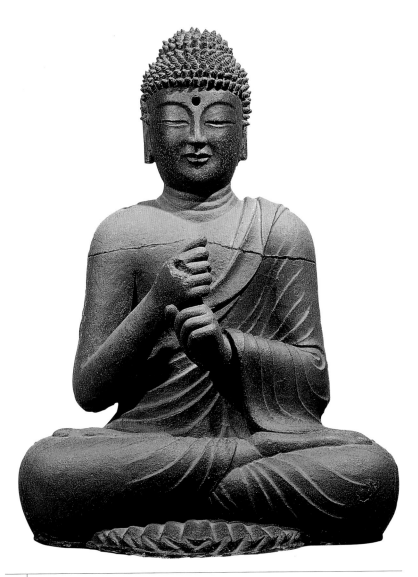

9세기 후반(통일신라), 높이 112, 국립중앙박물관

증심사 철조비로자나불좌상 證心寺鐵造毘盧遮那佛坐像

한국의 철불은 거의 대부분이 여래상이고 크기가 작은 상은 드물다. 이는 대개의 경우 법당의 주존으로 조성되었기 때문인데, 삼존불로 봉안되는 경우에도 본존만 철불로 조성하고 양 협시보살은 소조塑造나 목조 등의 다른 재료를 사용했을 것으로 추정된다. 철불은 제작 공정이 까다롭기 때문에 아주 큰 불상이 아니면 구태여 철을 고집할 이유가 없다. 이 철불은 통일신라 말에서 고려 초기에 걸친 후백제 지역 철불의 성격을 엿볼 수 있는 귀중한 유례로서, 규모는 그리 크지 않지만 얼굴 표현이 사실적이고 신체도 적절한 비례로 균형 잡혀 있다.

작고 갸름한 얼굴에는 이목구비가 사실적으로 표현되었고 짧게 얼굴에 붙은 두 귀의 크기도 적절하다. 머리는 나발이며, 육계의 구분이 불분명해지는 9세기 불상의 대체적인 경향과는 달리 둥근 육계가 높이 솟아 있다. 어깨가 지나치게 넓어 상체는 거의 사각형을 이루고 있으며 하반신도 넓고 당당해서 안정감이 있다. 현실적인 표정의 얼굴과 양감이 현저히 줄어든 신체 조형, 일률적인 옷주름, V꼴로 모이는 목깃, 좌우가 바뀌고 마치 주먹 쥐듯이 표현된 지권인의 수인 등에는 시대 양식이 그대로 반영되어 있다.

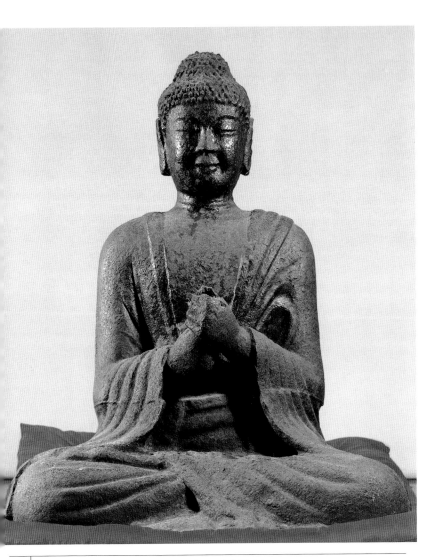

9세기 후반(통일신라), 보물 131호, 높이 90, 광주 증심사

장곡사 철조약사여래좌상 長谷寺鐵造藥師如來坐像

9세기 후반기의 조각은 불상 자체의 생동감과 조형성은 눈에 띄게 약화되는 반면 그 부속물인 광배나 대좌의 조각은 오히려 더 섬세하고 활력에 넘친다. 이와 함께 생기 발랄하고 역동적인 새김에서 신선한 느낌마저 주는 석조 부도浮屠가 크게 유행하게 된다. 조각가의 관심이 공간을 점유하는 3차원적인 원각상에서 평면적인 부조 조각으로 옮겨 가 버린 듯한 이러한 경향은 고려 초기까지 계속 이어진다.

장곡사 철불좌상은 철불로서는 드물게 완전한 석조 대좌를 갖추고 있는데 나무로 된 광배는 후대에 만들어진 것이며, 이목구비가 뚜렷한 둥근 얼굴은 근엄한 표정을 짓고 있으며, 신체는 작고 아담한 편이다. 체구는 균형이 잡혔지만 탄력을 잃었으며 넓은 가슴과 대의의 옷주름도 딱딱한 느낌이 든다. 오른쪽 어깨를 드러낸 우견편단의 옷차림과 발 아래에 부채꼴로 접혀 있는 옷자락은 석굴암 본존불에서 비롯된 형식이다.

불상에 비해 순백색의 화강암으로 조각된 대좌는 오히려 조각이 뛰어나고 화려하다. 대좌는 불상에 비해 매우 크고 높지만, 자로 잰 듯 네모 반듯한 화강암 석재의 치밀한 구성과 매끄러운 표면 구조, 그리고 화려하고 역동적인 연꽃과 안상眼象의 조각이 돋보이는 걸작이다.

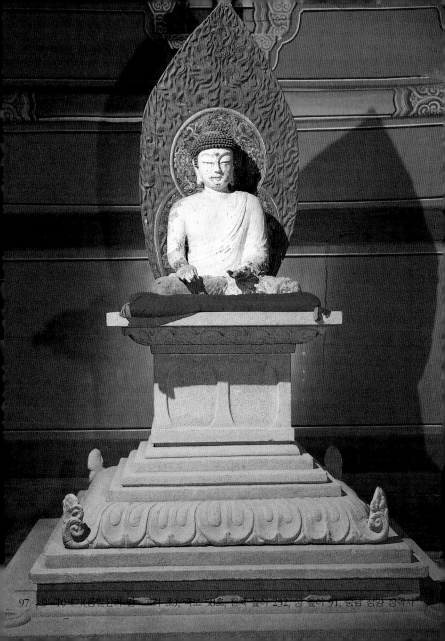

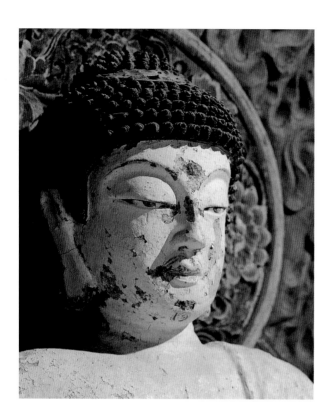

철불

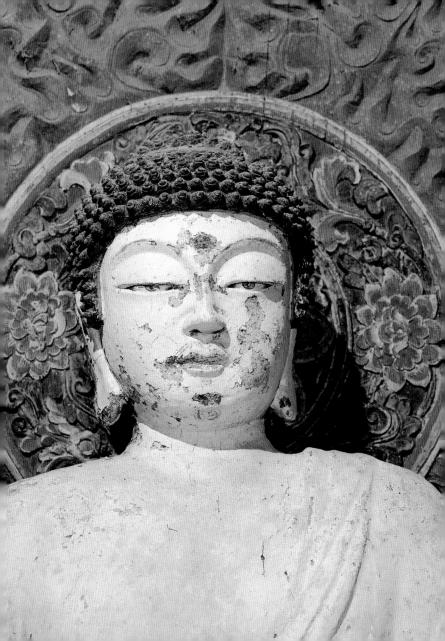

장곡사 철조비로자나불좌상 長谷寺鐵造毘盧遮那佛坐像

앞의 철조 약사불[도97]과 함께 장곡사 상대웅전 안에 봉안된 철불의 하나로, 약사불에 비해 크기가 작고 신체 비례와 세부의 표현 기법도 상당히 떨어진다. 나무로 된 광배는 후대에 만든 것으로 불상과 크기가 맞지 않으며, 대좌 역시 석등의 대석과 간주석竿柱石을 후대에 대좌로 이용한 것이다.

나발의 머리에는 육계가 불분명하며 둥근 얼굴은 이목구비가 빈약하게 표현되어 맥이 빠지고 무표정한 모습이다. 어깨는 지나치게 넓어 부자연스럽고, 우견편단으로 걸친 대의에는 몸의 굴곡과 전혀 관계없는 옷주름이 형식적으로 새겨져 있다. 지권인을 맺은 두 손도 옹색한 느낌을 주는데, 상체에 비해 무릎이 지나치게 낮고 폭이 넓어 균형을 잃었다. 전체적인 인상에서 약사불을 모델로 삼아 조금 뒤에 만든 것으로 생각되지만 마치 괴체적인 벽돌을 포개 놓은 듯 통일성과 생동감을 잃은 모습이다.

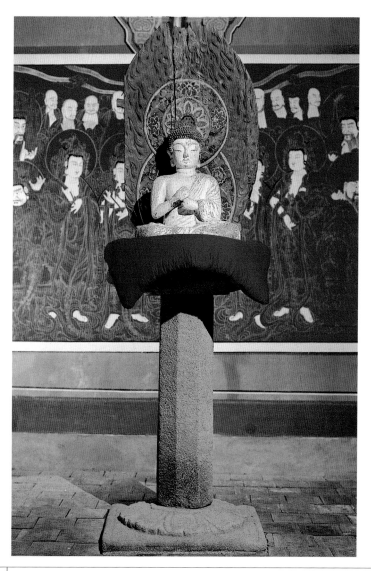

| 10세기(고려 초기), 보물 174호, 전체 높이 226, 상 높이 61, 충남 청양 장곡사

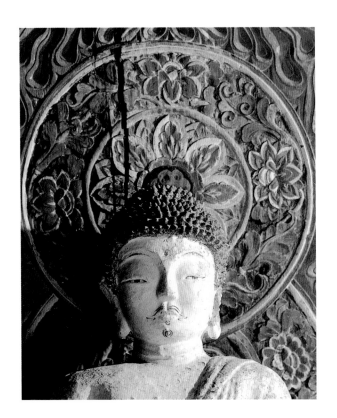

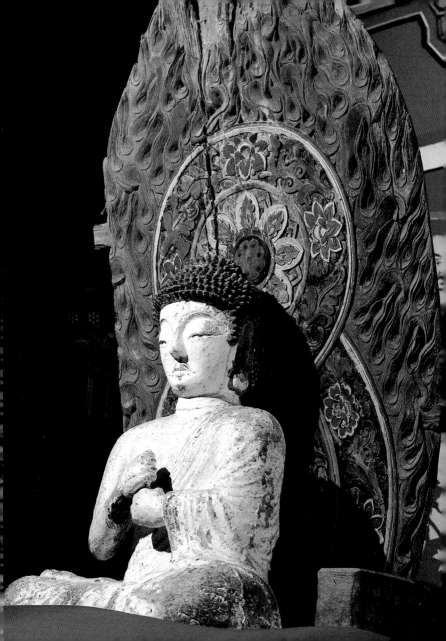

신체는 어깨가 벌어지고 무릎의 폭이 넓어 안정적이지만 통일신라시대에 비해 전체적으로 다소 둔중하고 얼마간 맥이 빠진 모습이다. 특히 건장한 어깨와 팔에 비해 가슴과 허리가 갑자기 줄어들어 비례가 어색한 편이다. 젖가슴의 윤곽 등 상체의 신체 굴곡은 비교적 사실적으로 모델링되었으며 우견편단으로 걸친 대의는 아주 얇아 몸에 밀착되어 있다. 옷주름은 상의 규모에 걸맞게 예리하고 굴곡이 있어 생동감을 주나 다소 간략화되어 추상적인 느낌을 더한다. 상체에 비해 하체의 조각은 간략화되었고 무릎 밑으로 내린 촉지인의 수인도 아주 작다.

이 철불의 양 무릎에는 딱딱하게 굳은 옷칠 흔적이 남아 있어 원래는 불상 전체에 두껍게 옷칠을 한 다음 금을 발라 도금했던 것으로 확인된다. 철불은 어두운 색깔과 거친 표면 구조 때문에 그 자체로는 법당의 주존불로 봉안하기 어려웠을 것이다. 상의 내부에는 두껍고 날카로운 철못이 단을 이루며 촘촘히 박혀 있는데, 이처럼 틀잡이型持用의 보조 철못을 다량으로 사용함으로써 두께가 일정하고 거대한 규모의 철불 주조가 가능할 수 있었을 것이다.

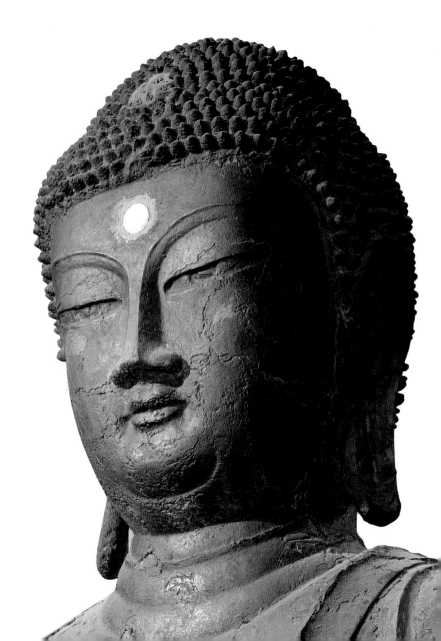

삼화사 철조노사나불좌상 三和寺鐵造盧舍那佛坐像

　　원래 이 철불은 여러 부분으로 파손되어 있었는데 현재의 모습으로 복원하는 과정에서 불상 뒷면에서 좌우가 뒤집혀 주조된 명문이 발견되어 보물로 지정되었다. 명문에서는 철불을 발원한 주체가 승려임을 밝히고 있는데 화엄 사상이 강조되어 있고 또 존상의 명칭을 '노사나불'이라 한 점에서 특히 주목된다. 여기서 노사나불은 불신관佛身觀에 의한 보신불報身佛로서의 노사나불이라기보다는 비로자나불의 약칭으로 쓰인 것 같다. 명문에는 이두吏讀가 사용되었고 한자를 우리말의 어순에 맞추어 배열한 점에서 국어 연구에도 중요한 자료를 제공하고 있다.

　　신라 말의 선종 구산 가운데 강릉과 오대산을 중심으로 성립된 것이 사굴산파闍崛山派이다. 고려 초기 이 일대에서는 부드럽고 인간적인 모습의 독특한 불상 양식이 유행하였는데 삼화사도 당시 사굴산파의 영향권 아래 있던 사찰이었다. 이 철불에 보이는 둥글고 부드러운 얼굴과 단정한 이목구비에서 풍기는 명상에 잠긴 듯한 조용한 분위기는 이 지방 특유의 조형 감각에서 비롯된 것이다. 섬세하게 조각된 얼굴에 비해 신체는 평면적이며 옷주름도 도식적으로 표현되었다. 대의는 통견식으로, 양 어깨에서 내려오는 옷깃이 사다리꼴로 가슴을 드러내는 이러한 형식은 고려시대에 많이 나타난다. 왼쪽 가슴에는 직선적인 옷주름을, 오른쪽 가슴에는 타원형의 옷주름을 새겼고, 허리 중앙에는 리본 모양의 띠매듭을 표현하였다.

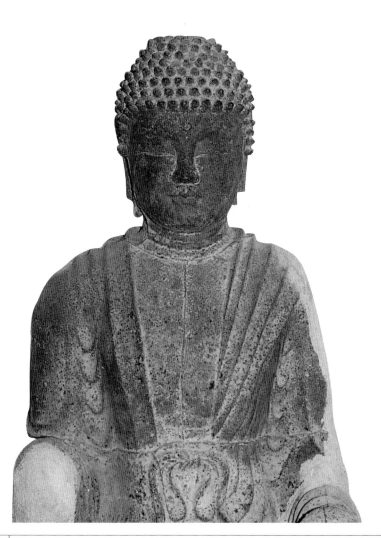

| 10세기(고려 초기), 보물 1292호, 높이 145, 강원도 동해 삼화사

만기사 철조여래좌상 萬奇寺鐵造如來坐像

고려시대 전기에는 특정한 조각 유파를 상정해 볼 수 있을 정도로 지역성이 강한 독특한 양식의 철불이 유행하였다. 이 가운데 하나가 수도 개경과 인접한 경기도 일원에서 집중적으로 만들어진 일군의 철불들^{참고}이다. 이들은 한결같이 길고 가는 상체와 통통하고 둥근 얼굴로 소년같이 생기 발랄한 모습을 하고 있어 다른 지역의 불상과 확연히 구별된다.

만기사 철불은 현재 도금이 두껍게 되어 있어 원래의 모습을 알아보기 힘들지만 고려시대의 중앙 양식을 반영하는 귀중한 예이다. 나발이 뚜렷한 머리에는 높고 둥근 육계가 솟아 있으며, 조성 당시의 모습과는 다른 모습이겠지만 얼굴은 둥글고 통통한 편이다. 상체는 매우 길고 무릎 폭이 넓어 장신형의 비례를 보여 주며, 우견편단으로 착용한 옷차림과 촉지인의 수인, 왼쪽 어깨에 삼각형으로 접혀진 도식적인 가사 자락, 발목 부근에서 접혀진 옷자락 등은 개경 지역의 중앙 양식을 충실히 따른 것이다. 그러나 얼굴에 비해 이목구비가 크고 가슴과 다리 위의 옷주름이 활력을 잃고 딱딱해졌으며 발목 아래의 부챗살 옷주름이 생략되는 등 다소의 차이점이 엿보인다.

참고. 철조 여래좌상,
고려 초기, 경기도 포천 출토, 국립중앙박물관

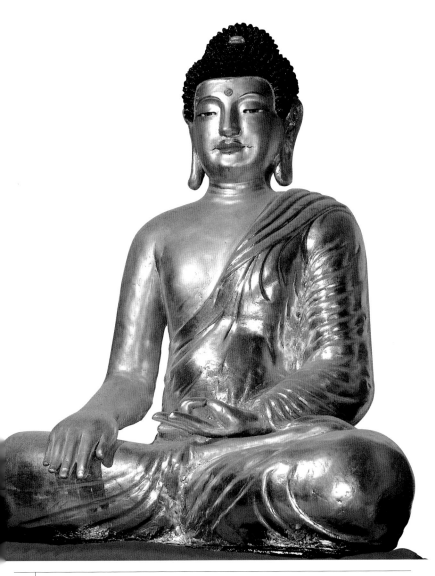

| 10세기(고려 초기), 보물 567호, 높이 143, 경기도 평택 만기사

영천 선원동 철불좌상 永川仙源洞鐵佛坐像

통일신라의 철불은 수도 경주보다는 지방에서 더 많이 조성되었는데 이는 지방 호족의 발흥과 그들의 후원에 힘입었던 선종 구산의 성립과 관계가 깊다. 고려 초에도 이러한 경향은 상당 기간 계속되는데, 지금까지 알려진 고려시대의 철불 가운데 신라 지역에서 만들어진 것으로는 영천 선원동 철불이 유일한 예에 속한다.

이 철불은 마치 라마 양식의 여래상처럼 보이지만 검게 칠한 커다란 눈동자와 둥근 계주 및 불합리한 형태의 두 손은 후대에 덧붙인 것이어서 원래의 모습을 알아보기 힘들다. 사각형의 얼굴은 신체와 어울리는 크기이나 눈썹이 길게 치켜올라가고 입술이 두터워 자비로운 표정과는 거리가 멀다. 머리는 나발이 뚜렷하고 높고 둥근 육계가 솟아 있으며, 삼도가새겨진 목의 오른쪽 부분에는 주물 결함을 땜질하여 수리한자국이 남아 있다. 당당한 어깨와 볼륨 있는 젖가슴, 그리고넓고 팽창된 무릎을 통하여 생동감을 강조하려는 조형 의지가엿보이지만 옷주름이 딱딱한 융기 띠로 새겨져 있어 형식화된느낌이다. 우견편단의 옷차림과 촉지인의 수인, 발목 아래로드리운 부챗살 모양 옷주름 등은 석굴암 본존불의 형식을 따른 것이다.

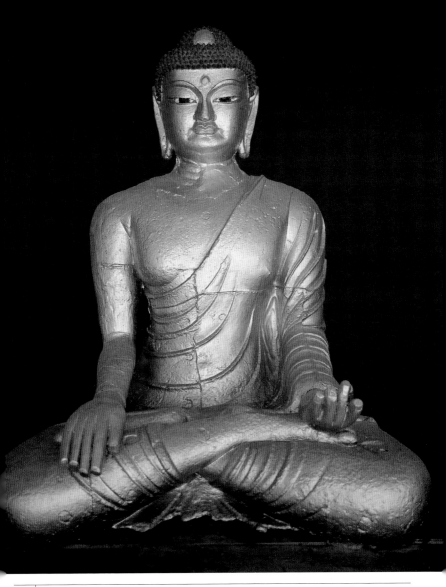

10세기(고려 초기), 보물 513호, 높이 151, 경북 영천 선원동

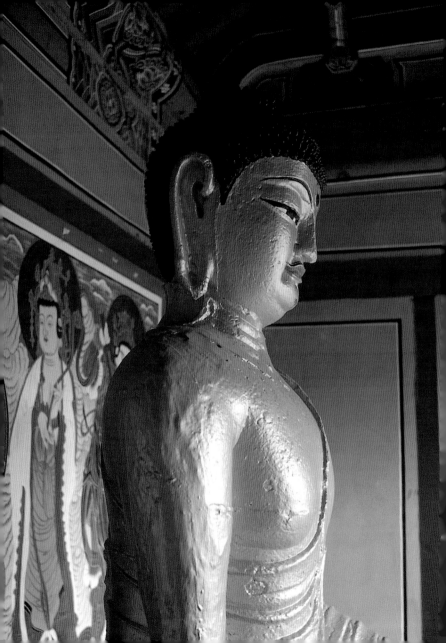

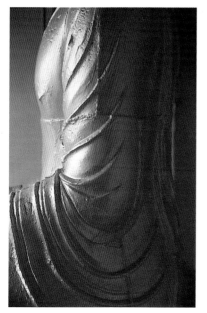

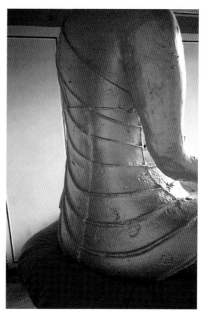

선원사 철조여래좌상 禪院寺鐵造如來坐像

통일신라 말에 조성된 실상사 철조 약사불[도91]의 영향 때문인지 남원 지방에서는 고려시대에 들어와서도 철불이 상당수 조성되었던 것으로 보인다. 그 실례로 선원사와 가까운 곳에 대복사 철불좌상이 남아 있으며, 기록에는 만복사에도 철불이 있었다고 한다. 선원사 철불은 드물게 보는 옷차림과 토착적인 얼굴 표정에서 지역 양식의 특징을 잘 엿볼 수 있다. 전체적으로 당당하고 균형이 잡혀 있지만 추상화되고 주물이 거친 편이다. 귀와 두 손은 보수한 것으로, 팔의 위치로 보아 원래의 수인은 촉지인이었음이 분명하다.

머리는 나발이 뚜렷하고 중앙에 계주가 있지만 육계의 윤곽은 불분명하다. 턱이 좁고 광대뼈가 튀어나온 굳은 표정의 얼굴에는 긴 눈꼬리와 두터운 입술이 특징적이다. 신체는 어깨가 떡 벌어진 건장한 체구이나 양감이 약화되어 평면적으로 변모했으며, 측면관에서 가슴의 양감이 다소 느껴질 뿐이다. 대의는 얇게 통견으로 걸쳤는데, 왼쪽 깃을 오른쪽 깃 위로 여민 형식은 드물게 보는 예이다. 특히 오른쪽 어깨에서 드리워진 옷자락을 곧게 내려뜨리지 않고 가슴의 옷깃 속으로 살짝 여며 넣은 형식은 통일신라 후기의 촉지인 여래상에서 흔히 나타나는 특징이다. 당당한 신체에 비해 옷주름이 맥이 빠져 늘어졌으며 무릎에는 일률적인 옷주름이 대칭적으로 새겨져 있다.

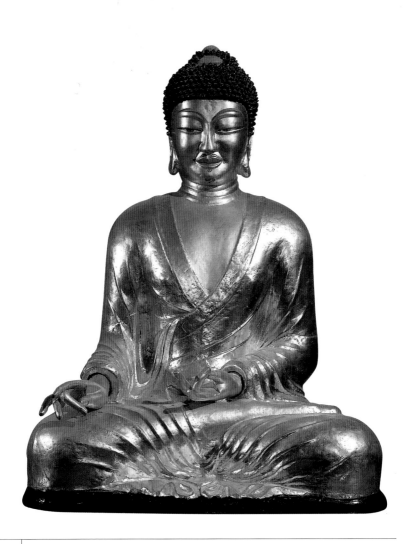

103 | 10세기(고려 초기), 보물 422호, 높이 115, 전북 남원 선원사

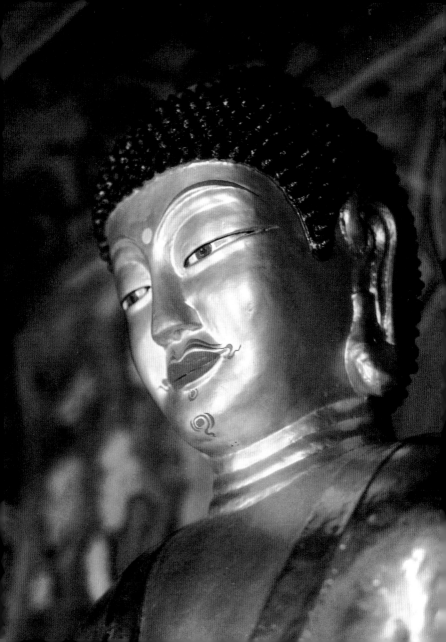

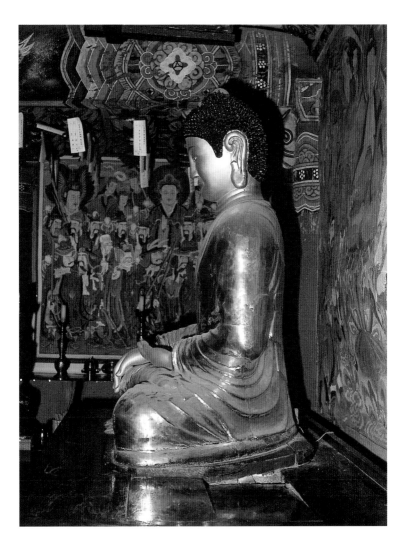

단호사 철불좌상 丹湖寺鐵佛坐像

고려시대 철불은 중앙집권 체제가 완성되고 정치·문물 제도가 완비되는 고려 중기에 이르러 그 수가 급격히 줄어들게 된다. 대신 대형의 금동불이 다시 무대에 등장하고 목불이나 건칠불이 새롭게 유행하기 시작한다. 이같은 현상은 당시 귀족적인 문화 분위기 속에서 제작 공정이 까다로운 철불보다 좀더 고급스럽고 정교한 조각이 가능한 소재가 불상의 재료로 선호되었기 때문으로 생각된다. 중앙집권 체제의 완성으로 든든해진 재정적 후원도 그 중요한 이유의 하나였을 것이다. 이러한 추세 속에서도 특정 지역에서는 여전히 철불에 대한 선호도가 높았음을 보여 주는 예들이 있는데 그 대표적인 작품이 예로부터 철 생산지로 유명한 충주의 단호사 철불좌상이다.

머리의 나발은 지나치게 크고 날카롭게 표현되어 투구를 쓴 듯 묵중하며 중앙에 계주가 있다. 얼굴은 한국의 불상에서는 좀처럼 볼 수 없는 특이한 모습인데 활처럼 길게 눈이 휘어졌고 콧날이 오똑하며 윗입술이 아래로 축 처져 침울한 분위기가 역력하다. 볼륨이 없는 신체는 넓은 직사각형의 하반신 위에 정사각형의 벽돌을 올려놓은 듯 괴체적이고 관념적으로 표현되어 인체 조각으로서의 사실미를 찾을 수 없다. 골이 굵고 편평한 대의의 옷주름도 신체의 굴곡과 무관하게 관념적이고 도식적으로 표현되어 부담스럽다. 발목 아래에 부챗살 모양으로 접혀진 옷자락은 고려 초기 전통의 잔재이다.

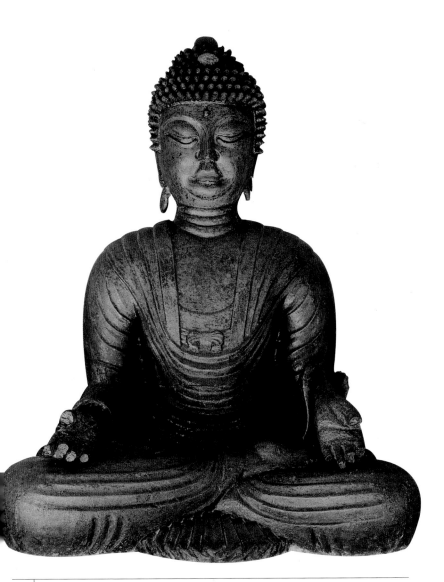

12세기(고려 중기), 보물 512호, 높이 130, 충북 충주 단호사

충주 철불좌상 忠州鐵佛坐像

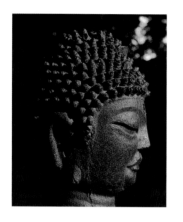

단호사 철불좌상^{도104}과 함께 충주 지역의 같은 불상 제작소에서 만든 것으로 보이는 철불이다. 단호사 철불보다 조금 작지만 얼굴 표정과 조각 수법이 판에 박은 듯 흡사해서, 고려 중기 이후 충주 지역에서는 철불을 중심으로 특수한 지방 양식이 성립된 것으로 볼 수 있다. 그러나 고려시대 불상으로서는 이해하기 힘든 얼굴 표정이나 현실과 동떨어진 관념적인 조각 수법은 단순히 지방 양식의 측면으로만 보기는 어렵다.

이 철불은 단호사 철불과 비교해서 옷주름의 수가 다소 줄어들었다는 차이점을 제외하고는 모든 점에서 닮은꼴을 하고 있다. 뚜렷한 나발의 머리와 장식적인 계주, 침울한 얼굴 표정, 벽돌을 쌓은 듯 괴체적인 신체의 구성, 전체적으로 완전한 좌우 대칭을 이루고 있어 빈틈 없고 관념적인 딱딱한 옷주름 등에서 두 철불은 너무나 흡사하다. 특히 어깨에서 가슴으로 U꼴로 드리워진 계단식 옷주름이나 무릎 윗부분의 골이 깊은 수평 주름 아래로 간략한 수직 주름을 덧붙인 점은 같은 틀에서 찍어낸 듯한 느낌마저 준다.

대의의 옷차림도 이해하기 힘들다. 가슴 좌우에는 폭이 넓은 목깃이 내려오고 그 속에는 내의와 띠매듭이 있어 대의를 도포식으로 걸치고 있음이 분명하다. 그런데 이 대의 자락 위로 복부에서 양 어깨 쪽으로 휘감아 올라가는 또 다른 옷자락이 표현되어 있어 무엇을 나타낸 것인지 이해하기 어렵다.

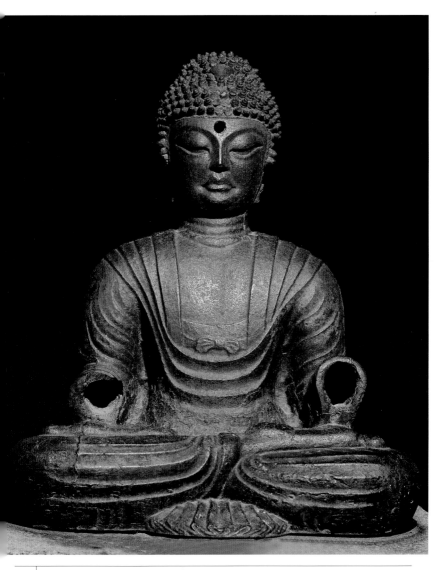

| 12세기(고려 중기), 보물 98호, 높이 98, 충북 충주 대원사

강화 백련사 철아미타불좌상 江華白蓮寺鐵阿彌陀佛坐像

고려 후기의 귀족적인 문화 성향을 반영하는 이른바 단아한 조각미의 불상들은 흔히 고급스럽고 정교한 조각이 가능한 금동이나 나무 또는 건칠 등의 재료로 만들어졌다. 백련사 철불좌상은 지금까지 알려진 단아한 조각미의 불상 가운데 철불로는 매우 드문 예에 속한다. 철불에서 흔히 나타나는 굳은 질감과 경직성이 없으며, 조각 기법과 주물도 탁월하다.

머리는 나발이 뚜렷하고 가운데에 계주 장식이 덧붙어 있다. 계란 모양의 갸름한 얼굴은 현실적인 표정이지만 오뚝한 콧날과 가벼운 미소를 머금은 작은 입에서 자비로운 인상을 풍긴다. 두 손을 가부좌한 무릎 중앙에 가볍게 놓고 미타정인彌陀定印의 수인을 맺고 있는 모습에는 단정하면서도 정적인 분위기가 가득하다. 이러한 정적인 분위기는 어깨가 좁고 옷주름이 부드럽게 표현된 신체에서도 그대로 드러난다. 이는 옷주름을 최대한 절제하여 신체의 장대성을 강조했던 단아 양식의 일반적인 경향과는 다른 점이다.

가슴은 수평으로 패였지만 젖가슴의 윤곽이 뚜렷하며, 가슴 왼쪽으로 드러난 마름모꼴의 금구 장식은 사실적이고 대담하게 표현되었다. 오른쪽 어깨에 반달 형태로 접혀진 옷자락과 왼쪽 어깨에 두 겹으로 겹친 Ω자 모양의 옷주름, 그리고 왼쪽 종아리에 나뭇잎 모양으로 접힌 옷자락 등은 14세기 불상에서 흔히 나타나는 특징들이다.

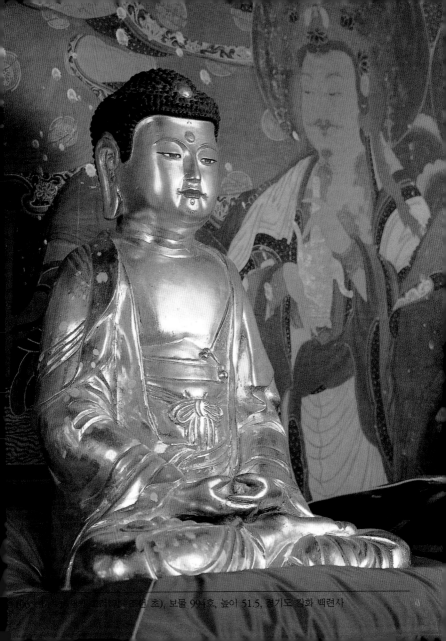

목조아미타불좌상(일부)(고려 조), 보물 994호, 높이 51.5, 경기도 강화 백련사

청양 운장암 철보살좌상 靑陽雲藏庵鐵菩薩坐像

일반적으로 법당에 안치되는 삼존불은 본존을 철로 만들 경우 좌우 협시보살은 흙이나 다른 재료로 많이 만들었다. 그래서인지 지금 남아 있는 철불은 대부분 여래상이고 보살상은 매우 드물다. 운장암 보살상은 철로 만든 몇 안 되는 보살상 가운데 하나로 마치 금동불을 대하듯 주조 기술과 조각 기법이 매우 뛰어나다.

보관은 뒤에 만든 것으로, 머리는 단정히 빗어서 높게 상투를 틀었다. 얼굴은 살이 올라 풍만하며 입가에 엷은 미소를 머금고 두 눈을 지긋이 감아 깊은 명상에 잠긴 표정이다. 어깨가 다소 좁은 반면 가부좌한 하체는 당당하고 높아 전체적으로 안정감을 준다. 양 어깨 위에는 중간에서 한 번 매듭 지은 뒤 치렁치렁하게 늘어뜨린 머리칼이 드리워져 있는데, 두 귀를 감싸지 않고 바로 어깨 위로 드리운 점이 특징이다.

양 어깨가 가려지도록 단정히 걸친 도포식의 옷차림, 아래로 처진 젖가슴, 왼쪽 가슴의 마름모꼴 금구 장식과 허리의 가느다란 띠매듭, 오른무릎 위에 드리워진 나뭇잎 모양의 옷자락 등 불상의 전체적인 도상은 14세기 전반 충청도 일원에서 유행했던 일련의 보살상 형식을 그대로 따르고 있다. 이처럼 운장암 보살상은 금동불을 주로 조각했던 충청 지방의 조각 유파가 만든 철불이라는 점에서 조각사적 가치가 크다.

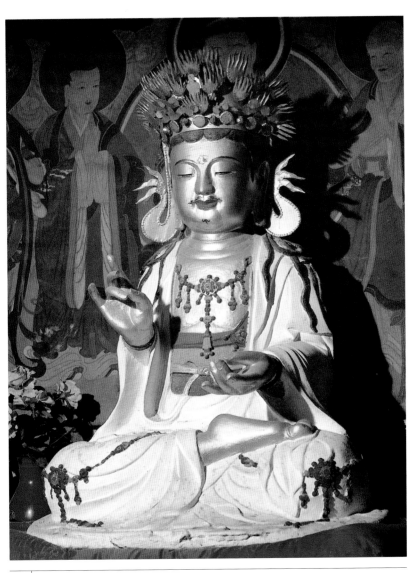

14세기(고려 후기), 보물 986호, 높이 99, 충남 청양 운장암

상주 남장사 철불좌상 尚州南長寺鐵佛坐像

조선시대 초기에는 이 불상과 같이 불교의 진리 자체를 상징하는 비로자나 불상이나 제작 공정이 까다로운 철불은 거의 만들어지지 않는다. 남장사 보광전의 목각 불화木刻幀[도132]의 주존불로 안치되어 있는 이 철불은 조선 초기의 철불이자 비로자나불이라는 점에서 매우 중요하다. 비로자나불은 조선 후기에 이르러 삼신불三身佛의 본존으로 다시 등장하지만 수인은 두 손을 주먹 쥐듯이 마주잡는 형식拳印[참고]으로 바뀌게 된다. 그러나 여기서는 곧추 세운 오른손 검지를 왼손으로 쥐는 일반적인 지권인을 맺었다.

이 불상의 가장 큰 특징인 장신형의 신체 비례, 곧 길다란 상체에 비해 어깨와 무릎 폭이 좁아 전체적으로 길쭉한 이등변삼각형을 이루는 신체 구조는 1450년 무렵에 조성된 흑석사 목조 아미타불[도122]과 비슷해서 연대 추정에 참고가 된다. 그러나 둥근 맛이 도는 신체 윤곽선과 윤곽이 뚜렷하지 않은 육계, 머

참고. 구례 화엄사
대웅전의
목조 비로자나불좌상,
17세기(조선 후기)

리 정상에 계주 장식이 표현되지 않은 점, 통통하게 살이 찐 사각형의 원만한 얼굴 표정, 그리고 비록 힘은 없지만 딱딱함이 느껴지지 않는 옷주름 표현에서는 상당한 차이점이 느껴진다. 이처럼 남장사 철불의 조각 양식은 건장하고 직선적인 체구와 크고 넓적한 형태에 침울하거나 굳은 표정이 특징적인 당시의 시대 양식과는 상당한 거리가 있다.

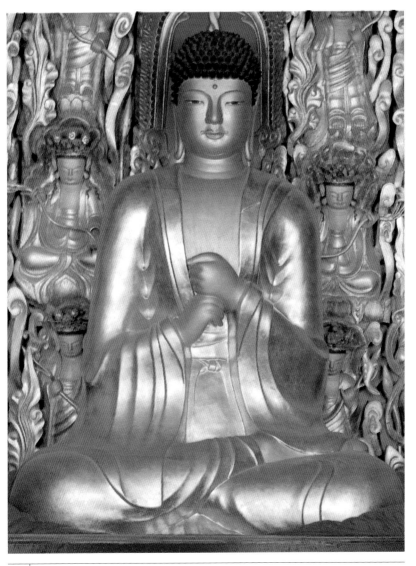

15세기(조선 초기), 보물 990호, 높이 133, 경북 상주 남장사

흙과 칠을 재료로 하는 소조불과 건칠불은 속에서부터 일정한 양을 덧붙여 가면서 형태를 이루는 조각이라는 점에서 그 성격이 같다. 이러한 소조적 성격의 조각은 작가의 의도대로 형태를 자유롭게 만들 수 있고 또 얼마든지 수정할 수 있기 때문에 사실적인 조각이 가능하다는 장점이 있다. 반면 소조불은 내구성이 약하고 건칠불은 고가의 칠이 대량으로 필요하다는 단점도 함께 지니고 있다.

· 소조의 기술은 인도에서 불상이 등장하면서 함께 시작되었지만 가장 널리 이용된 지역은 나무와 돌이 희소한 중앙아시아와 중국 변방 지역의 석굴 사원에서였다. 우리나라에서도 불교 전래 초기부터 소조불이 만들어졌으나 완전한 형태로 남아 있는 것은 드물고 대부분은 고려시대와 조선시대에 조성된 것이다. 소조불은 제작 기법에 따라 건조식과 테라코타terracotta식의 두 종류로 나눌 수 있다.

건조식은 흙으로 형태를 빚은 뒤 자연 건조시킨 것을 말한다. 인도의 소조불에서는 단단하고 보다 정교한 조각을 위해 고운 흙에 석회를 섞어 굳힌 이른바 스터코stucco 기법도 많이 이용되었지만 우리나라에서는 찾아 보기 어렵다. 중국 돈황 석굴의 소조불처럼 대형의 소조불들은 나무나 갈대 등의 식물 섬유를 묶어 만든 심 위에 흙을 발라 형태를 만들기도 하는데, 이들은 마무리 단계에서 표면에 석회를 가볍게 발라 완성시킨다. 표면에 석회를 바른 소조불은 우리나라의

성주사 터와 부석사에서 나온 소조불에서도 볼 수 있다.

테라코타식 소조불은 점토로 빚은 뒤 불에 구운 것을 말한다. 유명한 고구려의 원오리 소조불이나 신라 토우처럼 크기가 작은 것은 불상 전체를 구운 것이다. 반면 경주 능지탑陵旨塔에서 나온 소조불처럼 대형의 소조불들은 불상의 표면만 일정한 두께로 굽고 속은 흙과 자갈 등으로 채우기도 한다.

건칠불은 점토 대신 유연성이 뛰어난 칠을 이용하기 때문에 작가의 조형 의지를 자유롭게 발휘할 수 있어 내면적인 표정의 변화나 억양이 심한 신체의 굴곡, 복잡한 옷자락, 날렵한 천의에 이르기까지 정교하고 복잡한 조각이 가능하다. 건칠불은 중국 당나라 후기인 9세기 이후에 처음 등장하지만 고가의 칠이 대량으로 소요되기 때문에 조상의 재료로 널리 이용되지는 못하였다. 일본에서는 텐표天平시대에, 우리나라에서는 고려 말과 조선 초에 건칠불이 집중되어 있는 것도 바로 이러한 이유 때문일 것이다. 건칠불의 제작 방법은 다음과 같은 탈건칠법脫乾漆法이 가장 일반적이다.

흙으로 빚어 대체적인 형태를 만든 다음 그 위에 삼베를 입히고 칠을 바르고 말리는 과정을 반복해서 일정한 두께를 얻는다. 대형 불상의 경우 보통 일곱 내지는 여덟 겹까지 이 과정을 반복하기도 한다. 충분히 건조되면 표면에 목분칠(나무의 분말 등을 칠로 단단하게 반죽한 것)을 바르거나 정교한 조각이 필요한 부분에는 석고를 입혀서 조각한다. 완전히 건조되면 속의 흙을 파내고 빈 부분에 나무 심을 짜넣어 고정시킨 다음 표면에 채색을 하거나 도금을 베풀어 완성한다.

반면 목심 건칠은 처음부터 나무를 이용해서 대체적인 형태를 조각한 뒤 건칠의 방법을 반복하기 때문에 내부에 별도의 심을 마련해 넣을 필요가 없어 훨씬 공정이 쉽다.

원오리 소조보살입상 元五里塑造菩薩立像

1937년에 조사된 평안남도 원오리의 옛 절터에서는 여래 상 204편과 보살상 108편 등 막대한 양의 소조불들이 출토되었다고 한다. 이들은 모두 형태가 일정하므로 거푸집에서 떠내어 불로 구운 다음 색칠을 하여 마무리했던 것으로 보이는데, 평양 토성리에서는 흙으로 만든 여래좌상의 거푸집^{도14 참고}이 발견되기도 하였다.

이 소조불들은 한결같이 고구려 양식의 가장 큰 특징인 날카로움과 힘찬 기세가 둔화되고 부드러워졌다는 점에서 주목된다. 이것은 흙이 갖는 연성 때문이기도 하지만 제작 지역의 풍토성과도 무관하지 않을 것으로 생각된다. 길고 가는 신체와 몸 중앙에서 교차하는 천의, 그리고 치마 끝자락의 복잡하고 도식적인 옷주름과 엄격한 좌우 대칭에서 기본적으로 중국의 북위 양식을 반영하고 있다. 그러나 머리는 보관을 쓰지 않고 높은 상투를 틀었으며, 통통하게 살이 붙은 둥근 얼굴은 밝은 미소를 머금어 마치 백제 불상으로 착각할 정도로 온화하고 부드러운 느낌을 자아낸다. 양 어깨 위에 돌출된 천의 자락은 끝이 휘었지만 날카로운 느낌이 줄어들었고, 곧추선 대좌의 연꽃도 단순하지만 양감이 강하고 부드러운 분위기가 감돈다. 함께 발견된 선정인의 여래상들 또한 온화한 느낌을 준다.

6세기(고구려), 평안남도 평원 원오리 출토, 높이 17, 국립중앙박물관

소조 불상대좌 塑造佛像臺座

지금까지 알려진 소조의 불상 대좌 가운데 가장 크고 조각이 뛰어난 작품으로 1986년 충남 청양의 한 가마 속에서 깨어진 채로 발견되어 현재의 모습으로 복원되었다. 가운데에 두 겹의 치맛자락과 역동적인 연꽃이 조각되어 있는데 이 대좌는 폭 2미터 50센티에 이르는 거대한 규모 때문에 전체를 한꺼번에 구울 경우 터지거나 뒤틀려서 실패할 위험이 크다. 각 조각의 표면에 뚫려 있는 구멍과 내부에 달린 손잡이로 미루어, 흙으로 전체 모양을 빚어 건조시킨 뒤 일곱 조각으로 나누어 구워 서로 결합했음을 알 수 있다. 뒷면은 조각되지 않았고 커다란 사각형의 구멍이 뚫려 있다. 이 위에 안치되었을 본존불은 대좌 내부에 별도의 구조물을 설치한 뒤 고정시켰던 것으로 보인다.

대좌는 윗부분에 여래상의 옷자락이 드리워진 이른바 상현좌로, 이처럼 본존불과 상현좌를 별도로 조각하여 결합한

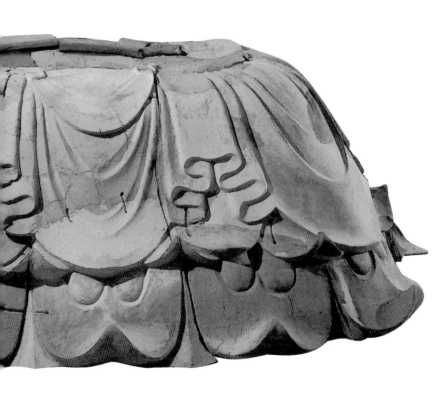

| 7세기 전반(백제), 충남 청양 출토, 높이 90, 폭 250, 국립부여박물관

형식은 익산의 연동리 석불좌상^{참고}이나 군위 삼존석불과 같은 대형 석불에서 흔히 볼 수 있다. 옷자락은 앞면과 옆면에 걸쳐서 U자 모양이 도식적으로 반복되며 한 단위마다 *Ω*꼴로 세 겹으로 주름잡아 마무리하였다. 연꽃은 잎이 넓고 속에는 두 갈래의 속잎이 있으며 꽃잎 끝이 날카롭게 휘어진 역동적인 모습이다. 이러한 연꽃은 백제의 기와에서 흔히 나타난다.

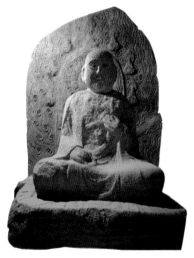

참고. 익산 연동리 석불좌상, 7세기 전반(백제)

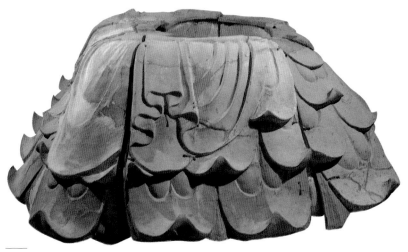

옆면

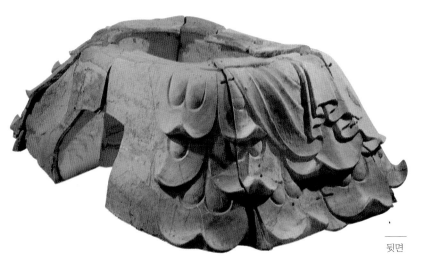

뒷면

사천왕사 소조사천왕상 四天王寺塑造四天王像

　　사천왕은 불교 세계의 동서남북 사방에 머물면서 불법을 수호하고 중생을 안정시키는 신장이다. 인도의 사천왕상은 여자의 모습으로 많이 표현되었지만 중앙아시아를 거치면서 분노한 얼굴 모습에 몸에는 갑옷을 걸치고 손에 무기를 쥔 무장한 장군의 형상으로 변모하게 된다. 신장 모습의 사천왕상은 중국을 거쳐 들어와 신라의 삼국 통일을 계기로 불교와 나라를 지키는 수호신으로서의 성격이 강조되어 크게 각광받게 된다.

　　사천왕사는 사천왕상 신앙을 배경으로 통일 직후인 문무왕 19년(679)에 세운 신라의 호국사찰로서, 지금의 경주 낭산 중턱에 건물터가 남아 있다. 이 소조 사천왕상은 일제 때 이 절의 두 목탑 터에서 깨어진 채 수습된 것을 현재의 모습으로 복원하였는데, 원래는 사천왕사 탑의 네 벽에 안치되었던 것으로 추정된다. 이 사천왕상은 여러 벌의 틀로 찍어낸 뒤 초벌구이를 한 다음 표면에 갈색 유약을 발라 구워낸 것이다. 감은사 터 석탑에서 나온 금동 사리집과 함께 이 상들은 680년을 전후한 시기에 구체적인 모습으로 나타나기 시작하는 통일신라 문화의 새로운 단면을 보여 준다.

　　커다란 진흙판의 가장자리에 용과 연꽃 장식의 테두리를 돌리고 그 내부는 약간 낮게 하여 감실을 마련한 다음 각각 다른 모습의 사천왕을 안치한 형식으로, 일반적으로 사천왕상은

복원도

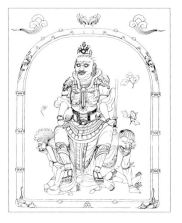

111-1 | 679년 무렵(통일신라), 경북 경주 사천왕사 터 출토, 52×42, 국립경주박물관

참고. 경주 괘릉의 서역인 모습의 무인상,
9세기(통일신라 후기)

입상이 많은데 이것은 드물게 두 마리의 악귀를 깔고 앉아 있는 좌상의 형식을 취하고 있다. 적당한 비례로 균형 잡힌 정확한 신체 모델링, 장식 하나하나까지 정교하게 표현된 화려한 갑옷, 적나라하게 묘사된 악귀들의 고통스런 얼굴 표정, 뼈대가 튀어나올 듯한 다리 근육의 강렬한 조각, 탄력성 있는 신체 변화, 샌들을 신은 발 등에서 통일신라 초기의 사실적인 조각 양식의 정수를 유감없이 발휘하고 있다.

이러한 이국적이면서도 완벽한 사실적 표현은 삼국시대에서는 볼 수 없었던 새로운 조형 감각이다. 7세기 후반은 중국·한국·일본의 동양 삼국에서 서역 양식이 크게 풍미했던 시대로서, 당시의 서역적 요소를 가장 박력 있고 확실하게 표현한 것이 바로 이 사천왕상이다. 불상은 아니

복원도

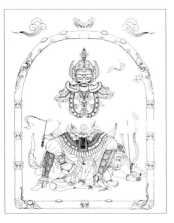

지만 서역인의 모습이 새겨진 여러 조각들, 가령 경주의 용강동 무덤에서 발견된 흙으로 빚은 인물상土俑이나, 시대는 내려가지만 괘릉의 무인상參考과 경주의 서악동 무덤에서 발견된 돌문에 새겨진 신장상 등에 비추어 볼 때 당시 신라에는 서역인들이 들어와 여러 분야에서 활동했을 가능성이 크다. 이 사천왕상은 경주의 석장사錫杖寺 절터에서 나온 소조불과 함께 통일신라 초기에 활동했던 승려이자 위대한 예술가였던 양지良志 스님의 작품으로 유명하다.

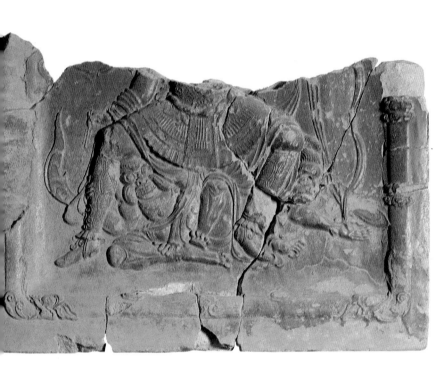

111-2 | 679년 무렵(통일신라), 경북 경주 사천왕사 터 출토, 67×50, 국립경주박물관

부석사 소조여래좌상 浮石寺塑造如來坐像

소조불은 삼국시대부터 꾸준히 만들어졌지만 내구성이 약하기 때문인지 대부분이 소형이고 큰 불상은 거의 남아 있지 않다. 고려시대의 중요한 목조 건물인 부석사 무량수전(국보 18호)에 봉안되어 있는 이 불상은 현존하는 소조불로서는 가장 크고 조각이 우수한 상이다. 무량수전의 주존으로 봉안되었으므로 아미타불로 추정되지만 석가여래의 극적인 성도 순간을 상징하는 촉지인의 수인을 맺고 있어 그 정확한 명칭은 알 수 없다.

나발이 뚜렷한 머리는 육계의 윤곽이 구분되고 중앙에 계주 장식이 있다. 풍만한 얼굴은 눈꼬리가 길게 치켜 올라가고 입을 꼭 다물어 근엄한 표정이 역력하며, 두 귀도 활처럼 길게 휘었다. 어깨가 넓어 당당한 가부좌의 자세에는 부처의 위엄이 서려 있고, 우견편단으로 걸친 대의에는 도드라진 융기띠 주름을 일률적으로 새겼으나 얇게 몸에 밀착되어 몸의 굴곡이 완연히 드러난다. 불상의 뒤에는 불꽃무늬와 당초무늬가 화려하게 맞새김된 목조 광배를 갖추고 있다. 이처럼 부석사 소조불은 통일신라시대에 비롯된 우견편단 촉지인 여래좌상의 전통을 그대로 따른 것이지만, 새로운 왕조의 활력이 느껴지는 거대한 상의 규모와 머리 중앙의 계주 표현, 유연성이 뛰어난 소조불임에도 불구하고 딱딱한 느낌을 감출 수 없는 옷주름 등에서 고려 전기의 작품으로 생각된다.

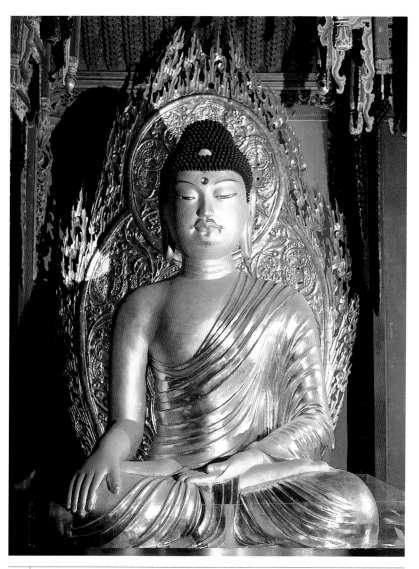

11~12세기(고려 전기), 국보 45호, 높이 278, 경북 영풍 부석사

영덕 장륙사 건칠보살좌상 盈德莊陸寺乾漆菩薩坐像

건칠불은 칠을 사용하여 일정한 형태를 만들기 때문에 정교성이 요구되는 조각에 가장 적합하다. 그러나 중국과 일본에 비해 한국에는 건칠불의 수가 매우 적은데 이는 현재 남아 있는 불상에 대한 과학적인 재질 조사가 뒷받침되지 않았기 때문일 것이다. 일반적으로 건칠불의 표면은 삼베 위에 칠을 하여 일정한 형태를 이루는 것이 보통이지만[참고] 장륙사 건칠불은 삼베 대신에 종이를 이용한 드문 예다. 불상 속에서 나온 발원문에는 홍무 28년(1395)에 처음 만들고 태종 3년(1407)에 개금改金한 것으로 되어 있다. 조선이 건국된 3년 뒤에 만들어진 불상이므로 고려 말의 조각 양식이 조선에서는 어떻게 전개되었는지를 직접 엿볼 수 있는 중요한 작품이다.

장륙사 보살상은 상 전체에서 풍기는 단정하고 엄숙한 분위기가 고려 말기 조각의 조형 감각과 다름이 없다. 그러나 몇 가지 측면에서 이 보살상은 고려 말에서 조선 초로 이어지는 전환기적 양상을 띠고 있다. 우선 얼굴이 커지고 사각형으로 변했으며, 눈썹과 코가 굵고 딱딱해져 굳은 표정을 자아낸다. 도포식의 옷차림을 한 신체는 굴곡이 없고, 오른쪽 어깨에서 드리운 옷자락은 곧게 내려 소맷자락이 나뭇잎 모양으로 펼쳐지고 있다. 머리의 보관과 영락 장식은 14세기 전반기보다 오히려 더 화려하고 번잡해졌으며 가슴 윈

참고. 나주 심향사 건칠불좌상, 14세기(조선 초기), 132센티. 장륙사 건칠보살상과 비슷한 시기에 만들어진 조선 초기 건칠불의 귀중한 예이다.

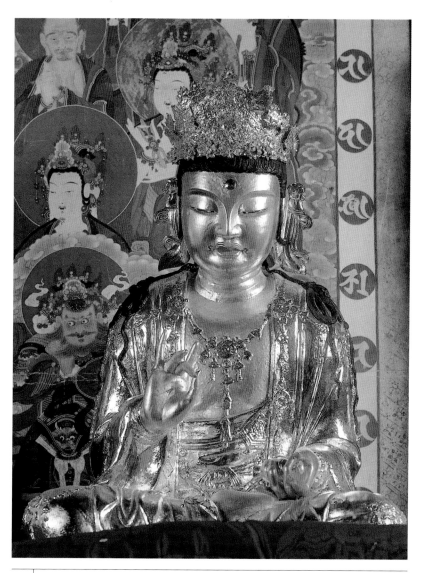

1395년(조선 초기), 보물 993호, 높이 87.6, 경북 영덕 장륙사

쪽의 마름모꼴 금구 장식도 퇴화되어 아래로 처져 있다. 이러한 양식의 보살상들은 다른 지역에서는 보이지 않고 오직 경북 지역에만 몰려 있어 특정한 조각 유파의 존재를 상정해 볼 수 있다.

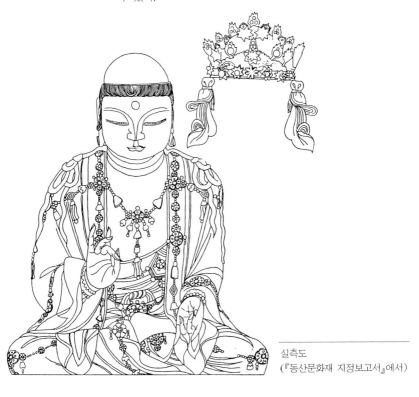

실측도
(『동산문화재 지정보고서』에서)

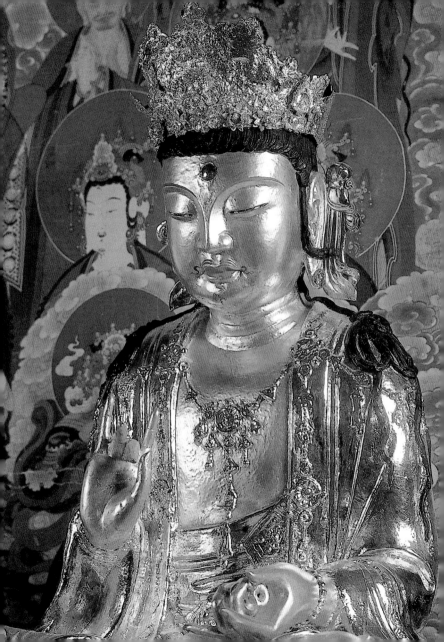

기림사 건칠보살좌상 祇林寺乾漆菩薩坐像

건칠불 특유의 유연한 표면 구조는 미묘한 표정과 천의 자락의 흐름 등을 섬세하고 사실적으로 조각한 기림사의 보살상에서 여실히 드러난다. 이 보살상은 대좌에 먹으로 쓰여진 명문을 통해 연산군 7년(1501)에 조성된 것으로 밝혀졌다. 오른쪽 다리를 내린 특이한 반가좌의 자세는 15세기 후반의 지장보살상에서 흔히 나타나는 형식이다.

이 건칠불은 조선 개국 직후에 조성된 앞의 장륙사 보살상도113과 비교해서 시대 양식의 완연한 차이를 엿볼 수 있다. 단순해진 보관에 신체를 뒤덮었던 화려한 영락도 사라졌으며, 신체도 가슴과 배가 불룩 튀어나와 풍만해지고 천의 또한 도포식이 아니라 어깨 뒤에서 걸쳐서 양 손목을 한 번 휘감고 아래로 드리운 형식으로 변하였다. 얼굴도 훨씬 부드러워져서 이국적인 느낌마저 든다. 머리는 높은 상투를 틀었고, 이마의 선은 물결 모양으로 굴곡져 있다. 얼굴은 턱이 짧고 아래로 처진 눈과 긴 코에서 낯선 인상을 준다. 짧은 귀에 달려 있는 꽃 모양의 큼직한 귀걸이에서는 명대明代 조각의 영향이 보인다. 당당한 체구에 비해 손이 작고 하체가 다소 빈약한 점은 있지만 천의의 흐름도 율동적이고 힘이 있어 한국의 대표적인 건칠불로서 손색이 없다.

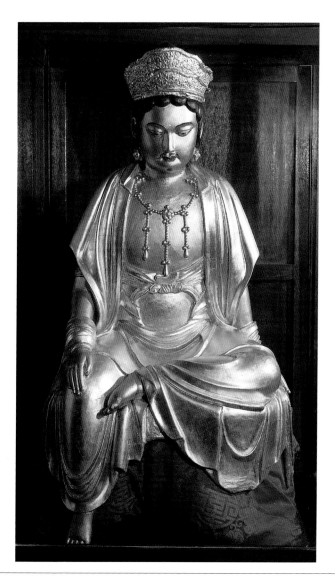

1501년(조선 전기), 보물 415호, 높이 91, 경북 경주 기림사

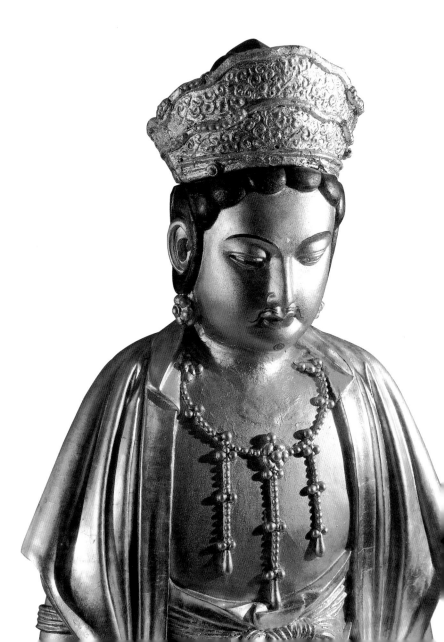

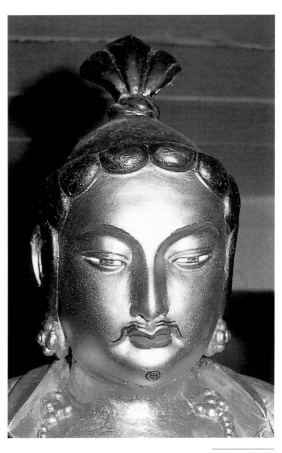

보관 벗은 모습

기림사 소조비로자나삼존불상

祇林寺塑造毘盧遮那三尊佛像

일반적으로 비로자나 삼존불이란 문수와 보현보살이 좌우 협시로 배치된 경우를 말하므로, 이처럼 법신불인 비로자나불을 본존으로 삼고 그 좌우에 보신불인 노사나불과 응신불인 석가불이 배치되는 경우에는 삼존불이라 하기보다는 삼신불三身佛 또는 삼불三佛로 불러야 옳다. 중앙의 비로자나 불상 속에서 모두 54종에 달하는 중요한 불교 경전이 나왔는데 이들은 고려시대에서 조선 중종 연간(1506~1544)에 걸쳐서 만들어진 것이어서 불상의 제작 연대 추정에 참고가 된다.

삼불 각각은 수인만 다를 뿐 조각 수법과 크기는 물론 얼굴 표정까지 꼭 같다. 양식상 조선 후기로 이어지는 전환기 양상을 띠고 있는데 머리는 나발에 육계가 높고 크며, 이마가 넓고 턱이 좁은 얼굴은 부은 듯한 눈과 뭉툭한 코, 얇고 작은 입에서 현실적인 느낌을 준다. 신체는 장대성이 돋보이지만 몸의 굴곡이 없고 길고 당당한 상체에 비해 얼굴이 지나치게 작고 하체도 좁고 낮아 균형을 잃었다. 옷주름도 지나치게 무겁고 활력이 없어 다소 부담스럽다. 왼쪽 어깨 위에 Ω꼴로 접혀진 옷자락과 왼쪽 정강이 부근의 나뭇잎 모양 옷자락, 그리고 완전한 형태의 지권인의 수인 등에서 조선 전기적인 특징이 엿보인다. 가슴을 가로지르는 치마 상단이 부챗살 모양으로 덤성덤성 주름잡힌 형식은 조선 후기 불상에서 일반화된다.

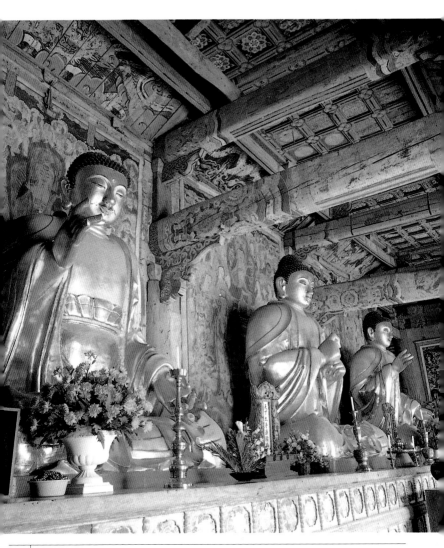

16세기(조선 중기), 보물 958호, 높이 335, 경북 경주 기림사

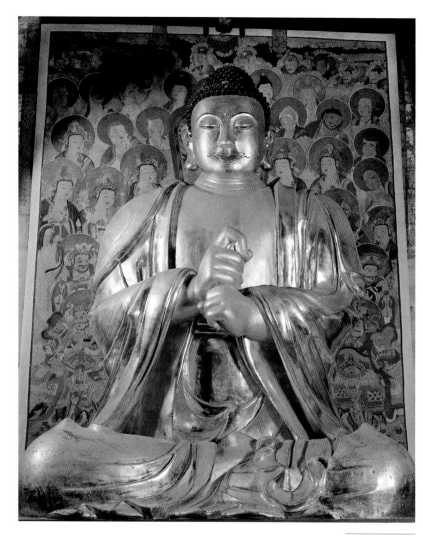

중앙 비로자나불

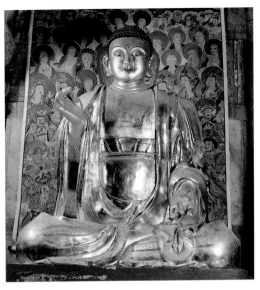

삼불 중 향우측 노사나불

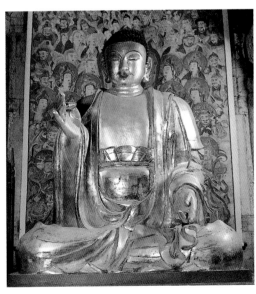

삼불 중 향좌측 석가불

완주 송광사 소조삼존불좌상 完州松廣寺塑造三尊佛坐像

병자호란(1636~1637)의 참패로 조선은 청에 종속되고 소현세자와 봉림대군 두 왕자가 인질로 끌려가는 수모를 당하게 된다. 송광사의 소조불 역시 석가여래를 중심으로 왼쪽에 약사여래, 오른쪽에 아미타여래가 배치된 형식이므로 삼존불이라 하기보다는 과거·현재·미래를 상징하는 삼세불三世佛로 불러야 옳다. 불상 속에서 발견된 복장기腹藏記를 통해 중국 심양에 인질로 가 있던 두 왕자의 조속한 환국을 기원하기 위해 병자호란 당시의 위대한 승장僧將이었던 각성覺性 스님의 지휘로 인조 19년(1641)에 조성한 기념비적인 불상으로 밝혀졌다. 그래서인지 5미터가 넘는 거대하고 당당한 상의 규모에서는 그러한 국가적 염원의 간절함이 그대로 전달되고 있다.

수인을 제외하고는 세 불상의 표정과 형식이 똑같은 점, 신체에 비해 얼굴이 크고 사각형으로 변한 점, 머리 정상과 중앙 두 곳에 새겨진 계주 장식, 장대성이 돋보이지만 굴곡이 무시된 평면적인 신체, 가슴을 가로지르는 치마 상단의 도식적인 주름 등 모든 면에서 조선 후기적인 특징을 단적으로 보여준다. 반면 넓적한 얼굴은 크게 뜬 눈과 두툼한 코가 인상적이며 작고 얇은 입가에는 미소를 머금었다. 중앙의 석가여래상은 마치 소맷자락에서 오른팔을 빼낸 듯한 특징적인 옷차림을 하고 있는데, 이러한 대의의 착용 방식은 수종사 석탑 출토 금동불도89과 같은 17세기 불상에서 많이 나타나기 시작한다. 옷주름은 비록 도식화되었지만 소조불 특유의 유려한 흐름이 느껴진다.

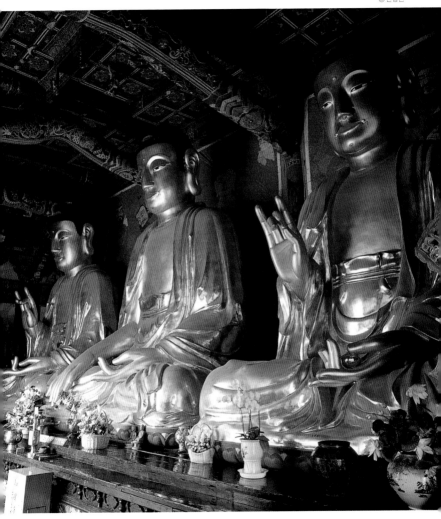

| 1641년(조선 후기), 보물 1274호, 높이 550·520, 전북 완주 송광사

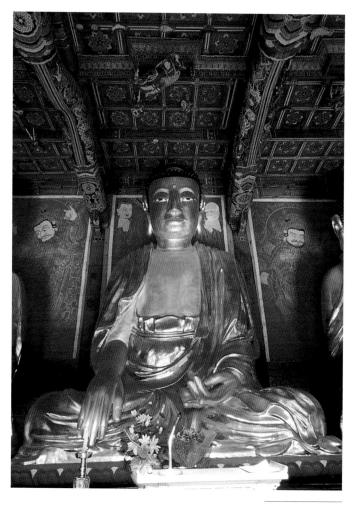

중앙 석가여래좌상

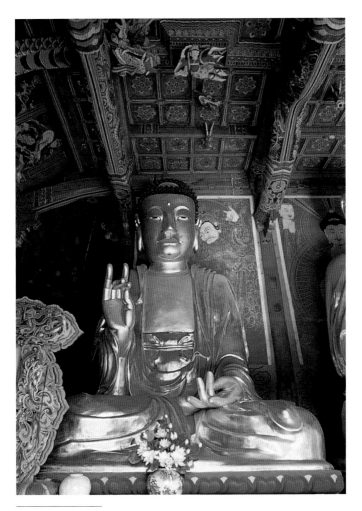

향좌측 아미타불좌상

완주 송광사 소조사천왕상 完州松廣寺塑造四天王像

조선시대 사찰은 밖에서부터 차례로 일주문, 인왕문(금강
문), 천왕문을 지나서 법당에 이르게 되는데, 인왕문에는 두
구의 인왕상이, 천왕문에는 동서남북 사방을 지키는 사천왕이
각각 배치되어 수호신의 역할을 담당한다. 이 사천왕상은 북
방 다문천상多聞天像의 보관 띠
뒷면에 쓰여 있는 먹 글씨를 통해
1649년(인조 27)이라는 제작 연
대를 알 수 있는 귀중한 작품으로
조선시대의 흙으로 된 사천왕상으
로는 가장 이른 예이다. 목재로 대
체적인 틀을 짠 다음 그 위에 흙
을 발라 조각하였기 때문에 속은
비어 있다.

동방 지국천

　사천왕상 각각의 명칭은 손에
쥐고 있는 지물持物로 구별하지만
조선시대에는 그림과 조각의 지물
이 서로 달라 혼란을 불러일으키
기도 한다. 조각의 경우 천왕문의
오른쪽에는 동방천과 남방천이,
왼쪽에는 서방천과 북방천이 앞뒤
로 짝을 이루는 배치가 일반적이
다. 송광사의 사천왕상도 이 배치
원칙을 따랐으며, 각 사천왕의 발

서방 광목천

송광사 천왕문의
사천왕상 배치도

북방 다문천

옆에는 정면을 향하고 있는 조그마한 악귀를 배치하였다. 동방 지국천持國天은 칼을, 남방 증장천增長天은 비파를, 서방 광목천廣目天은 용과 구슬을, 북방 다문천多聞天은 보당寶幢과 탑을 각각 손에 쥐었다.

사천왕 특유의 위세 있는 얼굴 표정과 짜임새 있는 신체 균형, 사실적인 세부 표현 등에서 소조불의 정교성이 돋보인다. 광배 대신 양 어깨에서 머리 뒤쪽으로 둥글게 이어지는 천의 자락에 여러 가닥의 불꽃무늬를 새겨 사천왕의 역동성을 강조한 표현은 조선시대 사천왕 조각에서 흔히 나타나는 특징이다.

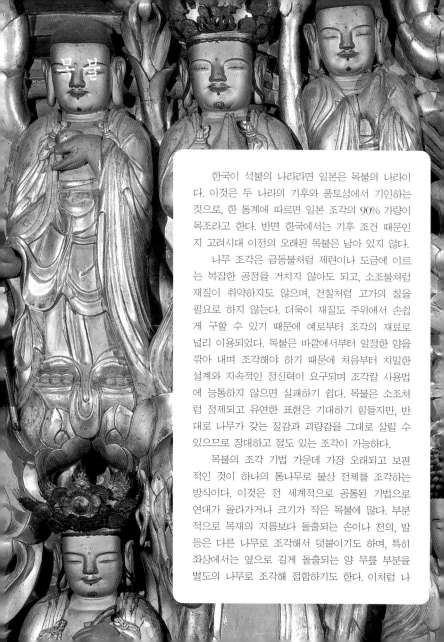

목불

한국이 석불의 나라라면 일본은 목불의 나라이다. 이것은 두 나라의 기후와 풍토성에서 기인하는 것으로, 한 통계에 따르면 일본 조각의 90% 가량이 목조라고 한다. 반면 한국에서는 기후 조건 때문인지 고려시대 이전의 오래된 목불은 남아 있지 않다.

나무 조각은 금동불처럼 제련이나 도금에 이르는 복잡한 공정을 거치지 않아도 되고, 소조불처럼 재질이 취약하지도 않으며, 건칠처럼 고가의 칠을 필요로 하지 않는다. 더욱이 재질도 주위에서 손쉽게 구할 수 있기 때문에 예로부터 조각의 재료로 널리 이용되었다. 목불은 바깥에서부터 일정한 양을 깎아 내며 조각해야 하기 때문에 처음부터 치밀한 설계와 지속적인 정신력이 요구되며 조각칼 사용법에 능통하지 않으면 실패하기 쉽다. 목불은 소조처럼 정제되고 유연한 표현은 기대하기 힘들지만, 반대로 나무가 갖는 질감과 괴량감을 그대로 살릴 수 있으므로 장대하고 절도 있는 조각이 가능하다.

목불의 조각 기법 가운데 가장 오래되고 보편적인 것이 하나의 통나무로 불상 전체를 조각하는 방식이다. 이것은 전 세계적으로 공통된 기법으로 연대가 올라가거나 크기가 작은 목불에 많다. 부분적으로 목재의 지름보다 돌출되는 손이나 천의, 발등은 다른 나무로 조각해서 덧붙이기도 하며, 특히 좌상에서는 옆으로 길게 돌출되는 양 무릎 부분을 별도의 나무로 조각해 접합하기도 한다. 이처럼 나

무는 조각하기에 아주 편리한 재료이지만, 세월이 흐르면 건조해져서 수축되기 때문에 표면에 균열이 생기는 단점이 있다. 이를 보완하기 위해 입상에서는 불상의 뒷면에 커다란 구멍을 뚫고(좌상에서는 불상의 바닥에서부터) 속을 파낸 경우가 많다. 특히 대형 목불에서처럼 속을 파내면 균열을 방지하고 무게를 가볍게 하며 또 조각하는 도중에 건조가 빨리 진행되는 장점이 있다. 드물게 통나무로 조각하는 과정에서 머리와 몸체 전체를 옆면에서, 또는 정면에서 반으로 절단하고 세부를 조각하여 속을 파낸 뒤 서로 붙인 경우도 있다. 이것은 조각이 끝난 뒤 뒷면에 창을 내서 불안정하게 내부를 파내는 것보다 훨씬 진전된 기법이다.

통조각은 질이 좋은 대형의 통나무가 필요할 뿐 아니라 한 몸으로 되어 있어 속을 아무리 깊게 파내어도 균열이 생길 위험성을 안고 있다. 이러한 결점을 보완하기 위하여 등장한 방식이 처음부터 머리와 몸체의 주요 부분을 두 장 이상의 통나무를 붙여서 조각하는 덧붙임 기법이다. 이 경우 치밀한 설계에 의해 여러 매의 각재를 붙여서 조각하고자 하는 불상의 윤곽을 스케치한 뒤, 이를 일단 해체해서 여러 명의 장인들이 분업하여 만들 수도 있다. 때문에 이 기법은 커다란 통나무를 사용하지 않아도 대형 불상을 만들 수 있는 장점이 있고 또 여러 구의 목불을 동시에 만들 때 아주 효과적이다. 대체로 원목의 양감을 그대로 살린 중후한 목불에는 통조각이 많은 반면, 비례가 아름답고 정연하며 단아한 모습의 목불에는 덧붙임 기법이 많다. 조각이 끝난 뒤에는 충해를 방지하기 위해 표면에 옻칠을 하고 채색하거나 도금하여 마무리한다.

목조삼존불감 木彫三尊佛龕

박달나무로 조각한 이 불감은 고려 때 송광사에서 활약했던 보조국사 지눌知訥(1158~1210) 스님이 지니고 있던 염지불念持佛로 알려져 있다. 닫으면 위가 둥근 팔각통 모양이 되고 열면 세 쪽이 경첩으로 연결되는 구조로, 이러한 구조의 나무 불감은 조선시대 후기에 크게 유행한다. 가운데 부분에는 석가모니불로 보이는 여래좌상을, 그 좌우에는 코끼리에 탄 보현보살과 사자에 탄 문수보살을 각각 조각하였다.

이 불감은 양식적인 측면에서 볼 때 중국 당나라에서 전래했을 가능성이 크다. 풍만한 사각형 얼굴이 주는 이국적인 분위기, 본존 쪽으로 몸을 틀고 앞뒤로 거리를 둔 협시의 배치 방법, 주위의 공간을 협시상과 공양상 및 갖가지 장식 무늬로 채워 넣은 빈틈 없는 구성, 보현보살의 코끼리 옆에서 등을 돌리고 있는 알몸의 인물상, 닷집의 기하학적인 장식 무늬, 특히 장막처럼 늘어진 장식 위에 불꽃에 쌓인 보주와 비천이 장엄된 화려한 닷집 형태 등, 복잡하고 치밀한 구성은 당나라의 불감이나 압출불 등에서 흔히 나타나는 특징이다. 통일신라시대의 목불이 전혀 남아 있지 않을 뿐 아니라 현재 일본에 이 불감과 재료가 같고 구조와 양식도 비슷한 중국 당나라의 목조 불감학고이 전하고 있어 외래작일 가능성을 더욱 높여 준다.

참고. 중국 당나라
목조 불감,
일본 와카야마高野山
콘고부지金剛峯寺 소장

9세기(통일신라 또는 중국 당), 국보 42호, 높이 13.9, 전남 승주 송광사

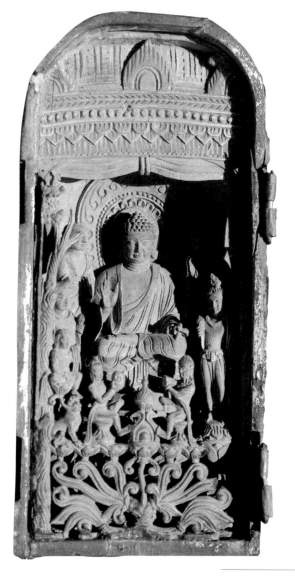

중앙 석가모니불상

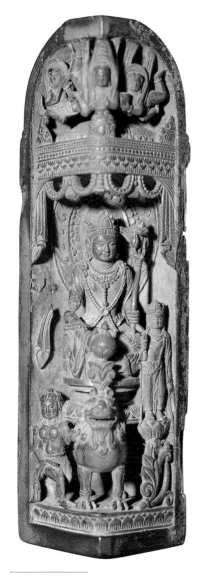

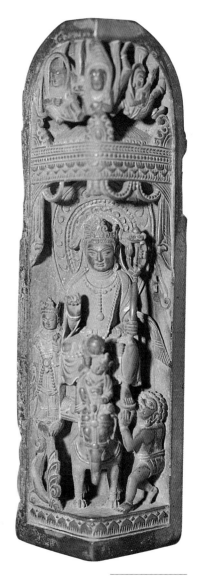

우협시 문수보살상 좌협시 보현보살상

해인사 목조희랑대사상 海印寺木造希朗大師像

희랑대사는 고려 건국 과정에서 왕건(太祖, 877~943 재위)을 후원했던 화엄종의 고승이다. 이 상은 930년에 입적한 스님을 기리기 위해 만든 일종의 진영眞影으로, 한국에 전해오는 유일한 목조 진영이자 가장 이른 시기의 목조 불교 조각이다. 중국의 초상 조각은 당 후기인 9세기부터 크게 유행하기 시작하는데, 마치 정확한 해부학적 지식에 기초한 듯 골격과 근육의 구조를 매우 사실적으로 표현하는 점이 특징이다. 반면 희랑대사상은 내면적인 정신성까지 조형화한 이상화된 사실적 표현에서 한국적인 초상 조각의 일면을 엿볼 수 있게 한다.

상은 나무를 몇 토막으로 나누어 조각한 뒤에 전체를 다시 이은 것으로, 대체로 등신대에 가깝다. 현재 표면은 장삼과 가사 등이 사실적으로 그려져 있지만 조성 당시의 원래 모습인지는 잘 알 수 없다. 이마에 깊게 패인 주름살, 인자한 눈매와 오똑한 콧날, 살짝 다문 얇은 입술, 튀어나온 광대뼈, 긴 얼굴과 여윈 몸매에서는 당시의 어떤 조각과도 비교할 수 없는 초상 조각 특유의 사실성이 돋보인다. 그러면서도 양 손을 단정히 맞잡고 가만히 앉아 정면을 응시하는 정적인 모습과 인자하면서도 굳은 의지마저 느껴지는 긴 얼굴에는 노스님의 깊은 학식과 경륜이 함축되어 있다.

왼쪽 어깨와 가사 끈에 나팔 모양으로 드리워진 옷자락 표현은 당시의 불상에서도 흔히 나타난다.

| 930년 무렵(고려 초), 보물 999호, 높이 82, 경남 합천 해인사

개운사 목조아미타불좌상 開運寺木造阿彌陀佛坐像

고려 후기의 조각은 말기인 14세기에 집중되어 있는 반면 후기 중에서도 초기에 해당하는 13세기의 불상은 거의 남아 있지 않아 그 흐름을 파악할 수 없는 어려움이 있다. 이 목불은 내부에서 발견된 복장 발원문에 의해 충남 아산에 있던 취봉사鷲鳳寺에서 1274년(원종 15)에 만든 아미타불로 밝혀졌는데, 양식상 14세기 충청도 지역을 중심으로 형성되었던 이른바 단아한 불상의 선구작이라는 점에서 그 의의가 크다.

갸름한 얼굴은 눈꼬리가 위로 치켜지고 콧날이 오똑한 반면 입이 작고 군살진 둥근 턱이 강조되어 이국적인 느낌을 준다. 체구는 장대성보다는 중량감이 있고 몸을 약간 앞으로 숙여 움츠린 듯하다. 수평으로 파여진 가슴에는 14세기 불상에 흔히 나타나는 마름모꼴 금구 장식과 치마를 묶은 단정한 띠매듭이 아직 보이지 않는다. 옷주름에는 목조각에서 흔히 나타나는 예각이 전혀 없다. 왼쪽 어깨에서 복부로 내려오면서 좁아지는 옷자락과 왼쪽 정강이에 드리운 나뭇잎 모양의 소맷자락, 그리고 발목 아래로 드리운 치맛자락 등의 옷주름은 폭이 좁고 유동적이어서 수려한 느낌을 준다. 반면 14세기의 불상들은 신체의 장대성을 강조한 나머지 옷주름이 최대한 절제되고 단순화되는 점에서 차이가 난다.

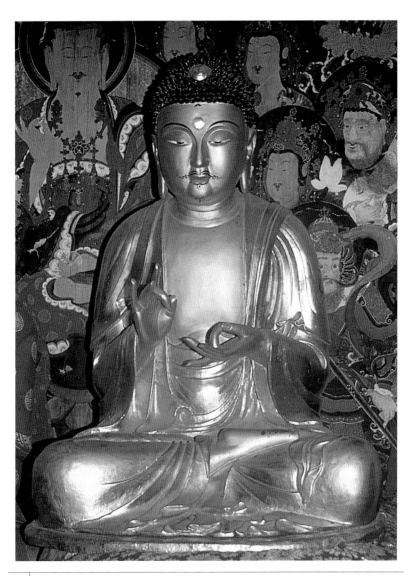

1274년(고려 후기), 높이 118, 서울 성북구 개운사

화성 봉림사 목아미타불좌상 華城鳳林寺木阿彌陀佛坐像

이 불상은 일찍이 내부에서 나온 개금기改金記에 의해 1362년(공민왕 11)을 하한으로 조성된 아미타불로 알려져 있었다. 그러나 전체 모습과 세부 형식이 거의 흡사한 개운사 목조 아미타불도120이 1274년(원종 15)에 조성된 것으로 밝혀짐에 따라 이 불상의 조성 시기도 한 세기 정도 올려볼 수 있게 되었다. 나무 조각이 주는 날렵한 느낌보다는 마치 소조불이나 건칠불을 보는 듯 조소성이 뛰어난 작품이다.

봉림사 목불과 개운사 목불은 구별하기 힘들 정도로 닮은 꼴이어서 같은 조각가가 동일한 밑그림을 보면서 제작한 듯한 느낌마저 든다. 이마가 넓고 턱이 좁은 얼굴과, 가슴이 넓고 어깨를 둥글게 처리하여 중량감이 있는 신체, 그러면서도 어깨를 숙여 약간 움츠린 듯한 자세, 아래로 처진 젖가슴, 직사각형에 가까운 직선적인 하체, 그리고 금구 장식이 보이지 않으며, 부풀은 배에 띠매듭이 없고 엷은 옷주름을 새긴 점 등 두 불상의 표현 형식은 거의 같다. 특히 왼쪽 어깨에서 네 줄로 주름져 내려오면서 좁아지는 옷주름과 양 어깨 위에 넓게 주름진 옷깃은 당시의 불화참고에서도 흔히 나타나는 특징이다. 차이점이 있다면 미소가 사라지고 얼굴이 얼마간 굳어진 점, 허리가 약간 짧고 옷주름의 폭이 넓어진 점, 그리고 왼쪽 소맷자락이 발가락을 덮고 있다는 정도이다.

참고. 아미타팔대보살도, 1320년(고려 후기), 일본 나라奈良 마츠오데라松尾寺

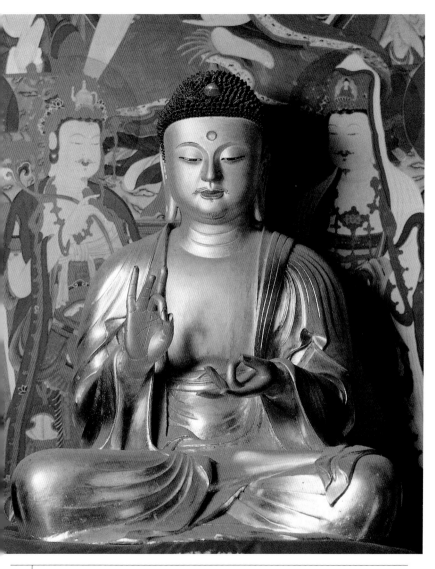

| 1362년 이전(고려 후기), 보물 980호, 높이 88.5, 경기도 화성 봉림사

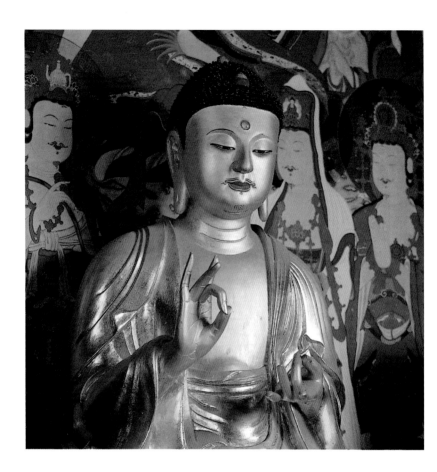

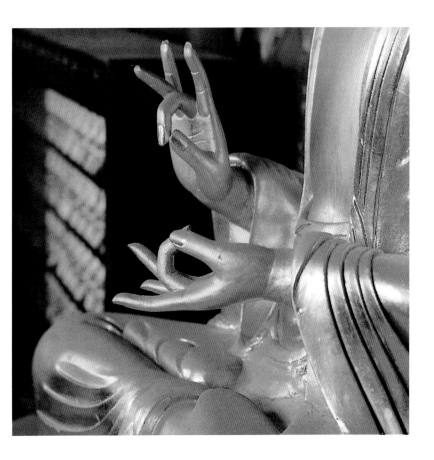

흑석사 목조아미타불좌상 黑石寺 木造阿彌陀佛坐像

내부에서 나온 발원문에 의해 효령대군이 세조의 후원을 받아 1458년(세조 4)에 조성한 삼존불의 본존으로 밝혀진 불상이다. 왕실에서 발원한 불상이므로 일종의 궁정宮庭 양식으로 볼 수 있지만 얼굴 표정과 신체 비례면에서 조선 초기 불상으로서는 상당히 이례적인 요소가 많다.

머리 정상에 계주가 강조되어 육계 끝이 뾰족하며, 어깨가 좁고 허리는 가늘고 긴 반면 무릎 폭은 그리 넓지 않아 전체적으로 길쭉한 이등변삼각형에 가깝다. 좌상이면서 이처럼 훤칠한 느낌을 주는 불상은 조선 초기에는 보기 어렵다. 신체에 비해 아주 작은 얼굴은 턱이 뾰족하여 갸름한 느낌이 든다. 좁고 긴 코도 직선적이며, 눈꼬리가 길게 치켜 올라가고 귀도 심하게 휘어서 이국적인 느낌을 준다. 전체적으로 옷주름은 수가 줄어든 대신 폭이 넓어져 단순화되었는데, 나무의 질감 때문인지 날렵하면서도 딱딱한 느낌을 준다. 흔적만을 남기고 있는 밋밋한 젖가슴과 배 위를 가로지르는 직선적인 옷깃은 조선 초기에 흔히 나타나는 특징이다. 끝이 뾰족해진 육계와, 오른쪽 어깨에 반달 모양으로 걸쳐진 옷자락이 단을 이루며 접혀진 모습, 그리고 나팔 모양으로 넓게 주름잡힌 왼쪽 어깨의 옷자락 처리 등에는 중국 명대明代의 조각 양식이 반영되어 있다. 측면에서 보면 호리한 느낌을 주는 정면관과는 달리 당당한 부피감이 느껴진다.

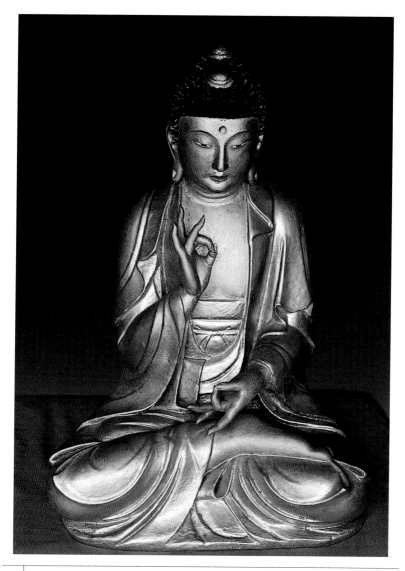

1458년(조선 초기), 국보 282호, 높이 72, 경북 영풍 흑석사

358 목불

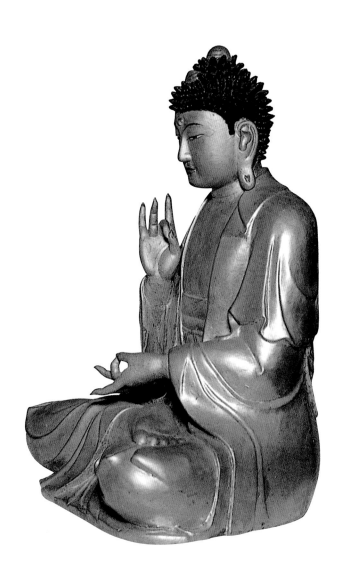

천주사 목조아미타불좌상 天柱寺 木造阿彌陀佛坐像

앞의 흑석사 목조 아미타불도122과 비슷한 양식의 조선 초기 여래상으로, 내부에서 발견된 복장 발원문에 의해 1482년(성종 13)에 조성된 아미타불로 밝혀졌다. 현재 오른쪽 손가락은 떨어졌지만 양 손 모두 엄지와 중지를 맞물린 중품하생인中品下生印이 분명하며 일부 남아 있는 머리의 나발은 따로 만들어 붙인 것이다.

정상 계주가 강조되어 육계의 끝이 뾰족하고, 신체에 비해 얼굴이 작은 반면 상체가 매우 길고 무릎 폭이 좁아 전체적으로 정확한 이등변삼각형을 이루는 훤칠한 신체 구조는 흑석사 목조 아미타불과 거의 흡사하다. 그러나 명상에 잠긴 듯 침잠한 표정의 얼굴이나, 안면 윤곽이 사각형에 가깝고 군살진 둥근 턱이 표현되었으며, 콧잔등도 뾰족하고 콧부리가 넓어 남성적인 느낌을 주는 점에서 다소 차이가 느껴진다. 특히 대의를 통견으로 걸친 뒤 오른팔을 소맷자락에서 빼낸 듯한 옷차림은 조선시대에 처음 나타나는 예로서, 이러한 대의의 착용법은 조선 중기 이후에 일반화된다. 옷주름도 면을 단번에 잘라낸 듯 평판적인 느낌을 주는 흑석사 목불에 비해 주름 사이에 부피감이 있고 훨씬 유려하다.

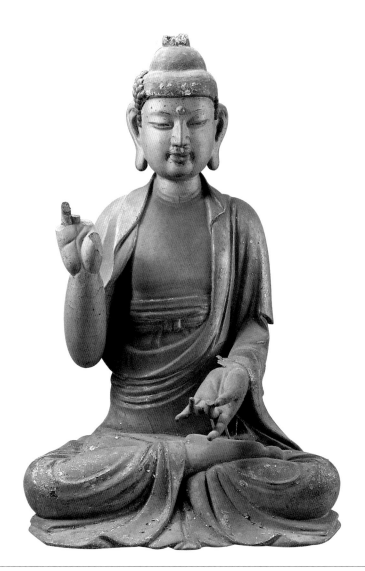

대구 파계사 목관음보살좌상 大邱把溪寺木觀音菩薩坐像

조선 초기 경북 지역을 중심으로 유행했던 일련의 보살상 양식을 대표하는 작품으로, 내부에서 나온 복장 발원문에 의해 1447년(세종 29)에 수리되었음을 알 수 있다.

파계사 관음보살상은 전통 양식(고려 말기 양식)의 계승과 신양식의 대두라는 측면에서 중요한 의미를 지니고 있다. 위가 넓은 통 모양의 보관에는 복잡하고 화려한 꽃무늬와 식물무늬가 맞새김되었고 꼭대기에는 불꽃에 쌓인 보주 모양의 장식 돌기가 달려 있다. 몸에 걸친 두꺼운 천의는 도포 모양이어서 마치 여래상의 대의처럼 보이며, 몸 전체는 화려한 영락 장식으로 뒤덮여 있다. 이러한 특징은 고려 말기의 보살상에서 흔히 나타난다.

반면 얼굴은 고려 말에 비해 사각형에 가깝고 이목구비의 선이 굵고 딱딱해져 굳은 느낌을 준다. 조선 건국 직후에 만들어진 장육사 건칠보살상(1395)도113에서는 비록 퇴화된 형태로나마 표현되었던 왼쪽 가슴의 마름모꼴 금구 장식도 이제는 완전히 사라지고, 가슴의 수평적인 옷깃은 폭이 넓은 몇 가닥의 세로 주름으로 주름져 있다. 영락이 가슴과 어깨, 허리, 무릎은 물론 뒷면에 이르기까지 온몸을 덮고 있어 고려시대보다 더 화려하고 번잡한 느낌을 준다. 이 영락 띠는 훨씬 가늘고 섬세해져 묵중한 맛이 많이 줄어들었다. 왼쪽 무릎 위에 드리운 나뭇잎 모양의 소맷자락도 하트 모양으로 도식화되었고, 가부좌한 무릎 아래로 흐르는 치마의 끝자락은 마치 구름을 보는 듯 장식적이다.

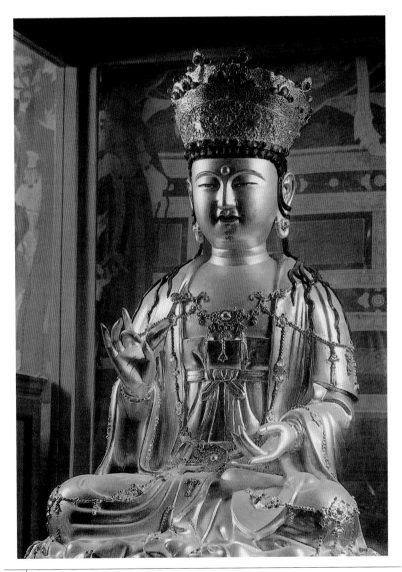

1447년 수리(조선 초기), 보물 992호, 높이 108.1, 대구 파계사

실측도
(『동산문화재 지정보고서』에서)

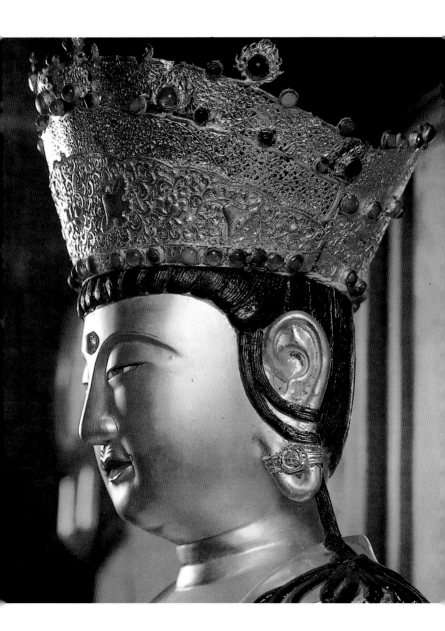

상원사 목조문수동자좌상 上院寺木彫文殊童子坐像

　　상원사 문수동자상은 지금까지 알려진 조선 전기의 불상 가운데 조각이 가장 우수하고 아름다운 불상이다. 문수보살은 지혜를 상징하는 보살로 거처는 오대산(청량산)이라고 한다. 문수보살의 지혜는 어린아이처럼 청순하여 집착이 없고 소박하다고 하여 이처럼 독립된 어린아이 모습의 동자상으로 널리 조성되었는데 상원사가 위치한 강원도 오대산은 신라시대부터 문수 신앙이 크게 발달하였던 곳이다. 불상 내부에서 발견된 복장 발원문에 의하면 1466년(세조 12)에 세조의 둘째딸인 의숙공주 부부가 득남을 기원하며 이 상을 만들었다고 한다.

　　머리 양쪽으로 앙증맞은 동자머리를 튼 복스러운 얼굴은 입가에 천진스러운 미소를 머금어 청순한 동심의 이미지가 가득 묻어 난다. 오른다리를 밖으로 하고 발등을 바닥에 둔 편안한 자세, 잘룩한 허리와 넓게 벌어진 당당한 어깨가 빚어내는 안정된 비례, 손가락마다 서로 다른 곡선을 그리는 섬세한 수인, 최대한 장식을 절제하면서도 마치 그림을 보는 듯 정교하게 묘사한 목걸이, 그리고 신체의 흐름과 조화를 이루는 부드럽고 사실적인 옷자락 표현에는 귀족적이면서도 우아한 기품이 배어 있다. 단지 당당한 모습을 강조한 나머지 동자 특유의 소박한 분위기가 다소 줄어든 점은 아쉬움으로 남는다.

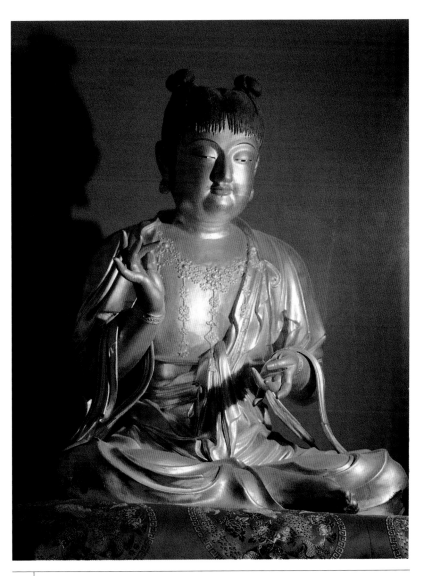

1466년(조선 초기), 국보 221호, 높이 98, 강원도 평창 상원사

도갑사 소장 동자상 道岬寺所藏童子像

일반적으로 조선시대 사찰의 금강문(인왕문)에는 인왕상만이 안치되지만, 드물게 인왕상의 뒤쪽에 동자상이 함께 배치되는 경우가 있다. 도갑사 해탈문(1473년 건립, 국보 50호)의 뒤쪽 좌우에 안치된 이 동자상은 각각 사자와 코끼리를 타고 앉아 있어 문수동자와 보현동자상임을 알 수 있다. 지혜와 자비의 실천을 상징하는 문수보살과 보현보살이 이처럼 동자 모습으로 표현되는 것은 어린아이처럼 맑고 깨끗한 불교의 진리를 함축적으로 나타내기 위함이다. 현재 문의 앞쪽 공간은 비어 있지만 원래는 인왕상이 자리하고 있었을 것이다.

사자는 눈을 부릅뜨고 포효하는 모습이 이상적으로 표현된 반면 실제 모습에 가까운 코끼리는 눈을 지긋이 내려감아 마치 아기 코끼리를 보는 듯한 친근감을 준다. 동자들은 모두 한쪽 등에 걸터앉아 정면을 향하고 있는데 문수동자는 왼쪽 무릎을 살짝 올려서 의자에 앉은 듯한 안정된 자세이지만 보현동자는 엉덩이만 걸치고 두 다리를 곧게 내려서 다소 불안정한 느낌을 준다. 두 동자상은 얼굴 표정과 화려한 옷차림새가 꼭 같다. 머리 양쪽으로 뾰족한 동자머리를 틀었고 네모진 얼굴은 코가 큰 반면 눈과 입을 가늘게 새겨서 동자의 천진스런 모습이 잘 나타나 있다. 옷차림은 앞 가슴이 U꼴로 넓게 터지고 소맷부리가 넓은 웃옷을 걸쳤으며 치마는 가슴까지 바짝 추켜 입었다. 양 어깨 위에서 걸친 천의는 손목을 감싸고 몸 밑으로 길게 드리워져 있다. 문수동자의 치마 사이로 드러난 오른쪽 무릎 밑에는 치렁치렁한 치레 장식이 달려 있다.

문수동자상

보현동자상

15세기 후반(조선 전기), 보물 1134호, 전체 높이 178, 전남 영암 도갑사

보림사 목조사천왕상 寶林寺木造四天王像

보림사의 목조 사천왕상은 사찰 기록에 의해 1515년(중종 10)에 조성되었음을 확인할 수 있으며, 따라서 지금까지 알려진 조선시대의 사천왕상 가운데 가장 연대가 이른 작품에 속한다. 조선시대 불상의 복장물은 몸통 속에만 넣는 것이 일반적이지만 이 사천왕상은 몸통뿐 아니라 팔과 다리에 이르기까지 온 몸이 복장물로 채워진 점이 특징적이다. 복장물 가운데에는 『월인석보月印釋譜』를 비롯한 210여 권의 귀중한 전적들이 포함되어 있다. 각 사천왕의 배치는 천왕문의 오른쪽에 동방천과 남방천을, 왼쪽에 서방천과 북방천을 두는 당시의 일반적인 배치법을 따랐다. 동방천과 서방천의 앞쪽에는 인왕문에서 옮겨 온 유머스러운 표정의 조그마한 인왕상이 배치되어 있다.

보림사 사천왕상은 조선 후기 사천왕상의 도상과 양식적 특징을 보여 주는 선구적인 작품이다. 얼굴은 주먹코에 눈을 부릅뜬 우락

서방 광목천

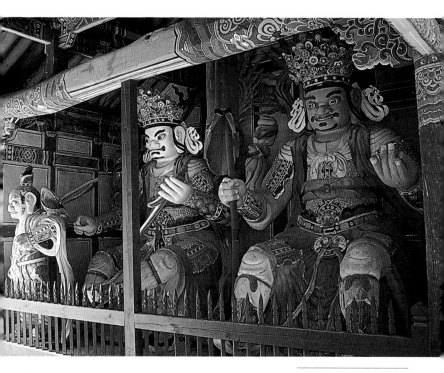

서방 광목천과 북방 다문천

| 1515년(조선 전기), 보물 1254호, 높이 370, 전남 장흥 보림사 천왕문 내

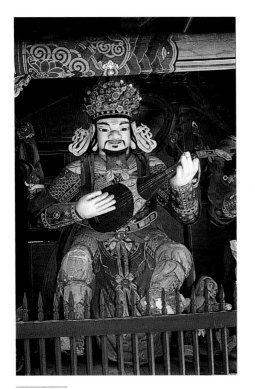

남방 증장천

부락한 모습이며 신체는 두 다리를 구부리고 의자에 걸터앉은 듯한 엉거주춤한 자세이다. 머리에는 투구 대신 위가 벌어진 통 모양의 보관을 썼는데, 표면에 불꽃무늬와 꽃, 비천 등이 가득 장식되어 있는 화려한 형태여서 몸에 걸친 갑옷과 대조를 이룬다. 양 어깨에서 걸쳐 내린 천의의 흐름도 현란하다. 광배 대신에 머리 뒤쪽으로 솟은 천의 자락에 여러 가닥의 불꽃을 새겨서 사천왕의 역동성을 강조한 점이나 발 밑에 옆으로 향하고 있는 조그마한 악귀를 배치한 것도 조선 후기 사천왕상에서 흔히 나타나는 특징이다.

양 손으로 칼을 쥔 동방 지국천왕, 비파를 들고 있는 남방 증장천왕, 탑과 보당을 쥐고 있는 북방 다문천왕 등 사천왕이 손에 들고 있는 지물도 크게 다르지 않다. 단지 오른손으로 용을 잡고 왼손에는 불꽃에 쌓인 보주를 쥐는 대부분의 조선시대 광목천왕상과 달리 여기서는 칼과 단검을 쥐고 있는 점이 다소 다를 뿐이다.

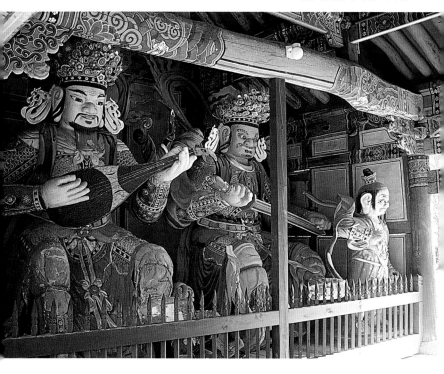

예천 용문사 대장전 목불좌상·목각탱

醴泉龍門寺大藏殿木佛坐像·木刻幀

　　법당의 본존불 뒷면에 걸리는 불화後佛幀畵는 본존불을 장엄하고 존상의 성격을 구체적으로 설명해 주는 역할을 한다. 조선 후기에 등장하는 목각탱은 이러한 평면적인 후불 탱화를 나무 조각으로 입체화시킨 것으로, 다른 나라에는 없고 오직 조선시대에서만 볼 수 있는 특징적인 종교 미술품이다. 목각탱의 대부분이 아미타 후불탱인 점도 시대적인 특징의 하나이다. 나무 조각 특유의 사실성과 강렬한 명암의 대조가 빚어내는 풍부한 양감은 종교적인 장엄에 더없이 효과적이었을 것이다. 용문사 목각탱은 하단에 1684년에 조성하였다는 먹글씨가 씌어 있어 지금까지 알려진 한국의 목각탱 가운데 가장 이른 작품이다.

　　목각탱은 직사각형의 긴 뼈대 좌우에 빛과 구름이 그려진 꽃 모양의 넓은 장식판을 붙인 형태로, 목각탱 자체에 이러한 장엄을 덧붙인 예는 찾아보기 어렵다. 화면의 한 가운데에 키 모양의 광배를 갖춘 본존불을 두고 첫번째와 두번째 단에는 여덟 보살과 두 제자를, 맨 아랫단에는 사천왕을 각각 새겨 넣고, 나머지 공간에는 화려한 식물무늬와 꽃무늬를 가득 조각하여 전혀 여백을 남기지 않았다. 목각탱 앞의 목조 삼존불도 조각 수법이 목각탱과 꼭 같다. 전체적으로 장식성과 치밀한 구성이 돋보이지만, 판에 박은 듯 획일적이고 개성 없는 얼굴과 평면적인 옷주름, 둔중한 조각 수법 등에서 조선 후기 조각의 성격이 잘 드러나 있다.

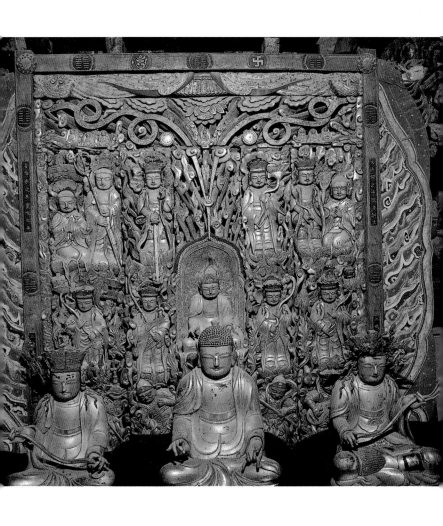

| 1684년(조선 후기), 보물 989호, 목불 높이 92, 목각탱 크기 261×215, 경북 예천 용문사

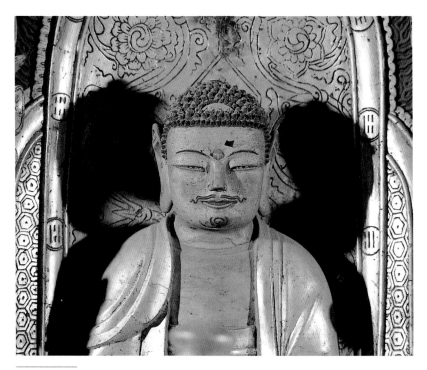

목각탱의 본존

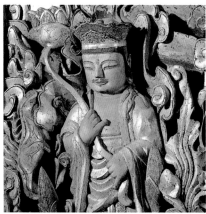

중단 왼쪽 끝의 대세지보살상

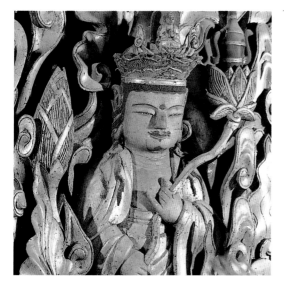

중단 오른쪽 끝의 관음보살상

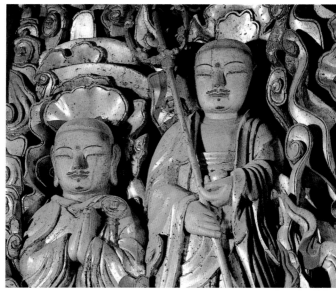

상단 왼쪽 끝의
합장한 제자상과
석장을 손에 쥔
지장보살상

남장사 관음선원 목각탱 南長寺觀音禪院木刻幀

앞의 용문사 목각탱에 비해 존상의 숫자가 줄어들고 세부 조각이 단순화되었지만 조각이 훨씬 깊어 마치 원각상 같은 양감을 지닌 목각탱이다. 본존인 아미타불을 중심으로 네 보살, 가섭와 아난의 두 제자, 사천왕을 배치한 단순한 구도이지만 하단에 연못을 상징하는 넓은 연꽃받침을 덧붙여 아미타불의 연꽃 세계를 상징한 점이 이채롭다.

중앙의 본존은 키 모양 광배를 배경으로 아미타불의 수인을 맺었지만 오른손을 어깨까지 올리지 않고 무릎 쪽에 둔 불완전한 자세를 취하고 있다. 이것은 밖에서부터 면을 깎아 내면서 조각해야 하는 나무 조각의 특성상 불가피한 제약으로 생각된다. 앞의 두 보살은 연못 속에서 피어 오른 연꽃 줄기 위에 가부좌하였고 뒤의 두 보살은 본존 쪽으로 손을 돌려서 합장한 특이한 모습이다. 좌우 끝의 사천왕상을 맨 아래쪽에 나란히 배치하지 않고 앞뒤로 두 구씩 배치한 것은 불화에서 흔히 보는 회화적인 구성이다. 다른 목각탱과 마찬가지로 본존을 제외한 나머지 존상의 광배는 모두 꽃잎 모양으로 표현하였다. 전체적으로 조각 수법은 다소 투박하지만 노제자의 사실적인 얼굴 표정이나 사천왕의 균형 잡힌 자세 등에는 우수한 조형 감각이 배어 있다.

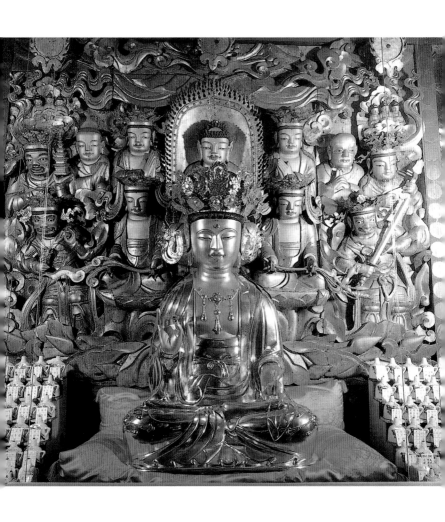

| 1694년 추정(조선 후기), 보물 923호, 162×195, 경북 상주 남장사 관음선원

백담사 목조아미타불좌상 百潭寺木造阿彌陀佛坐像

백담사 목불은 18세기 불상으로서는 상당히 우수한 작품으로 내부에서 나온 복장 발원문에 의해 1748년(영조 24)에 보월사에서 조성했음을 알 수 있다. 복장물 가운데 한글 먹 글씨가 씌어진 저고리는 조선 후기 복식사 연구에 귀중한 자료이다.

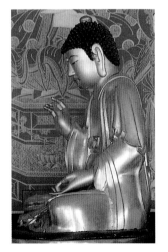

머리는 나발이 촘촘하지만 육계를 전혀 구분할 수 없고 정상의 계주 장식 또한 돌출된 원통 모양이어서 어딘지 모르게 부담스럽다. 당시의 불상은 머리가 신체에 비해 크고 완전한 사각형에 무표정한 평면적인 얼굴이 대부분이다. 반면 여기에서는 크기도 알맞고 이목구비가 단정하며, 눈과 입은 가늘고 작지만 코가 돌출되어 독특한 표정을 자아낸다. 신체는 어깨가 넓어 당당한 느낌을 주지만 가슴이 밋밋하고 신체 각 부분의 양감이 약화되어 평면적이다. 가부좌한 무릎의 윗면이 곡선을 그리고 있어 동시대 불상의 괴체적인 하체와는 다른 느낌을 주며 머리를 숙였지만 측면관은 상당한 양감이 있다. 옷주름은 폭이 넓고 힘이 없어 평면적이나 선이 딱딱하지 않고 유연하여 부드러운 느낌을 준다. 가슴을 가로지르는 속옷 자락의 곡선적인 주름, 발목을 감싸고 넓게 퍼져 부챗살 모양으로 흐르는 옷자락, 왼쪽 어깨 위의 Ω모양 옷주름과 왼쪽 무릎 위에 나뭇잎 모양으로 드리운 소맷자락 등은 조선 전기 조각의 여운으로 생각된다.

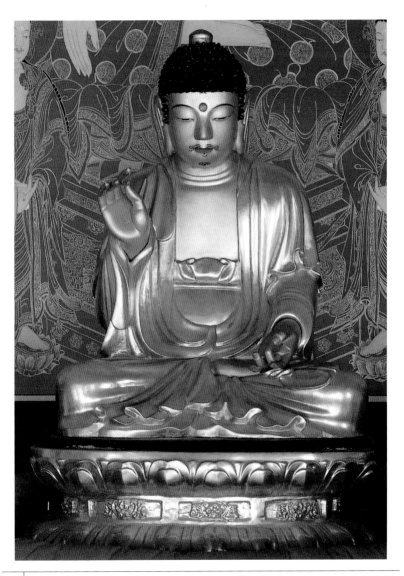

1748년(조선 후기), 보물 1182호, 높이 87, 강원도 인제 백담사

진주 청곡사 목조제석천 · 대범천의상

晋州青谷寺木造帝釋天 · 大梵天倚像

불법을 지키는 천부상天部像 가운데 가장 대표적인 것으로 제석천과 범천을 꼽을 수 있다. 이들은 모두 인도 브라만교의 신이 불교에 수용된 경우로, 제석천은 인드라Indra에서, 범천은 브라흐마Brahmā에서 유래하였다. 우리나라의 경우 범천에 비해 제석천 신앙이 더 큰 비중을 차지하고 있는데, 지금까지 알려진 도상은 모두 회화 작품으로만 남아 있을 뿐이며, 조각으로는 석굴암 부조상과 독립된 조각인 이 청곡사의 예가 알려져 있다.

의자에 앉은 모습의 두 천부상은 수인을 대칭되게 하여 짝을 이루었는데, 천의 자락의 흐름을 빼고는 모습이 거의 일치한다. 보관의 형태는 조선 후기의 그것과 다를 바 없지만 불꽃 장식과 함께 가운데에 두 마리의 봉황이 장식되어 있어 주목된다. 일반적으로 불화로 그려지는 제석천과 범천은 보살상과 거의 같은 모습이지만 수인의 경우 합장이 많고 얼굴을 희게 그려서 보살상과 구분한다. 청곡사 상도 얼굴이 희게 채색된 점은 불화와 같지만 얼굴이 동자의 모습을 하고 있으며 손에 지물을 쥐고 의자에 앉은 자세를 취하고 있어 도상적인 해석을 내리기 쉽지 않다.

18세기(조선 후기), 보물 1232호, 높이 210, 경남 진주 청곡사 대웅전

남장사 보광전 목각탱 南長寺普光殿木刻幀

현재 남아 있는 한국의 목각탱은 모두 여섯 점으로, 이 가운데 네 점이 경북 지역에 집중되고 있어 특정한 목조각 유파의 존재를 고려해 볼 수 있다. 상주 남장사에 있는 두 점의 목각탱 가운데 하나인 이 목각탱은 보광전의 본존인 비로자나철불(보물 990)도108의 후불 탱화로 봉안되어 있는데, 철불은 조선 초기에 조성된 비로자나불인 반면 이것은 아미타 후불탱이어서 서로 짝이 맞지 않다.

보광전 목각탱은 정확한 제작 연대를 알 수 없지만 전체적인 구도는 인접한 문경 대승사의 목각탱도134과 똑같다. 한가운데에 아미타불을 배치한 다음 전체를 네 단으로 나누어 좌우에 각각 세 구씩, 모두 24구의 존상을 나란히 배치한 수평적인 구도, 땅달막한 신체 비례, 꽃잎 모양으로 변형시킨 장식적인 광배, 맨 아래쪽의 사천왕상을 앞뒤가 아니라 좌우로 나란히 배치한 점 등, 두 목각탱은 서로 닮은 점이 많다. 반면 중앙의 아미타불과 그 좌우의 관음과 세지보살만을 좌상으로 처리하고 나머지를 모두 입상으로 표현하여 다양성이 부족한 점에서는 약간 차이가 난다. 판에 박은 듯 얼굴 표정도 일률적이고 귀도 유난히 길고 크다. 각 존상 사이사이에는 연봉이 솟아 있다.

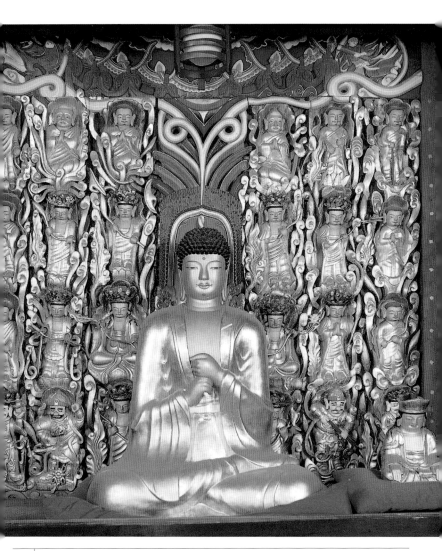

| 18~19세기(조선 후기), 보물 922호, 226×236, 경북 상주 남장사

실상사 약수암 목각탱화 實相寺藥水庵木刻幀畵

목각탱은 회화처럼 복잡하고 다양하면서도 섬세한 내용을 담아내야 하므로 여러 장의 판목을 잇대어 조각하는 경우가 대부분이다. 이 목각탱은 한 장의 통나무를 고부조로 조각한 드문 예로, 맨 아래쪽에 명문이 있어 조선 영조 6년(1782)에 조성되었음을 알 수 있는 귀중한 작품이다. 한 장의 통나무를 두리새김과 맞새김 기법으로 조각했기 때문인지 전체 구도는 2단으로 단순화된 반면 각 존상은 조각이 훨씬 정교하고 양감도 풍부하다.

아랫단에는 배 모양으로 깊게 패인 광배를 갖춘 본존불을 중심으로 좌우에 네 보살이 배치되고, 윗단에는 지장보살을 비롯한 네 보살과 두 제자상이 배치되어 있는데, 일반적인 예와는 달리 격이 낮은 제자상을 보살상 안쪽에 배치한 점이 눈에 띈다. 두 제자상은 합장한 손을 본존 쪽으로 기울인 율동적인 자세여서 해학적인 느낌마저 든다. 거의 사각형에 가까운 얼굴 윤곽과, 마치 같은 틀에서 찍어낸 듯 획일적인 얼굴 표정, 평면적이고도 둔중한 신체 표현 등은 조선 후기 조각의 일반적인 경향을 따랐다. 이와 달리 지긋이 눈을 감은 인자한 얼굴 표정이나 신체에서 분리된 팔의 입체적인 처리, 흐름이 유려한 옷자락, 그림을 보는 듯 섬세한 세부 표현 등은 당시의 목각탱에서는 좀처럼 보기 어려운 뛰어난 조형 감각을 반영하고 있다.

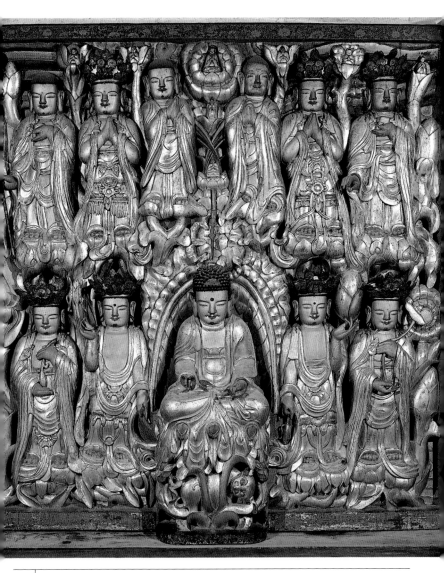

133 | 1782년(조선 후기), 보물 421호, 181×183, 전북 남원 실상사

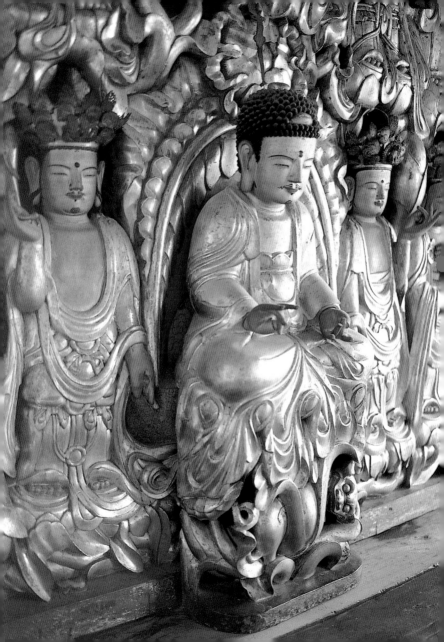

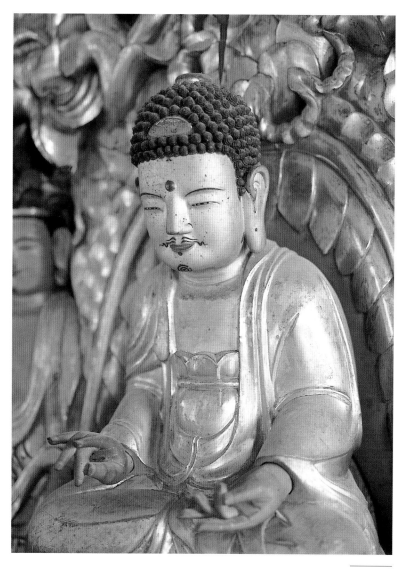

본존 부분

대승사 목각탱 大乘寺木刻幀

　　현존하는 한국 최대의 목각탱이다. 전체를 네 단으로 나누고 좌우로 각각 세 구씩, 모두 25구의 존상을 배치한 직선적인 구도는 앞에서 살펴본 남장사 보광전의 목각탱도132과 크게 다를 바 없다. 기록에 의하면 원래 영주 부석사 무량수전의 후불탱이었으나 1876년 무렵에 대승사로 옮겨 왔다고 한다.

　　존상의 여백 사이에 화려한 식물무늬와 꽃무늬를 가득 채워 넣어 전혀 공간을 남기지 않은 점, 키 모양 광배를 갖춘 본존을 제외하고는 모두 넝쿨 모양의 나뭇잎 광배를 갖춘 점, 하체가 짧아 땅딸막한 신체, 균형이 맞지 않은 어색한 자세, 사천왕상을 맨 아랫단에 나란히 배치한 점 등에서 남장사 보광전의 목각탱과 닮은 점이 많다. 그러나 각 존상들의 배치와 자세는 훨씬 다양하고 역동적인 느낌을 준다. 남장사 보광전의 목각탱은 중앙의 삼존불을 제외하고는 모두 입상이다. 반면 여기서는 서거나 앉거나 하면서 교대로 서로 다른 자세를 취하였고 또 손짓도 서로 달리 하여 일률적인 느낌이 줄어들었다. 나아가 각 존상들의 배치 방법에서도 상당한 차이가 난다. 남장사 목각탱에서는 십대 제자들을 위에서부터 좌우 끝으로 내려오면서 본존을 감싸듯이 배치하였지만 여기서는 신중상神衆像의 안쪽이나 보살상 바깥에 배치하는 등 의도적인 변형이 눈에 띈다.

　　본존의 변형된 아미타구품인과 본존 위쪽에 석장錫杖을 쥔 민머리의 지장보살상이 등장하는 점에서 이 목각탱은 아미타 후불탱이 분명하다. 이처럼 각 존상들을 다양하면서도 역

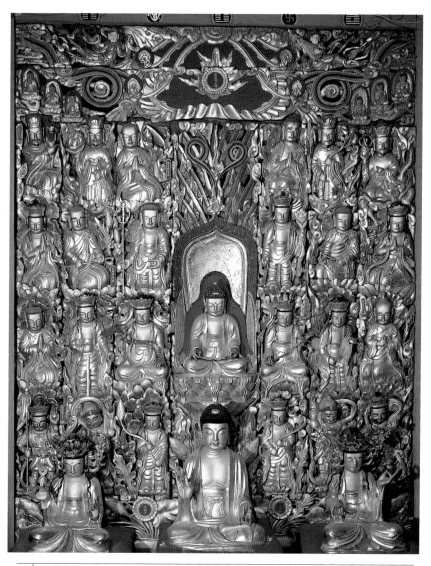

19세기(조선 후기), 보물 575호, 높이 256×280, 경북 문경 대승사

동적으로 배치하고 각
존상 사이사이를 화려
한 연꽃으로 장엄한 것
은 연화 세계에서
아미타불이 설법하는
모습을 핵심적으로
묘사한 것이다.
각 존상 사이에는
명칭을 밝혀 놓은
명패가 있지만 존상
들의 배치가 이례적
이어서 도상적인 해
석이 쉽지 않다.

普賢菩薩

南方毘盧勒叉天王

경국사 목각탱 慶國寺 木刻幀

조선 후기를 풍미했던 한국의 목각탱은 아쉽게도 경국사 목각탱을 마지막으로 그 전통이 단절된다. 그래서인지 이 목각탱에는 연화 세계에서 설법하는 아미타불의 모습을 극적으로 표현했던 조선시대 목각탱의 말기적인 양상이 단적으로 드러나 있다.

우선 존상의 숫자가 축소되어 핵심적인 인물만이 등장한다. 본존을 중심으로 주위에는 여덟 보살과 합장한 두 제자, 그리고 네 모서리에 사천왕이 배치되었을 뿐이며, 본존의 광배 끝에서 뻗어 오르는 구름 모양의 빛 속에 세 구의 화불이 조각되어 있다. 사천왕 가운데 위쪽의 서방천과 북방천은 현재 없어지고 명패만 남아 있다. 협시보살들은 본존 좌우에 화불과 정병을 갖춘 관음과 세지보살이 배치되었고 또 위쪽에 석장을 쥐고 있는 지장보살이 보이므로 아미타 팔대보살阿彌陀八大菩薩이 분명하다. 각 존상들은 하체가 짧아 땅딸막하며, 무릎 아래로 드러난 깃털 모양의 촘촘한 치레 장식이나 고리 모양의 도식적인 옷주름은 조선 후기의 목각탱에서 흔히 나타나는 표현 요소들이다.

특히 이 목각탱은 조선 후기 조각의 보편적인 양식적 특징, 곧 사각형의 일률적인 얼굴과 괴체형의 신체 모델링이 주는 평면성이 조선 말기까지 꾸준히 이어지고 있음을 여실히 보여 준다. 평면성은 존상들의 배치와 크기에서도 단적으로 드러난다. 일반적으로 목각탱의 본존불은 협시보다 크고 키 모양의 특징적인 광배를 갖추고 있다. 반면 여기서는 본존불

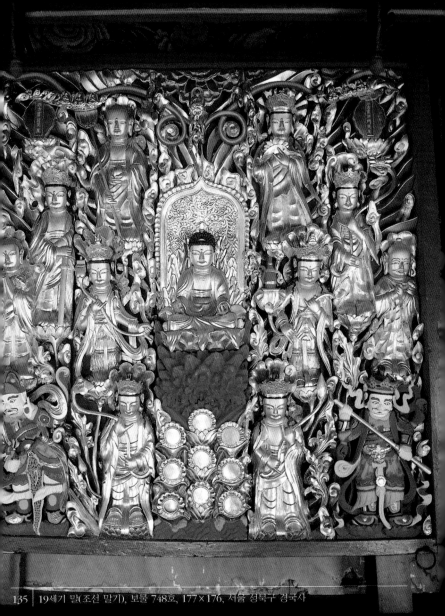

135 | 19세기 말(조선 말기), 보물 748호, 177×176, 서울 성북구 경국사

과 협시의 크기가 같을 뿐만 아니라 협시들도 모두 뻣뻣하게 서 있어 본존불이 중앙에 배치되지 않았다면 구별하기 힘들 정도이다.

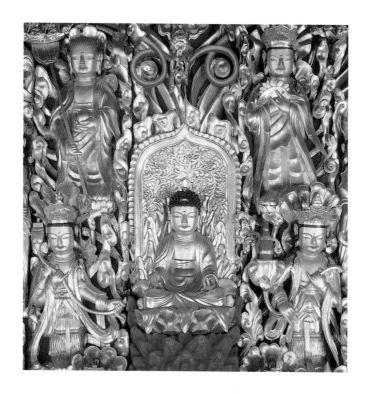

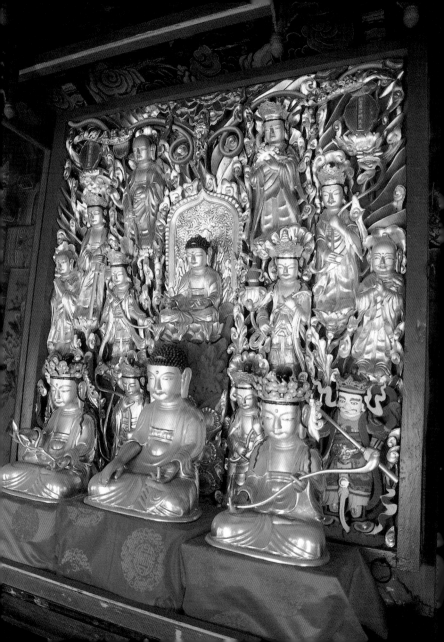

부록

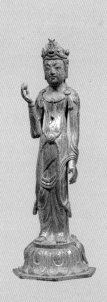

32상 80종호

불상 조성에 기본이 되는 규범이 32상 80종호이다.

32상相이란 원래 대인 곧 대장부가 갖는 특수한 길상吉相으로 이를 완전히 갖춘 존재는 전륜성왕轉輪聖王과 부처뿐이라고 한다. 경전에서는 부처가 32가지 묘상을 가지게 된 것은 모두 전생에서 행한 선행의 결과라고 설명한다. 예를 들면 손바닥과 발바닥에 있는 수레바퀴의 길상은 보시를 철저히 행한 결과이며, 발 밑이 편평해서 흔들리지 않고 안정되게 설 수 있다는 길상은 마음을 굳게 먹고 일편단심으로 계율을 지킨 결과로 생긴 것이라고 한다.

그러나 32상의 내용은 각 경전마다 서로 달라 십 여 가지만 공통되고 그 외의 것은 서로 다르거나 출입이 잦다. 때문에 32상은 처음부터 부처의 길상으로서 성립된 것이 아니며, 그 가운데는 대장부의 길상으로서 예로부터 알려진 것도 있고, 또 후대에 첨가된 것도 있다.

부처는 이러한 32길상 외에도 80종의 호상을 갖춘다. 80종호種好는 32상에 따르는 소상小相이라는 뜻이다. 그러나 각 경전에 실려 있는 80종호의 내용은 32상보다 더 차이가 나며, 어떤 것은 32상과 중복되기도 한다. 32상의 32와 80종호의 80이라는 숫자는 팔진법을 사용했던 인도인의 오랜 관습에서 그 전통을 찾을 수 있다.

32상 80종호의 내용을 실제의 상과 비교해 보면 처음부터 길상에 근거해서 불상이 만들어지게 되었는지 아니면 불상이 먼저 만들어지고 난 후에 길상관이 생겼는지 의문이 남는

다. 예를 들면 육계상肉髻相의 경우 실제 간다라 불상을 보면 모두 물결 치는 듯한 풍성한 머리털이 있고 그 머리털은 위에서 한데 묶어서 마치 혹이 달린 것처럼 표현되며, 손가락 과 발가락 사이에 막이 있다는 망만 상網縵相도 실제 조각에서는 손가락 이 상하거나 떨어져 나가는 것을 방 지하기 위한 수단으로 해석되기도 한다.

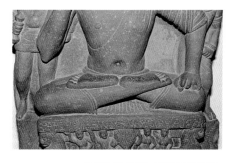

불상의 발바닥에 새겨진 법륜法輪,
뉴델리 박물관

부처는 반드시 32상 80종호를 구비해야 하며 따 라서 이를 벗어나서는 불상을 만들 수 없게 되어 있 지만, 이 중에는 조각으로 표현될 수 없는 것도 있고 또 규정대로 표현될 경우 조형적으로 어색한 것도 있다. 손가락이 섬세하고 단정하며 곧고 길다든가, 몸을 곧게 세웠을 때 손이 무릎에 닿을 정도로 길다 든가 하는 규정은 실제 조각에서 얼마든지 볼 수 있 다. 또 전신이 미묘한 금색으로 빛난다는 금색상金色 相은 금속불에서의 도금으로, 그리고 몸 사방에서 빛 이 나고 부처는 그 빛 속에 있다는 대광상大光相은 광배로서 조형화된다. 부처의 눈썹 사이에 오른쪽으 로 말려 있고 빛을 내는 흰 터럭이 있다는 백호상白 毫相은 부처의 길상 중에서도 가장 공덕이 큰 것으 로, 이 백호상은 부처가 태어날 때부터 있었기 때문 에 여래상뿐 아니라 보살상에서도 표현된다. 반면 치 아나 털과 같은 신체 세부에 대한 규정이나 음성과 같은 무형의 규정은 조형화될 수 없는 것들이다.

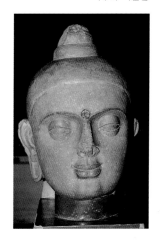

불상의 육계와 백호,
마투라 박물관

수인 手印

　　수인이란 부처나 보살의 깨달음과 서원을 밖으로 표시하기 위하여 열 손가락으로 여러 가지 모양을 짓는 상징적인 손짓을 말한다. 부처나 보살의 깨달음과 서원은 무한하므로 수인의 종류도 무수히 많다. 그러나 불상으로 표현되는 수인은 한정되어 있다. 수인에는 불교 교리의 중요한 뜻이 담겨 있기 때문에 불상을 만들 때 함부로 그 형태를 바꾸거나 특정 부처의 수인을 다른 부처에 표현하지 않는다. 결국 수인은 여러 종류의 부처를 식별하는 데 가장 중요한 상징물이며 '형상화된 관습적인 표식 언어'인 셈이다.

시무외인 施無畏印

　　모든 중생에게 두려움과 고난에서 벗어나 안락을 얻게 해 주는 손갖춤으로, 어깨 높이에서 손가락을 가지런히 뻗어 손바닥을 밖으로 향한 형태이다. 이러한 형태는 원래 자연스러운 동작에서 유래된 것인데 고대 지중해 사회에서는 종교 의식 때 마귀를 쫓아내는 신의 가호를, 또는 황제의 구원의 힘을 상징하였다.

　　불교 설화 중에 보이는 이 수인의 배경으로는, 데바닷다라는 악귀가 코끼리를 취하게 하여 석가를 공격하도록 하였는데 이때 석가는 오른손을 들어 코끼리를 멈추게 하고 복종시켰다는 석가모니의 전생 설화에서 찾을 수 있다. 원래 어깨 높이에서 맺는 것이 원칙이지만 시대가 내려갈수록 점차 아래로 내

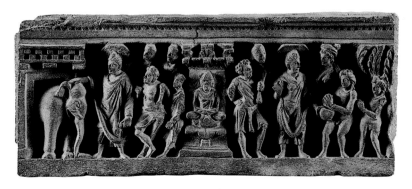

술 취한 코끼리의 조복, 2~4세기, 디르 박물관

려가는 경향을 보인다. 특히 중국과 한국, 일본의 불상에서는
항상 허리선 위쪽에 위치하는 점이 특징이다.

여원인 與願印

시무외인과는 반대로 아래를 향해 손가락을 곧게 펴 손바
닥을 밖으로 향한 형태로, 부처가 중생에게 자비를 베풀고 중
생이 원하는 모든 것을 이루어 준다는 수인이다. 여원인은 그
상징성이 시무외인과 비슷하기 때문에 서로 짝을 이루어 표현
되는데, 이를 통인通印이라고 한다. 초기의 인도 조각에서 여
원인은 대부분 오른손으로 맺고, 이 경우 왼손은 종종 가사
자락을 쥐는 형태로 표현되지만, 우리나라를 비롯한 동아시아
에서는 시무외인과 짝을 이룬 통인의 형태로 표현되기 때문에
항상 왼손으로 맺는 것이 원칙이다. 엄지·약지·소지는 구부
리고 검지와 장지는 곧게 펴 마치 아래쪽을 가리키는 듯한 형
태로 표현되기도 한다. 이 수인은 석가여래상에 일반적이지만
자비심을 상징하기 때문에 관음보살을 비롯한 여러 보살들이
맺는 경우도 있다.

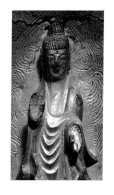

정인 定印

이 수인 역시 가부좌한 좌상에서만 맺을 수 있다. 형태는 양 손바닥을 위로 무릎 위에 얹고 양 엄지와 네 손가락을 깍지끼듯 서로 맞댄 형식이다. 석가여래가 깨달음을 얻기 위해 보리수 나무 밑 금강보좌 위에 앉아 깊은 명상에 잠겼을 때 맺은 수인으로, 흔히 선정인이라고도 한다.

정인 역시 석가모니의 깨달음과 관계가 깊지만 비로자나불과 아미타불도 맺을 수 있다. 비로자나불이 맺는 정인을 법계정인法界定印이라 하고 아미타불이 맺는 정인을 미타정인彌陀定印이라 하여 일반적인 정인과 구별한다.

항마촉지인 降魔觸地印

항마촉지인은 결가부좌한 좌상에서만 맺을 수 있는 수인으로, 오른손 손등을 가부좌한 오른쪽 무릎에 대고 곧게 내려서 땅을 가리키며 왼손은 가부좌한 무릎 위에 가만히 올려놓은 형식이다. 항마인, 촉지인, 지지인指地印 등으로도 불린다. 이 수인은 지신地神을 통해 자신의 깨달음을 증명했던 석가모니의 성도成道 순간을 상징하지만, 뒤에 여래좌상의 보편적인 수인으로 받아들여져 아미타불이나 약사불이 맺는 경우도 있다.

전법륜인 轉法輪印

수레바퀴는 불교의 진리를 상징한다. 석가여래는 불교의 진리를 깨달은 후 범왕의 간청으로 녹야원으로 가서 이전에 함께 수행했던 다섯 비구에게 처음으로 설법

한다. 전법륜인은 이 설법 때의 손갖춤으로, 두 손을 아래 위로 하여 가슴 앞에서 살짝 모은 형태이지만 손가락의 구부림은 여러 경전이나 유물에서 각각 달리 표현되고 있다.

이 전법륜인과 거의 같은 뜻으로 사용되는 수인이 설법인說法印이다. 양 손의 엄지와 장지를 둥글게 모두고 나머지 손가락을 곧게 편 모습으로 손의 위치와 손바닥의 방향에는 일정한 원칙이 없다.

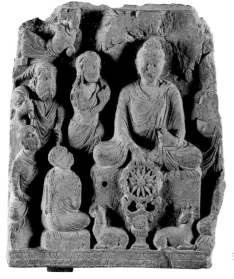

첫 설법, 2세기, 탁실라 박물관

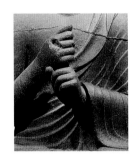

지권인 智拳印

지권인은 불법 그 자체를 상징하는 비로자나불 특유의 수인으로 비로자나불의 위대하고 훌륭한 지혜를 상징한다. 손 모양은 주먹 쥔 왼손 검지를 곧추 세우고 오른손으로 이를 감싸쥔 형태가 일반적이다. 간혹 좌우 손의 위치가 반대로 된 경우도 있으며, 조선시대에는 주먹 쥔 오른손 전체를 왼손바닥으로 감싼 권인拳印의 형태로 바뀐다.

인도의 초기 밀교상의 비로자나불 가운데에는 전법륜인을 맺는 경우도 있기 때문에 지권인의 의미와 전법륜인과의 관계에 대해서는 연구가 필요하다.

아미타구품인 阿彌陀九品印

아미타불이 맺는 수인에는 여러 가지가 있다. 시무외·여원인의 통인을 비롯하여 정인이나 항마촉지인을 맺기도 한다. 이 경우 다른 불상과의 구별이 쉽지 않다. 그러나 고려시대 이후에는 대부분의 아미타불이 구품인을 맺고 있어 쉽게 구별된다. 이는 아홉 단계로 나누어지는 극락왕생의 구분을 뜻한다.

극락세계에 왕생하는 중생에게는 행업行業의 깊이에 따라 상·중·하 삼품三品의 구별이 있고, 이 삼품에는 다시 상·중·하의 삼생三生이 있어 모두 구품이 된다. 삼품은 손가락의 구부림으로, 삼생은 손의 위치로 구별한다.

합장인 合掌印

합장인은 모든 종교에서 볼 수 있는 예배 때의 수인이다. 우리나라에서는 여래상보다는 보살상이나 공양상이 취하는 경우가 많으며, 가슴 높이에서 양 손바닥을 곧게 펴 서로 맞댄 모습이 일반적이다.

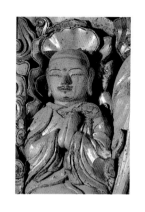

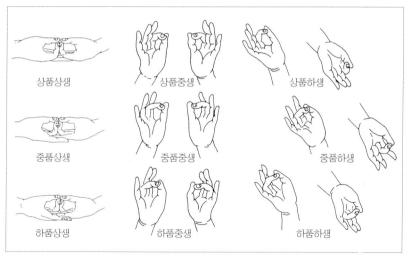

아미타구품인

대좌 臺座

　　불상을 모실 때 반드시 갖추어야 하는 대좌는 불상의 자세나 크기, 종류는 물론 제작지나 시대에 따라 그 형태와 장엄 방식이 다양하게 변모되어 왔다. 그러나 경전에는 대좌의 의미에 대해서는 설명하고 있지만 만드는 방법에 대해서는 전혀 언급이 없다.

　　흔히 불교에서는 대좌를 사자좌라고도 한다. 이것은 실제 형태를 뜻하는 것이 아니라 부처가 앉는 모든 곳을 사자에 비유한 상징적인 의미이다. 간다라 조각이나 중국 초기의 여래상에서는 사각형의 대좌 좌우에 사자를 새겨서 사자좌를 형상화한 경우도 있다.

　　불상의 대좌 가운데 가장 일반적인 것이 연화좌蓮花座이다. 인도의 연꽃은 천지만물을 탄생시킨 창조력과 생명력의 상징이었다. 그러므로 연화좌 위의 부처는 연꽃에서 화생한 무한한 생명의 존상을 뜻한다. 더욱이 연꽃은 청정하고 신비로운 속성을 가진 꽃으로 여늬 꽃과 달리 진흙 속에서 자라 수면 위로 꽃을 피운다. 또 꽃잎이 아름답고 크며 수가 많아 하늘나라의 보배로운 꽃으로 비유되며, 꽃이 피는 동시에 열매를 맺기 때문에 인과불이因果不二의 이치에 비유되기도 한다.

　　특수한 형태의 대좌로는 꽃이 아닌 잎을 대좌로 삼은 하엽좌荷葉座, 바위를 형상화한 암좌岩座 등이 있다. 또 사천왕과 같은 신장상은 흔히 생령좌生靈座라고 하여 악귀나 동물을 밟기도 하는데, 이것은 대좌라기보다는 탈것乘物에 가깝다.

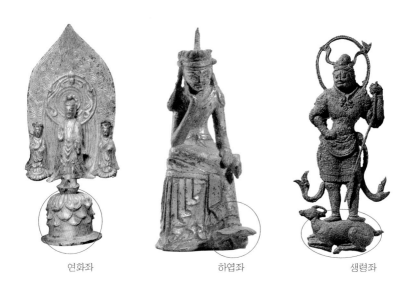

연화좌 하엽좌 생령좌

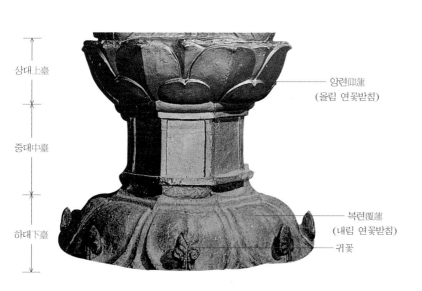

상대上臺

중대中臺

하대下臺

앙련仰蓮
(올림 연꽃받침)

복련覆蓮
(내림 연꽃받침)

귀꽃

여래의 옷차림

부처를 여래如來라고도 한다. 여래상의 모델은 석가모니이고 보살상의 모델은 출가 전의 싯달타 태자이므로, 여래상은 출가하여 고행할 때의 검소한 복장으로, 보살상은 호사스러운 왕자의 모습으로 표현된다.

여래의 옷을 가사袈裟라 부른다. 산스크리트어 카사야 Kasāya를 한자말로 옮긴 것으로, '흐린색'이라는 뜻이다. 부처의 가사는 상의上衣와 내의內衣 및 대의大衣로 이루어진다. 내의로 안타회Antaravāsa를, 상의로 울다라승Uttarasaṅghātī을 걸친 다음 겉옷으로 대의인 승가리Saṃghāti를 입어야 한다는 규정이 있는데, 이 가운데 주로 승가리를 바깥옷으로 입는다는 견해도 있지만, 울다라승을 입는 경우도 있고 둘 다 입는 경우도 상당히 많다고 한다. 그러나 이러한 규정에도 불구하고 실제 조각에서 여래상은 아래에는 군裙(Nivāsana)을, 위에는 승각기僧脚崎(Samkaksika, 掩腋衣)를 입은 다음 그 위에 대의를 걸친 착의법이 일반적이다.

불상의 옷차림은 대의를 입는 방법에 따라 우견편단右肩偏袒과 통견通肩으로 나누어진다. 우견편단은 폭이 넓고 긴 한 장의 천으로 몸을 휘감아 오른쪽 어깨를 드러내는 방식이고, 통견은 두 장의 천을 이용하여 양 어깨를 모두 가리는 방식이다. 원래 우견편단은 제자가 스승을 가까이에서 섬길 때, 통견은 스승이 제자에게 나아갈 때나 수행을 떠나거나 걸식할 때의 옷차림이라고 하지만 불상에서는 구별이 없다.

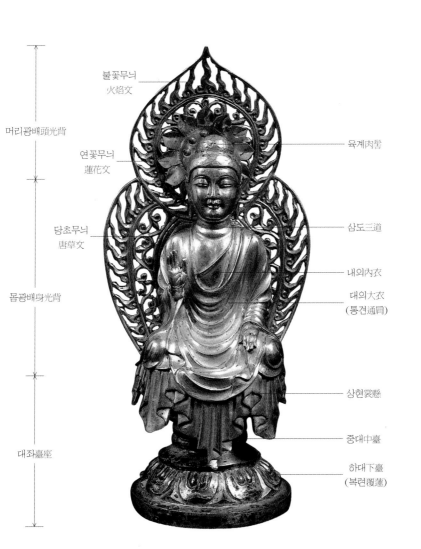

머리광배頭光背

몸광배身光背

대좌臺座

불꽃무늬
火焰文

연꽃무늬
蓮花文

당초무늬
唐草文

육계肉髻

삼도三道

내의內衣

대의大衣
(통견通肩)

상현裳懸

중대中臺

하대下臺
(복련覆蓮)

보살의 옷차림

　　보살의 옷차림은 지장보살처럼 가사를 입는 경우도 있지만 일반적으로 위에는 숄 모양의 천의天衣를, 아래에는 군裙이라는 치마를 입는다. 원래 천의란 '천인天人의 옷'이란 뜻이므로 특정한 옷이 아니라 보살의 옷차림 전체를 가리키는 것으로 보인다.

　　보살상의 모델이 출가 전의 싯달타 태자인만큼 보살의 옷차림은 인도의 전통 복식과 관련이 깊다. 인도의 남자는 윗옷으로 차다르chadar를, 아래옷으로는 도티dhoti를 주로 입는데, 이 옷은 바느질하지 않은 것이다. 차다르는 귀부인들이 어깨 위에 걸치는 숄과 비슷한 형태이나 어깨 위에서 양쪽으로 걸쳐 내리면 끝이 땅에 닿을 정도로 길다. 그러나 실제의 보살상에서는 외관이 아름답게 보이도록 좌우 대칭의 형태로 목 뒤에서 걸친 뒤 양 팔을 휘감아 그 양 끝을 바람에 휘날리듯이 내려뜨려 표현한다. 아래옷인 도티는 군裙이라고도 하는데, 허리띠를 사용하지 않고 허리 뒤에서 몸 앞으로 돌려 양 끝을 합친 뒤 배 근육의 힘을 이용해서 여며 넣어 착용하는 점이 특징이다.

　　천의는 보살뿐 아니라 신장상도 착용하며, 그 형식은 시대 판정의 중요한 기준이 되기도 한다. 특히 고려 말 이후의 보살상은 몸 전체를 가리는 도포식의 천의를 걸치고 있어 여래상과 구별이 어려운 경우도 있다.

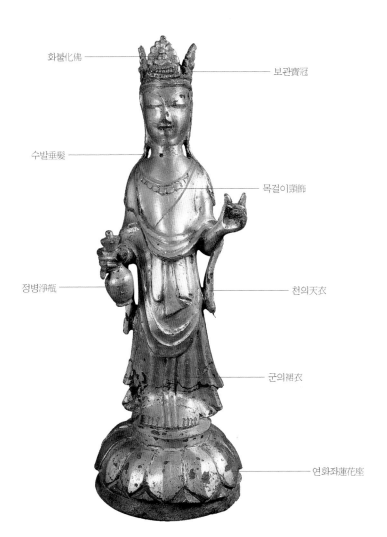

화불化佛

보관寶冠

수발垂髮

목걸이頸飾

정병淨瓶

천의天衣

군의裙衣

연화좌蓮花座

중국 불상의 양식 변천

5호16국五胡十六國시대

중국은 한漢시대에 이미 불교를 받아들여 교단이 성립되었지만 예배 대상으로서 큰 불상이 만들어지기 시작하는 것은 4세기, 곧 5호16국(316~386)시대부터이다. 5호16국시대에는 선정인禪定印의 여래좌상과 통인通印의 여래입상이 많이 만들어졌으며, 조각 양식은 인도의 간다라와 서역 양식을 모방하면서 북방적인 기질, 곧 거칠면서도 담대한 조형 감각이 반영된 불상이 주류를 이루었다.

북위北魏 양식

5호16국 중의 위魏(386~534) 나라가 중국 북방을 통일하는 5세기대부터 불상은 서서히 중국화되어 중국식의 옷차림과 중국식의 조형 감각을 갖추게 된다. 특히 운강 석굴로 대표되는 5세기의 불상에는 볼륨 있는 당당한 체구에 강건하고 웅대한 머리, 여기에 굳건한 옷주름 선이 빚어내는 우람한 불상이 많이 만들어졌다. 이러한 조형 감각은 중국적인 전통 감각과는 상당히 이질적인 것으로, 오히려 서역 동쪽 변방에서부터 중국 서북방에 걸친 광대한 지역을 배경으로 활약했던 북방 민족의 왕성한 민족 정신이 구상화된 결정체라고 할 수 있다.

그러나 용문 석굴이 개착되는 6세기로 접어들면서 불상의

금동여래입상,
북위 443년(太平眞君4年),
오사카 개인,
북위 전기 양식

청동삼존불입상,
북위 522년(正光3年),
교토 후지이유린칸
藤井有隣館,
북위 후기 양식

얼굴과 몸이 길쭉해지고 세부 표현도 예리해진다. 가장 특징적인 부분은 옷차림으로, 홀쭉한 신체에 비하여 매우 두터운 옷이 몸을 감싸고 그 자락이 좌우로 힘차게 뻗어 날카로운 느낌을 준다. 더불어 광배의 불꽃무늬도 용틀임 치듯이 역동적인 모습으로 변모된다. 북방적인 격렬함과 강건함을 보는 듯한 이러한 조형 감각은 신체 내면에서 발산되는 기氣를 시각화한 것이다.

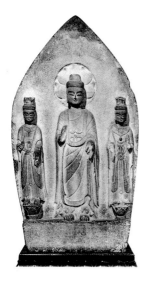

석조삼존불입상,
동위 534~540년,
도쿄국립박물관

동·서위東·西魏 양식

6세기 중엽 동위와 서위로 갈라지지만 이 시대의 조각 양식은 앞의 북위 양식이나 뒤의 북제 양식처럼 어떤 고정된 양식적 특징을 보여 주지 못한다. 그러나 북위의 불상에 비해 둥근 맛이 두드러짐에 따라 전체적으로 온화하고 우아한 모습을 띠게 되며, 얼굴도 커지고 옷주름은 단순화되거나 선각으로 변한다. 옷자락이나 천의 자락의 좌우 뻗침은 둔화되어 질서정연해지며, 광배는 기교가 넘치는 장식적인 모습으로 변모된다.

북제·주北齊·周 양식

북제(550~577)와 북주(556~581)시대에 이르면 북위 조각 특유의 북방적인 역강함과 날카로움이 거의 사라지고 부드럽고 온화한 표정의 조각 양식이 정립된다. 몸은 풍만해지고 얼굴과 가슴, 손 등이 둥글둥글해지며, 옷은 몸에 밀착되어 몸매가 여실히 드러나면서 지금까지의 평면적이고 정적이던 시각 활동이 동적으로 변모된다. 이러한 인체미를 강조하기 위해서 옷주름은 필연적으로 선각으로 변한다. 적절한 비례와 부피감이 돋보이는 신체 조형, 평온하고 온화한 얼굴을 통한 서정성과 외형적인 아름다움은 이 시대 조각 양식의 가장 큰

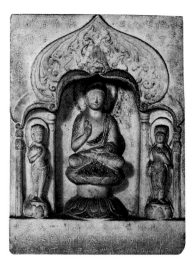

석조삼존불좌상,
북제 557년(天保8年),
오사카시립미술관

금동보살입상,
북주 6세기 후반,
도쿄예술대학교

특징으로, 이러한 획기적인 양식 변화는 인도 굽타 양식의 영향 때문으로 생각된다.

또한 이 시기에는 나신의 반가사유상이 등장하고 보살상의 천의도 좌우 뻗침이 사라지면서 복부에서 U꼴로 반전되며, 특히 북주에서는 어린아이 모습의 불상과 묵중한 장식을 걸친 보살상이 많이 조성되었다.

수隋 양식

중국 전역을 통일한 수(581~618)시대에는 오랜 기간 대립적이던 남북조 양식을 융합하고, 다음 왕조인 당시대의 고전 양식 성립을 위한 과도기적 조각 양식을 갖는 것으로 알려져 있다. 그러나 수대에는 북주 때의 불교 탄압에 의해 손상되

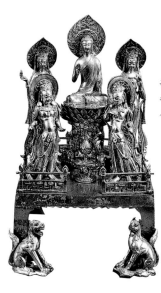

금동아미타오존불,
수 584년(開皇4年),
시안西安시 문물관리소

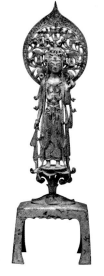

금동보살입상,
수 7세기 초,
도쿄국립박물관

었던 수많은 조각상을 수리하거나 새로 만들었기 때문인지 다양하고 지역성이 강한 조각 양식이 함께 나타난다. 곧 장대한 것, 늘씬한 것, 땅달막한 것, 괴체적인 것(특히 블럭적인 대형 석불) 등 매우 다양한 형태의 조각이 등장하고 또 지역에 따라서는 보수적인 양식도 공존하여 이 시대의 조각 양식을 한마디로 정의하기란 쉽지 않다. 더욱이 여래상은 비교적 단순한 형태인 반면 보살상은 매우 복잡하고 화려하여 대조적이며, 옷은 신체에 밀착해 있고 옷자락이나 주름을 선각으로 간략화한 경우가 많다.

이처럼 수대의 조각 양식은 전환기의 특징인 다양성이 돋보이고 또 새로운 양식의 시험기라 할 수 있지만, 이 시대 불상에 보이는 그윽하고 우아한 미소는 어느 시대 조각과도 비교할 수 없을 정도로 아름답다.

당唐 양식

당시대(618~907)는 중국 조각의 고전 양식, 곧 인도 굽타 조각 양식의 이상적인 형태를 지향하여 이상화된 사실적인 조각 양식이 완성되는 시기이다. 당시대에는 불상의 신성을 인체의 현실적인 아름다움으로 표현하고자 했기 때문에 신체는 풍만해지면서 적당한 비례로 균형미를 갖추며 옷주름은 날카로운 융기선으로 표현된다. 그러나 8세기 중엽을 고비로 지나치게 관능적이거나 너무나 인간적인 모습으로 변모하여 점차 쇠퇴의 길을 걷게 된다.

이처럼 중국의 불교 조각은 각 시대별로 추상화된 형태의 변모를 거쳐 당시대에 이르러 사실적이 되지만 이후 신체의 탄력성을 통한 내면적인 힘과 정신성을 잃고 세속적으로 변모된다.

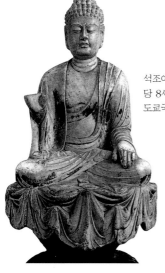

석조여래좌상,
당 8세기 전반,
도쿄국립박물관

금동보살입상,
당 8세기 전반,
파리 기메박물관

참고문헌

저 서

강우방姜友邦, 『원융과 조화』(열화당, 1990)

강우방, 『한국불교조각의 흐름』(대원사, 1995)

공주대학교 박물관, 『백제의 조각과 미술』(1992)

구노 다케시久野 健, 『古代朝鮮佛と飛鳥佛』(東出版, 1979)

국립중앙박물관, 『삼국시대 불교조각』(특별전도록, 1990)

김리나金理那, 『한국고대조각사연구』(일조각, 1989)

김원룡金元龍, 『한국미술사연구』(일지사, 1987)

다무라 엔조田村圓澄·황수영黃壽永 편, 『半跏思惟像の硏究』(吉川弘文館, 1985)

다무라 엔조·황수영 편, 『百濟文化と飛鳥文化』(吉川弘文館, 1978)

마츠바라 사부로松原三郞, 『韓國金銅佛硏究』(吉川弘文館, 1985)

문명대文明大, 『한국조각사』(열화당, 1984)

진홍섭秦弘燮, 『삼국시대의 미술문화』(동화출판공사, 1976)

진홍섭, 『한국의 불상』(일지사, 1976)

황수영, 『한국불상의 연구』(삼화출판사, 1973)

황수영 편저, 『국보』 2·금동불 마애불 (예경산업사, 1984)

황수영 편저, 『국보』 4·석불 (예경산업사, 1985)

황수영, 『한국의 불상』(문예출판사, 1989)

황수영, 『석굴암』(예경산업사, 1989)

홍순창洪淳昶·다무라 엔조 공저, 『한일고대문화교섭사연구』(을유문화사, 1974)

논 문

1. 삼국시대

강우방, 「금동삼산관 사유상고」, 『미술자료美術資料』 22 (국립중앙박물관, 1978)

강우방, 「전 공주 출토 금동사유상」, 『고고미술考古美術』 136·137 (한국미술사학회, 1978)

강우방, 「금동일월식삼산관 사유상고」, 『미술자료』 30·31 (국립중앙박물관, 1982)

강우방, 「백제반가사유상의 신례」, 『미술자료』 45 (국립중앙박물관, 1990)

강우방, 「삼국시대 불교조각론」, 『삼국시대 불교조각』 (국립중앙박물관, 1990)

강우방, 「햇골산 마애불군과 단석산 마애불군—편년과 도상해석 시론」, 『이기백선생 고희기념 한국사학논총』 상 (일조각, 1994)

강우방, 「삼국시대 불상의 도상해석—도상과 존명을 통해 본 신앙형태」, 『한국학논집 韓國學論集』 21 (계명대학교 한국학연구원, 1994)

곽동석郭東錫, 「제작기법을 통해 본 삼국시대 소금동불의 유형과 계보」, 『불교미술佛 敎美術』 11 (동국대학교 박물관, 1992)

곽동석, 「小倉蒐集韓國金銅佛再考—製作技法を中心に」, 『日韓兩國に所在する韓國佛敎 美術の共同調査研究 研究成果報告書』 (奈良國立博物館, 1993)

곽동석, 「금동제 일광삼존불의 계보—한국과 중국 산동지방을 중심으로」, 『미술자료』 51 (국립중앙박물관, 1993)

곽동석, 「고구려조각의 대일교섭에 관한 연구」, 『제4회 전국미술사학대회—고구려미 술의 대외교섭』 (도서출판 예경, 1996)

구노 다케시久野 健, 「백제불상의 복제服制와 그 원류」, 『백제연구百濟研究』 창간호 (충남대학교 백제연구소, 1982)

김리나, 「황룡사의 장육존상과 신라의 아육왕상계 불상」, 『진단학보震檀學報』 46· 47 (진단학회, 1979)

김리나, 「한국의 고대조각과 미의식」, 『한국미술의 미의식』 정신문화문고 3 (한국정 신문화연구원, 1984)

김리나, 「삼국시대의 봉지보주형 보살입상연구」, 『미술자료』 37 (국립중앙박물관,

1985)

김리나, 「삼국시대 불상양식연구의 제문제」, 『미술사연구美術史研究』 2 (홍익대학교, 1988)

김리나, 「백제조각과 일본조각」, 『백제의 조각과 미술』 (공주대학교 박물관, 1992)

김리나, 「고구려불교조각양식의 전개와 중국불교조각」, 『제4회 전국미술사학대회— 고구려미술의 대외교섭』 (도서출판 예경, 1996)

김원룡, 「둑도纛島 출토 금동불상」, 『역사교육歷史敎育』 5 (역사교육연구회, 1961)

김창호金昌鎬, 「갑인년명 석가상 광배명문의 제문제—6세기 불상조상기의 검토와 함께」, 『미술자료』 53 (국립중앙박물관, 1994)

김춘실金春實, 「삼국시대의 금동약사여래입상 연구」, 『미술자료』 36 (국립중앙박물관, 1985)

김춘실, 「삼국시대 시무외 여원인 여래좌상고」, 『미술사연구』 4 (홍익대학교, 1990)

김춘실, 「중국 북제·주 및 수대 여래입상 양식의 전개와 특징—특히 여래상의 복제 服制와 관련하여」, 『미술자료』 53 (국립중앙박물관, 1994)

다나카 요시야스田中義恭, 「短裳形式の誕生佛—朝鮮と日本古代の作例」, *Museum* 432 (東京國立博物館, 1987)

다무라 엔조田村圓澄·황수영, 『半跏思惟像の研究』 (吉川弘文館, 1985)

문명대, 「불상의 전래와 한국 초기의 불상조각」, 『대구사학大丘史學』 15·16 (대구사학회, 1978)

문명대, 「선방사(배리)삼존석불입상의 고찰」, 『미술자료』 23 (국립중앙박물관, 1978)

문명대, 「원오리사지 소조불상의 연구—고구려 천불상 조성과 관련하여」, 『고고미술』 150 (한국미술사학회, 1981)

문명대, 「한국고대조각의 대외교섭에 관한 연구」, 『예술원논문집』 20 (예술원, 1981)

문명대, 「청원 비중리 삼국시대 석불상의 연구」, 『불교학보佛敎學報』 19 (동국대학교 불교문화연구소, 1982)

문명대, 「백제사방불의 기원과 예산석주사방불상의 연구」, 『한국불교미술사론』 (민족사, 1987)

문명대, 「불상의 전래와 한국 초기의 불상조각」, 『대구사학』 15·16 (대구사학회, 1987)

문명대, 「장천1호분 불상예배도벽화와 불상의 시원문제」, 『선사先史와 고대古代』 1 (한국고대학회, 1991)

문명대, 「백제불상의 형식과 내용」, 『백제의 조각과 미술』 (공주대학교 박물관, 1992)

문명대, 「백제조각의 양식변천」, 『백제의 조각과 미술』 (공주대학교 박물관, 1992)

문명대, 「경주 남산불상의 변천과 불곡 감실불상고」, 『신라문화新羅文化』 10·11 (동국대학교 신라문화연구소, 1994)

문명대, 「태안마애삼존불상의 신연구」, 『불교미술연구佛敎美術硏究』 2 (동국대학교 불교미술문화재연구소, 1995)

문명대, 「중국 남북조 불상양식 연구의 과제」, 『미술자료』 63(국립중앙박물관, 1999)

오오니시 수야大西修也, 「百濟の石佛坐像—益山蓮洞里石造如來坐像をめぐって」, 『佛敎藝術』 107 (每日新聞社, 1976)

오오니시 수야, 「百濟佛立像と一光三尊形式—佳塔里廢寺址出土 金銅佛立像をめぐって」, Museum 315 (東京國立博物館, 1977)

오오니시 수야, 「百濟佛再考—新發見の百濟石佛と偏衫を着用した服制をめぐって」, 『佛敎藝術』 149 (每日新聞社, 1983)

오카다 켄岡田 健, 「佛敎彫刻における朝鮮半島と中國山東半島の關係」, 『日韓兩國に所在する韓國佛敎美術の共同調査硏究 硏究成果報告書』 (奈良國立博物館, 1993)

이와자키 가즈코岩崎和子, 「韓國國立中央博物館藏金銅半跏思惟像について」, 『論叢佛敎美術史』 (吉川弘文館, 1986)

이상배李相培, 「소조불상의 제작기법」, 『불교미술연구』 1 (동국대학교 불교미술문화재연구소, 1994. 12)

정영호鄭永鎬, 「중원 봉황리 마애반가상과 불보살상」, 『고고미술』 146·147 (한국미술사학회, 1986)

진홍섭, 「고대한국불상양식이 일본불상양식에 끼친 영향」, 『이화사학연구梨花史學硏究』 13·14 (이화사학연구소, 1983)

최완수崔完秀, 「이중착의고二重着衣考」, 『고고미술』 154·155 (한국미술사학회, 1982)

황수영, 「서산 백제마애삼존불상」, 『진단학보』 20 (진단학회, 1959)

황수영, 「태안의 마애삼존불상」, 『역사학보』 17·18 (역사학회, 1962)

황수영, 「신라 남산삼화령미륵세존」, 『김재원박사 회갑기념논총』 (을유문화사, 1969)

Jonathan Best, "The Sosan Triad", *Archives of Asian Art* 33 (1980)

2. 통일신라시대

강우방, 「선도산 아미타삼존대불론」, 『미술자료』 21 (국립중앙박물관, 1977)

강우방, 「사천왕사지 출토 채유사천왕부조상의 복원적 고찰」, 『미술자료』 25 (국립중앙박물관, 1980)

강우방, 「쌍신불의 계보와 상징」, 『미술자료』 28 (국립중앙박물관, 1981)

강우방, 「석굴암에 응용된 '조화의 문'」, 『미술자료』 38 (국립중앙박물관, 1987)

강우방, 「경주남산론」, 『경주남산』 (열화당, 1987)

강우방, 「통일신라 철불과 고려 철불의 편년시론」, 『미술자료』 41 (국립중앙박물관, 1988)

강우방, 「한국 비로자나불상의 성립과 전개」, 『미술자료』 44 (국립중앙박물관, 1989)

강우방, 「신양지론新良志論」, 『미술자료』 47 (국립중앙박물관, 1991)

강우방, 「석굴암 불교조각의 도상적 고찰」, 『미술자료』 56 (국립중앙박물관, 1995)

강우방, 「석굴암 불교조각의 도상해석」, 『미술자료』 57 (국립중앙박물관, 1996)

곽동석, 「연기지방의 불비상」, 『백제의 조각과 미술』 (공주대학교 박물관, 1992)

김리나, 「경주 굴불사지의 사면석불에 대하여」, 『진단학보』 39 (진단학회, 1975)

김리나, 「新羅甘山寺如來式佛像의 衣文과 日本佛像との關係」, 『佛教藝術』 11 (每日新聞社, 1976)

김리나, 「통일신라 전기의 불교조각」, 『고고미술』 154·155 (한국미술사학회, 1982)

김리나, 「통일신라시대의 항마촉지인불좌상」, 『한국고대불교조각사연구』 (일조각, 1989)

김리나, 「통일신라불교조각에 보이는 국제적 요소」, 『신라문화』 8 (동국대학교 신라문화연구소, 1991)

김리나, 「석굴암 불상군의 명칭과 양식에 관하여」, 『정신문화연구』 15권 제3호(한국

정신문화연구원, 1992)

김리나, 「통일신라시대 약사여래상의 한 유형」, 『불교미술』 11 (동국대학교 박물관, 1992)

김원룡, 「한국미술사연구의 두세 문제」, 『아세아연구亞細亞硏究』 7-3 (고려대학교 아세아연구소, 1963)

문명대, 「경덕왕대의 아미타조성문제」, 『이홍직박사 회갑기념 한국사논총』 (신구문화사, 1969)

문명대, 「경주서악불상」, 『고고미술』 104 (한국미술사학회, 1969)

문명대, 「양지와 그의 작품론」, 『불교미술』 1 (동국대학교 박물관, 1973)

문명대, 「신라 법상종의 성립문제와 그 미술」 (상), (하), 『역사학보』 62, 63 (역사학회, 1974)

문명대, 「태현과 용장사의 불교조각」, 『백산학보白山學報』 17 (백산학회, 1974)

문명대, 「불국사 금동여래좌상 두 구와 그 조상찬문의 연구」, 『미술자료』 19 (국립중앙박물관, 1976)

문명대, 「신라하대 불상조각의 연구 1」, 『역사학보』 73 (역사학회, 1977)

문명대, 「신라하대 비로자나불상조각의 연구」(1), (2), 『미술자료』 21, 22 (국립중앙박물관, 1977, 1978)

문명대, 「한국 탑부조상의 연구—신라 인왕상고」, 『불교미술』 4 (동국대학교 박물관, 1978)

문명대, 「신라 사방불의 전개와 칠불암불상조각의 연구」, 『미술자료』 27 (국립중앙박물관, 1980)

문명대, 「신라 사천왕상의 연구」, 『불교미술』 5 (동국대학교 박물관, 1980)

문명대, 「통일신라 소불상의 연구」, 『고고미술』 154 · 155 (한국미술사학회, 1982)

문명대, 「경주 석굴암 불상조각의 비교사적 연구」, 『신라문화』 2 (동국대학교 신라문화연구소, 1985)

문명대, 「지권인 비로자나불상의 성립문제와 석남암사 비로자나불상의 연구」, 『불교미술』 11 (동국대학교 박물관, 1993)

문명대, 「비로자나불의 조형과 그 불신관의 연구」, 『이기백선생 고희기념 한국사학논총』 (일조각, 1994)

박경원朴敬源, 「영태2년명 석조비로자나불좌상」, 『고고미술』 168 (한국미술사학회, 1985)

오오니시 수야大西修也, 「장항리 폐사지의 석조여래좌상의 복원과 조성년대」, 『고고미술』 125 (한국미술사학회, 1975)

오오니시 수야, 「軍威石窟三尊佛考」, 『佛敎藝術』 129 (每日新聞社, 1980)

장충식張忠植, 「통일신라 석탑부조상의 연구」, 『고고미술』 154·155 (한국미술사학회, 1982)

진홍섭, 「안압지 출토 금동판불」, 『고고미술』 154·155 (한국미술사학회, 1982)

최성은崔聖恩, 「나말여초羅末麗初 불교조각의 대중관계에 대한 고찰」, 『불교미술』 11 (동국대학교 박물관, 1992)

황수영, 「석굴암 본존 아미타여래좌상소고」, 『고고미술』 136·137 (한국미술사학회, 1978)

황수영, 「충남 연기석상조사」, 『한국불상의 연구』 (문예출판사, 1989)

3. 고려·조선시대

곽동석, 「동문선과 불교조각」, 『강좌 미술사講座美術史』 1 (한국미술사연구소, 1988)

곽동석, 「고려 경상鏡像의 도상적 고찰」, 『미술자료』 44 (국립중앙박물관, 1989)

김원룡, 「보문암의 석조나한상」, 『미술자료』 7 (국립중앙박물관, 1963)

김정희金廷禧, 「한·중 지장도상의 비교고찰」, 『강좌 미술사』 9 (한국미술사연구소, 1997)

노명신魯明信, 「조선 후기 사천왕상에 대한 고찰」, 『미술사학연구』 202 (한국미술사학회, 1994)

문명대, 「해인사 목조희랑조사 진영(초상조각)상의 고찰」, 『고고미술』 138·139 (한국미술사학회, 1978)

문명대, 「조선조 목아미타삼존불감의 한 고찰」, 『고고미술』 146·147 (한국미술사학회, 1980)

문명대, 「개태사 석장육삼존불입상의 연구」, 『미술자료』 29 (국립중앙박물관, 1981)

문명대, 「조선 전기 조각양식의 연구」, 『이화사학연구』 13·14 (이화사학연구소, 1983)

문명대, 「고려 후기 단아양식불상의 성립과 전개」, 『고문화古文化』 22 (한국대학박물관협회, 1983)

문명대, 「법주사 마애미륵·지장보살 부조상의 연구」, 『미술자료』 37 (국립중앙박물관, 1986)

문명대, 「한국의 중근대조각과 미의식」, 『한국미술의 미의식』 (한국정신문화연구원, 1984)

이인영李仁英, , 「고려시대 철불상의 고찰」, 『미술사학보』 2 (미술사학연구회, 1989)

정영호, 「수종사석탑내 발견 금동여래상」, 『고고미술』 106·107 (한국미술사학회, 1970)

정은우鄭恩雨, 「고려 후기의 불교조각 연구」, 『미술자료』 33 (국립중앙박물관, 1983)

조은정趙恩廷, 「동국여지승람과 조각」, 『강좌 미술사』 2 (한국미술사연구소, 1989)

조은정, 「조선 후기 십육나한상에 대한 연구」, 『고고미술』 182 (한국미술사학회, 1989)

진홍섭, 「고려 후기의 금동불상에 나타나는 라마불상양식」, 『고고미술』 166·167 (한국미술사학회, 1985)

최성은, 「고려 초기 명주지방의 석조보살상에 대한 연구」, 『불교미술』 5 (동국대학교 박물관, 1980)

최성은, 「14세기의 기년명보살상에 대하여」, 『미술자료』 32 (국립중앙박물관, 1983)

최성은, 「고려시대 계유명청동팔부신장입상」, 『고고미술』 161 (한국미술사학회, 1984)

최성은, 「백제지역의 후기조각에 대한 고찰」, 『백제의 조각과 미술』 (공주대학교 박물관, 1992)

황수영, 「고려철불상」, 『고고미술』 166·167 (한국미술사학회, 1985)

KOREAN ART BOOK
금동불

지은이 ǀ 곽동석
펴낸이 ǀ 한병화
펴낸곳 ǀ 도서출판 예경

초판 발행 ǀ 2000년 4월 15일
2쇄 발행 ǀ 2005년 6월 15일

출판등록 ǀ 1980년 1월 30일 (제300-1980-3호)
주소 ǀ 서울시 종로구 평창동 296-2
전화 ǀ (02) 396-3040~3
팩스 ǀ (02) 396-3044
전자우편 ǀ webmaster@yekyong.com
홈페이지 ǀ http://www.yekyong.com
편집 진행 ǀ 강삼혜, 연옥순, 김지연
표지 디자인 ǀ 박혜정
분해 및 출력 ǀ 에이스칼라

ⓒ 2000 도서출판 예경

ISBN 89-7084-136-9
ISBN 89-7084-135-0(세트)